制色

中国人的色彩美学

曾启雄 著

江苏凤凰文艺出版社
JIANGSU PHOENIX LITERATURE AND
ART PUBLISHING

图书在版编目（CIP）数据

制色 : 中国人的色彩美学 / 曾启雄著 . —— 南京 :
江苏凤凰文艺出版社 , 2023.6
　　ISBN 978-7-5594-7513-8

　　Ⅰ . ①制… Ⅱ . ①曾… Ⅲ . ①色彩学 – 艺术美学 – 中
国 Ⅳ . ① J063

　　中国国家版本馆 CIP 数据核字 (2023) 第 013783 号

制色 ：中国人的色彩美学

曾启雄 著

出 版 人　张在健
策划编辑　张　遇
责任编辑　万馥蕾
装帧设计　马海云
责任印制　刘　巍
出版发行　江苏凤凰文艺出版社
　　　　　南京市中央路 165 号，邮编：210009
网　　址　http://www.jswenyi.com
印　　刷　江苏凤凰新华印务集团有限公司
开　　本　718 毫米 ×1000 毫米　1/16
印　　张　24.5
字　　数　290 千字
版　　次　2023 年 6 月第 1 版
印　　次　2023 年 6 月第 1 次印刷
书　　号　ISBN 978-7-5594-7513-8
定　　价　108.00 元

自 序

随着季节推移，大自然的色彩亦随之更迭，色彩是岁月的讯息，在春夏秋冬里，传递着各种意义。春天，柳树发芽，如王维的《渭城曲》，"客舍青青柳色新"，是在描写春天柳树新芽，柳色新就是所谓的新绿色吧！清新的空气，万物复苏的氛围，新绿色里充满了生命力。

除了柳树，春天，当然不能忽略樱花、桃花、杏花、李花、牡丹、芍药、紫藤、绣球花等的依序绽放。百花齐放的春天，依循时序演出红色、白色、桃色、黄色、紫色，令人目不暇接，精神振奋，感受到万物欣欣向荣，处处萌发生机。

初春之后，紧接着辛夷花、满作、山茱萸、紫阳花，渐往初夏的荷香季节迈进。透过植物的色彩变化，人清楚地感受到岁时递嬗。古人便以植物开花时间，将二十四节气与植物开花的美丽顺序相对应。

小寒：梅花、山茶花、水仙花

大寒：瑞香花、兰花、山矾花

立春：迎春花、樱桃花、望春花

雨水：菜花、杏花、李花

惊蛰：桃花、棣棠花、蔷薇花

春分：海棠花、梨花、木兰花

清明：桐花、麦花、柳花

谷雨：牡丹花、酴醾花、楝花

节气变化，对应着植物开花的色彩，花名里带有花语，亦连带着许多意义的表达。有些花朵色彩随着时间推移，转为日常色彩用语，如桃红、李白、菊黄等，再如牡丹花之品种名的姚黄、魏紫，亦跃入了诗句。日常食

用的茄子表皮色——茄色俨然成为表达紫色的日常用语。色彩表达并不限于植物的表面色彩借用而已，亦包含内部的色彩，如西瓜色，就表达了西瓜里外的红绿配色意涵。

颜料或染料在普及化后，更易融入日常用语，如矿物颜料朱砂的朱色，石青与石绿就直接使用了；动物性色料的例子，如胭脂红。另外，陶瓷领域的色彩专业用语，亦有普遍化的发展。本来陶瓷业，就是以色彩开发为主体的工艺领域，陶瓷史亦可说是一部色彩的追求史，由陶瓷业用语转为普通用语的例子，如甜白、天青、霁青、祭红等。除此之外，玉石或印章界的田黄、鸡血红、翡翠等色彩，在表达材料的同时，亦表现了色彩的特殊性。

现代化学合成色料的开发，始于1856年的英国化学家帕金（W.H.Perkin）的美丽错误。由于当时疟疾肆虐，需要大量金鸡纳树树皮作为原料，以制作奎宁治疗药物。最后，因金鸡纳树被砍伐殆尽，导致原料不足，而兴起化学合成的念头。在开发药物的实验中，意外地发现合成色素的第一号紫红染料"Mauveine"，带动欧洲各国纷纷投入心力，开发不同颜色的合成色素。法国成功改良了英国开发的紫红色染料，将之命名为马尖塔（Magenta）；德国则努力开发蓝色，使拜耳公司制作的"Indigo"染料拔得头筹。

合成的现代染料解决了人类生活中各种材料运用上的不便，加上政治风气逐渐开放，在艺术表现、生活环境、印刷传播、饮食化妆等领域，以往的色彩禁忌也逐渐被放开。现代艺术家、设计师才得以展开各式各样色彩表现上的自由探索。

本书是以色彩为主轴，检视汉字与东方古文献里所出现的色彩记载源头，理解其本意，并配合染色技术印证，以发现东方实体色彩之美及

其意义。配合色彩材料特性的理解，试着说明汉字表达色彩之美妙，并掌握汉字如何表达色彩之实际样貌等内容，这是文化特色的重要一环。汉字、古文献、染色技术等共同构筑出的色彩特色，借由不同的载体，于历史长河中不停流转移动，其动态的变化亦加深了文化的醇厚度。

　　本书以累积30余年的研究为基础，以较平易的方式进行叙述，希望能让读者了解色彩的奥妙与趣味性。在色彩的诸多领域里，笔者对纤维染料、颜料领域钻研较多，领悟较深，因此本书将侧重此方向说明，日后亦会配合出版后的演讲，传递实作所得到的体悟，尽能力所及，公开所理解到的与实际试误后，所体会的染色小秘方，分享给关心传统色彩发展的读者。不过，在此亦须先提醒读者，阅读本书时，尚望勿存按图索骥的期待，实作难以用步骤说明方式完整呈现，总是会有缺憾或遗漏，因此，不以步骤试作的说明方式写作本书，特此提醒。

目录

中 和

尊贵的黄

幽玄 岁月里的黑

斑

斓

失落的色彩

染红和染紫

《考工记》的色彩

古人用生命走过的色彩痕迹，必有其价值，不完满的部分，有时候可用科技的力量去改进，以适合现代人应用于生活之中。了解过去，并不是要回到过去，而是让向前的力量，更有信心与根据，有踏实感。

色彩的历史，最早可从春秋末期、战国初期记载百工的书籍中发现，后来可从《周礼·冬官》的《考工记》得知一二；此外，可借由《说文解字》《天工开物》《本草纲目》等古籍辅佐，对应其中之古代染色、颜料与色名，可了解色彩本体与文字记载上的关联性。

《考工记》记载了当时和设色有关的工匠，有画、缋、钟、筐等五类。在《设色之工》里，进一步将染色工匠分成"画缋之事、钟氏染羽、氏湅丝"三节说明。原文如下：

> 画缋之事，杂五色。东方谓之青，南方谓之赤，西方谓之白，北方谓之黑，天谓之玄，地谓之黄。青与白相次也，赤与黑相次也，玄与黄相次也。青与赤谓之文，赤与白谓之章，白与黑谓之黼，黑与青谓之黻，五采备，谓之绣。土以黄，其象方天时变。火以圜，山以章，水以龙，鸟兽蛇。杂四时五色之位以章之，谓之巧。凡画缋之事后素功。

"画缋之事"里，描述了较多色彩，是以金、木、水、火、土的五行概念，对应诠释色彩，天是玄色，地是黄色，其次青和白。其中，有赤和黑、玄和黄、青与白等之配对，猜测可能是双色出现，并非混色为主的色彩表现意思。

另外，象征北方的色彩是黑，与象征天的玄分别选用不同文字表达；

属水的北方是用黑色，象征天的色彩则是用玄。玄字的解释较为复杂，也对应了天空多重色彩的变化特色。根据《说文解字》的解释，玄是黑色和赤色相混的色彩，不仅只是黑色和红色的颜料相混的色彩而已，还包含了色光。

"玄"字的甲骨文形状，类似阿拉伯数字"8"的造型，上方有个横线盖子"一"和一条线，是为了表现把围成一圈的蚕丝线扭一下成为"8"的形状，防止纤维打结。上面附个叶片，之后再绑条线，就可挂在横梁上保存，防止虫蚀或灰尘累积。可是于室内放久了后，蚕丝线可能被烟熏黑，也有可能因积了许多的灰尘，加上蛋白质的老化，逐渐变成泛灰黑的赭黄色，因而被借用来表达色彩。玄并不是很清晰、明确的色彩，因此带有混沌不清的神秘色彩意象，也延伸为代表空间的混沌之意。相对于玄，黑就比较清楚，由甲骨文造型可知它代表锅子烟熏的造型，是烟尘的黑色。

前述引用的那段文字，所出现的"青与赤谓之文，赤与白谓之章，白与黑谓之黼，黑与青谓之黻，五采备，谓之绣"一句，就很有趣了。青和赤摆在一起，称为文；赤和白搭配，叫作章，所以文章不单是指一堆字的文章，亦可想象是在表现颜色的意思，文章两字就表达了青和赤、赤和白的两组配色。平常不会与色彩表达相互联想的绣字，在此是被用来指涉五彩缤纷之意，五是有很多颜色的意涵。尽管不甚清楚作者于此所欲表达的四季色彩变化和五行五色有何关系，但大致能理解是在说明色彩随着四季更替变换之意。

文中提及，作品完成最后才使用白色，可见作者所见画工使用的白色是不透明颜料、厚厚的上彩，而非水彩那一类留白的表现方式。当时的白色颜料，不乏粉状的白土，取得方便，也较多。至于中间的白与黑叫作黼，

黑与青叫作黼，黼字的意思，是指半黑半白的配色纹路，根据唐代的孔颖达解释，是类似斧头，刀锋白色、刀身黑色，呈现清楚的黑、白配色；黼字是在表达青、黑色纹路的意思。

在《考工记》的《钟氏染羽》部分，提到"钟氏染羽，以朱湛、丹秫，三月而炽之，淳而渍之。三入为纁，五入为緅，七入为缁"。这里主要是以染羽毛得到的色彩叙述，染料是朱砂，但也有解释为使用朱丹，朱与朱丹是否相同，抑或就是朱砂，很难确认。在此暂以朱砂作为说明。在染色工序中，将朱砂与丹秫的植物一起煮，丹秫是具有黏性的谷物，以浸泡的方式，将羽毛浸泡于丹秫煮成的糊状物或以糊状物浇淋，染上颜色。一言以蔽之，就是粘上色彩。无法确认此处的朱，究竟是指朱砂或是其他的矿物质。文后的"三入为纁，五入为緅，七入为缁"，除了表达染色次数外，亦表达上色浓稠后的色彩变化，纁、緅与缁的汉字表达就是色彩浓淡不同的表达。

"三入为纁，五入为緅，七入为缁"里的纁表示很浓郁的红色，可是緅与缁字于历代字典的解释里，均是用以表达很深的黑色，这是否来自由红转黑的染色变化则较难以确定。唯一能解释的是，随着反复染色次数增多，色彩产生变化，彩度或浅或深，因此出现浓郁程度不一的緅与缁之黑色变化。如植物的苏芳染色，在浅染时，是薄桃红色，随着次数增加，逐渐变成浓郁的大红色，甚至转往较深沉的红豆色变化，绝对不等同于黑色，仅是具有黑色感觉的深红色。

再者，《氏涑丝》一节记载了丝的精炼，亦即漂白去黄的方法：

> 氏涑丝，以兑水沤其丝七日，去地尺暴之。昼暴诸日，夜宿诸井。七日七夜，是谓水涑。涑帛，以栏为灰，渥淳其帛，实诸泽器，淫之以

旅游的叶子

昼，清其灰而盈之，而挥之，而沃之，而盈之，而涂之，而宿之。

此篇虽与染色较无关联，但亦可借此理解古人的漂白方式。漂白是染色的基本操作，大致上是以灰水的碱性溶出黄色，亦可以阳光曝晒方式进行漂白。操作过程看似寻常，仍须花上较长时间与劳动力，无法与现代化学药品的快速漂白方法相比拟。现代造纸业或染整业的漂白作业虽然高速，但经常致使河川污染，令人诟病。其中如何两害相较取其轻，确有难度。

在上述"三入为纁，五入为緅，七入为缁"的记载里，只呈现了三入、五入、七入的色彩状况，并未提及三次以下的色相为何。但对照《尔雅·释器》的"一染谓之縓，再染谓之赪，三染谓之纁"，便可理解这一系列的色彩变化，是由縓、赪、纁、緅、缁等所组成的。

《尔雅》是一本说明字义的书籍，类似字典而非词典，其书籍的表现形式适合给孩童认识字，作为初阶学习之用，故字数不是很多。《尔雅》的"尔"字，在古代写成"迩"，乃接近、靠近的意思；"雅"字是正确、官方、正轨之意，合起来就是靠近正确、正轨的字典。其作者不详，据说周公、孔子都在编辑工作上参了一脚，不知是否真确。但将其所记载的内容作为《考工记》的参照，时间上还算合理，内容亦相互契合。

《尔雅》将一次染、二次染、三次染的色彩，分别命名为"縓""赪""纁"。使用反复染色的技巧，在染色行业里，不是什么稀奇的事，但这表示古代便已知晓利用自然材料染色色相不会很浓郁，而必须透过染色次数的增加，来加深彩度或浓郁度。而在《考工记》与《尔雅》的时代，红色的染色材料除了矿物的朱砂外，就是植物的"茜蒐"了。因此在时代相近的古籍《诗经》里，亦有"缟衣茹蘆""茹蘆在坂"等文字记载，可推测

当时是以茹藘根部所染出的红色，乃是偏橙的红色。

红、黑这系列的色彩变化，由橙色的"缘"字开始，到彩度逐渐变高的赪、缰，再到黑色感觉的緅与缁。由于朱砂几乎不太可能染出这种明显变化，因此推断使用茹藘染色的可能性较高。茹藘就是茜草的古名，由茜草染出的色彩，从淡橙红开始，随着叠染次数的增加，逐渐往深色的红显色，但其实仍是属于偏橙的红。不过用红字表达茜草的染色结果，仍有些违和，是否以古代的缘、赪、缰、緅、缁等字来表现，会更为妥当？但这些字均已非现代的日常用字了，究竟应该使用什么文字去完美表达该色色相呢？目前仍无法得出较佳的解答。

明代落魄书生与色彩

翻阅《本草纲目》《天工开物》《正字通》三本明代的书籍，虽然类型不同，一为药书，一为杂书，一本则是字典，但三本都与染色有关。这三部著作的作者有共同之处，皆为屡次参加科考却名落孙山的落魄书生，其中李时珍与张自烈皆是出生于明代万历年间。

李时珍落榜后，选择回乡跟父亲学习中医，将阅读的药书与实际体验相印证，并汇集成书。李时珍日后际遇渐佳，成为神医等级的人物。而在崇祯时代出生的宋应星，五次赴试皆落榜，但由于家境不错，得以遍游江南，把自己四处游历时的观察分类编写，于是有了带有技术记载性质的《天工开物》。

《天工开物》"彰施篇"，叙述了红花、茜草、乌桕、黄檗、栀子、紫

矿、胭脂等染料及其染出的色彩。关于书中所记载之染色材及其染出的色相，整理如下：

（1）红花染大红色、莲红色、桃红色、银红、水红色、真红色；

（2）苏木染木红色、紫色、藕荷色；

（3）黄檗染鹅黄色、豆绿色、蛋青色；

（4）芦木（黄栌）染金黄色、象牙色；

（5）槐花染大红官绿色、油绿色；

（6）靛染天青色、葡萄青色、翠蓝色、天蓝色、玄色、月白色、草白色。

另外，书中还提及象牙色、包头青、毛青色、深青、深黑色等色彩名称，可说是以文字详细描述色彩的古典文献。相对于《本草纲目》与《天工开物》，读者们对于张自烈的《正字通》可能较为陌生，其名气也不如日后同为字典的《康熙字典》。然而《康熙字典》正是在《正字通》的基础上，倾国之力修订汇编的；而《正字通》虽然也参考了梅膺祚《字汇》的笔画和部首顺序排列编辑，但其以一己之力完成，令人钦佩。

《康熙字典》的编纂参考了《正字通》，但认为《正字通》有不参考《说文解字》的说明之缺点，并批评其说明内容过于冗长。《正字通》全书共33,549个字，对比东汉许慎《说文解字》的9353字多出甚多，光由字数便可知其篇幅之巨，表现出时代的变迁。另外，《正字通》的说明里，正如《康熙字典》所批评的，加入了许多详细的叙述，却因此为后代留下更多的知识或技术线索。

乍看《正字通》，一般会认为作者是廖文英，其实他只是位出资商人罢了。当张自烈完成此书时，已是明朝末年，时局动荡不安，无人愿意投注资金印行。到处碰壁的张自烈，遇见了意欲留名后世的商人廖文英，廖

文英认为这部《正字通》可能就是个机会。于是两人约定由廖文英出资购入，并且挂名作者，与如今许多研究论文的挂名现象，实有异曲同工之妙。只是，廖文英在《正字通》的序文里，只字不提张自烈，且重印不同版本时，亦有单独挂名、两人共撰并列等不同情形发生。以现代的说法，有窃名的嫌疑。

明末的印刷制版是件庞大工程，当时仍属雕版印刷，需要耗费许多时间备料、刻字、印刷、装订，到《正字通》真正完成印行，已经是清康熙九年了。究竟张自烈对于窃名有什么想法，似乎已经不是那么重要，历史终究会给他该有的位置。

在《正字通》中共有214个部首，其中有58个部首收录的字与色彩相关，与色彩表达相关者则有472字；另外，与明暗相关者共有54字，与色彩表现有关的染色材料则有28个字。其中与染材相关的字，以"艹"部与"木"部较多，如茜字是"染绛色"的材料。关于绛色的叙述，未出现于《考工记》与《尔雅》的内容里，另外还有用以表现红色的"绯"字，亦未出现于该二书中。《正字通》里的色彩材料，以出现于"木""艹"部首居多。

木部共有朱、柘、柈、棣、栀、桦、槐、槊、檀、橉、檗、櫄、檽、栌、檰等表达色彩的单字。"艹"部有苧、苢、茜、菉、华、菮、茬、蓟、搜、蒗、苍、蓼、蕃、蒿、蓝、莀、藐、蘆、蕽、蘁、蘷等。

"艹"部作为色彩表现的字有华、苍、蕃、蓝等字，另外有茜、菉、菮、蓟、搜、蒗、蒿、藐等字均是与染色有关的字，但没言及色彩。此外，在《正字通》里的"纟"部，与色彩表达有关的字，有红、狀、纻、绞、縩、素、紫、绀、絑、绞、绛、绶、豹、缤、绿、綦、䋄、缏、缙、缟、綫、缁、缁、绯、缃、缇、缒、缊、缙、縹、缘、㵎、缟、缙、缚、缥、縶、然、韯、缕、缋、

缲、繻、繐、纁、繧、缥、纂、縪、才（纔）等字。以颜色作为区分标准，整理如下：

红色系：红（帛赤白色）、絑（纯赤也）、绛（大赤也）、缎（绛浅也）、綪（赤缯）、绯（帛赤色也）、緹（帛丹黄色）、缊（赤黄间色也）、缙（帛赤色）、（赤黄色）、繎（红色之尤深者）、繻（浅绛色）、纂（似组而赤）等。

青色系：扇（青丝头履也）、绀（深青赤色）、綦（艾苍色）、綥（艾苍色）、綼（艾苍色）、绡（帛青经缥纬）、缥（帛青白色）、緊（青黑缯）、缲（帛如绀色）、纁（帛青白色）等。

绿色系：綟（绿色）、绞（苍黄色）、绿（帛青黄间色）、綠（青黄色）、綟（帛雏色也、青黄色）、（绿色）等。

白色系：纱（白鲜衣貌）、素（白练）、豹（白豹缟也）、缟（缯之白者）、縛（白鲜色）、皛（莹白貌）等。

黄色系：缤（帛草染色也）、缃（帛浅黄色也）、縹（微黄色）、繜（浅黄色）等。

黑色系：狱（黑色缯）、缁（帛青赤色也）、缁（帛黑色也）、才（纔，帛雀头色，一曰微黑色）等。

紫色系：紫（黑赤间色）、緺（绶紫青色）等。

其中大部分汉字，尽管现在已非一般的常用字，但从定义里，仍可一窥汉字的色彩表达世界。且不仅单字，双字的词汇组合也很有趣，例如浅绛色、艾苍色、苍黄色、浅黄色、微黄色、雀头色、微黑色、青紫色等，即便是在现代，人们亦能理解其色彩之意，如以麻雀头作为表现媒介的雀头色，便颇具普遍性，可惜的是目前的书写或口语色彩表现，已不见这些词汇了。

《本草纲目》中的染色植物

古代关于本草药材及农作物类的书籍,如《齐民要术》《神农本草经》《千金翼方》《农政全书》《天工开物》《本草纲目》等,主要是记载农作物的栽种与其他工艺状况,染色仅是其中的小部分或以附带方式呈现居多。这些文献中,以《齐民要术》《神农本草经》《千金翼方》等成书较早,对于农作物的种植与本草药用部分有较详细之说明;而《本草纲目》《天工开物》成书在明朝末年,时间较晚。

在内容上,《天工开物》包含各种生活工具的制造技术;而《本草纲目》则专门对药草药材做了详细记载,当然亦论及药草的栽植情形,并附带指出生活中的使用情形。这两本书皆是理解明朝末年至清朝初年之间,医药和生活技术的重要依据。

《本草纲目》主要记载药材及其特性,染色部分以附带的方式,被包含在内,其中亦提及染色后所呈现色彩之名称,例如茜草所染出颜色为绛色等。古代物品的具体颜色呈现,常因为时间而毁坏或褪色,以致苦无实际证据,或因褪色而无法正确地捕捉当时的色相。若能透过数据追溯,以技术还原,将可以推测当时的色相。比如透过《本草纲目》,知晓"绛色"是由茜草所染成,那便只要将茜草再染一次,即可知道绛色的对应色相了。然而,这样的对应仍有其盲点,因为茜草可以染出深浅不同、层次变化的颜色,到底哪个颜色才是绛色呢?这令人困惑。只能说如此做法能够提供色彩对应时的参考方向,不至于差距过大而已!

《本草纲目》为明代李时珍所撰写,内容记载了动物、植物及矿物等具药用价值的药材。其初刊于明万历十年,全书共52卷,分有水部2类、火部1类、土部1类、金石部5类、草部11类、谷部4类、菜部5类、果部6

类、木部6类、服器部2类、虫部4类、鳞部4类、介部2类、禽部4类、兽部4类、人部1类，共计有16部62类。

经过整理其中与染色有关的记载，共发现48种染色材：矿物性染材6种、植物性染材39种、动物性染材3种。在矿物性染材中，有土部1种、金石部金类1种、石部石类1种、石部卤石类3种。在植物性染材中，有草部山草类1种、草部芳草类2种、草部隰草类10种、草部毒草类2种、草部蔓草类4种、菜部柔滑类1种、菜部蓏菜类1种、果部山果类2种、木部香木类2种、木部乔木类8种、木部灌木类6种。在动物性染材中，有虫部卵生类2种、虫部湿生类1种。

将各染色材料与书中记载的染色后之色彩相对应，整理如下。

黄色调：1.荩草（金色、黄色），2.小檗（黄色），3.黄栌（黄色），4.槐（黄色），5.栾华（黄色），6.柘（黄赤色），7.山矾（黄色）。

绿色调：1.丝瓜（绿色），2.鼠李（绿色）。

青色调：1.蓝（青色），2.蓝淀（青碧色），3.赭魁（青）。

紫色调：1.紫草（紫色），2.青黛（紫碧色），3.山矾（紫黑色）。

红色调：1.红蓝花（真红色），2.茜草（绛色、绯色），3.落葵（红、绛色），4.苏枋木（绛色），5.鳞木（绛色），6.冬青（绯色），7.紫铆（正赤色），8.芫花（赭色），9.赭魁（赭色），10.栀子（赭红色）。

褐色调：1.鼠曲（褐色），2.桑（褐色）。

黑色调：1.铁浆，2.黑矾（皂色），3.绿矾（皂色），4.鼠尾草（皂色），5.狼把草（皂色），6.橡实（皂色），7.槐（皂色），8.乌桕木（皂色），9.五倍子（皂色）。

未清楚说明色调的材料，如下：

1.矾石（染皮）

2.黄矾（染皮）

3.郁金（浸水染色）

4.姜黄（浸水染色）

5.番红花（不详）

6.燕脂（不详）

7.凤仙（染指甲）

8.菝葜（入染家）

9.黄药子（入青瓮变色）

10.椑柿（不详）

11.檀香（可染物）

12.胡桐泪（与土石相染）

13.无食子（染须）

14.波罗得（染髭发）

15.栀子（入染家）

16.石灰（染发乌须）

而其中几项染色材具有某些变化，亦有几项染色材记载不详，经整理后分析如下：

1.木部灌木类中之山矾，将其叶烧成灰，可以染紫为黝。根据《辞海》解释，黝字是黑色的形容词，因此推测山矾染出之色调为紫黑色；其叶亦可染成黄色，但过程并未交代清楚。

2.木部灌木类中之栀子，因品种不同会染出不同的色相，红栀子其实可染出赭红色，而栀子在《本草纲目》中，并无其染出色相的记载。但据《辞海》记载，栀子果实是黄色染料，而目前台湾地区所产的栀子，在实际染色中染出的色相为黄色系，且无须经媒染亦可直接进行染色。故

槐花

由此可知，栀子染出色相有赭红色及鲜黄色两种。

3.木部乔木类中之槐，在花未开时称为槐米，可染出黄色。但也说于七月采收时，则可染皂色，皂与现在的皂字是同义，是指黑色，不知道如何染出。由此可得知的是，季节不同、染色材部位不同，都会影响到所染出的色相。

4.草部蔓草类中的茜草，据记载可染出绛色。根据《辞海》解释，绛色乃大红的颜色；然而在《蜀本》中，又称茜草为染绯草。在《辞海》中，绯字为色彩的形容词。如果绯在此是当名词，则可解释为染出的赤色，但如当成形容词，则其呈现的色彩为浅红色。根据《本草纲目》的说法，茜草可染出绛色（大红色）和绯色（浅红色），其色相的区别只在深浅的不

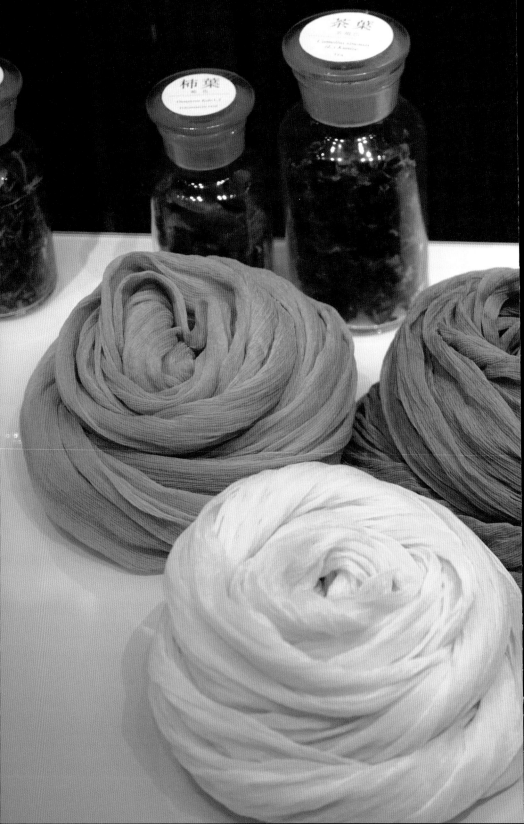

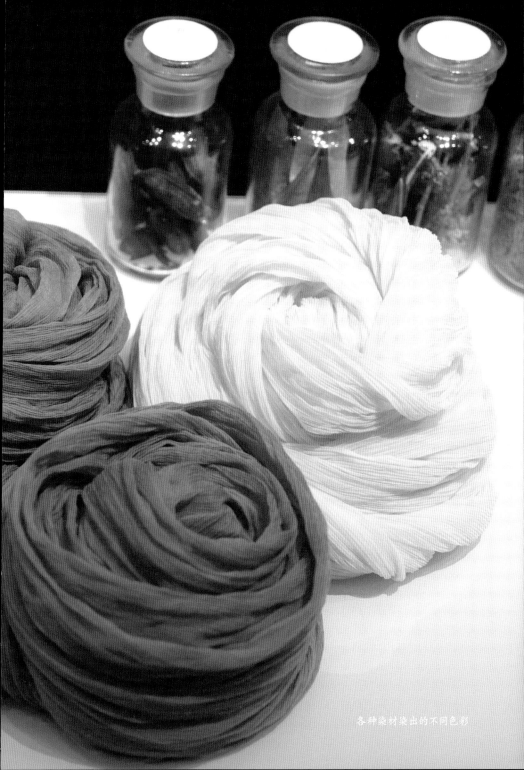

各种染材染出的不同色彩

同而已。各家说法,有其不同。

5.书中出现的皂色色调的染色材众多,现代《辞海》解释"皂"字,为黑色的形容词,故将皂色归类于黑色调之中。

6.草部芳草类中之郁金、姜黄,在文内并未注明染出色相,只以浸水染色字句记载。但从《辞海》及《增批本草备要》《中药大辞典》等文献中得知,郁金、姜黄所出之色相均为鲜明的黄色调,且目前也仍然应用于直接染色;而郁金染出的色彩之一,《急就篇》称之为缃,据《辞海》解释,缃为浅黄色。

7.草部隰草类中之茜草,《别录曰》记载可染金色,《恭曰》记载可染黄色,金和黄两字的色彩有相通处。

8.石部卤石类中之矾石,可分成白矾、青矾、黑矾、黄矾及绛矾五种。而《论语·阳货篇》所言"涅而不缁",其注云"涅,矾石也",《辞海》解释涅字为黑色的染料,也是对矾石的统称,但是因矾石种类不同,染出的色相也有所不同。《本草纲目》中染色材染出色彩之色名,并未出现大量的传统色名,其出现者有:

(1)黄色调:金色、黄色、黄赤色;

(2)绿色调:绿色;

(3)青色调:青色、青碧色;

(4)紫色调:紫色、紫碧色、紫黑色;

(5)红色调:真红、绛色、绯色、红绛、正赤、赭色、赭红色;

(6)褐色调:褐色;

(7)黑色调:皂色。

尽管《本草纲目》的写作重点是药用,不在于色彩,但即使是些微的线索都值得追索。以上整理内容,提供《本草纲目》在色彩及染色领域里

的利用价值，但同时也存在着一些盲点。例如《本草纲目》中，叙述了不少染色材，但对这些染色材的染色过程，并没有多加陈述，在文字和实际的处理技术之间，存在着断层，导致后代在尝试复原时，产生许多困难。

由于传统染色材之处理技术几乎失传，因此经常必须以"试误"的方式去归纳复原。例如在染色过程中，染料和染液的比例关系，便会造成色相上的深浅变化；而媒染剂的不同，亦会形成色相上的极大差别。再者，染色材的产地、采收时间，所使用的部位、水质、温度等，皆会影响染出的色彩。色彩复原的工作，须耗费庞大的人力、物力及大量时间。何况从古籍的笼统文字记载里去揣摩其意，皆是备极辛苦，几乎是在与技术消失的时间竞赛。

《本草纲目》所收录的药材，并未将传统使用的染色材完全提到，仅提到部分。对照其他著作，一些具有染色效果，但《本草纲目》仅记载其药用功能者，有墨、丹砂、绿青、扁青、白青、曾青、黄连、芒、高良姜（红豆蔻）、大青、小青、鳢肠、大黄、钩藤、藤黄、羊蹄、龙舌草、苋、梅、木瓜、安石榴、杨梅、胡桃、槟榔、波罗蜜、莲藕荷、檗木、秦皮、合欢、诃黎勒、石瓜、木棉、紫贝。此外，完全没提及的染色材料，尚有栎实、栗壳、莲子壳、黄丹、绽子、乌梅、木紫、薯莨、桦果、棓子、狼尾草等。幸好，这些植物亦均具有中药的药用价值，也可以被用作染色。因此，人们在从事染色工作时，都会想到这些材料的医药用途，不仅得到这些植物的药用知识，同时好像把药性染入纤维了。把染好的围巾围在脖子上，仿佛也接受了那些药材的疗愈。

这些植物的药性与色彩，到底是如何被发现的？想必是李时珍在撰写时，把所知道的生活知识全都融进去了吧！这令人不由得生出敬佩之心，因为光是要确认那些植物的特性，都是极为庞大的工程，尤其是在古

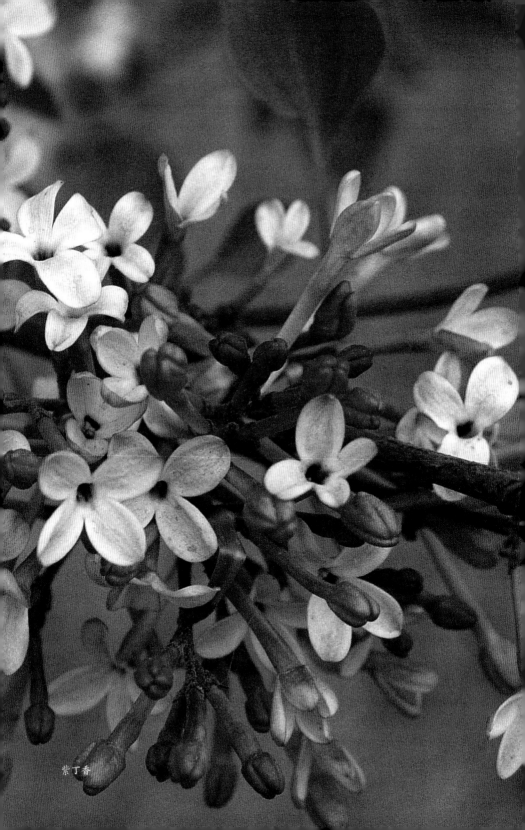
紫丁香

代信息流通极为不便的条件下。就《本草纲目》的内容而言，与其说它是本中药典籍，不如说它是明代的百科全书。

然而，当时的交通不若现今方便，因此李时珍遗漏了偏远区域。尚有许多少数民族生活地区的植物具有染色价值，而不为外界所知，如云南的五色米文化，使用周遭的植物色素，融入自己的米食文化中，形成特色。大自然的植物均有色素存在，古代人们通过不断尝试，只留下有价值的部分，古代文献便扮演了犹如银行贮存资产的角色，静静地跨越时空，等候后人去提取利用。

梦说红楼

《红楼梦》的作者曹雪芹出身簪缨世家，他的曾祖父曹玺、祖父曹寅、伯父曹颙、父亲曹頫，三代四人接连任职江宁织造，历时约一个甲子。江宁织造是清代专门生产御用和官用缎匹的官办机构，康雍年间曹氏家族在江宁织造任上的兴衰荣辱一直为后人所乐道。

人们常常会想，当年江宁织造的规模究竟有多大？据史料推测，曹家主持的江宁织造府（署）仅匠役就聘有2600人，再加上专司种桑、养蚕、缫丝、搬运等相关职务的人员，粗略估计约有30万，是十分庞大的国家事业体系。除了专营织造事业，曹家人作为皇帝的亲信，不仅几次参与皇帝南巡的接驾，还帮皇帝巡过盐务，销售过皮毛、人参、玉石和过气的库藏品，加上可以向皇帝递密折，汇报江南一带的大事小情，可以说是权势煊赫，盛极一时。

有清一代，江宁织造代表了中国顶级的织染技术和生活服饰的色彩流行方向，后来随着清王朝的衰落，与苏州织造、杭州织造一道，在光绪三十年（1904）被下令裁撤。直到20世纪50年代，周恩来总理重视濒临消失的纺织工艺，南京云锦研究所获批准成立，传统且复杂的织造技术才得以传承和发扬。

如今，南京云锦作为中国传统织锦技艺最高水平的代表，俨然已经成为南京市的一张名片。靠着师傅的传承，许多技艺延续至今，如复杂的"挑花结本"，就是用丝线（俗称"脚子丝"）做经线，用棉线（俗称"耳子线"）做纬线，对照绘制好的意匠图，挑制成花纹样板——"花本"。然后运用"花本"上机，与机上牵线、经丝的作用关系，提经织纬来进行织造，类似于今天的计算机编程。此外还有"挖花盘织""逐花异色"

柳黄

制　色

等无法用机器来取代的技巧，它们通过色彩的组织分布，表现出多色的图案。

织染的事务并不是清朝才兴盛的，在元代就已开始受到重视；到了明末，因战乱导致短暂停顿；清顺治时，陆续恢复了江宁、苏州、杭州三处江南织造局；至清朝末年，西方先进的纺织机器与现代化学合成染色技术传入中国，传统纺织工艺日渐式微。

我们说，《红楼梦》不仅是一部文学巨著，也是对中国皇家织锦的一份记录。它记载了康雍乾三代的织染情况，提供了中国人生活中的色彩使用实例。尽管曹雪芹幼年时，受雍正整肃抄家的影响，曹家已家道中落，但也许是因为家族氛围的熏陶，又或是天生对色彩敏感，他对织染事务并不陌生，甚至可以说拥有相当丰富的织染色彩方面的知识。他所掌握的这些知识，在《红楼梦》中有点点滴滴的呈现。

《红楼梦》中，以单字描述色彩的有：白、素、黑、皂、墨、乌、缁、黛、漆、灰、苍、红、赤、朱、丹、赭、绿、翠、碧、青、银、黄、蓝、紫、金等，这些字现今大多仍在使用；用复字组成的色彩词语有：粉红、大红、猩红、嫣红、桃红、水红、硬红、银红、绛红、朱砂、大赤、铁青、石青、佛青、靛青、青绿、水绿、石绿、葱绿、鸭绿、新绿、松绿、柳绿、翡翠、赤金、黄金、金黄、青金、紫金、销金、轻金、乌银、黑灰、漆黑、淡墨、紫墨、紫绦、妮紫、宝紫、月白、雪白、苍白、玉色、藕色、茄色、土色、鸦色、葱黄、柳黄、鹂黄、石黄、宝蓝、缟素等；三字构成的词语有：石榴红、海棠红、密合色、玫瑰紫、秋香色、荔枝色等。以上所列字词，大部分都还为大家所熟悉，但诸如银红、绛红、佛青、青绿、紫绦、鸦色、葱黄、柳黄、海棠红、密合色、秋香色等现已较少使用。

比如紫绦和绛红，绛指的是较浓郁的红色，紫绦就是带紫的深艳红

色，绛红是和紫绛接近的色相，是去掉紫色的深红色。银红的色相，可能跟清朝喜欢在织品中嵌入金银线以显高贵有关，银线和红色丝线织在一起，从某个角度看会泛出银色的光泽，推测类似的色彩就叫银红。水红的色彩名称目前尚在使用，闽南话称"水红仔色"，而大红更是当今的普遍用语。其他的如柳绿、松绿、藕色、葱黄、茄色、桃红、石榴红、海棠红、荔枝色、玫瑰紫等，均是以花果树木等植物的色彩来指代，比较容易想象。但柳黄就稍微有点难度了，因为台湾的柳树在春天发芽，呈现出的是嫩绿色或新绿色，直到某年春天，我到北京颐和园，看到谐趣园水边的柳树，刚好冒出黄色的嫩芽，才明白原来这就是所谓的柳黄。柳树除了会长出黄色的嫩芽，还会飘出白色的柳絮，春风拂过，如雪花般四处飘扬，看来浪漫，但吃面时，柳絮却会随风飘进碗里，额外加料，不免令人不快。

秋香色，乍看会使人联想到唐伯虎点秋香的典故。根据日本相关书籍的记载，秋香色应该是秋天芝麻成熟时，烤芝麻的气味与芝麻的颜色结合的色彩描述，又称香色，因此秋香色是带点土黄茶色的色相。这样一说，民间流传的唐伯虎点秋香的那份浪漫便消失了，真是有点可惜。

除此以外，鹅黄、鸭绿、猩红、鸦色等都是借着动物来表现色彩的词语，鹅黄目前仍在使用，是指鹅鹄刚破壳出来时毛茸茸的淡黄色。鸭绿就是绿头鸭的头部羽毛的绿色。江宁织造府的匠人很懂得捻织的技巧，会将孔雀的绿色羽毛捻成线来织布，织出的布匹所呈现的颜色叫作孔雀绿，在色彩上与鸭绿有异曲同工的效果。鸦色即是乌鸦的黑色。较难理解的是猩红色，直接使用血色来表现即可传达，那么为何特别要强调是猩猩的血？其原因留待下文详细分析。

《红楼梦》中提到的矿物颜料有朱砂、佛青、石青、石绿、铁青、翡

翠、绿青、宝蓝等。石青和石绿是目前美术界仍在使用的蓝色颜料，石青偏蓝色，石绿偏绿色，两者都属于铜的化合物，将蓝铜矿和绿松石磨成粉末状即可得到石青和石绿。佛青也是同类型的矿石，是使用纯度较高的蓝铜矿或青金石研磨而成的，专门用于给佛头上彩，所以也被称为佛头青。因为这类矿物性颜料无法黏着于纤维上，容易掉落，所以无法用来染丝织布，《红楼梦》中所写的"外罩石青起花八团倭缎排穗褂"的石青，应该只是借用石青颜料的色彩来比喻，并非真的用其来染色。

元代的显贵们喜好将金子编入丝线，织成的布匹闪烁着金色的光芒，极为富丽堂皇。清代的当政者自然也不会错过对金色织物的追求，不仅如此，藏传佛教的唐卡也喜用金线织造。长期以来，蒙古族、满族与藏族都偏爱此种风格的布料，需求量很大，促进了云锦织造事业的发展。《红楼梦》中提到的青金、销金、轻金等金色的使用，也跟云锦的织法有关。清代出现了妆金或织金的技法。金线制作使用成色不同的金箔，有的以漆捻黏上丝线，有的则将金箔用刀切成极细薄的金线，再夹织进丝线里。用金属织成的衣物，自然很重，据说有的重达三千克。黄金的使用有严格的规制，除了皇帝以外，都不可使用足色的纯金，一定要添加其他金属，做法类似现今的K金，因此黄金表面也会有泛白或泛红等不同的变化。曹雪芹当然也注意到此变化，如《红楼梦》第三回描写贾宝玉从庙里还愿回来的穿着为"一件二色金百蝶穿花大红箭袖"，这里的"二色金"就是利用了不同成色的金线。

将《红楼梦》与现今的南京云锦比照着看，或许就能理解许多的色彩使用状态，窥见古代色彩使用的若干痕迹，为人们的想象指明方向，找到探寻古今一脉相传的线索。

香色

初春的北京，令人神清气爽。春阳的光线，穿过槐树叶隙，新绿叶片随风婆娑起舞。慕名前往北大，在校园里闲逛，嗅到一股奇特香味，循着香味方向前进，发现了与桂花高矮类似的一丛树，枝丫末端开满了粉紫红色的花朵。首次遇见，询问路过学生，才知是丁香花，不由忆起儿时常听的紫丁香歌曲。原来丁香的味道并不甜香，反而带点淡雅的苦香，不同于一般常见的玉兰花、含笑花、龙爪花、夜来香、桂花。

初识粉紫色的丁香花后，发现还有白花品种的丁香花。回台湾后，一度误以为丁香花是中药中的丁子，比对中药店买来的丁子，发现香气大不相同，深感困惑。于是，由植物书籍展开搜寻，才知道丁子有许多别名，除了丁香，也叫作丁子香、支解香、雄丁香、公丁香等。中药的丁子也带有浓厚香气，并分为公、母，产于南方。有别于生长在大陆北方的丁香花，丁子则是生长于南方的植物花萼，外表不易判别。此外，另在东京的某公园里，见过沈丁花，因为名称也有个丁字，加上亦有优雅香气，差点又误认了。

丁子

传统色彩命名里，有许多同样有"香"字的色彩名称，乍看其名，很难理解到底是由什么植物材料构成，植物本身的香气为何，抑或只是个泛称。而其色相究竟为何？若能有原料上的说法支撑，或许就能掌握较正确的方向。另外，在许多古文献中，发现有个色名叫作"秋香色"，如《红楼梦》里出现五次"秋香色"： 第一回为"秋香色金线蟒大条褶"；第八回为"秋香色立蟒白狐腋箭袖"；第四十回为"一样雨过天青、一样秋香色、一样松绿色、一样就是银红色"；第四十九回是"秋香色盘"；第一零九回是"秋香色翻"。

前述之秋香色，大多是指纤维色彩。在《清史舆服志》二注中，则以秋香色表达皇帝穿着"礼服用黄色秋香色"。《清稗类钞·服饰类》中记载：

香色，国初为皇太子朝衣服饰，皆用香色，例禁庶人服用。嘉庆时庶人可用香色，于车帏巾帼，无不滥用，有司初无禁遏之者。

此处的秋香色，则较类似秋天的香色说法。香色的材料，因从古典文献中找不到材料方面的线索，猜想沉香、丁香、丁子等香料都是可能的材料。不过沉香大都用作焚香的材料，价格昂贵，用于染色似乎有点浪费，因此推测可能性不高。最后，推测可能性较高的，就余下丁子了。但是丁子染出后，香气是无法留住的，或可能在染色完成后，另外加放丁子在旁，使得气味散发。而于北京见到的植物紫丁香和白丁香，尚未尝试，暂时无法证实。

另外还有一种推测，白芝麻炒熟后磨成粉，香气四溢，香色可能就是借用炒熟后的白芝麻粉末色相，相当于微焦的土黄色。此说色香味俱全，易于想象，相当实际，更与丁子的染出色彩吻合。但另有一说，香色是蜂蜜的透明蜜黄色，具有甜蜜蜜的蜂蜜味道，色彩也颇为类似。目前，仍不

知香色的染色材为何。但无论是沉香、丁子，还是芝麻或蜂蜜，都有个色相上的共同点，即指向淡褐黄色或土黄色的方向。

虽未见于古代文献记载，尚有一可能"候选人"是肉桂。若使用肉桂树皮或枝叶热煮，加上灰汁媒染，可染出茶黄色。肉桂染出茶黄色，其味接近白芝麻炒熟的香味，肉桂染后仍带有香气，唯材料难寻，大多作为料理使用或药用而已。

目前中药所使用的丁子，乃是公丁子之花蕾，而以丁子染色，亦是使用公丁子。以热煮法染色，若用铁媒染，可染成接近深黑的褐黄色彩；若用明矾媒染，则会得到趋近于黄色的褐黄色。丁子含有抑菌成分，也可提炼出丁子油，作为防腐剂，曾被调入欧美早期蛋彩壁画颜料里。日本染色达人吉冈幸雄在其《日本之色辞典》里，提到丁子的芬芳，在中国古代是叫作"鸡舌香"，汉代时期是被当作健胃剂、镇痛剂、兴奋剂的药品，同时也是香料；之后传至日本，在日本的正仓院，就收藏有丁子。吉冈幸雄也提及于室町时期出现的《源氏男女装束钞》里，就记载有浓煮丁子后，可染色，染出后的色彩带有香味，叫作"香染"。因此，吉冈幸雄推测丁子染的淡褐黄色，就是香色。

在唐诗与宋词里，亦曾出现"香色"一词，但解读上，可能是两个字分开解释的，意即兼具香气与色彩之意，如：

〔唐〕陆希声《梅花坞》里的"冻蕊凝香色艳新，小山深坞伴幽人"；

〔唐〕薛能《桃花》里的"香色自天种，千年岂易逢"；

〔宋〕张炎《红情·暗香》里的"无边香色"；

〔宋〕黄裳《牡丹其三》里的"香色兼收三月尾，声名都压百花头"。

上述四诗分别是吟咏梅花、桃花、荷花、牡丹四种花朵的香气，四种花绽放于不同时节，诗句使用了"香色"的措辞。不过诗词所使用的香

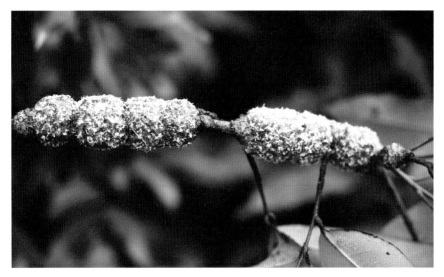

紫胶虫

色，单纯从字义说明，到底是说分开的香与色的意思呢，还是有香有色之诠释呢？很难得到肯定的答案。

除了出现在文学中，香色也出现于佛教用语，与干陀罗树的记载有关。干陀罗是梵语（Gandhāra）的音译，是指生长在南印度的干陀罗树，用其皮染成赤黄或茶褐色，被当作袈裟的色彩。"干陀"之意为"香"，罗则是"遍"的意思，两字合起来便是遍地香气之意。用此树皮染色，即为"香染"，染出色彩便称为"香色"。干陀罗树的树皮，同时也是干陀罗香、安息香的原料，将树皮煮后，染色的色相是黄茶褐色。

除了印度，日本御桥德言（御桥悳言）的《平家物语》里，亦有与干陀罗有关的记载，提及木兰色与干陀色、丁子染。关于所记载的章服仪所解释的香色，如下：

"木兰一色此方有之，赤多黑少若干陀色。业疏四上同云。赤即木

兰所染微黑，即世南海干陀罗树皮相类也……木兰树皮赤黑色鲜明可以为染，微有香气……丁子染有色亦有香，香染，香色呈淡红带黄。"

明代李时珍的《本草纲目》，在木部附录里也有关于干陀木皮的记载："珣（杨珣）曰：按《西域记》云，生西国，彼人用染僧褐，故名。干陀，褐色也。"

由上述记载，可知香色与茶褐色、黄色是高度相关的色相，所使用的原料可能是印度的干陀罗树、丁子、肉桂等材料，至于染出色相均为茶褐色，且带有香味，或在意象上容易联想为使用了具有香气的树种。

气味属于嗅觉，色彩则属视觉，香色结合了嗅觉与视觉，色彩学对于结合、跨越感官的感觉作用，称为"共感觉"。香色一词，已非单一感官的感知，最后呈现的，是所谓综合性感觉的氛围。比如文学诗词中，所使用的香色是包含了文字、事件、记忆、色彩、物体造型、气味，甚至是皮肤、温度等等的"香色"，是综合性的特殊色彩，很令人遐想的浪漫色彩。

筚路蓝缕

色彩没有具体的外形，也没有特定的形式，是靠媒介物所折射的光线，映入眼睛而得以感知。人之所以能感知到色彩，是建立在光线、眼睛、媒介物三个条件上。除了光线的差异外，眼睛的感知能力、媒介物的任何变化，皆会为色彩感知状况带来不同程度的影响。

此外，除了上述三类影响色彩的复杂因素，亦不能忽略人的心理因素，尤其是喜好与情感，这些因素也大大左右了色彩的感觉结果，例如

对纤维染色的感知，便深受其影响。当然，色彩的应用范围广泛，不仅纤维染色，画家使用的颜料、建筑使用的涂料、照明使用的光线等，皆与之相关。

基本上，有关生活环境里的色彩，皆有其专门知识，例如脑部对色彩的感知过程；光学领域中，如何更有效率地应用自然光及表现自然光变化所呈现的色彩效果；借由控制光线，进而理解、研究人类因为色彩的变化，产生哪些不同的生理与心理变化等。

人类发现色彩，有时可能是来自偶然，比如蓝染，是从不经意地路过擦破蓝草叶片，汁液沾染上纤维却未褪色的状况，而发现其染色的特性。这样的发现，仍保留于日本祭典里，其中所使用的"折染"便是擦染，是把叶片直接置于纤维物上摩擦，使织物产生色彩。其次，又发展出敲击染。最后，可能借由厨余或酿酒残渣弃置后的发酵现象，观察出发酵技法雏形，蓝染的染色技术于是又展开另一阶段的旅程。

西方的自然染色，亦是由于许多偶然，才逐渐展开。举例来说，古代紫贝生长于地中海利比亚、黎巴嫩一带，偶然被渔夫抓上岸后，因为不好吃，被弃置于海岸。饿到无法忍受的野狗，啃食这些被弃置的紫贝肉，人们发现野狗嘴巴周围的毛色被染成紫红色，探究其原因，紫贝的染色发展于是展开。而有些染色的尝试，则是在烹煮食物的过程中，发现食物的颜色变化，或者由饮食过程中汁液喷溅后不褪色的现象，进而尝试纤维染色。当然有些则是人们在食物采集或在山林间活动时，衣装偶然碰触自然植物、矿物，造成了擦染效果，形成氧化的色彩变化，因而发现染色的材料与技巧。这些色彩与染色技巧的发现与进程，可说是人类与自然界的美丽邂逅。

染色过程中，究竟有哪些因素会影响色彩呈现？在材料采集的部分，

动植物生长的状况不尽相同，有时受天气影响，有时受产地区域影响，当然也有品种的关系。例如，紫胶虫所寄生的树种有龙眼树、荔枝树、合欢树、榕树、释迦树等，其中，荔枝树又分成许多品种，这些因素相信多少都会为紫胶虫的红色色相带来变化，其中奥秘值得再深入细究。在台湾，紫胶虫是外来物种，由于近代塑料开发，虫胶经济效用消失而被野放，一度成为令果农头痛的害虫。但因为农药和杀虫剂的喷洒，紫胶虫反而成为即将灭绝的昆虫。另外，采集染色材料之后，保存与处理技术也是令人烦恼的事。

目前，大部分的传统染色材料都具有中药药效，易于入手，但中药店贩卖的药材良莠不齐，甚至掺杂假货。再者，为了防止发霉，植物药材被送到药材批发市场前，通常会作防腐处理——浸泡或通过二氧化硫熏蒸等，导致染色材料含有防腐药剂的问题，药剂会对染色的色彩反应带来严重的影响。

此外，一般较为便利的染色工序，大多使用自来水，而水质有硬水

蓝靛

制 色

和软水的分别，酸碱程度也略有不同。为了消毒，自来水厂会在原水中加氯。水源充沛时，氯含量较少，属于稀释状态，对染色的影响不易被察觉；但在缺水期的原水，由于较为浑浊，细菌含量也较高，必须加入相对较高剂量的氯，这种时候就可以很明显地发现原水对染色带来的影响了。由此可知，染色所使用的水源也是影响结果的重要因素之一。

除了前述因素外，气温、浓度、染材性质、纤维特性、编织方法、染色的温度、材料的处理技术、酸碱度等，均会影响染色结果。正因如此，与矿物性的颜料相比，植物染料的色彩呈现十分困难，其性质也大不相同。

目前市售的染色织物或染色材料，不乏"挂羊头，卖狗肉"的现象，打着天然染材的名号，其实已添加了化学染料，比如粉末状的色粉，甚至全部使用化学合成染料。我曾经参访云南少数民族的蓝染基地，发现当地的天然蓝染越来越少了；在台湾，亦有使用掺有化学人工色素的材料进行染色而不自知的。对于染色爱好者，天然的材料孰真孰伪始终是需要追根究底的问题，但就算询问经验丰富的染色达人，恐怕也不易获得答案。这部分或可借由确认贩卖者的材料来源来判断。总之，不贪图方便、快速，更不要过度相信粉末状的色粉，掌握与理解处理植物原材料的方法，方为上策。尽管较为麻烦，但那正是使用天然染料的意义之一。

一般对自然染色有兴趣的广大群众，应该更关注的是技术层面的问题吧。但在技术问题之外，色彩更隐藏着历史与文化的深层意义，若能充分理解染色技术与历史、文化及色彩表达之间的互动关系，在染色的同时，更能体会个中奥妙。如架空染色背后的历史和文化，便看不到或无法理解隐藏于深层的抽象意义与历史价值，仅仅单纯追求技术的提升，很容易停滞于物质价值的追求层次，这恐怕也是目前所谓"文创"常被诟病之处。贩卖物质，远不如销售历史来得有文化底蕴。欣赏自然染色，更

七里香

需要理解其中的文化内涵，包含其历史演变过程和透过语言所表现的色彩意涵。尽管其作为物质性的功能显而易见，但远不如文化厚度的影响来得持久。事物的表象易被察觉，也容易使人迷惑，致使丰厚的文化底蕴被空置，亦可能让文化因此被销蚀，甚为可惜。

染色的酸碱

色彩表现的媒介里，有颜料和染料的区别。两者界线偶有重叠，如蓝靛大都被用于布料染色，但根据敦煌研究单位的检测，石窟壁画里也

有以蓝靛与紫矿等动植物染料作为壁画颜料的痕迹。

早期古人在制靛过程中，会取下靛花，待其干燥后，制成的粉末，即是中药的药材"青黛"。由于以重量计价交易，靛花制成的粉末很轻，有些不良中药店在贩卖时，会加入过量石灰，借此牟取更高的利润。青黛除了药用外，亦是古代眼影的化妆材料，它微暗蓝的色相，可使女性脸庞、眼部表情更加妩媚。

由植物蓝提取的蓝靛色素，同时具备染料、颜料、化妆品、中药等跨领域的使用功能。将色彩材料分成颜料和染料，只是为了说明方便。若从细部结构来看，两者仍有极大差距。颜料大都为大小不等的颗粒状，须仰赖皮胶、牛角胶等黏剂，将颗粒粘在纸张、丝绸、壁材、木材等载体表层，与染料的镶入纤维分子的呈色原理，是完全不同的。

染料研究属于化学的高分子领域，植物或动物纤维、人造纤维、混纺纤维的染色，各有不同窍门，与颜料颗粒状累积性的色彩显示原理截然不同。再者，操作方法、程序等亦不同，无法模拟。即便如此，丝绸等材料在古代的上色，仍会应用颜料的上色原理，比如湖南长沙马王堆出土的帛画，其中朱砂等矿物性颜料，至今仍是鲜明耀眼。不过此帛画上的色彩并非染色，而是画上去的，必须加上牛皮胶或牛角胶等黏剂，把颗粒状的颜料粘于丝绸纤维上。事实上这种上色方式若使用于衣物，由于天然黏剂为有机物，将因洗涤致使黏性消失，附着于上的颜料则会被水溶而掉光。但仅将之使用于祭祀或仪式上，因不洗涤，即可保留。甚至，在更早时期的墓葬文物中，亦发现有将二氧化铁或朱砂涂在遗骨上的痕迹，这些颜色属于赭色或赭色系的矿石颜料，应是含有生命跃动或鲜血流动的意涵。

纤维材料、织法、温度、水质、浓度等的变化，都会影响染色结果。

但在染色的诸多原理里，酸碱变化的影响至为关键。一般染色所使用的材料，不论是植物或昆虫，以适合酸性的染色条件染色的居多；适合碱性染色条件的，则较少，如植物的蓝染和红花染色适合碱性的萃取；而茜草与紫草，则是酸碱均可。此外，颜料则较无酸碱值的顾虑，通常只需考虑保存条件或纸张、丝绵麻等承载体的差异即可。

植物性染料，除了在色素萃取时，须以碱性作为必要条件外，亦有不少以碱性物质作为媒染方法的，但同时也存在酸性制作方式，例如紫草根、茜草等，酸碱两者并存。紫草根、茜草根，于古法制作里，就是以稻草灰、藜灰萃取碱液来媒染，酸碱度的变化亦会影响染色的色彩呈现。

早期的碱液制作，多从植物的灰烬取得碱性物质，目前自然染色领域通常会使用化学碱或矿物碱；以往的匠人，则没有取用现代化学碱那样的便利。稻草秆和其他植物中，很早就被发现含有植物碱，燃烧即可取得，应用于生活，令人佩服。其中，尤以稻草秆烧制的灰碱使用较为广泛。稻草秆取得方便，不仅可作为染色使用，亦可作为食品添加物，如端午节吃的碱粽与平日食面时之添加物。

除了稻草秆外，在《齐民要术》"作燕支法"里，亦有与植物碱相关的内容："预烧落藜、藜、蒮及蒿作灰，无者，即草灰亦得。"落藜、藜、蒮及蒿等植物，显然碱的含量也颇高，可作为替代品使用。一般植物烧成灰后，均具有碱的成分，只是含量多少的问题而已。目前，已知从茶花、相思木、樫木、龙眼木、七里香、艾草、蓬、落藜、藜、蒮及蒿中，均可取得不同程度的碱。其中以龙眼木与相思木的含碱度最高，烧制后的木灰PH值都在11以上，不仅可用于蓝染制靛过程，也可用于红花的色素萃取，亦可当作茜草与紫草的媒染剂。

日本的染色家取天然碱，喜欢使用桩花、山茶花、栲、泽盖木等烧制

木灰。笔者曾指导一位硕士生，以探讨稻草碱度的提炼过程中温度的影响为题，意外地发现不必使用热水，也可以得到高碱度的溶液，尤其以龙眼木的碱度最高。另外，在某次参加德岛县蓝染的国际大会上，听闻美国染家提及，可由樫木灰取得强碱，且手若直接碰触，甚至会有疼痛感。

天然的碱液取得方法，大致是先将树干或稻草秆烧成灰后，以热水、温水或冷水浇淋、浸泡，经过时间沉淀，即可取得微黄的碱性液体，反复过滤杂质后，便可使用。

至于酸的部分，一般人就比较熟悉了，像是酸梅、米醋等均十分常见。酸性食物，在日常生活中不少，只要不影响色相，在染色过程均可使用。而最传统的大概就属红花萃取过程中所使用的乌梅了，日本的染色匠人大多习惯将乌梅的酸，用于红花的染色酸碱中和过程。此外，亦可以使用柠檬酸等材料，市面上买得到的白醋或工业用纯度较高的冰醋酸亦可稀释使用。至于黑醋，因为会干扰染色结果，不建议使用。

此外，酸也经常被使用于染色完成后再次浸泡的过程。在浸泡的10—20分钟里，其作用是让被染物的蚕丝或毛纤维处于微酸的状态，这与成品被使用时，接触到人体排出的汗液属微酸条件相同，较不会因酸碱值差异而导致变色，亦成为广义概念下的固色做法。

酸碱的控制宛如料理中的糖与盐巴，有些材料适合甜，有些适合咸，有的是甜的加上一点点的咸，或者咸甜两者皆可。一般的植物灰里，除了碱性外都含有微量的金属离子，染色时，金属离子发挥适时的显色作用，且不污染环境，如稻草秆烧制的灰便含有铝离子。而有些灰水里，含有微量的钾、铝等，进行酸碱染色的同时，也在进行媒染。以灰水进行的染色，亦会出现与明矾或铁离子媒染后染出不同色相的现象，如茜草、紫草的染色，均具有多色变化的特性。

孔夫子讲真话

君子不以绀緅饰。红紫不以为亵服。

当暑,袗絺绤,必表而出之。

缁衣羔裘,素衣麑裘,黄衣狐裘。

亵裘长,短右袂。

必有寝衣,长一身有半。

狐貉之厚以居。

去丧,无所不佩。

非帷裳,必杀之。

羔裘玄冠不以吊。

吉月,必朝服而朝。

——《论语·乡党》

从《论语·乡党》里,我们可以感受到孔夫子管得还真多,连衣服的颜色都要置喙。说什么不要用深蓝色、黑色的布料做衣边,红色和紫色的衣料,不要当内衣穿。孔夫子为何要如此说呢?他既不是做裁缝的专家,也不是对穿衣服有多深的研究或多特别的讲究,怎么竟然从衣边管到内衣去了?当然,这里的写法是借物比喻,孔夫子表面上是在谈论穿衣服的一般常识,实际是借这些常识,来比喻世间的处事道理。但如果换成从服饰或色彩的角度来看这个篇章,必定会发现存在不同的信息。只是历史的传颂延伸得太厉害了,而本意却被渐渐地淡忘。

首先,从深蓝色、黑色的衣服开始说起。古人染制深色衣物,是很费工和耗材料的,习惯使用化学染料的现代人难以想象这种巨大的耗费。

制 色

现代染料是英国人珀金（William Henry Perkin）为了合成治疗疟疾的药物"奎宁"，无意间发现的化学秘密。1856年，珀金从失败的实验中发现了紫红色染料，之后，欧陆各国竞相开发，各色染料陆续问世，树立起了色彩现代化的里程碑。在那之前，全世界的染料均仰赖自然界植物的花、叶、根、皮、干，或昆虫的体液、壳甚至矿物等材料，通过收集、保存、运送、萃取、精炼、反复染色、晾晒等繁复的程序，才能得到深浅不一的丰富色彩。

染色在早期多半无法一次到位，染工从自然界取得染色材料后，均要通过浅染，再一次次重复叠染，才能得到深色或较鲜艳的色彩。说得清楚一些，就是染好、晒干之后，重复这些不能间断的工序，有些甚至需要染到三十多次，才能得到预定的颜色。深色是必须经过漫长的时间、重复的劳动才会取得的成果，当然隐藏了许多失败的可能性。

《考工记》里有"一染缥、二染赪、三染𫄸"的记载，不同的颜色，分别拥有不同的命名。要染出红色或紫色，必须经过长时间的制作与麻烦的工法，最后将这样染制出来的衣物，当作内衣穿在里面，显然是相当不合理的。孔夫子讲的话，从技术层面去核对，道理就出来了：染三十几遍才能得到的深色衣料，居然拿去当作内衣穿，对古人或现代人而言，都未免太浪费了。

其次，孔夫子批评说，不应以深色布料当作衣边使用，也有几分道理。古代染与织的工法有两种类型：一是先将线材染色，再织成整匹布；二是先织成整匹布，再去染色。不管程序先后，最后都是以整匹布计算。当一匹布被裁掉一些料子，缝制在衣边，剩下的布料容易成为废材——除非大量制造，才可充分利用，而剩下的衣料，还必须费工再次缝制。另外，从穿的角度来看，衣边是较容易污损的部分，尤其袖口、领口部位。

所以在容易污损的衣边，使用费工耗材的深色衣料，似乎不太合理。或许有人会说，采用深色的布料当作袖口比较耐脏，弄脏后不容易被发现，因此可以不用清洗，穿得久一些。这是现代人的想法，古代使用的自然染色材料，染出的颜色通常耐久度不佳，容易褪色，洗一次褪一次，绝不是现代化学合成染料衣物的对手。这也是传统、自然的染色技法在清朝末年消失的原因之一。

尽管合成染料于1856年已开发出来，但是技术的成熟与推广，则大约是20世纪中后期的事。早期随着各国东印度公司的商业贸易，化学合成染料传入东方，抵达泉州、福州、广州等地，打破了近三千年来从自然材料中提炼色彩的使用习惯，也影响到汉语中的色彩表达和使用实态。这导致孔夫子所说的内容，在本意的环境和借用的条件流失后，更不易被后人掌握到其中真谛。如能适当地回到历史的环境里，理解当时的色彩条件，就能与孔夫子欲表达的内涵产生共鸣。

于近代消失的千年色彩，并不全然是落伍、跟不上时代的，只是在现代化进程里，这些古老的色彩，来不及经过反省或咀嚼，被暂时遗忘了而已。如今，应该是重新回顾与理解过去文化、历史的好时机，再次回溯汉字于口语或文字表达上的古典原意，于吃、穿、用上恢复传统色彩的自信。

密陀僧

除了近代的色彩移动外，另外有个远古来的移动色彩用语"密陀

僧"。密陀僧的名称，乍看，有点令人困惑，以为那是哪个朝代高僧的法号，知道真相后，有点不可思议的感觉。尽管是颜料名，因是透过文化交流传进的特殊色彩，特别安排在此说明。

第一次接触密陀僧，是在《红楼梦》里，发现曹雪芹使用了"密陀僧"当作色彩名表现于文中，还以为是一位高僧的法号。因此，往佛教界去寻找了，真是笑话一场。若干年后，从古文献里，偶然读到密陀僧的资料，才恍然大悟，原来密陀僧是色名，亦是颜料名。

密陀僧的色彩，是从矿物性颜料得到的，曾出现于敦煌石窟绘画，是从西域经由丝路传进的。密陀僧是翻译语，是由波斯语"midassa"汉译而来，在《唐本草》里被称为没多僧、密陀、没多，其他文献，另有金陀僧、炉底、金炉底、银炉底、银池、淡银等称呼。李时珍的《本草纲目》则称之为黄丹，并清楚说明"密陀僧"出自"胡言"，源自炼银时出现于炉底的色相："密陀僧原取银冶者，今既难得，乃取煎销银铺炉底用之。造黄丹者，以脚滓炼成密陀僧。"密陀僧，是在一氧化铅烧制过程中，出现的黄色颜料。烧制后，会出现两种不同颜色的密陀僧，橙黄色的，称为金密陀僧（Litharge）；颜色呈现淡黄的，则称之为银密陀僧（Massicot）。"Litharge"的语源是由希腊语石头（lithos）与银（argyros）结合而来，是从黄铜矿炼取银的副产品。"Massicot"则是由乳香（Mastic）一语演化而来，也是黄色的天然树胶的通称。

密陀僧的成分和铅丹（lead red，Ph_3O_4）相同，同是一氧化铅（PbO），是铅白以低温烧制而成的。它是由淡黄到橙黄之间的颜色，铅与氧比例是1∶1时，呈现黄色；1∶1.3时，呈现红色；1∶2时，呈现褐色。

《参同契》里记载，道家的炼丹活动中会称铅华为黄芽，"铅外黑，内怀金华"，金华两字就是黄芽的意思，炼丹家认为黄色的黄铅，就是铅

之精英。密陀僧的称呼模式是由波斯语中的"mildassa"得来的，公元前400年古代埃及即已开始使用，在许多壁画中，发现有密陀僧与铅丹混合使用的痕迹。

除了以上举例外，玉器的色彩语汇之"祖母绿"，也很有趣。祖母绿流行于玉器界，目前仍在使用中，有些通用性。祖母绿在古文献是写成"珇母绿"，是由蒙古语的"助木刺"汉语音译而来。祖母绿是指玉的一种，色相是深浅不一的绿色，是玉的绿色色泽表现，价格甚为昂贵，是特别通透的翠绿。

陶瓷领域也出现有天青、粉青、甜白、钴蓝等色彩语汇，也常被一般人使用，而成为普遍性颇高的色彩语汇。绘画界的颜料，亦有类似被借用为色彩表达的案例，如佛头青、回青、藏青、砂青、空青等。而在一般生活中，地区特有的动植物也经常被借用，如瓜绿、西瓜红、桃红、蛋青、象牙白等，有趣的色彩语言，就当作色彩小知识的一部分吧。

釉色，诱色

将陶瓷发展史称为一部色彩的开发史，绝不为过。历代的陶瓷匠师呕心沥血追求发展，经过了原始社会的彩陶、黑陶，商周时期的白陶、陶釉，以及之后相继出现的青瓷、白瓷、釉上彩、釉下彩、颜色釉等历程。釉药的色彩表现是东方文化的重要特色，"中国"的英文因此成为瓷器（china）的代名词。因为陶瓷在日常生活中的使用相当普遍，像是青花、天青、粉青等专业的色彩术语，也进入了寻常百姓家。

台湾嘉南平原的一隅曾闪耀着台湾陶瓷的骄傲，瑰丽的色彩点缀在平原各地的庙宇里。在靠近台南的学甲街道上，有间规模不是很大的庙宇叫慈济宫，主祀保生大帝。相传当年泉州府的李胜，随着郑成功的部将陈一桂来到台湾，携带家乡白礁慈济宫的保生大帝神像，建成了这座庙宇。初期庙宇是设在学甲的将军溪口，头前寮上岸不远处的地方。当时的祭祀活动必然是简陋的，随着生活的安定，经济活动开始热络，信众觉得该为学甲十三堡的居民做点事了，于是修建成目前三落三间的慈济宫。

建筑外观上，慈济宫的硬山式单檐屋顶是庙宇常见的形式，无甚特殊，却在1860年整修时，大手笔请到住在诸罗县打猫（今嘉义民雄）的叶麟趾（叶王），以一出出戏曲的概念，在壁堵与屋顶上，以长方形橱窗的方式来塑造与呈现彩陶，传达忠孝节义的古训，有"六爱""八仙""百忍堂""二十四孝""七贤过关""孔明献西城""狄青战天化""梁武帝升道""殷郊上犁头山"等，共一百余件。

叶麟趾的父亲叶清岳是福建漳州平和县人，来台后担任寺庙的陶塑匠师，1805年前后移居嘉义民雄一带。叶麟趾自幼喜好捏陶，关于他成为一代大匠的过程众说纷纭，有学者说他曾被来台的广东陶师收为徒弟，随师父前往台南的三山国王庙（广东会馆）当学徒，修炼捏陶、烧陶等技法；也有的学者说，叶麟趾是无师自通，他熟悉釉药，造型和手法则是受到石湾陶的影响。

上述说法已无法确认何者为真，但从叶麟趾作品的分布状态看，可知其一生大都在嘉义、台南一带活动，承接庙宇的装修工作。现在保存下来的作品，除了学甲慈济宫外，佳里震兴宫也有不少，其他则零星散布于嘉义市的城隍庙、开漳圣王庙、元帅庙、地藏王庙、三山国王庙，以及嘉义县水上苦竹寺、朴子配天宫和台南佳里金唐殿等处。观察庙宇委托他

创作的项目，大都是墙堵、大脊、博脊、规带（垂脊）、山墙、鹅头、鸟踏、塌头、照壁等处。

　　鉴于叶麟趾在学甲慈济宫的作品日久风化，信众于20世纪20年代再次聘请汕头剪黏师傅何金龙，到庙里制作了"古城会""打黄盖""鸿门宴""甘露寺看新郎""金山寺"等208件作品，至今仍栩栩如生。也因为两人作品的精彩共演，成就了一段佳话。

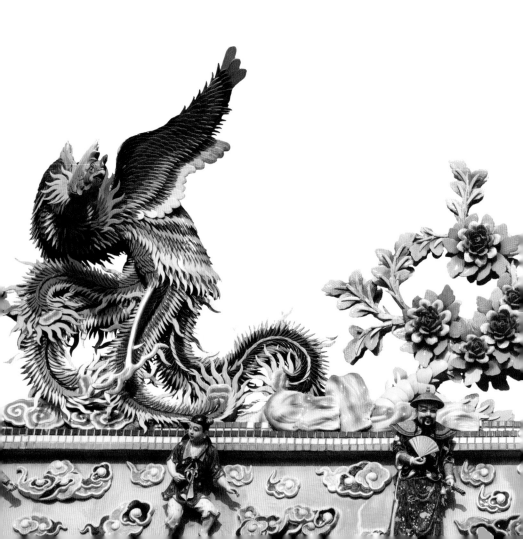

何金龙的剪黏作品保存完好，色彩变化典雅且极为丰富。剪黏的手法相当细腻，在武将的铠甲须尖处除了修长的造型外，细细分辨，尚可区分出针状与圆棒槌状两类，令人不得不感叹其费工程度，与现代台湾庙宇的剪黏相较，细致度可说是天壤之别。另在佳里的震兴宫，也可见到王保原制作的精彩剪黏，显示当时的剪黏技巧和色彩表达是很具特色的。

　　庙宇彩陶装饰俨然已成为台湾地方文化特色，其起源与闽南、广东

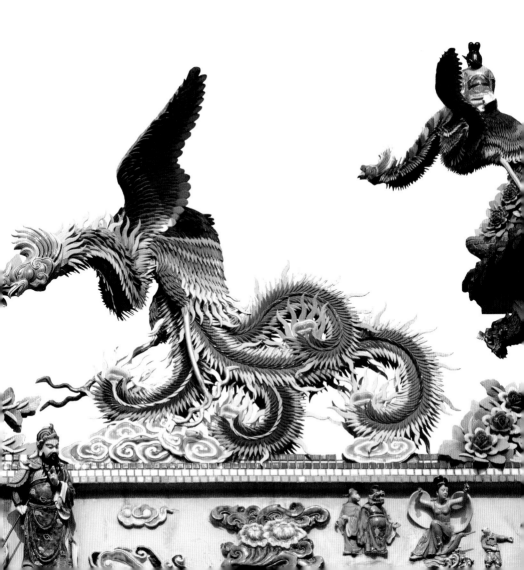

石湾、江西景德镇的陶瓷息息相关，主要是由陶土素烧后，上釉药再置于870℃—920℃的窑内烧制而成。早期庙宇交趾陶的烧制，大都在庙旁的空地搭建临时的土窑，不似正式的陶瓷窑烧，因此铅釉低温的特性也适应了这样的工地条件，并以丰富的色彩来表达对神明的虔诚意念。

叶麟趾创作彩陶的釉药是以铅做底，因此烧制前后都会产生铅毒，不适用于生活器皿，仅适合做观赏用。同属于低温烧制的唐三彩，也存在类似的问题。唐三彩在色彩变化的丰富度上也有异曲同工之妙——它并非只有三彩，"三"是用来表现多的概念。唐三彩的色彩表现有黄、赭黄、浅绿、深绿、天蓝、褐红、茄紫等深浅不一的变化，以黄、绿、白或绿、赭、蓝等色为主，一般以由上往下流动的色彩融合为特色。叶麟趾创作陶的色彩，则没有明显的流动感。

台湾早期以古彩釉、宝石釉和水彩釉的釉药表现为主，到了现代的"交趾陶"，则是以釉面烧为主。根据叶麟趾的弟子林洸沂回忆，早期的釉药均是块状，因此推论其可能是玻璃粉或玻璃块，就是所谓的熟料玻璃。至于宝石釉，则因色彩像宝石而得名，黄如琥珀、绿如翡翠、蓝如蓝宝石、紫如紫水晶、粉红如碧玺，皆是矿石研磨配置而成。而水彩釉，是来自日本釉上彩的釉料，烧制后，表面的光泽度较差。综合各种不同的釉药材料，彩陶的色彩有乌蓝、朱红、杏黄、赭红、明黄、绿玉、海碧、青绿、翠绿、乌色、白色、琥珀色、胭脂红、紫晶色、翡翠绿、蓝宝石色等，都是彩度高且讨喜的色彩。

剪黏的材料分为两类，一类使用瓷碗，另一类使用玻璃片，匠师以拼接的手法黏结塑形。色彩上，都是属于釉药色彩表现，以学甲慈济宫何金龙和佳里震兴宫王保原的剪黏为例，人物头部和手部是以陶土捏成，衣服是以玻璃细剪贴黏而成。落成初期，两类媒材的共演想必定是灿烂夺

目。之后，经过岁月的洗礼，色彩褪去艳丽，平添一分典雅的气息，产生不同于中国其他区域庙宇的色彩变化。

庙不在大，在其灵气。慈济宫的瑰宝名气极大，1980年12月2日冬夜，贼人趁着月黑风高潜入庙宇，盗走了叶麟趾的56件作品，一幅幅长形画框中的景色依旧，但人物却已不在，真是寂寥。幸好这些作品近年陆续在古董市场现身，由震旦行集团购还。目前作品经过叶麟趾徒弟林洸沂的修复，收藏于庙旁的叶王交趾陶文物馆，共有102件，以人物居多。

佳里的震兴宫也拥有四十余件叶麟趾的作品，1980年和1981年分别被盗走了19件。慈济宫被盗走的56件中仍有二十余件下落不明；震兴宫壁面的彩陶作品陆续遭到盗掘，目前仅存数件，庙方紧急修补，但补后的色彩和造型与原作相差甚远。

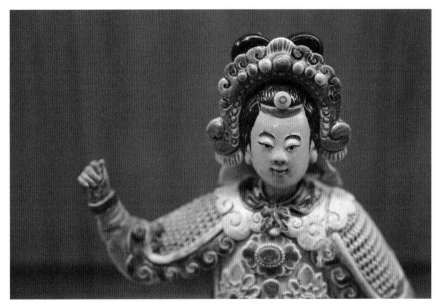

学甲慈济宫交趾陶

台湾龙山寺彩绘

神仙的色彩

中国古代从不缺少神仙住在理想国的传说，最早的理想国据说是海上的仙山，仙山堆满了珍宝，住着一群无忧无虑、长生不老的仙人。这些仙人可以对抗地心引力，来去自如，拥有腾云驾雾、幻化无形的神奇本领。因此，历史上才有徐福欺骗秦始皇，带了五百童男童女驶向东海虚无缥缈间的仙山，求取长生不老药的故事。传说中，东海原本有五座仙山，其中两座漂往北极，留下来的是蓬莱、方丈和瀛洲三座。吕洞宾、铁拐李等八仙过海，最后的目的地应该就是这三座仙山吧！

提起八仙，民间大都知晓他们各有神奇本领，是祥和纳福的象征。老百姓的家门上会挂上八仙彩，虽说是八仙，数一数却有九位，中间多了一位南极仙翁。八仙彩通常是以红布或黄布为底，绣上彩色的八仙人物、南极仙翁及其坐骑，整体感觉五彩缤纷。一般的三合院，不论是砖砌或灰泥墙，都会抹上白色的石灰，漆上蓝色的拱柱，而红色是较缺乏的，这时门口挂上艳丽的八仙彩，屋舍顿时显得焕然一新，充满生气。

八仙彩以大面积的红色或黄色为底色，加上五彩配色，以鲜艳的色彩营造出了好运到的感觉。稍微讲究的人家则会到绣庄，买带有半立体浮雕、金丝绣线和彩色流苏的八仙彩布置在门口，碰到结婚喜庆时，更彰显欢庆喜悦，好像把神仙邀请到家里的感觉，因此将八仙彩称为神仙喜气的色彩，似乎并不为过。

提到神仙，应该也不会忘记《西游记》里孙悟空闯进王母娘娘的蟠桃园偷吃仙桃的故事。王母娘娘就是传说中的西王母，她住在瑶池，一个无生死的世界。那里有各种珍禽异兽、琼浆玉食，还有长生不老的仙男仙女。西王母的画面具备各种色彩，她挽着彩带，搭乘彩云，后面有仙女

搭配，背景五光十色。

古代文献如《山海经》，却把西王母说成是"人面虎身"，"豹尾虎齿而善啸，蓬发戴胜"的怪物，不是当代民俗中华贵美女的形象。西王母约略在西汉后才逐渐被美化，如《汉武帝内传》载曰："母上殿东向坐，着黄金褡属，文彩鲜明，光仪淑穆，岱灵飞大绶，腰佩分景之剑，头上大华髻，戴太珍晨婴之冠，履元璃凤文之舄。视之可年三十许，修短得中，天姿掩蔼，容颜绝世，真灵人也。"通过这般巨细靡遗的描述，好像一位拥有绝世容颜的美女就站在眼前。而西王母的居处，则是"西海之南，流沙之滨，赤水之后，黑水之前，有大山，名曰昆仑之丘"的国度，其中"鐅山、海山，有沃之国，沃民是处。沃之野，凤鸟之卵是食，甘露是饮……鸾凤自歌，凤鸟自舞，爰有百兽，相群自处……"，具体说明了理想国的形象。她身边的使者称为"青鸟"，为她到处寻觅食物，也表现了西王母的尊贵地位，即使是月亮中的玉兔，也要帮她捣制长生不老之药。

只要涉及长生不老的故事情节，总是会有种玄妙的氛围。西王母居住的理想国，到处充满了奇幻的霞光。此处的霞光，属于传说中的异相。"霞"字有多彩的意义，是不固定的、不断变换的色彩，类似北极光的现象。因为霞光异于常态的光线，就容易和神仙结合，成为让人感到神奇的瑞兆。

"霞"字也被当作表现颜色的单字，与"锦"字一样，都是多彩的组合。"锦"字是从衣物中的织锦转用来表达多种颜色汇集的样子，也带点织纹图像的感觉。锦、霞二字，虽说表达多彩，但表现的到底是五彩还是七彩呢？五彩的表现，大约和传统的五行概念有关；七彩的话，可能和近代牛顿色彩分色数量有关，例如我们常听到的"红橙黄绿蓝靛紫""赤橙黄绿青蓝紫"等。不论五色或七色，均是奇数，这和中国人认为奇数带有

"多"的意思，多少有些关联。

对中国人来说，炼丹术有种神秘的色彩，从秦汉到明代的许多皇帝，都对术士炼丹很有兴趣。连历史上受到肯定的汉武帝，晚年都因相信术士的长生不老说，逼死了自己的儿子和妻子，女儿也嫁给了唬人的术士而难逃一死。术士为了炼丹或修炼不老的方法，会使用如辟谷、吐纳等手段。修炼的地方，通常会选在云雾缭绕的风景优美之处。这些地方空气好、树木多，负离子比较活跃，对人体健康较为有利，自然有助于延年益寿，因此名山中的华山、峨眉山、九华山、黄山、泰山等地，经常和神仙联系在一起，奇岩怪洞也沾染了仙气。白雾霭霭令人联想到神仙之境，文学作品中常描绘道教的仙人乘着紫色的云彩，因此紫色也成为仙气的色彩。

佛教也有西方极乐世界的说法，那是佛教东传后，与中国古老的神仙传说结合的产物。佛教的理想国在众佛、菩萨聚集的须弥山，那里是佛教的宇宙世界，像座矗立于大海中的岛屿，空间难以计量。岛屿上，又有好几座小岛，大日如来与众菩萨各处一方。

佛教的理想国是没有燠热与冰冻的清凉世界，当然也没有病痛、苦恼和灾厄。信众通过修习佛法，企望有天即身成佛，前往众佛的理想国，即佛教的净土。那样的理想国与中国的神话传说结合，当然也有文人雅士附会的成分，甚至将其具体化为自家庭园的设计理念，宛如陶渊明的世外桃源。

不论世外桃源或极乐世界，都是虚构的，落实在庭园设计中，就成了江南园林的亭台楼阁、水榭廊道与堆石花草。位于台北板桥林家花园方鉴斋的空间，就安置了戏台、水池、假山、拱桥、廊道等，这些都是理想国的具体化。而在邻国日本，京都金阁寺、醍醐寺等名寺的庭园水池中均可见到鹤岛、龟岛与须弥山的象征，这些皆是庭园具体表现理想国意境与想象的实例。

五行色彩

　　不论古代或今日，人类在面对不可抗力时，为求心灵寄托，都会做出许多奇特且无法解释的行为。这些行为经过长时间的累积演变为生活准则，甚至上升为不可侵犯的信仰，有些更带有神秘意蕴。色彩在使用中，也演变出许多特别的象征意义。这些色彩的象征意义适用于广大的汉字文化圈。

　　色彩初期的象征意义是从阴阳开始，逐渐出现五行的对应概念。以五行的五个方位来对应色彩，分别是东青、西白、南朱、北玄、中黄。从属性来看，东对应木、西对应金、南对应火、北对应水、中间对应土。对照色彩来看，就可看出颜色与金木水火土的对应关系，五行的概念也体现着自然界的相生和相克。

浙江东阳的串珠灯

五行的对应关系也说明了色彩的某些特质，譬如东方对应青色。东方象征着生命的起源，而青色好比春天的绿芽一般。可是，青的色相到底是蓝色还是绿色，一直是让人困惑的问题。若再加上"一发青丝"的用法，青还能代表黑色。由此看来，青共指涉蓝、绿、黑等三种不同的颜色，如果再加上五正色和五间色的说法，就更加混乱了。

《说文解字》里说青是正色之一，又说绿色是间色。古代的正色是指纯正的色彩，间色是指混合了不同色彩而调出的颜色，类似现代色彩学上的二次色。如果《说文解字》的作者许慎认为青字是指绿色的话，绿字又如何解释呢？两字如何区别？站在色彩的立场上看，青字在当时很可能是指蓝色的色相，不是指绿色。最起码在许慎所处的东汉时期，应该有足够的证据证明青色是表达蓝色，这样《说文解字》的说法就解释得通了。

《荀子·劝学》载有"青取之于蓝，而青于蓝"，从中可以理解两个事实：一是东汉以前，蓝是一种用来染色的植物；二是这种植物并非寂寂无闻，它已经普遍到成为知识分子会援引做比喻的题材。由此看来，东汉时期的青字是蓝色的可能性极高，尤其是《诗经·小雅·采绿》中"终朝采蓝"的诗句，更进一步验证了这样的说法。

在荀子之前的时代，仅能从甲骨文中理解青字的意义。青字在甲骨文中，是画成井边草的造型，借由井边青草来比喻色彩，即借物比喻，可推论当时青字表现的色彩是绿色。汉字的意义会因时代而改变，青字是其中一个比较特别的范例，由绿色转为蓝色，之后又加上黑色，而同时具备三种色彩的含义。

五行色彩在古时也细分为正色与间色，和五行方位对应。画个圆圈来解释的话，就是：东方，正色青，间色绿；北方，正色黑，间色紫；西方，正色白，间色碧；南方，正色赤，间色红；中央，正色黄，间色流黄。

正色和间色的关系建立于混色的概念之上，类似于色相环的关系，也表现出循环的概念，对应五行的相生说法。从间色的形成来看，青和黄混合是绿，赤和白混合是红，黑和赤混合是紫，黄和黑混合是流黄，白和青混合是碧。汉字名称上，朱和赤、玄和黑经常混用。而流黄是指什么物质的黄呢？是玉石的黄还是硫黄的黄呢？目前尚无定论。

另外，五正色在史料中也依照东南西北四个方位和怪兽配对，因而有所谓"四灵"或"四神兽"的说法。四神兽较早的记载出现于战国时代，但是尚未定型，如《礼记》提到的"行前朱鸟而后玄武，左青龙而右白虎"，主要以天象来对应军事的布局情况，这些动物是指天上星宿的图形。

从出土的文物来看，也较少有完整的四神兽图形，如湖北省江陵县战国楚墓出土的绣品图案，上面只有龙、虎、凤三类动物。在器物上装饰龙、虎、凤、朱鸟或龟等图形的习惯，大约可上溯至两汉时期。当代出土的汉代铜镜"方格规矩四神镜"，镜面就被切割成四等分，并配置有代表四神的星宿，以象征四方。此类铜镜往往刻有"左龙右虎得天菁，朱爵（雀）玄武法列星""左龙右虎掌四彭，朱爵（雀）玄武顺阴阳"等铭文，是较早的可以说明神兽和五行方位关系的实证。

至于四神兽到底是什么，根据《尔雅·释天》中的解释，四方有其对应的星宿，东方是龙形，西方是虎形，南方是鸟形，北方是龟形。可是这里并没有具体地提出青龙、白虎、朱雀、玄武的说法。四神兽的成立，推测与中国古代的天文思想存在密切联系，殷商时代的天文学家把邻近的星辰想象、勾勒成鸟或龙的形状，方便传达和沟通，这也是后来的二十八星宿体系的由来。到了春秋战国时代，二十八星宿被切割成四等分，每一星宿有七个星辰，各自组成一个动物图像，并用以搭配五正色。

除了四神兽，西汉刘安还在《淮南子·天文训》中提出了五神兽——苍龙、朱鸟、黄龙、白虎、玄武，对应东、南、中、西、北和木、火、土、金、水，和《尔雅》中星宿象征的龙、虎、鸟、龟极为相似。四神兽的名称历经各个朝代，出现了多样的变化，如西方的神兽就有加入狮子，北方有独角龟，南方则有人头鸟，另外为了避讳也出现过改名的现象，如将玄武改成真武等。归纳起来，变化情形大致如下：

东：青龙、苍龙；

南：鸟、鹑、隼、朱雀、朱鸟、凤凰、凤鸟、长离、丹鹑、人头鸟；

中：黄龙、麒麟、人龙、后土；

西：虎、白虎、狮子；

北：玄武、真武、玄龟、独角龟、龟蛇相交。

初春之际，冬天凋零的植物纷纷冒出新芽。新芽嫩绿的色彩给人清新、充满朝气的感觉，因此被称为新绿或若绿。《尔雅》中称呼春天为"青阳"，阳在此处是生气蓬勃的意思，青字在此处大约就是表现新芽冒出的朝气。这时，你会说青字指的是绿色，还是蓝色呢？

黄檗

清

淡

———————

初春的新绿

清晨水稻的新绿

桂花的新绿

多年前我赴日留学，第一次住进学生宿舍，嗅到空气中一股莫名的香气。行李放好，忍不住下楼寻找香气来源，原来就在墙角，这才晓得就是中国台湾的桂花香，但是色彩大不相同。日本桂花是微橙黄色，观察叶片的同时，发现植物身上挂着的名牌上写着"金木樨"，忍不住怀疑是否因品种不同所致。查找资料才晓得微橙黄色的桂花也称为丹桂。中国台湾常见的白花桂花，则是银木樨的品种之一。桂花是东方庭院常见的植物，我对桂花始终存有好感，总会趁着开花时节，收集阴干，喝茶时顺手放一把入茶汤，茶香与桂花香，共谱出好气味。

桂花可说是一般城市住家巷弄间，最为频繁出现的植栽，新叶处处飘香。雨后清晨，散步经过邻家围篱，不时可发现沾有雨滴的桂花叶片，欣欣向荣。尤其新叶初冒，再加上带点红色、比例稍长的嫩叶，新旧叶片交错的深浅桂绿，是令人感到舒服的色彩变化。最适合表达初冒出的新叶名称，我认为非"新绿"莫属。在传统色彩命名里，很早就有"新绿"的表现。本以为新绿是移用自日本的措辞，对照中国古代文献，才晓得很早已有此种表现方式了。例如唐诗里，韦应物有首描写竹笋的《对新篁》，诗中描写：

> 新绿苞初解，嫩气笋犹香。
>
> 含露渐舒叶，抽丛稍自长。
>
> 清晨止亭下，独爱此幽篁。

开头便以新绿描写刚冒出头的竹笋，脆嫩感油然而生，是很生动的

桂树新绿

柳树新绿

制 色

描写。此外，宋代的周邦彦的《满庭芳·夏日溧水无想山作》里，也有：

> 风老莺雏，雨肥梅子，午阴嘉树清圆。地卑山近，衣润费炉烟。人静乌鸢自乐，小桥外、新绿溅溅。凭栏久，黄芦苦竹，拟泛九江船。
>
> 年年，如社燕，飘流瀚海，来寄修椽。且莫思身外，长近尊前。憔悴江南倦客，不堪听、急管繁弦。歌筵畔，先安簟枕，容我醉时眠。

此处的新绿用以表现湍急的流水声，四处飞溅，水流急促。若将柳绿喻为初春的色彩，那么可将"新绿"视为初春的实际色彩。新绿表达了初春时分，从沉睡中苏醒的植物，刚睁开双眼起床，那种清新感觉。新芽萌发，叶绿素大多含量仍不充分，因而带有嫩红色，然而时间推进，不多久便布满鲜绿色彩，一路往初夏的夏绿色节奏前进。

初春除了新绿色的色彩表现之外，尚有"若叶色"。"若"字目前大多用于假设之意，少数"若"字会用来表示年轻的意思。因此较之新绿，若叶或若绿色的用法，则较不通用。新绿，用了新、旧的新字语汇，以区别季节的不同之色彩，颇为传神，是蛮有生命力的色彩宣示。新绿，仿佛是叶片散发着香气的桂花树，宣告着：我准备好了，准备站上夏天的伸展台了！

菉色

大地最多的色相要属绿色了，可是绿色的颜料或染料，并不多。古代

的颜料类材料，以石绿为主；或是以植物蓝靛制成的"花青"，调上"藤黄"以得到的绿色。

在西方的绘画上，尽管有意大利产的绿土颜料，但彩度不高。大部分艺术家的绿色颜料，会直接使用绿松石，当然亦可使用蓝色加黄色，以得到绿色。在中国古代所使用的石绿，是与蓝色的蓝铜矿（孔雀石）共生的，就是挖到的矿石里，通常会出现部分是石绿掺杂着蓝铜矿的蓝色，形成了蓝、绿夹杂的状态，因此研磨后，就衍生出另一个颜色，叫作"绿青"。很纯的绿色或蓝色是较少的，当然就会反映在价格上。石绿与蓝铜矿，均属于铜的衍化物，石绿就是铜锈，蓝铜矿也是铜的不同相之色彩呈现，两色彩属于同源，因此古代用"青"一个字，同时表达了绿与蓝。

在植物染里，能染绿色的植物并不多，古文献记载的有艾草、七里香等，但都是浅浅的绿，不是很浓郁的绿色。现代，新发现可以染绿的植物，大都需要用铜离子媒染，没完全吸收的铜离子排放到下水道或河川里，容易衍生铜绿重金属的污染问题，较不鼓励用铜的媒染。好不容易回到自然染色了，尽可能以克制的态度，尽一份友善环境的责任。

尽管绿色在自然界里，算是最普遍的颜色，可是从色彩表现材料来看的话，却是相当间接的。即使是矿物颜料石绿的色相，仍与植物的绿有段不小的差距，难以满足各式各样绿色的表现需求。

从汉字的绿字起源开始回溯，古代字典均提及"菉"字，菉与绿

艾草

两字是通用的，菉可能就是"绿"字的源头。菉字，从字构上的草部首而言，是表达植物的汉字。在《诗经》里，就有两篇出现有"菉"的植物。

《采菉》："终朝采菉。"

《淇澳》："瞻彼淇澳，菉竹猗猗。"

《淇澳》里的"菉竹猗猗"的菉竹，并不是指竹子，是在表现叶片像竹叶的菉草。另外，在《王》"王之荩臣，无念尔祖"里，则出现了当今使用的荩草之称呼，荩草就是菉草，两名称是并存的。荩草的"荩"字，带有尽忠的意涵，荩草是现今对菉草的称呼方式。

菉字归类于草的部首，是植物的意思。古字典里，对菉字的解释，均是与绿色的"绿"字意思一样，两字属于通用状态。菉字在《说文解字》里，亦被归类于草部首，《说文解字》草部首的字是属于草本的植物；木本的植物，就会于左侧加上木的部首分类。由此，可知道《说文解字》，不仅是字典，更是一本百科全书，留存了许多理解汉代的线索。

菉的拉丁名是"Arthraxon hispidus（Thunb.）Makino"，就是荩草，

荩草染黄

亦称为小鲋草。草的种类繁多，难以辨认，其特征是叶与茎连接处，有包覆现象，且有细毛，茎是细圆柱状，另外，花的特征也是辨认的线索。

荩草的称呼，除了《诗经》里出现外，亦登载于约略秦汉时期不知道作者是谁的《神农本草经》中，在草部里，写着荩草的药性："荩草味苦平。主治久咳上气，喘逆久寒，惊悸，痂疥，白秃，疡气，杀皮肤小虫。生川谷。"另外，其在《诗经》则被称为菉竹，也是指菉的意思。《毛诗传》中叫王刍，《吴普本草》称之为黄草、蓐，郭璞注的《尔雅》中称作鸱脚莎，《唐本草》是菉蓐草，另外较近代的称呼，尚有细叶莠竹、毛竹、马耳草等。《唐本草》对荩草的外形与染色，进一步描述："荩草，叶似竹而细薄，茎亦圆小。生平泽溪涧之侧，荆襄人煮以染黄，色极鲜好。"

《说文解字》中，解释"荩"时，解释文亦出现有"荩可以染留黄"之记载。"留黄"又可写作"流黄"，是用荩草染色而得到的黄，此草就是后来称为荩草、王刍的草。在《本草纲目》里，对荩草有如下记载：

【释名】黄草（《吴普》）、菉竹（《唐本》）、菉蓐（《唐本》）、荩草（《纲目》）、戾草（音戾）、王刍（《尔雅》）、鸱脚莎。〔时珍曰〕此草绿色，可染黄，故曰黄、曰绿也。戾、戾乃北人呼绿字音转也。古者贡草入染人，故谓之王刍，而进忠者谓之荩臣也。《诗》云：终朝采菉，不盈一掬。许慎《说文》云：荩草可以染黄。《汉书》云：诸侯戾绶。晋灼注云：戾草出琅琊，似艾可染，因以名绶。皆谓此草也。

【集解】〔《别录》曰〕荩草生青衣川谷，九月、十月采，可以染作金色。〔普曰〕生泰山山谷。〔恭曰〕青衣县民，在益州西。今处处平泽溪涧侧皆有。叶似竹而细薄，茎亦圆小。荆襄人煮以染黄，色极鲜好。俗名菉蓐草。

茋草、蓼蓝染绿

清 淡

综上所述，当今的芨草的别名，有菉、菉竹、菉蓐、荩草、藎草、鳌草、王刍、黄草、蓐、鸥脚莎、菉蓐草、细叶荛竹、毛竹、马耳草，台湾民间叫作臭沟阿草等。不同时代与地方，各自抓着菉的一部分特征，各自给个命名，汇集起来，感到菉和茜草一样，广泛地受到百姓的喜爱，分别得了很多有趣的绰号。

菉，在《诗经·小雅·采绿》中与蓝并列使用着：

> 终朝采绿，不盈一匊。予发曲局，薄言归沐。
>
> 终朝采蓝，不盈一襜。五日为期，六日不詹。

先不管这首诗的意义如何，在《诗经》的时代里，人们就已经把采蓝和采绿写进去，借以表达感情，令人觉得不可思议。文中的采字和现今的采字是同义，在许多古代的字典里，就写着"菉通绿"。绿字出现得比较晚，约略是在汉字发展期分类里的金石文时期出现的汉字。初期，汉字里尚未出现绿字时，是以菉字作为替代，用以表达绿色。因为，当时的染色行业会把菉染出来的黄色叠上蓼蓝的蓝色，以得到绿色。菉之植物取得是较为容易的，由于是野草的关系，到处均有，作为材料而言，有其方便性，加上煮染即可得到黄色。至于绿色程度调整，就交给蓼蓝的深浅作为控制深浅绿色变化的基准。

菉草，因为专门被用来与蓝染叠染绿色，而被借用为表现绿色的字，把菉字的草部首去除，加上与纺织有关的"纟"边，就是目前使用的绿字。绿字在《说文解字》里被解释为"青黄色也"，是以青色和黄色混色来表现的绿色，因此，亦可理解绿色于古代并不是独立的色彩，是依附于青色之下，所衍生出的色彩。至于菉所染出来的颜色，叫作"留黄"，但很

难理解当时留黄的实际色彩，或许荩草的染色提供了理解"留黄"色的材料线索。

无法想象在《诗经》的时代，就已经出现成熟的蓝染，且也知道用叠色的方式取得混色效果——绿色。相信蓝染染色布料，应该不会被限于蚕丝或羊毛类的纤维，可能已经有棉麻等植物纤维了。

荩草，至今仍存在，只是有着不同的名称而已，曾经是田边的野草，农民除也除不尽的野草，没想到竟然可以拿来当作染黄色的染料，唾手可得，方便且便宜。

尽管荩草可以染出黄色，却不被帝王选来作为袍服的色彩，我猜测可能是因为荩草太普遍了，且低矮容易受到践踏，感觉上不是很令人舒服的，才被专门使用于叠染蓝色以染出绿色的黄色基础染料。人们因为荩与绿色的渊源而影响到对色彩的判断，容易误以为荩草是染绿色的草，而忘记了它染出的色彩，应是黄色才对。

自然的茶绿色

有次到京都的茶园，从高处远眺，高矮均匀的茶树盘旋于山峦间，明朗而整齐的美跃然眼前。我不禁脱口而出："大自然真漂亮。"老师则微笑着对我说："这不是真正的大自然。"我感到困惑，老师回答："你看，茶园的茶树修剪得整整齐齐，顺着山势蜿蜒而上。但是，另一头的森林却杂沓参差。相互比较一下，就知道哪一边是自然了。"我应和道："那，这一头的茶园可以说是被圈养的自然吧？人为的自然和天然确实是不同

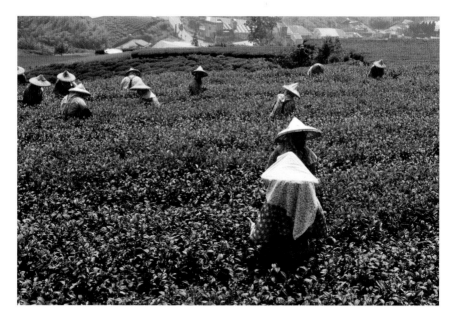

阿里山隙顶采茶

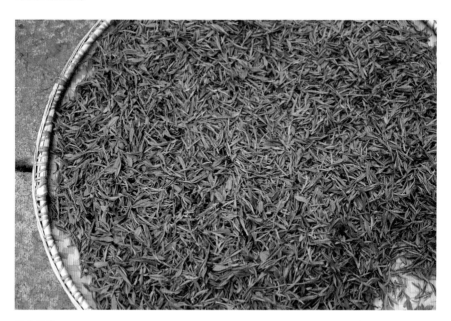

晒龙井茶

的。"老师微笑道:"喝茶去吧!"

站在南投鹿谷的大仑山顶,望着顺着山势一圈圈回旋的茶园,规律中带点变化,景色十分壮阔。看着采茶女在茶园中忙碌,我不禁回想起过去与老师的那段对话。

绿色的茶园横跨五六个山头,仿佛被梳理过一样齐整。鹿谷的冻顶山是冻顶乌龙茶的发源地,泡出的茶汤呈现深浅不同的黄色,因此被归为黄茶系。台湾的好茶不少,各地的风格不同且各擅胜场:阿里山或大禹岭上的高山茶,常获好评;南部的屏东有风味不错的低海拔港口茶;而台东初鹿、花莲等地生产的茶,也陆续受到青睐。这些茶中最富特色的恐怕要数东方美人茶了,它具有特殊的玫瑰香气,茶汤则是浓郁的枣红色。

台湾茶的早期栽种品种与福建安溪或武夷山一带的茶种有关。我国产茶地区很广,各种茶的烘制、饮用方法,与一方水土相对应。例如杭州的龙井茶,清香馥郁,醇厚回甘。有次在无锡惠山公园张巡庙旁的小茶铺,趁着细雨歇脚时点了杯龙井茶,品尝茶叶与天下第二泉共舞的滋味,回忆书上记载的张巡点点事迹,远眺大树下的戏台和佛寺,感受雨水带来的清凉,那片刻的自在悠闲,至今仍记忆犹新。江南一带盛产茶,除了龙井,洞庭湖小岛上产的碧螺春,也是绿茶中的翘楚。

过去人喝茶以绿茶为上品,不同的绿茶各有其特色,红茶是稍晚才出现的。有一次,我与学生前往福建宁德进行乡间调查,意外发现了当地人独特的制茶方式:他们把卷曲的茶叶包在白纸里,平铺在竹盘上,再置于屋顶晾干。问了当地人,才知道这种茶叫珠茶,泡出来的茶色类似黄茶。从宁德继续向北考察,发现坦洋产的红茶有股沉稳的风味,而福鼎产的银针白毫(亦称白毫银针)属于白茶系的茶尖茶,采叶尖制成,也颇具盛名,其余的白茶有银针、贡眉、白牡丹、白牙茶等。

和白茶相对的是黑茶，其中最有名的莫过于云南的普洱茶。湖南的安化黑茶，在茶的历史上也占有重要的一页。云南以运送黑茶为主的茶马古道，更是让人津津乐道，不论是往西运到西藏，或往北经过山西运往包头，甚至一路运达莫斯科，都是茶叶运输的重要路径。茶道沿途的各城镇，至今仍保留着浓厚的历史遗韵。黑茶属于容易区别的高发酵茶，像茯砖、方茶、圆饼茶、普洱茶、六堡茶、南路边茶、西路边茶、蒲圻老青茶、安化黑茶，就属于此类。高发酵茶大部分不是以泡的方式饮用，而是要先煮沸，再加上盐巴、牦牛奶或马奶等调制饮用。黑茶的茶叶发黑，泡出来的茶汤色泽也是偏深的红褐色，有种特殊的发酵气味，因此识别度较高，加入白色的牛奶，更是形成了另类的色彩搭配。欧洲人饮茶也习惯加奶，不过不会加盐，而是加糖进行调味。

茶是中国人的典型饮品。茶有多种分类方式，包括依据茶叶的形态、加工方法、发酵程度，还有依据茶叶的产区和口味等。当然，最普遍的分类方式，是看茶汤或茶叶的颜色。

但以颜色分类也容易出现混淆，如白茶泡出来的茶汤其实并非白色，而是略带淡黄色，照茶汤的颜色来看，似乎应归类于黄茶系，但是因为白茶的茶叶带有白色的细毛，所以就被形象地称为白茶。乌龙茶也有类似的困扰，按照茶色，它似乎应属于黄茶系，但是因为它是半发酵茶，所以就被归类在青茶系了。

由于味道特殊，乌龙茶有时也可自成一类。从广东潮汕地区往北到武夷山一带的茶园，几乎都是以产乌龙茶为主。乌龙茶系又分为岩茶和非岩茶、卷叶和非卷叶，依发酵程度的不同而各有韵味。即使是冻顶乌龙茶，因产地不同，也各有各的风味，如台湾北部的包种、阿里山的金萱乌龙、大禹岭的高山茶、花莲的鹤冈、鹿谷的冻顶，以及屏东的港口茶，在

品茶者心中各有千秋。

茶叶的色彩从茶褐色到深绿色都有,茶汤的色彩则从浅黄到酒红,也有茶褐色的色相。味道更不用说,除了大家所熟悉的味道外,还有带着岩石味道的岩茶,如武夷山著名的大红袍、铁罗汉、白鸡冠、水金龟等。因为岩茶种植在岩石丛中,喝起来有浓厚的岩味,不习惯这种味道的人还会有些抵触。

黄茶类有黄芽的君山银针、蒙顶黄芽、北港毛尖、为山毛尖、温州黄汤、四川雅安、霍山黄大茶、广东大叶青等。红茶类的茶,有滇红、祁红、川红、闽红、宜红、宁红、湖红、越红、烟小种、正山小种等。在1999年台湾"9·21大地震"后逐渐为人所知的日月潭红茶,属于红茶的改良品种。闽红中的坦洋红茶,使用茶尖泡制,不同于使用完全舒展开的叶片茶叶,风味很特殊。而台湾北埔特产的东方美人茶,茶色接近酒红色,很难归于此类下。

按颜色给茶叶分类,标准无法统一,确实有些混乱。有时是以茶叶颜色为主要的分类依据,有时又换作按照茶汤色彩,如果再加入八宝茶、擂茶、花茶、调味茶、西洋茶和游戏茶类的话,分类系统就更复杂了,因此这些分类只能当作参考。茶汤的色泽变化,在色彩学里和浓度、水质、杯体颜色的深浅都有关系。不过,把茶的分类法抛开,泡茶时倒是可以细细玩味茶汤的颜色,品茗时通常从色、香、味三方面来综合品味与评估,最后到底哪种茶胜出,就看自己的喜好了。

台、粤、闽一带,男女订婚的习俗里一直保有吃茶的习惯,由新娘端茶,依次向长辈奉上茶水,除了敬拜公婆,奉茶的仪式也是新娘认识家族其他长辈的开始。文定时将奉茶纳入仪式,必然有其深意:茶树在土里扎根生长后就无法移植,寓意男女的婚约天长地久、永不更改。

春天喝茶，感受四时推移；夏天喝茶，消消暑气；秋天喝茶，享受收获的喜悦；冬天喝茶，暖身去寒。喜悦时，喝茶感受欢乐；失意时，喝茶安慰与振奋心灵。两人相对饮茶，配上瓜果花生，有时添上琴棋书画，就寻觅到了文人生活的雅趣。

茶禅一味，有色生香

色彩变化对人类生活的影响之深刻，很难用语言具体、完整地表述，往往只有当失去色彩感知能力时，才能产生切身体会。文化也是如此，人在当下，很难感知自身文化的优缺点，却会习以为常地在行为、语言中体现文化而不自知。

曾有日籍教授到我任教的大学客座半年，我们共同开设了设计与文化比较课程，也一起进行中国传统色与日本传统色的比较研究。日本传统色经常出现于日本坊间的书籍或期刊论文内，并不是稀奇的题材，甚至一般人也十分熟悉。但是仔细加以审视，却发现这些颜色中的大部分为中国、韩国、越南等国家所共有。继续深究这些色彩的发源地，到底是谁影响了谁，其实很难分辨，就像我们眼中中国本土的颜色，也可能来自波斯、东欧、阿拉伯或印度。

历史上的国际交流活动，不乏异国文化相互影响的案例。我很喜欢陶瓷，曾遍访台北、北京、上海、河南、陕西等地的博物馆，观赏各个时代的陶瓷珍品，此外，也拜访过韩国首尔附近的陶瓷生产地利川市。通过比较不同区域的陶瓷，包括民间和官方的收藏，以及尚在使用的陶瓷器具，

发现有部分色彩变化是重叠的。比如中国的秘色瓷，为接近晴朗或雨过天晴的天空色，因而被称为天青，陶瓷的天青色带有粉粉的感觉，也被称为粉青色。有趣的是，韩国也有类似的釉色，虽色相较为暗浊，没有秘色瓷爽朗，但还是具有特殊的韵味，两者均属上乘之作。

千年以前，日本曾经掀起强劲的中国流行风，上自大将军，下到平民百姓都喜爱来自大宋的器物，仿效宋人的生活习惯与艺术表现。就连日本的茶树也是源自中国。12世纪下半叶，日本临济宗的初祖荣西禅师两度入宋到宁波天童寺禅修，归国时除了佛教典籍，还带回了茶树种子。除

日本抹茶

了自己种茶、品茶、宣讲"茶德"，荣西禅师还把茶种送给了日本华严宗的一代高僧明惠上人，由其种植在京都的高山寺，之后宇治、静冈等地也都种起了茶树。品茗成为禅师生活的雅好，并逐渐渗透到民间，成为平民百姓的嗜好。

谈论日本的陶瓷发展，一般人会将其与茶道结合在一起。日本茶道的勃兴，带动了讲究茶碗的风尚，尤其是茶道大师千利休的出现，使得第一代乐烧匠师长次郎的茶碗获得一定的历史地位。长次郎现今留传下来的作品，以黑色（黑乐）和赤色（赤乐）为主。其中黑乐茶碗占了大部分，如早船、东阳坊、大黑、无一物、桃花坊、雁取等，都是黑色、浑浊的作品。至于赤乐茶碗，更贴切地说，应该是明度低、彩度低的淡赭茶色。长次郎创作的茶碗，可说是对应了千利休所追求的"和、敬、清、寂"的茶道精神，尤其黑乐茶碗更有此感觉。

千利休的"待庵"茶室淡泊简单，仅有榻榻米和粗犷的草壁，柱上点缀着一枝花，配上淡雅的书画，在小室空间散发出静谧的美感。茶室周边庭院的青苔与四时花草，更烘托出隐秘的恬逸情趣。茶室、茶道、花道、书道、味道等无所不成道，一时间成了日本美感的代表。茶道文化的内涵也带动了日本人的整体生活，除了茶碗的风格影响陶瓷外，也扩及影响花道、茶室建筑、庭院、绘画、装裱、服饰、茶点、茶餐、茶道具、礼仪等领域的发展。

千利休对茶、环境、品茶方法的特殊品位，促成朴素的喝茶态度，带动日本茶道的发展，让喝茶与清静、空寂、疏简的美感结合。千利休虽贵为大将军丰臣秀吉的茶人，却迥异于大将军的豪奢绚烂，虽然一开始丰臣秀吉尚能容忍其发展，但最后仍因长期积累的矛盾发酵，命令千利休切腹自杀，让人不胜唏嘘。

其实，茶叶初从中国传入日本时，主要是药用，后来因为在禅师打禅过程中起到提神的作用，才被当作禅修的一环看待。茶树引进日本种植后，品茶的风尚得到普及，但日本人仍保留着原汁原味的饮用习惯，喜欢将茶叶磨成粉末后煮着喝。这种抹茶的喝法，中国历史上也出现过，唐代陆羽的《茶经》里称之为"点茶"。

日本抹茶的喝法是中国传去的，在中国凋零了，却意外地在日本被保留下来，且发展出独特的风格。客家人的擂茶也有类似抹茶的研磨方式，但擂茶脱离了茶叶的本质，加入各种食材，已经是不同种类的喝法了。

日本的抹茶喝法，是将茶末放入茶碗后冲水，再以竹材细剖制成的茶筅，搅拌至泡沫覆盖茶面为止。平时喝茶，一般会冲得淡些，到了正式

的茶会，则饮用浓茶。抹茶的色彩是绿色，尤其当泡沫浮在表面，容易与深色的茶碗色彩搭配出丰富的视觉层次。

如今提起日本茶，似乎除抹茶外不作他想。其实，日本还有煎茶。江户时代后期，福清黄檗山万福寺的隐元禅师东渡，将煎茶的喝法传入日本。之后由柴山元昭传给木村蒹葭堂、上田秋成、池大雅、赖山阳、田能村竹田等文人，竟也发展出"煎茶道"，在京都鸭川畔的"山紫水明处"定期举办煎茶茶会，引领风骚。

随着日本茶道发展出来的茶碗，即是乐烧，其烧制的过程谨慎细微，色彩上也呼应了千利休简朴拙实、青涩沉稳的美感境界。或许有人认为寒碜，但其淡泊的美感确实更符合茶道追求的境界。

日本当然也有极尽色彩能事的茶碗，例如九谷烧、清水烧等。九谷烧的色彩多样，风格艳丽，配色对比强烈，以清晰的纹路勾勒填色，装饰性极强。九州伊万里的有田烧是日本著名的瓷器之一，在高丽匠人的经营下，变成生活器皿的代表。京都清水烧的色彩也不遑多让，使用填彩的方式上釉，色彩也极具装饰效果。

日本的茶碗制作，一般有所谓濑户、常滑、信乐、备前、丹波、越前等六大国烧古窑。虽说是"国烧"，但其实是由藩政府出资烧制，生产供民间购买，各地特色不同，喜好也不一样，很难概括形容。六大古窑的烧制作品，除了越前外，其余多与茶碗的生产有密切关系，近代考古又发掘了渥美、珠洲等古窑。另外，也有专门迎合贵族藩主喜好烧制的"御庭烧"，也称为"御用烧"。

陶瓷中的色彩表现，俨然就是一部色彩的发展演变史。虽说不同文化的陶瓷有同中求异的一面，但色彩特征仍是专业领域中区分陶瓷产地、种类与流派的判断基准。因为陶瓷器皿有生活化的一面，所以陶瓷中

的色彩术语，如天青、甜白、花青等，也被推广成生活中的普通用语。

设计者从各种不同的文化中汲取创作养分，也体会不同文化间空寂、清静、艳丽、高雅等不同的美感。各种文化均有其特色与品位，具备多元的特性，因此以单一的特色去说明某个民族或某一时代的文化是非常冒险的，容易落入一知半解或以偏概全的偏见。文化正因糅合各种复杂的要素，所以多变且难以捉摸，色彩亦是如此。

青龙到底是什么颜色

龙对于现在的中国人而言，再熟悉不过。生活中到处有龙的影子，在柱子、屋顶、香炉、衣服、帽子、石碑上，从生龙活虎、鱼跃龙门、双龙抢珠、龙生贵子到龙凤呈祥等，有龙的吉祥话，人人爱。若由颜色论，龙则至少有青龙、赤龙、黑龙、白龙、黄龙之分，大概是受到五行五色的影响，以龙搭配着方位的象征色彩。

关于龙形象的应用有许多，各色彩的龙和造型用途的说法各异，洋洋洒洒可写成一本书。不仅在道教里有龙，佛教亦有龙，连在孔庙的屋顶上，都有龙族在当消防队，防止火灾。历朝历代也添油加醋为龙衍生各种样貌，繁衍其家族。

在所有颜色的龙里，青龙大概是最混乱的。青龙到底是绿色的龙，还是蓝色的龙，甚至与黑龙有些关系吗？此外，青龙与苍龙，除了形式和作用差异外，在色彩上是否不同？而关公所拿的那把"青龙偃月刀"，到底是什么颜色的大龙刀呢？这一连串的问题，令人头痛又好奇。

苍龙的苍字，有时被当色彩使用，其在现代字典中的解释为"草色也"。《广雅·释器》载："苍，青也。"注释《素问》谈"在色为苍"时，则说："苍，谓薄青色。"换句话说，苍就是草的颜色，亦即淡绿色之意。而苍字和青字同义，亦说明了青字为绿色。

《尔雅·释天》："春为苍天。"注："万物始苍苍然生。"《吕氏春秋·有始》："东方曰苍天。"注："东方二月建卯，木之中也，木色青，故曰苍天。"在直接记载有苍龙的文献中，有《三辅黄图》："苍龙、白虎、朱雀、玄武，天之四灵，以正四方。"可是《礼记·月令》里，却说"天子居青阳太庙。乘鸾路，驾仓龙"，把苍龙写成仓龙。苍和仓是否有所不同？一者有冠上草头部首，一者则无，其意义如何区别？

苍字是指草的色彩，在许多古文献里，确实有此用法，例如与艾草合用的苍艾色。但是苍字另外还带有蓝色和灰白色的意涵，是否也被使用于指涉苍龙的颜色？则不得而知。

青字，有时是和黑色有关的，例如台湾话里，便有"乌青"的说法。青、黑为一体，可以由染色过程得到理解。大陆西南少数民族所穿着的黑色衣物，大都是以山蓝制成蓝靛，经过不断的重复染色，染成接近黑色的色相。甚至再以木棒槌打或石轮滚压，制成从特定角度看去具有亮感，并带点紫色感觉的布，称之为亮布。

《礼记·曲礼》说："前朱鸟后玄武，左青龙右白虎。"在此，青龙和苍龙似指相同的龙，色彩上，不论苍龙或青龙，指的都是绿色的龙。但是现在人们对于青龙的概念，以蓝的龙为认知主流。事实上，蓝色和绿色在概念上的混同，很早就已经开始了。至今，在闽南话和客家话里，表述道路的"红绿灯"还是称"青红灯"，虽然在闽南话和客家话里，明明就有绿豆的"绿"之发音，偏偏不用，仍习惯以"青"字去表现红绿灯中的绿色。

从上述古文献的文字使用及解释来看,三国时代神武的关公,手上拿的那把青龙偃月刀,其颜色可以判断为绿色。如那时的刀以青铜制成,容易产生铜绿,从材料上推断,青龙偃月刀是绿色的,就有点合理。我曾到过洛阳关林,看见庙门口就竖着一把笔挺的青龙偃月刀,只见那刀头处镶着铜制的眦眦,眦眦衔着宽大的刀身,显露绿色的杀气。

由此可见,象征东方的青色,应该就不是蓝色,而是绿色了!绿色是春天万物苏醒时,从干枯树枝中迸出的嫩叶色彩,在日本也叫作新绿色、若绿色。说不定日本的新绿、若绿等词汇,还是中国古代时传过去的呢!

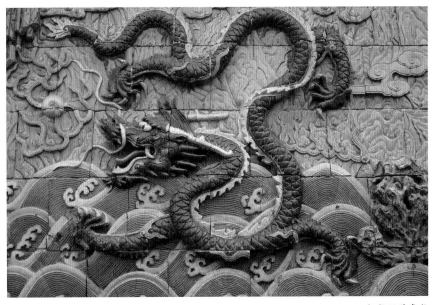

九龙照壁青龙

绿色代表春天的色彩，万物始生的色彩，充满希望的色彩。同时，东方也是一天的开始，阳光乍现的气象，让大地万物在历经黑夜后又充满生机，东方和春天一样有着生气勃勃的意涵。

这不禁使人联想，那东海龙王是什么颜色？是否也是绿色的，住在充满生机的海底绿色宫殿里？在诸多神话传说中，都不乏游览东海龙宫或与东海龙王互动的情节。而在北港朝天宫的入口处，就摆了石刻的四海龙王，东海龙王当然也在其中。只不过该雕像是石头色彩，目前并没有发现其他色彩的痕迹。

此外，根据关羽墓发掘的相关报道，在关羽的遗骸旁，确实放着一把大刀。但有别于前述洛阳关林的那把，这把墓中大刀是铁制的，是黑沉沉的色彩。前文已提过，黑色与青色有联动关系，青字本身即有黑色的意涵。至于青色的黑、蓝色，与绿色的黑、蓝色之间的差异，则需要透过相关文字的前后脉络才可判断清楚。只是，关老爷拿的这把青龙偃月大刀，很厉害的，如换用其他的颜色来表达，习惯中的神威感受，便走味了。

蓝绿本一家

终朝采菉，不盈一匊。

予发曲局，薄言归沐。

终朝采蓝，不盈一襜。

五日为期，六日不詹。

之子于狩，言韔其弓。

茜草、蓼蓝染绿

之子于钓，言纶之绳。

其钓维何？维鲂及鱮。

维鲂及鱮，薄言观者。

———《诗经·小雅·采菉》

　　《诗经·小雅》据说曾经过孔夫子的编选，其中收录的内容，既有宫廷乐歌，也有表现民间疾苦、嘲讽朝政缺失的题材。根据郑玄的解释，"采菉"这一篇的内容，就是借物讽刺周幽王的劳役扰民，同时也表达庶民心中怨恨、喜悦与期待等情绪交织的情形，凸显了古代百姓面对权力的无奈。其情节大意为：长年被征调在外的夫君，终于到了返家的时刻。满心期待和喜悦，以至于无心采摘菉和蓝。上工半天，摘不满一篓子，就赶紧回家沐浴、化妆等待他。谁知道过了约定日期，竟是空欢喜一场。夫君又被征调至他处，不能返家了，因此无心采集蓝草，竟捧不满一围裙。

想不透国家大事，只是在意夫君返家的信息，他竟然失信了!

《诗经》透过文字将千年前的情感传递至今，可以说是亘古传情了。文中的菉和蓝，是低矮的草本植物，本类似采摘番薯叶般容易，不消几刻钟，即可采满好几件围裙捧起的量，就算采集几牛车的量也不成问题。文中以摘不满一篓子或捧不满一围裙的比喻，表达无心采摘的心情，其中的"无心"是这段文字的重点。由此也延伸表达古人面对征调劳役的无奈，以及夫妻久别期待相会的等待、喜悦与焦虑之对比。阅读至此，既可感受到古代文言文体的简约之美，又可体会到《诗经》一方面体现政事，一方面反映人性、情感的深悠婉转。

菉，是用来染黄色的植物，若拿来与蓝色叠染，可得到绿色。叠染时两色相混的概念，与目前使用现代颜料时，将黄色和蓝色混合后得到绿色的原理相同。

菉草，尽管只有黄色色素，但与蓝色叠染可得到绿色，因而"菉"被当作了"绿"的造字依据。相信古代造字时，必定参考了染色行业的经验，把"菉"的草字头去掉，换上专门代表纺织染色行业的绞丝旁，合体组成"绿"字，用以专门表达绿色。因此，在古字典中，可查到"菉"通"绿"，两字能够相互解释、彼此通用。菉草，现在称之为荩草，是一种令农民头痛的野草，台湾可以找到，大陆各个地方的田野里亦多见。

"绿"是汉字发展中较晚出现的文字。甲骨文的阶段，并没有绿字的色彩表达，约略到金石文的汉字时期才出现，绿色至此成为被确立并独立出来的色彩。在这以前，绿色的表达依附于"青"字的表现范围。即使是现代，青字仍带有绿色的蕴意。唐诗中"客舍青青柳色新"的诗句，就是其中的最佳范例。不仅如此，青字拥有蓝色、绿色和黑色三种颜色含义，是能表达多种颜色的汉字。

"蓝"的演变与"蒙"字类似，从字体结构来看，同属草字头。但是，蓝字的演变过程却更为神奇了。在依据汉字形、音、义编撰的古字典或字书里，能查到蓝字的义项，有指地名、人名、植物名等说明，却找不到指称颜色的信息。蓝字的汉字结构，本来就是指植物而非颜色。即使在古代典籍的使用习惯中，偶有用蓝来形容颜色的案例，但其用于色彩表达的现象并不普遍。

蓝字出现比较大的变革，推测应是发生在"五四运动"时期，受到白话文运动的影响，所以到了近现代，才取代了青字，作为蓝色表现的主力。至于这样的取代是如何发生的，已经很难找到实际的证据来说明了。

蓝，是对所有蓝色的总称、通称或统称，也是中国人口语或书写时，色彩表达的普遍性用语。我们现在已经不太会说"你今天穿的青色上衣，非常漂亮"，而是以"你今天穿的蓝色上衣，非常漂亮"来代替。蓝字成为形容颜色的普遍用词；相对地，"青"字已悄然遁入历史帷幕的背后。

汉字古文献中称作蓝的植物有蓼蓝、山蓝、木蓝、菘蓝四种。现代对蓝的植物分类，则包括印度木蓝、埃及木蓝、关节木蓝、阿拉伯木蓝、银木蓝、野木蓝、卡罗来纳木蓝、欧洲菘蓝、中国菘蓝、蓼蓝、山蓝、芙蓉蓝等十多种。光是蓼蓝的品种，林林总总就有二十多种。

探究《诗经》中提到的"终朝采蓝"，到底采的是哪类品种？《诗经》所记载的生活范围，大部分以黄河流域与长江流域之间为舞台，内容除了叙述常民百姓的生活，亦有对贵族生活的吟咏。想要知道究竟是指哪一品种的蓝，对照古文献中称作蓝的四种植物之生长分布区域，便可理解。

山蓝

山蓝主要分布在云南、贵州、广西、广东、福建、台湾一带，属于稍偏南方的植物生长区域，与《诗经》描述的背景区域不同；属于豆科的木蓝，原生区域在中国云南、印度、泰缅地区，比《诗经》出现的时间更晚传入中原，也可被排除；菘蓝是抗寒植物，主要在欧洲种植和使用，从法国、比利时、德国到俄罗斯都有其踪迹；剩下的蓼蓝，分布于当时长江流域的吴越地区与黄河流域之间，现今的苏州、无锡、南通、杭州等地，应是蓼蓝的故乡。蓼蓝甚至曾经随着遣隋使、遣唐使，搭着贸易船漂过东海抵达日本。日本四国的德岛县就是传统蓼蓝的种植基地，专门供应大阪、京都的染料商。另亦有一说，日本的蓼蓝是从北边的陆路，经由朝鲜半岛渡海到日本的。不论哪一条路线，源头都在中国境内。

按照植物的习性，出现于《诗经》的蓝，极可能是蓼蓝和菘蓝两类。但是，菘蓝的鲜艳度是远不及蓼蓝的，根据优胜劣汰的原则加以推测，《诗经》中的蓝很可能就是蓼蓝。

《诗经》之外，《礼记·月令》里，也有"令民毋艾蓝以染"的记载，是在提醒，仲夏五月是种植蓼蓝的重要时机，这也可当作《诗经》中的蓝是蓼蓝之佐证参考。翻阅《诗经》等古文，可以感受到，千年前的故事跃动于字里行间，有描述季节感怀的，也有对国家大事的感慨，更有表现两情相悦的词句。从《诗经》里，可以了解当时的蓝草种植已经颇具规模，种植的经验也丰富到融入生活之中，让向来藐视世俗事物的文人也注意到，且拿来作为描写的对象。

　　某年我去访日本的奈良法隆寺，被五重塔与金堂的古典素朴气势震慑，驻足许久，不忍离去。根据资料说明，我了解到该金堂的木构建筑始建于唐代，佛像已有千余年的历史了。尽管遭受多次的火灾与毁损，幸好寺院本体建筑均无严重毁损。累积了千余年的历史，法隆寺的文物里，有个玉虫橱子，甚为著名。这橱子，其实就是佛龛，外形似庙宇造型，正面有双门，不礼拜时，就把门阖上。其出现的年代约略是日本推古天皇（公元554—628）时期，目前仍收藏于京都法隆寺内，因橱子外部边框共粘贴了9083枚称为彩虹吉丁虫前翅之缘故，才有此名。

　　吉丁虫的翅膀，闪耀着多彩变化的绿色，其色彩类似下雨时刻，汽油漏在积水表面上所引起的油花色彩。在台湾山区亦可见吉丁虫的踪迹，它具有特殊色彩的翅膀，因此很好辨认。吉丁虫翅膀被镶于奈良法隆寺的佛龛，经过千余年仍可见其色彩，此色彩在日本被称为玉虫色。

　　吉丁虫的翅膀色彩并非化学色素，而是靠翅膀表面反射光线，其所形成的色彩变化，即使经过千余年，只要结构未受破坏，色彩是不会变化的，亦不会褪色。

　　昆虫界的色彩，除了吉丁虫以外，蝴蝶的色彩变化也是相同的原理，这种由翅膀鳞片组织反射光线所呈现的色彩，并非由色素造成，因此被称为物理色。类似的色彩变化，也出现于绿头鸭头、鸽子脖子、孔雀羽毛、九孔内壳、珍珠、金龟子等，亦类似吹肥皂泡泡时，泡泡表面的色彩现象。从某个角度望去，才能感觉到蓝色或绿色等多彩变化，角度一偏，色彩就消失，这类色彩只要结构不变，便不会褪色。如此原理也被应用于纺织业，利用编织技法，可织出乍看黑色，换个角度再看又是另一个色

彩的布料。

汉字中，"翠"字与这类色彩表达是有关的。翠字上方有个羽，与下方的卒字，上下合体的字，上方大致为意义，下方则为读音，读音"粹"，意义和羽毛有关。与翠字连用的翡字，其意思也是指鸟，红色的翡鸟是公的，翠绿色与蓝色的翠鸟，则是母的，翡翠二字连用，也不少见。用翠来表示鸟的羽毛上的蓝色与绿色，也是一个蓝绿不分的案例。台湾常见的翡翠鸟之羽毛色彩，是以蓝色和绿色、黄色为主，搭配红嘴巴，也称之为鱼狗，常出现于水边，居高临下，俯冲叼食小鱼，身上的翠蓝色羽毛特别抢眼，备受瞩目。

翠鸟的蓝色羽毛，从汉代开始就备受人类青睐，因此常被作为"点翠"工艺的色彩装饰之用，成为工艺的色彩材料。点翠常见于女孩发饰、胸饰、耳环等的装饰品，以蓝色羽毛粘在银骨架上，受到古代宫廷女性喜爱。在现代许多宫廷剧里，经常可见，是相当有特色的发饰。不留意的话，会误以为是蓝色颜料或珐琅、绿松石类的材料，而忽略了这是来自古老技艺的色彩。但是一只鸟，仅有28根蓝色羽毛，取下等于宣判了这只鸟的死刑，有点残忍。因此在现代爱护生命的观念下，尽管有特色，此种装饰品也面临消失的命运，仅保留于博物馆展示中。

点翠的蓝色，并不是很深的蓝色，而是带点绿色的绿松石色彩，既是中国传统女孩发饰的重要色彩，当然也成为中国传统色的色彩语汇。在《红楼梦》第二十九回：

> 贾家浩浩荡荡去道观，张道士呈上一盘子珠玉。贾母看见一个赤金点翠的麒麟，便伸手拿起来，笑说，"这件东西好像是我看见谁家的孩子也戴着一个的"。

其中，赤金点翠，是用金色与点翠的蓝色相呼应，贵气十足。作者曹雪芹家中十分富有，祖上有三代皆为江宁织造局总管，享有极高的权力，俨然是康熙皇帝的小金库与政治眼线。点翠这种高规格的工艺品，在曹家出现是极为平常之事，也许正因如此，曹雪芹才会将它写进《红楼梦》里。这说明明清时期已有点翠工艺，亦说明了点翠工艺的使用情形。幸好现已无此风潮，否则在溪流水边，就见不到翠鸟的美丽踪迹了。

翡翠除了泛指鸟类，也与绿色玉石相关，表示玉石的颜色，或直接表达玉石的种类，翡翠的玉石是以颜色论价的，宝石绿、祖母绿、翠绿、浅水绿等，大致上是绿色与白色的变化。翡翠两字也出现于李商隐的《无题二首》：

> 照梁初有情，出水旧知名。
> 裙衩芙蓉小，钗茸翡翠轻。
> 锦长书郑重，眉细恨分明。
> 莫近弹棋局，中心最不平。

此处的翡翠，所指非鸟，而是玉器，诗人想表达的是清澈的绿色玉石之色彩。翠到底是指绿色，还是指蓝色或蓝绿色？令人困惑。对"翡翠"，赵锡如主编的《辞海》则解释为"美石之绿色者"，指的是绿色的硬玉，指的是绿色。绿色的玉石里，有祖母绿的高级玉石。祖母绿与称谓上的"祖母"一点儿没有关联，既不是祖母喜欢戴的玉石，也不是指专送给祖母的玉石。祖母绿是由蒙古语中代表绿色石头的"助木刺"音译而来的，一度音译为"砠姆绿"，又称之为绿柱玉（Emerald），因含氧化铬（Cr_2O_3）所以呈现绿色。明朝张应文在《清秘藏》里，称之为"助木

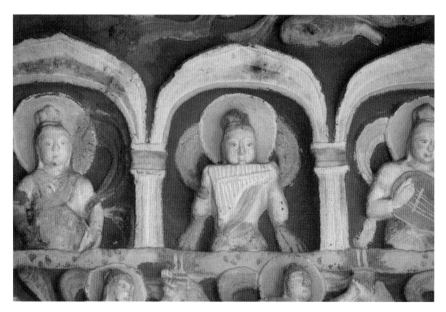

云冈石窟

绿"、回回石头、子母绿，都是指深绿色的玉，价格甚为昂贵。

　　从颜料或涂料的绿色色彩材料来看，东西方大部分是使用铜化合物的矿物，如碳酸铜、氢化铜等，俗称为石绿。矿物研磨时，控制其颗粒的粗细，以获得深浅不一的绿色。敦煌和云冈石窟里的佛像壁画之绿色，大部分是使用了石绿绘制的。中国传统绘画中的北派金碧山水或宫廷绘画里出现的绿色，也大部分是使用石绿，少部分是使用蓝色和黄色混色所获得的绿色。石绿就是铜绿，亦称之为绿青，绿青就是孔雀石的矿物。孔雀石绿的称呼，则源自其色泽像孔雀羽毛的绿色。

　　在绿色矿物颜料里，除了石绿外，尚有绿矾。绿矾是硫酸第一铁的

通称，就是含水硫酸亚铁，属单斜晶系，由黄铁矿、白铁矿风化，非结晶状态出现，色彩呈现绿色。其他的绿色矿物，还有绿岩、闪绿岩、玄武岩等。

绿色的色彩表现中，琉璃色是不能被忽视的，琉璃又称为"溜璃""流离增璃"，相当于现在的玻璃。"琉璃"一语是梵语"vaidurya"的音译，"吠琉璃"的省略语。《西京杂记》记载有"昭阳殿窗扉多是绿增璃"，绿琉璃是以"扁青（铝和钠的硅酸化合物）"经过高温烧制而成的，其色泽并不限于绿色，而是有各式各样的色彩。北京紫禁城里的皇家建筑物的屋瓦，大部分是使用黄色琉璃瓦；但文华殿和武英殿，则是使用绿琉璃瓦。太子住的东宫，亦是使用绿琉璃瓦。紫禁城内的九龙照壁、国子监内的牌坊也是使用绿琉璃。

琉璃也是佛教的七宝之一，一般是指青色的宝石，亦有指带紫色的深蓝色玻璃的说法，色彩上，亦有指浅葱色之意。佛教的世界里，提及东方有一佛土世界，叫作净琉璃，其佛号为药师琉璃光如来。宗教的色彩使用，让色彩增添了神秘和崇敬的意义，更扩展了色彩使用的境界。

石青与石绿

青色的矿物性原料，中国传统绘画上使用的有石青和石绿。石青，即氧化碳酸铜，原石叫作蓝铜矿，英文名为"Azurite"。蓝铜矿也是西洋群青的原料。石青又分为金青、白青，而质量较浓的、较好的，就叫作金青。

石青是现代画家较熟悉的青色颜料，但石青的售价较贵，价钱与金

子差不多。不是经济上稍有能力的画家，在使用时，多少会有些压力的。因为是直接由矿石研磨制成的缘故，石青会因产地的不同而有不一样的青色变化，有偏灰色的石青，也有比较浅的石青，较浅的叫作月色，二者都含有铜的成分在内。

在中国古代，还有空青、扁青、曾青、沙青、藏青、佛青、群青、回青、花绀青等，大都是冠上地名的称呼方式。这些色彩材料本身就是颜料或涂料，同时也是中国传统的色彩名称。其中，空青呈块状，如杨梅的大小。宋代苏颂的《图经本草》中记载着："今饶、信州亦时有之，状若杨梅，故名青杨梅。其腹中空，破之有浆者绝难得。"实际的东西已经不可考，只能推测空青是类似石青之类的矿石，北宋以前的画家说此矿石出自金矿或铜矿。

扁青又叫大青，缅甸产的叫缅青，云南产的叫滇青，扁青就是《芥子园画谱》中的梅花片石青。曾青据传是产于山西、湖南、四川、西藏，传说中其色相呈浅天青色。沙青产于西藏，色相带有红紫色，又被称为藏青、佛青。明清时画佛像常用的色相，则接近现在的群青色，也称之为佛头青。

石绿也叫绿青或白绿，即盐基性碳酸铜，英文名为"Malachite Green"，是由与蓝铜矿成分类似的孔雀石所制成的颜料。石绿的产地有西藏、广东、湖北、河北等，产地不同，色相也会有微妙的不同。其他尚有洋绿、咯吧绿、毛绿、青莲绿、松石绿等。

孔雀石是 15 世纪到 17 世纪间，欧洲绘画的重要颜料。16 世纪时，其主要产地是匈牙利。这种颜料在敦煌壁画中已有出现，相当于中国的孔雀石，盛产于贵州和云南的铜矿里。孔雀石磨成粉的颜料色相是绿色的，因此在中国，孔雀石又叫作石绿。《释名》解释绿青为"石绿"，而

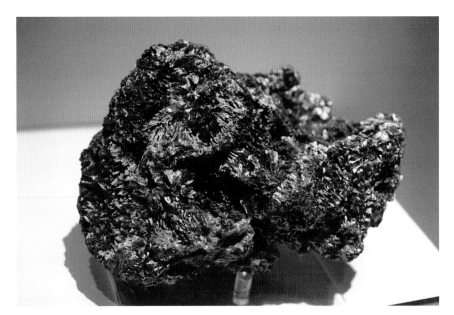

《唐本草》则将之解释为"大绿"。《本草纲目》之"绿青"说明中,也记载着:"此即用画绿色者,亦出空青中,相挟带。今画工呼为碧青,而呼空青作绿青,正相反矣。恭曰:绿青即扁青也,画工呼为石绿。其碧青即白青也。不入画用。"

沉静

蔚蓝的乡愁

山藍染色

深深浅浅的蓝

人类的眼球里，有分别感应R、G、B（红、绿、蓝）三类色彩的锥状细胞，其中负责感应蓝色的锥状细胞是数量最少的，且分布在视网膜的视觉感应区域的外围。这种眼球视觉细胞分布状态，反映了生物由海洋生物转变为陆地生物的演化过程，因为陆上环境存在较少的蓝色色彩，这类视觉细胞逐渐退化，并分布于视觉感应区的外围。尽管如此，蓝色的感应细胞，却深深吸引着人。

染出蓝色的植物，当然还是绿色的，乃是使用了某些方法，让植物中隐藏的蓝色染入纤维。制作蓝染的植物品种很多，或许还有隐身在世界上某个不知名山区角落，尚未被发现的。当然，萃取蓝色色素、染上纤维的方法也不少，例如日本古代的折染或较朴素的敲击染（亦可称为敲拓染）；当然也有制作过程比较复杂的石灰沉淀法、发酵法、煮染法等，随着各地特有的制作工艺而染出各种独特的蓝色。

制作蓝染的植物与染色方法的不同，会影响染出的成品色彩；再者，染色次数也会为蓝色的深浅带来变化，形成极为丰富的蓝色色相表现系统，使得无数蓝染爱好者，在接触蓝染以后，便深陷其中而无法自拔。

染出的蓝色色彩，古代统称为青色。"青"字可谓蓝色的"代言人"，是其正式的古典称呼。在闽南话、客家话中，青含有青天的天空蓝，也带绿草的绿色，更隐含着深染的黑色相。因此，在意义表达的部分，"青"是个多义字，有蓝色、绿色、黑色的意思，必须根据前后文之语境，才能理解表达者所欲勾勒的真正色相。

有次参访日本德岛的蓼蓝蓝染工坊，从浸泡池侧面，看见浮在水面的深紫蓝，脑海里浮现该如何表现那颜色的念头。回来以后，翻找了一些

资料，发现日本蓝染的色彩，有许多奇妙的命名。其中有个较为特别的称呼，竟然称呼为"褐色"。想起参访时，那个漂浮在水上的蓝靛色彩，那个悬浮于水面的泛深紫蓝的发亮色彩，与反复染在丝线或布匹上的深色色彩，原来就是在日本染色界，被称为"褐色"的色彩。想起那色彩，心中甚为不解，明明是深蓝色，为何称为褐色？在一般概念里，褐色和蓝色几乎是相对立的颜色，怎么有可能并存于同一个材料里呢？实在令人困惑不已。

尽管褐色和蓝色是两个截然不同的色彩，导致这个似褐似蓝的结果，其实有两个原因。首先必须了解被称为蓝的植物，其所含的色素里，并不是只有蓝的色彩，其中还包含了褐色、红色、黄色的色素。当深染时，红色和褐色的色素等才会偶然显现而被察觉，因此才有褐色的称呼。

另一个原因是，在日文中，褐字的发音与胜利的"胜（かつ）"字相同，因此被借用。在日本战国时期，武将铠甲上的缀线（所谓的缀线就是将一片片的铠甲穿起来的线），流行以蓝色反复深染的线来制作。由蓝草制作出的蓝靛色素里，除了蓝色色素外，另含有红色、褐色色素，因此深染后，在光线折射下，会呈现紫褐色的深蓝状态。日本当时的武将们，因此借用了与胜字相同发音的褐色，祈求在战场上能旗开得胜。因此，该色也带有胜利的意象，被称作"胜色"。

根据日本德岛县蓝染前辈古庄纪志的描述，日本另一位染色好手吉冈幸雄的家族，就是染胜色的家族。该家族的祖先曾与宫本武藏决斗，虽然最后输了，但是他将求胜的心情投射于染色上，以反复蓝染最后出现的泛褐色、接近褐黑色之蓝色，作为武士祈胜的色彩，表达了武士渴望胜利的心情。

宫本武藏这样的人物，居然与熟识的日本染色达人祖先有这层关系，令人感觉亲切，当然这仅为日本蓝染发展的插曲。另外，这亦令人深感不同文化下，相同的汉字出现的不同诠释，颇有诠释上的空间弹性，这亦使人深觉在历史长河里，色彩的使用不仅满足美感需求，甚至还含有深刻的意涵。

日本的蓝染，除了由发褐的"褐"字表现外，尚有"绀"字，而这与汉字原意较为接近，是以味觉上的甘甜美好表现视觉的色彩。绀，是蓝的深染色彩，《说文解字》的解释为"深青扬赤"，古代多以青字表达蓝色主体。但古人亦注意到染深厚的色彩，所产生的不同色彩变化，扬赤的意思，就是其中还带了点红色。由如此说法，可以理解许慎对蓝染色彩掌握得极为贴切，准确地表达出深青扬赤的色相。

"青"和"蓝"字的色彩表达有何差异？根据现代的台湾商务印书馆《辞源》之解释，青是较浅的蓝色，蓝则是较深的蓝色，这是一种对比说明。那么比青更浅的蓝色，应该如何表达呢？古代是在青或蓝前面，冠上浅、薄、淡等形容词。但在古典文学作品里，则出现有"窃蓝"的说法。乍看，仿佛有窃取来的感觉；在日本染色界，亦有"瓮"的类似表达。"觇"字有窥视之意，蹑手蹑脚地轻轻打开盖子窥探的神态，借此来表达浅的意思。

窃和觇的用字，具是透过人类的行为模式，以类似遮遮掩掩的方式，喻指些许、点滴等少量之意，转用为表现色彩的淡薄轻亮程度，是十分奇妙的表现方式。相对于窃和觇，比较"正大光明"表达蓝色的汉字，则非"缥"字莫属了。缥念作三声的时候不同于缥缈的缥，目前偶尔仍会出现于书写语言里。缥字是由"纟"与"票"字组合的合体字，"纟"的部首代表意义，是"义符"，而票是表达声音的符号，在文字学里，称之为"声

山蓝染色

符"。从韵类的字典里,是把缥与飘、漂、票摆在一起诠释的,意义相互关联。缥字,自古便为用来表达色彩的文字,表现的是很浅或很薄的蓝色,其实就是染色时间较短,或者染色次数较少,所得到的色彩。这个色彩,用浪漫一点儿的比喻,仿佛仙女自染缸里,悄悄飘走的那抹浅蓝色。

如欲更浅地表现蓝色的画,只能借用月光了——月白。月光下,带着浅浅的蓝色光晕,尤其月圆时刻,相机拍下的景色就会有偏蓝的影像。蓝色是人类最短的可视光波,具有易散乱的特性。清晨或晚上,其他的色彩光线都直线穿透,无法被人类看见,只有蓝色光波容易被空气中的水分、尘埃等微细颗粒反射,因此被感知。虽然字面上,月白是更接近白色

制 色

的感觉，但月白其实是被借用来表达极薄的蓝色。在电影制作完成时，通常称之为"杀青"。在日本尚保留了另外一种类似的用法，不杀青却"杀白"之用法。其意思是因为不喜欢全白的肃杀气氛，将白色染上一些极浅薄的蓝色，大都使用在染色行业。

关于日本蓝染的色彩表现，参考荻原健太郎著、久野惠一监修的民艺教科书《染织》的图示，将日本栃木县芳贺郡益子町日下田绀屋的蓝染色彩，用蓝染的对照方式，表达从浅到深的蓝色称呼有："瓮""水色""水浅葱""薄浅葱""浅葱""空色""露草色""千草""浅缥""缥""花田""花色""胜色""绀"等色名。文中说明日本江户时期，曾分别使用不同色名，表达由浅到深的蓝。其中，包含了前文说明过的"窃"与"觑""缥""绀""胜"色等字，至于所列的"葱""空色""千草""花田"和"花色"等，就不太容易理解了。

葱，明明就是绿色的，顶多就是青绿色，怎么会是蓝色？千草是什么植物？花田和花色，为何会加入蓝色的表达？据我猜测，这些称呼都可能只是日下田绀屋的个人表达吧。类似这样的蓝色深浅分类说明，在日本各家说法不同，各有解读。《日本传统色色名事典》里，就登载有"瓮、蓝白、水缥、水浅葱、浅葱、缥、蓝、绀、紫绀、铁、熨斗目色、纳户"12个色名。比较上述两者，可以发现"露草色、千草、空色、薄浅葱、浅缥、花色、花田、胜色"并未被列入，差异甚大。不过，这也只是各家染坊或色彩出版社的自家说法，是染坊与客户之间的沟通方式，或是为了商品贩卖而被各自定义的色名与对应色相，而并非日本民众一般日常的色彩通用语。

在汉字古典蓝色的表达上，从单字来看，由浅往深依序是"青、缥、蓝、绀、黛、绌、缁"，此外还有"苍、碧、翠"等字。但苍、翠、碧三字带有绿色的意涵，另当别论。而与蓝染相关的双字色彩词汇，稍加汇总则

有：月白、水蓝、绿青、靛青、缥青、天蓝、翠蓝、靛青、靛蓝、青黛、绀青等深浅蓝染色彩表达。若再加上深浅、浓淡、重轻、亮暗、厚薄等形容词，例如深蓝色、浅蓝色的用法，构成的表达语汇就极为丰富。

不过如果以使用频率的标准来判断，最容易产生疑问的就是"靛"字了。一般人大多无法理解"靛"的颜色，更遑论理解这个颜色的出现原因，只有从事蓝染的专业人士，才能理解"靛"字的意义。此外，属于矿物颜料名的"绿青"一词，也很容易让人不解。除去易混淆、无法理解的字，再兼顾常用的现实条件，推荐使用青、缥、蓝、绀、黛、月白、水蓝、绿青、缥青、天蓝、翠蓝、青黛、绀青等字表现蓝染的各种深深浅浅的色彩，再加上深浅、厚薄、明暗等形容词，便已十分足够了。

蔚蓝的乡愁

走在台湾南方的屏东垦丁或台东多良海边，咸咸的海风拂面，感觉舒适得快要融化了。从沙滩上远望太平洋的那片海，很奇妙的蔚蓝海色，有深浅两种不同的蔚蓝，令人望着、望着，油然生出一股思乡情绪，不汹涌、不澎湃，却有若干起伏。

远古时期的海洋生物，在海底所见到的，是各种不同色调的蓝色世界。对应海底望见的景色，那时眼睛所发展出来的视觉细胞是以感应蓝色为主。而海底的景色之所以全是蓝色，是因为蓝色光线的波长短，具有容易被散射的特性，这也是为什么从外太空看地球是蓝色的原因。有过浮潜经验的人，一定曾有从海底见到湛蓝世界的感叹，与陆地之景色明

显大为不同。

生命演化由海底上陆之后，面对的是绿色世界，眼球里感应蓝色的视觉椎状细胞就逐渐退化，成为眼球里感应色彩细胞的相对少数。眼球的视觉细胞大致分成两类：一是感应黑白、明暗变化的杆状细胞，分布量最多，达1200万个；二是感应色彩的椎状细胞，这类细胞可再细分为感应红色（R）、绿色（G）、蓝色（B）之细胞，分别有200万—300万个。第二类的三种细胞在数量上并非均等分布，分布区域也不相同，其中蓝色最少，只有约200万个，且分布于视觉中心的边缘。而红色椎状细胞数量最多，感应力最佳，因此红绿灯就以红灯作为警告（有趣的是，在红绿灯发展初期，红灯也曾被当作通行的标志）。

台东多良蔚蓝的大海

眼球里感应蓝色的细胞，尽管数量较少，且分散于周边区域，却有发达的感应力。即使很少量的蓝色，也会即刻被眼睛察觉。尽管陆地上蓝色的景物较少，但人类一旦看见蓝色的物体，就会产生兴趣。因此，铁路信号灯以带紫的蓝色作为识别的色彩，蓝色具有远距离被感知的优点，有利于避免在一片漆黑中驾驶的火车司机发生误判。

自然界的动植物里，蓝色的物种虽然不少，但大都是点缀性的存在，如动物里的台湾蓝鹊、孔雀、翡翠鸟，植物中的鸢尾花、朝露草、山蓝花。最迷人的蓝色，莫过于人类瞳孔的蓝。记得有位摄影记者捕捉到阿富汗少女惊恐的蓝色眼睛，引起世界各地读者普遍的关注。蓝色的眼眸里，传达出战争带给少女的不安与惊恐。眼眸的神情，印证了古时的一句谚语"眼神可以杀人"，另一种温柔的说法是"眉目传情"。

东方人的瞳孔颜色通常以黑棕色、黄褐色居多，欧美或中亚等不同民族的瞳孔则有蓝、绿、黄等色彩变化。动物的瞳孔也因物种的不同而有不同色彩，通常是两眼相同的色彩；但有时候会出现异变，形成两眼瞳孔具有不同的色彩，猫狗中就比较常见到两眼有不同的颜色，例如一眼是蓝色、一眼是黄色。有人说那是阴阳眼，是可以看到平行世界的眼睛。

动物里的蓝色表现，常见于鸽子和绿头鸭的颈部羽毛，这些禽鸟的颈部总是处于扭动状态，反射出蓝绿色的变化。其他如孔雀、翠鸟等禽类的羽毛也具有同样的特性。这样的蓝绿色，并不是羽毛本来的色彩，而是光线照射在羽毛表面，经过多次的折射，最后散发出的色彩感觉，因此角度改变的话，色彩也会跟着改变。这个例子呈现出的色彩原理，与一般颜料累积或纤维的染色方式不同，是光学性的反射结果。与动物中的蓝色表现相比，植物界能看到的蓝色就比较多，如薰衣草、紫藤等紫蓝色的花朵，不胜枚举。

蓝色和绿色经常被放在一起描述，尤其古代的汉字，是用"青"来表现这两种颜色。蓝绿不分的状态也存在于自然风景中，近景是带绿的变化，距离越远，蓝色越明显，最后呈现模糊的淡蓝色，常被称为苍茫的蓝色。画家也会利用这一特点，表达风景绘画中的远近关系。日常风景中蓝绿色的变化关系，总是以蓝作为最后的归结点。

站在高山上，远眺四周环绕的苍蓝景色，让人感觉心中舒坦宽阔。那色彩，总是在心中勾起淡淡的乡愁，圈圈涟漪渐渐扩散到远处。望着多良蕴含乡愁的蔚蓝海岸，竟然是那样的思乡。多良的海，一抹乡愁的蓝，在心底撩拨着。

君子不以绀緅饰

前面《孔夫子讲真话》的故事里，提到《论语·乡党》中，一共使用了绀、緅、红、紫、缁、素、黄、玄八个字来形容颜色，可见古人对色彩是很敏感的。现今能正确捕捉的，恐怕只有红、紫、素、黄四色，其余的绀、緅、缁、玄究竟如何，已经很难想象。我们不禁感叹，古人能够造出如此多的字来对应色彩，真是厉害。古时学校不像现代设置数学、物理、化学等科目，"识字"就是学校唯一的科目，是所有学问的开始。造字，是读书人的自豪，也凸显了读书人的社会地位。认识字、学写字，就是为了打开知识的大门。字，不仅是知识的媒介，也是思考的本体。

绀字的使用时代，距今久远，一般人对此字没有印象，当然也不可能知道其意思和发音。汉字从结构上可以分成独体字和合体字两类。独体

字可以独自存在，字构不能再拆解，也可说是汉字的基本字，例如"木"字。合体字则是由独体字组合起来的，如"林"字是由两个"木"组成，"栎"字是由"木"和"乐"组成，"森"字就是由三个"木"组成。

绀字即是合体字，由左边的绞丝旁和右边的"甘"组成。在汉字的组合构造里，合体字的左边，通常是表达意义，右边则是表达声音。因此，绀字的发音，就是"干"，是从甘甜的甘字出发的，去声的发音有加强的意味；加上左边的绞丝旁代表纺织的含义，两字合起来就成为纺织里最甘甜的颜色，即绀色。

绀字，字典的解释是深蓝带红色，东汉时的字典《释名》解释为"青而含赤色也"。青字，古时指蓝色；蓝字，在近代才取代青字，成为蓝色的统称。

少数民族蓝染

制 色

关于青色和植物的关系，最典型的说法是"青，取之于蓝而青于蓝"（《荀子·劝学》）。这里的"蓝"并非颜色，而是指一种叫作蓝的植物，古代的青色就是从这种植物中提取出来的。由此也可以推测，在荀子时代，蓝的栽培已有一定规模了，否则荀子怎么会观察到植物蓝可以染出青的颜色，并且借用这个道理来进行比喻呢？除了《荀子》，早在《诗经》时代也有"蓝"这种植物的记载了。

古代依靠天然材料，无法单次达到深染的效果，所以必须增加染色的次数，通过重复叠染来加深色彩。当染出理想的色彩时，古人就会为这个色彩命名，有的色彩名称具有特殊的意义，有的则只是单纯为了有所区别。绀字，就是很深的蓝色。能够染出蓝色的植物种类较多，这些植物染料除了含有多数蓝色色素外，其中也有少量红色色素。当染的次数够多时，红色色素就会影响深蓝，往紫的方向偏移，如贵州、广西等地少数民族的"亮衣"，蓝到黑乎乎的，但从某个角度看，明显可感觉到带点紫色，而绀色会略带红色应该也是一样的原因。

自然界里，植物会发生色彩的转变，当果实成熟时，会以鲜红的变色方式诱惑动物采食，以完成播散种子的生物目的。而变红的果实，通常是带甜味的。因此，绀字代表了带着一丝甜美红色的湛蓝色，是一种混合了味觉和视觉的综合表达。

当 "blue" 遇上 "indigo"

冬日里，漫步在台湾溪头杉木林中的小径，阳光点点洒落，让人感到

神清气爽，是个吸收芬多精（即花、草、树木精华）的好去处。信步走来，可发现小径两旁开满了紫蓝色的钟形小花，在深冬一片绿褐色的环境里，想不瞧见都难，花朵摇曳中仿佛还可听到铃声似的。这些小花就是山蓝，是少数冬季开花的植物，宽大的叶片是台湾北、中部染蓝布衫的主要材料，而山蓝生长的区域包括阳明山、三峡、三义、南投、溪头、阿里山等地。

我在福建进行田野调查时，在妈祖的故乡仙游县发现过大片的山蓝田。依着山势，一亩亩的梯田没有种稻子，而是栽满了枇杷树，树下满是半腰高的山蓝。村落里，到处可见利用山蓝制作药材"青黛"的工寮。山蓝田附近的深池槽和草寮尚留有夏季建蓝打靛的痕迹，旁边亦留有来不及收拾干净、掉落一地的靛蓝渣，可想制作过程的匆忙。村落空地上，则铺开了一块块晒着太阳、等待着完全干燥的浅蓝色的青黛。看到如此的生产过程，是我这趟田野调查的一大收获。

台湾北部的三峡和中部的鹿港都是早期台湾的染料集散地。三峡老街上，有连栋的拱形红砖骑楼，它们引人注目的除了中式、日式和南洋风的混搭风格，还有外墙顶端或一楼立面偶见的商号名称，其中不乏染料店名。鹿港的老街上，曾有许多郊行（即现今同业公会），其中也有染料的同业工会——染郊，至今鹿港中山路上仍可发现早期标有"染"字的广告牌。这些都说明了，染业曾是台湾的主要经济产业之一，其中用于蓝染的山蓝更是重要的经济作物。

查阅台湾蓝色染料的相关记载，台南市后壁区有个叫菁寮的村庄，以往曾种植叫作木蓝的植物。木蓝和台湾北、中部的山蓝一样是蓝色的染料，但属于不同种的植物。而菁寮的"菁"是由草字头和"青"组合而成，直觉上就和蓝色必然有些美丽的关联。菁寮地区目前仍在种植木蓝，

开花的山蓝

山蓝染色围巾

沉 静

但已不是为了染出美丽的蓝色，而是取其药用价值。

蓝和青字，在口语和书写中均可表达蓝色的色相，也互通意义，在过去使用的频繁程度不相上下。但青字用于形容蓝色的口语表达，不论在大陆、台湾，还是新加坡等海外华人地区，都快速地萎缩了；而蓝字的使用，则日益频繁与活泼起来，变得越来越普及。

根据字典的诠释，青是较浅的颜色，蓝色则较深，但是实际使用上并无此区别。青字给人的感觉有些神秘，不论是书写的汉字，或是闽南话、客家话，对青的色相表达，都有正面的含义。青字的发音和字体结构上，与清、静、靓、倩、蒨、情、晴、靖、清等字属于同类，因此青字表达的颜色也蕴含这些字的意义与感觉。蓝字相较于青字，则用来专门指涉颜色，反而过去指涉植物的意思被大家遗忘了。

英文表现蓝色的说法，有"blue"和"indigo"。从"indigo"的结构

木蓝

来看，是由"indi"和"go"组合而成。"indi"是由"Indian"演变来的，是"印度"的意思；"go"是"去"的意思；两者结合起来，就是去印度拿回来的蓝，指的是印度蓝。印度蓝是指植物，亦可指从植物中萃取出来的靛蓝（一种浓度较高的蓝色色素），为早期牛仔裤的天然染料。

一旦认识到印度蓝在古代传往欧洲的历史和路径，就可以理解"indigo"和木蓝的关系。印度蓝是由印度或巴基斯坦种植、制成靛蓝后，经由陆路或海路，运往意大利，再转运往欧洲各地的。

英文的蓝色表现里，较特别的有"ultramarine blue"。"ultramarine"一词在中文中被译为群青、绀青，是矿物性颜料的蓝色；"ultramarine blue"则被译为钴蓝，是欧洲在化学合成染料未出现前，尤显贵重的蓝色矿物性颜料。

"ultramarine blue"和"indigo"在名字上，都有类似的浪漫，只是前者是矿物的蓝，后者是植物的蓝。英文的"ultramarine"是由"ultra"和"marine"两个字组合起来的，"ultra"按《牛津字典》的说法，具有跨过、超越等意思，"marine"则指海、海军等。相信说明到此，大家已可猜出"ultramarine blue"的来由。它是于意大利古罗马时期，从爱琴海的另一头，通过陆、海运输至欧洲的矿物性颜料。

钴蓝的产地主要是以阿富汗为主的古波斯区域，从阿富汗往东传至中国，此传递路线和丝路沿途各方势力的消长有点渊源。路途顺畅时，货源不断，若遇上盗匪等纷扰，价格就会因此上扬。元代是丝路运输较为稳定的时期，钴矿来源无虞，因此成就了青花瓷的绝代风华。钴是烧制青花瓷的蓝色釉料成分，同时和敦煌壁画的颜料有关，当然也是建筑物之蓝色的天然涂料。

不限于钴蓝，属于铜衍化物的蓝铜矿或青金石（lapis lazuli），也是

通过同一路线传入中国，之后被研磨、炼制成了颜料。这两种矿石是深蓝带紫的色彩，因其稀缺性和运输的困难而与钴蓝一样售价高昂，其中尤以青金石为最。所以许多东、西方画家在用这些贵重颜料作画时，都会特别地小心翼翼。

青金石或蓝铜矿常用于绘制欧洲古典主义宗教画与肖像画，比如为圣母玛利亚的衣袍着色。青金石，在意大利语里，有从天空掉下来的破片之意，意思是和天空有着同样的蓝色。青金石的英文"lapis lazuli"，前面的"lapis"源自拉丁语，意指天空；后面的"lazuli"源自波斯语，意思是石头。两个字合起来，就是天空之石。另外，在欧洲的语言里，大海的色彩是蓝色的，因此逆推蓝色也具有大海的意思。天空和大海，均有亘古不变的蓝，因此有象征正义的寓意。

蓝和青都是当代颜色的名字，试着比较市面上各厂牌颜料常用的名称，有群青、天蓝、天青、粉青、绀青、靛青、宝蓝、靛蓝、钴蓝、柏林蓝、海军蓝、普鲁士蓝等古今中外的命名。它们分别表现了材料的不同或意义的差异，经常使用颜料的画家，大多并不会去留意标签上的命名，而是以颜料管里挤出来的色相，作为用色的依据。

佛祖头上的蓝

小时候随着祖母至寺院，众神像里，唯独对佛祖蓝色的头发感到好奇。隔了许久，虽然害怕，仍鼓起勇气问了大人，如预期地遭到训斥："小孩子有眼无嘴，别多问！"还是不甘愿，偷偷询问寺院里常挂着笑容的

和尚。他的回答让人印象深刻："反正，佛祖的头发天生就是蓝色的。"日后不管是看到敦煌的佛祖，还是名画中的佛祖，尽管蓝得有深、有浅，头发大致上都是蓝色的，因此直到上了大学后，还相信佛祖的头发是蓝色的。

就这样，蓝色成为记忆中佛祖头发的专属颜色，每当看到那颜色时，就有股莫名的尊敬感油然而生。直到某次翻阅辞典，居然发现一则词条叫作"佛头青"，上面的解释说，佛头青是一种矿物质，为铜的衍化物，阿富汗、土耳其是主产地，又称为蓝铜矿。可是，蓝铜矿又为何和佛祖的头发有关呢？脑中产生了一连串的疑问。

后来逐渐理出以下的结论，这原因出自制作蓝色颜料的蓝铜矿产量稀少且昂贵，成为献给神明的最佳选择，以表达虔诚和尊敬的意义。

蓝铜矿不仅产量稀少，各地生产的纯度也不一致，大部分有许多杂质。作为蓝色染料，也许你会问：没有其他原料了吗，譬如植物的蓝？相信植物的蓝必然被尝试过，可惜植物是有机质，容易被虫啃食，容易褪色，唯独蓝铜矿具有很高的稳定性，不易被氧化，也耐得住紫外线照射，经过长时间考验后，仍然不变色，因此成为最佳的蓝色染料。

中西亚地区长期以来，是供应东、西方蓝色颜料的主产地，往西去抵达罗马，往东经过敦煌到达长安。之后，再往南运，经过南京，抵泉州。装上船，驶过台湾海峡，幸运的话，就可抵达安平、鹿港、艋舺、月津港。这样漫长的运送路途，加上产量的稀少，昂贵就成为必然的结果。而昂贵，往往会衍生出社会阶级的象征意义。所以，蓝铜矿的蓝，成了大户人家宅邸上彩的首选。

台湾民间信仰的庙宇建筑，多使用绚烂的五颜六色，以表达庙宇之神威。反过来看，色彩也成了信众献给神的最佳媒介。没钱的庙宇，彩绘

蓝铜矿

时会要求彩绘工人少用一点蓝；拥有庞大信众、经费无虞的庙宇，就涂上深厚、大面积的蓝。那样的蓝在绘师的心里，称之为佛头青，是佛祖头上的蓝色。山西、河南、江苏各地见到的庙宇，也大致如此，存在类似的色彩表达现象。

　　蓝，不仅是色彩而已，也具有社会、财富象征等隐喻，自然成为不同凡响的颜色。现在，你我作画时，从市售水彩颜料管或广告颜料罐中，就可挖出满满的湛蓝色，顺畅地涂抹在画纸上。如果米开朗基罗或敦煌当时的画师看到，他们可能会晕倒。米开朗基罗的那些画作，看上去只是薄薄地涂了一层颜色，除了因为受壁画底材的限制，颜料的贵重和稀少更是主要的顾虑（不像凡·高，能将一大坨的颜料涂抹在画作上）。在米开朗基罗的时代，蓝色颜料不仅昂贵，还要靠画家花时间和体力捶磨、过滤制作，绝非轻松可得。

早期的庙宇或绘画色彩表现，大体也都受限于材料取得和处理的困难度，没办法像现在的艺术家，能方便和便宜地获取颜料。因此，早期绘师与画家用起颜料来，大都会小心翼翼、倍加珍惜。古与今，真是截然不同的两种心态。

阴丹士林

第一次听到"阴丹士林"这个名称，直觉猜测是来自外国的翻译名称，不晓得与色彩有何种关系。果不其然，经过查证后，才理解其发展过程。阴丹士林的发音，乃翻译自英文"Indanthrene"，是德国人雷纳·伯尔尼（Rene Bohn）在1901年注册专利的合成染料。民国初年时，阴丹士林传入上海，为了与传统蓝靛的土靛区别，时人又称之为洋靛。

1914年第一次世界大战爆发，德国人撤出上海，留下一批蓝色的阴丹士林染料，由中国的颜料商接手。战后德国的德孚洋行继续进口，并打出"晴雨牌"的品牌，主张"日晒不褪色、雨淋不褪色""经久皂洗不退色""炎日曝晒永不褪色"等广告词，因而击败了以山蓝和蓼蓝、木蓝为主的传统蓝靛染色市场，成为横跨二十世纪三四十年代蓝色染料市场的主角。

事实上，我们亦可将"阴丹士林"视为一个品牌，它不仅贩卖蓝色染料，也制造许多颜色的化学合成染料。其中最流行的是德孚洋行推出的蓝色色票190号，被称为士林蓝190号或阴丹士林190号。中国大陆二十世纪六十年代到改革开放这段期间所流行的蓝色服装，可能也与阴丹士林

有些渊源，形成一股蓝色潮流。

此外，民国初年引进的阴丹士林，竟然还有一段与华裔国际建筑巨擘贝聿铭有关的插曲。贝聿铭的父亲贝润生，早期进入颜料领域，学习颜料制作技术。但彼时传统颜料已逐渐没落，恰好是一战前德国商人引进阴丹士林的时机，眼光精准的贝润生把握商机，取得代理权。后来战争爆发，德商紧急撤出，便以极低价格将存货让给贝润生，贝家因此致富。尔后贝家买下苏州的狮子林加以整修，那也是贝聿铭儿时玩耍之地。中国色彩颜料的近代发展，贝家扮演了一定的角色，饶有趣味。

时令的色彩

有一年12月从苗栗三义的"卓也蓝染"，摘了许多山蓝的叶片，回家用果汁机以打精力汤的方式试染，此举是为了求证"冬天不能染色"的古典记载。结果染出的色彩非常淡，且有些浊浊的色彩变化，证明到了冬天的蓝草，染色确实是很不理想的。但，已是制作好的蓝靛染色，则是相反，一年到头均可染色。

山蓝的开花是从12月中旬开始至1月中旬，在这期间，它把全株的能量都集中于开花，而无暇顾及蓝的色素涵养。如此现象，让人想起古代的农人，依着农历进行春天播种、夏天除草、秋天收成、冬天养地的农事，依循着节令作息。李时珍在《本草纲目》里，引用了《礼记·月令》的记载，对蓝色的时令有所描述：

〔时珍曰〕按陆佃《埤雅》云：《月令》：仲夏令民无刈蓝以染。郑玄言：恐伤长养之气也。然则刈蓝先王有禁，制字从监，以此故也。

山蓝叶

此段记载提及仲夏不要割取蓝草，应让其生长。从蓝的文字结构来看，蓝字是由"艹"与"监"两字组合，是必须监视着，让草长大的意思，非常有趣。若再把"蓝"字解构去说明，监字则可再细分为"臣""手""皿"三字。"臣"的甲骨文画成眼睛，而另外的是"手"加上"皿"，就是洗手之意。三者合起来，就是眼睛注视着手放进器皿里的状态，这是洗手，还是染色行为呢？但看个人理解了。分解后的"蓝"字，变成了有趣的动作之说明。

《本草纲目》的"仲夏令民无刈蓝以染"记载，是提醒在仲夏时不要再割蓼蓝染色了，应该让蓼蓝得以生息繁衍。照道理以台湾的气候环境，仲夏后应该还可再采收一次蓝，与此记述似乎搭不起来，那是《礼记》撰写时，举例的蓝之品种不同的缘故。而另外一段，则是以蓼蓝来说明的："蓼蓝，叶如蓼，三月生苗，五月开花成穗，淡红色，花实皆如蓼，岁可三刈，故先王仲夏，令民无刈蓝以染。"

这段话指出，3月时蓼蓝发芽，5月就会开花结穗，花是淡红色，与一般的蓼科植物一样，叶子是一年可以割三次的。但盛夏之后，王就会命令农民不可以再割蓝染色了，以使蓼蓝的叶子获得生长。蓼蓝与山蓝的采

收季节不同, 加上《礼记》的叙述背景大约是在黄河、淮河、长江一带, 与台湾的气候环境有些差异。台湾的蓼蓝, 甚至会在2月份就发芽了, 5月底即可采收叶片染色, 一年可以采三次。

　　《礼记》的出现时间, 约略是在春秋战国时期, 距今已十分遥远。甚至有另一段规范的记载:

　　　　是月也, 天子乃以雏尝黍, 羞以含桃, 先荐寝庙。令民毋艾蓝以染, 毋烧灰, 毋暴布。门闾毋闭, 关市毋索。挺重囚, 益其食。游牝别群, 则絷腾驹, 班马政。

　　天子命令农民不仅不可再采收蓼蓝染色，也不可以烧灰、晒布。不能割取蓼蓝染色的要求，还可理解，但不能烧灰和晒布的具体原因，就不太能够理解了。这段记载主要在叙述如何顺应季节的变化，而染色也被当作其中一项，纳入顺应时令的工作，是与自然共同呼吸的一部分。

　　植物染色的使用部位，有时是果实，有时是叶片、花朵、根部等，各自有适合采收的时间，因此染色活动也必须随之移动。有时，并不是采收染色材料的缘故，而是有些颜色在不同气温下，就有不同的色相呈现，例如使用发酵法的蓝靛蓝染，冬天染色的色泽就很好。不过，温度低导致发酵的细菌并不活泼，因此需要加热。另外，日本的友禅染或北陆地区的染坊喜欢在冬天染色，染好后的布匹拿到溪里，用石头压住，长时间泡在冷

冽溪水中任其漂洗，因此形成地区性的特色产业。冷天气下的染色，为的是取得高低温差，对颜色有增艳效果。如红花的染色，在夏天与冬天分别染出的色彩，就有不同。染色材料不同，也各自有其染色的需求，并不是一年到头所有颜色都能染的。

春天，植物正在开花、奋力成长的阶段，是最不适合染色的时节。顶多就是采收冬天的果实，修剪树木取得的树枝、树干或树皮，如杨梅、梅花与樱花等的枝干或树皮染色。

夏天，就有比较多的植物可以使用，如山蓝、蓼蓝等。另外，柿子疏果后，亦可在6月中，开始制作柿漆或进行柿染。乌桕、紫薇、柿子的叶片，夏天正茂密，亦正是采收染色的时节。而春天播下的红花，到了6月正盛开，可以开始采摘，发酵染制成红花饼收藏，等到冬天时再染色。

秋天是果实的采收季节，亦是染色材料收集的好时机，像栎实、橡实等壳斗科的果实，栗壳也是当令染色材料。经过两三年培育的茜草，根部已经储存了浓厚的茜素，采收、清洗干净，可晒干保存，或趁着新鲜染色。深秋，姜黄花盛开后逐渐枯萎，则可挖取姜黄根部，予以晒干，等待冬季染色的好时间。

冬天，冬至前后时采收的栀子果实，色素含量最饱满，之后经曝晒保存，可随时拿来染色。天气冷，昆虫的活动力降低，不论罗氏盐肤木的虫瘿或龙眼树上的紫胶虫，经过一年的生养都长得结实饱满。可趁着气候干燥的好天气，采收晒干保存。亦可趁着天气凉冷，染色活动不会太辛苦时，利用纤维的热胀冷缩进行染色，会有较好的坚牢度。

染色工序上，不同材料搭配不同方法，在不同的季节里进行，如山蓝的制靛，在初夏与初秋采收两季。若妥善收藏靛泥，不论任何季节皆可进行蓝染。而生叶法的蓝染，则无法在冬天进行，只能在蓝的夏日产季，

使用新鲜的叶片进行染色。新鲜茜草根的采收时期是在中秋前后，取得后即可敲击取色，进行灰汁媒染，以得到茜红色。一般晒干或中药店购得的茜草根，则需要用磨粉方式进行热染，取得方便，则不分季节均可进行。

　　只要储备足够材料，冬季是染色的上好季节。尤其面对需要高温热煮的材料，工作起来也比较轻松。染好后，置于阴暗干燥处，陈放半年到一年待色彩稳定后，再裁剪制衣更佳。使用自然材料染色，有时会让人感

京都僧衣蓝染

到麻烦，规矩多、变化大、难以控制。但也正因变量大，更有其挑战性的乐趣，并在染色过程中，感受到大自然界的呼吸与脉动。

打蓝制靛

关于蓝的染色方法，一般常见的是石灰发酵法，或称之为沉淀法。系以石灰碱吸附蓝草叶片里的色素，尔后吸附色素的石灰沉淀于池底，再排掉浮在上面的黄水。沉淀于底层之吸附色素的石灰蓝泥，捞出即可使用。虽说制作方法很多，但基本原理相同，只是做法细节稍有不同而已。中国台湾地区多以山蓝为材料，印度则以木蓝为主，日本则为蓼蓝。日本乃是将蓼蓝叶片切碎，以堆积的方式使其发酵，变成"蒅"（日本汉字，靛染料），再送至染家进行制靛。后面的制作程序大致相同，把蓝泥放入瓮内，加入麦芽糖与米酒，在碱水PH值11.5左右的条件下，让细菌慢慢发酵以产生靛花，进行反复染色。

现代有使用蓝的精粉，亦即加上保险粉与工业碱之加速反应的方法，但对环境不友好，大量生产的话，便会产生污染问题。关于量产的生产，日本传统的多缸发酵做法比较值得借镜。读者若有机会参访日本的工坊，可发现由于气候比较寒冷，他们会将整排的中型陶缸埋于地下，与中国大陆少数民族的大木桶做法不同，为了取得适当温度，有些甚至会在底部设置火炉或瓦斯炉加温，协助发酵。台湾地区因为气候温暖，拥有得天独厚的制蓝条件，无须加温，一年中有很长的时间，可以打蓝制靛染蓝。

蓝靛

沉 静

菘蓝

中国古代文献里所记载的蓝之品种，有黄河以北，较为寒冷的菘蓝，以长江与淮河流域为主要产地的蓼蓝，以及福建、台湾、广东、广西、贵州等南方系的山蓝，还有由印度传进的木蓝四类。台湾阳明山、阿里山、溪头等地均有野生的山蓝踪迹，12月中旬至1月会于顶端绽放蓝紫色的钟形花朵，很好辨认。另外，台南后壁的菁寮，早期也引进木蓝种植，目前仍当作药用材料使用。

四类蓝的植物分类，分别隶属不同科属的分类，当然其下还可细分成许多不同品种。木蓝与山蓝是多年生，菘蓝与蓼蓝则属于一年生；山蓝可以使用扦插方法繁殖，木蓝与蓼蓝则须靠种子播种，菘蓝则以移株方式繁衍。菘蓝的色素较少，且染出的色彩有些浊、彩度不高，因其适应寒

冷的气候生长，欧洲早期曾大量种植，亦可当作菜肴食用，其根部即是药用的板蓝根。

　　这四类的蓝，均可用同样方法取得色素，进行染色。但因色素的含量与比例各不相同，染出的色彩略有差异，在此仅介绍一般家庭或手工可试作的简易方法：首先以盆栽种植蓼蓝，于3—4月间播种；蓼蓝性喜湿度较高的土壤，且须全日照。待冒出芽后，生长速度会减缓，进入6—7月后须移往半日照处，若阳光过于强烈，会晒死，需要遮阴。取用时，可从靠近茎节处截下茎叶，再将叶与茎分离。蓼蓝的茎不含色素，但可回插土里，进行繁殖。摘下的叶片集中后，放进果汁机里加水，如同打精力汤的方式处理，之后用布袋过滤，即可染色。染色的布料以蚕丝质料最佳，棉

麻等均不易上色，且整个过程必须在30分钟内完成，倘若超过时间，蓝的色素会氧化，便无法染进纤维。以上方法称为生叶法，蓼蓝、山蓝、木蓝、菘蓝的叶片均适用。个人可在自家少量种植、收成染色，不需要经过复杂的打蓝制靛发酵程序，即可体验，且环保。

生叶法染出的色彩无法像传统发酵法般，染出很深的绀蓝色，而是较浅的缥蓝或蔚蓝色，但仍然很美。操作时最好选在天气状况良好时进行，染好后无须清洗，先让蚕丝接触空气进行氧化，在半干状态时，再以清水洗干净，冲掉附着在表面的叶绿素，便可显现青翠的缥蓝色。如须深染，则再以新叶片搅打一缸"蓼蓝精力汤"，重复上述制程，过滤、稀释、搅拌染色即可。

除了蓼蓝可如此染色，以木蓝生叶染出的色彩效果也不错。所有的蓝色植物，一旦过了10月后，色素便会变差，因为整株植物的养分皆提供开花之用，色素含量因此降低。开花期间，色素是较少的，染色且容易出现褐杂色。染好的布匹，不论生叶法或发酵法，均要陈放一段时间，待色素稳定后，再拿出来泡一下温水，可将一些掺染入纤维的褐色色素溶出，避免干扰蓝色。

深染绀蓝之衣物，若与白色衬衣一起穿着时，常会因为摩擦，而产生移染现象，处理过程稍微讲究些的染家，则可避免此困扰现象。绀蓝的染色多见于贵州、广西、云南许多少数民族的传统服饰，从某些角度观看时，这些服饰会发出紫色亮光、接近黑色的深绀蓝，属于盛装，通常仅用于仪式，平常无须洗涤。在制作上，除了反复深染外，有些民族会将深染好的布以木棒捶打，使宽松的纤维纵横组织得以密合，没有空隙，再用蛋清涂于表层作为保护层，同时也产生明亮的表面光泽，故也被称为亮布。有些民族则不用槌打，而是以石轮碾压，其原理相同，皆是压密纵横

鸭跖草

编织的纤维空隙。

　　其他的简易做法,还有擦染,可先用影印纸用美工刀镂空图案,置放染布上,再将蓼蓝叶片拧成一团,类似盖印章般,从镂空处往下挤压、来回摩擦,即可上色。不过,成品的颜色会连叶绿素一起摩擦上色,因此不会是纯蓝色,而是带有绿色的蓝色色相。

　　除了蓝草,鸭跖草也是可染蓝的植物。关于鸭跖草,《本草纲目》的记载如下:

竹叶菜处处平地有之。三四月出苗,紫茎竹叶,嫩时可食。四五月开花,如蛾形,两叶如翅,碧色可爱。结角尖曲如鸟喙,实在角中,大如小豆。豆中有细子,灰黑而皱,状如蚕屎。巧匠采其花,取汁作画色及彩羊皮灯,青碧如黛也。

根据《本草纲目》中的记载,鸭跖草染出来的色相,可能是青黛的青碧色,是带点绿的蓝色。实际试作,色彩出乎意料地蓝,重复擦染后的色彩呈现漂亮的紫蓝色。鸭跖草的花朵,绽放于清晨尚有露水时,日本因此称之为露草。使用鸭跖草的染色,在中国台湾不常见,倒是见过日本染家偶会当作范例,演示鸭跖草的花朵染色。不过,因为花朵很小,必须采集到一定数量,才可能进行染色。在台湾,山蓝、蓼蓝、木蓝的染色,已够丰富,足以表现出各类蓝色色相变化,就把小小的鸭跖草留下,当作环境的蓝色色彩点缀吧!

高贵

———————

优雅的紫

紫草

优雅的紫

优雅的紫色，没有嚣张的艳丽感，却同时带有蓝色的理性与红色的热情，染到深情处，又带点黑的神秘，多种样貌，十分迷人。

在西方，罗马帝国时期的人们，非常喜爱紫色衣物。西方的紫色是由海底贝类的腺体所染出。这些可以染紫色的贝类产自现今黎巴嫩的外海，该地区因为盛行采贝染色，被丢弃的贝壳在海边形成贝冢，也是一个特殊景色。贝染紫色有点难度，光要到海底去捞取含有染色色素腺体的贝类，就是一个大工程，要捞到千余颗，才能从贝类的腺体挤出几克的染料，染一件衣服需要多少染料，稍微推敲便知价格昂贵，只有帝王和贵族才穿得起，自然便形成色彩的阶级象征，因此以贝类染出的紫色，被称为帝王紫。

紫贝腺体刚挤出来时是黄色的，在阳光的照射下，转成绿色，再变成红紫色，最后就固定于偏红的紫色，这个由贝类分泌出来的腺体与海水混合产生化学物质，主要是紫贝借以麻痹想吃它的鱼类，是掩护逃走的一种安全机制。

东方的紫色与西方的紫色不同，东方的紫色是素的，西方是荤的。西方用紫贝的腺体去染的紫色，是偏红的紫，与东方以植物染成的偏蓝之紫，是不同的色相。用英文表达的话，西方的紫是由紫贝（plpura）衍生出的"plpure"，东方的紫是偏蓝的紫罗兰之"violet"。

东方是以植物"茈草"，所染出的紫色色彩为主。这种植物古代被称为茈草，现代则称之为紫草。乍看似乎会觉得，东方的紫色染色原料取得较为便利，但紫草不易栽植，工序亦复杂，因而价格亦昂贵。紫草所染出之色相究竟为何？以紫草去实际染色，便有可能回溯到那时的色彩了，不妨试试。

制 色

浅紫染

紫的变貌

春秋齐桓公时期曾经有过一段流行紫色的时期，紫色衣物便是用紫草染成。管仲曾劝谏过齐桓公，为了蓄积国力，称霸中原，应节约穿着所需的开销，以身作则，带头让这个紫色流行浪潮退烧。齐国之后，其他几个地方也陆续流行起紫色，诸多文献都有相关记载文字。

紫色为何会超越红色，成为古代官服一、二、三品大官的官服色彩呢? 齐桓公时期，并未规定大官才能穿紫色，只要经济许可，任何人均可以穿着，没有限制。直到唐高宗与武则天在位期间，应大臣建议，采用了以色彩区别官员级别的方法，才将紫色定为大官的专用色彩。这后来也影响到日本的官服定制，紫色成为大官的服色。紫色一时跃升为地位尊贵的色彩，成为权贵的象征，色越深者等级越高。

在实际紫色的命名上，目前收集到的色彩词汇有北紫、油紫、灭紫、妩紫、绛紫、黝紫、宝紫、魏紫、金紫等。北紫较为浅色，北面是寒风吹袭的方向，用以表现冷冷的浅紫色。宋朝赵彦卫的《云麓漫钞》卷十里记载: "淳熙中，北方染紫极鲜明，中国亦效之，目为北紫。盖不先染青，而以绯为脚，用紫草极少，其实复古之紫色，而诚可夺朱。"赵彦卫说的北紫，指的是在北方地区进行染色，因此称之为北紫。为了要仿制，就先染绯色，再叠染上蓝色，就是现今的红加蓝以得到紫色的技法。红色加过多后，甚至还可鲜艳到夺朱的地步，最后联结到孔子讲的"恶紫夺朱"等各种说法。其实，可以不必像赵彦卫的说明那样，直接用明矾媒染后，浅染紫草根，即可得到浅色的北紫色彩了。

油紫，光看字面似与油有关连，有些记载说是染到深色后，再浸泡茶油，让表面有油亮的光泽感。但是从使用面来看，浸泡茶油的说法不太符

合实际状况，油脂附着的衣物，除了清洗困难之外，油渍也会沾染到其他同时穿在身上的衣物，可能性不大。较有可能的是"油"字仅为形容，比喻染后衣物上有亮亮的光泽感，油亮的感觉。另外，蚕丝织成的布料，因为织法与织物纤维分布密度的不同，分别产生不同的光泽感，再加上生丝和熟丝的区别，会让染色产生不同的色彩变化。因此，油紫较有可能是因丝织品的表面油亮的光泽感而出现的名词。

紫色经过反复染色后，会往黑色的方向发展，出现接近黑色的紫，此时的深紫色，产生富贵与看破红尘等两类截然不同的诠释意涵。深色的染色发展，增加了很多工序，成本亦必然增加，因此，古代的官服色彩系统里，会以深浅定尊卑。中国的皇帝，常将紫色的袈裟赐给国师，代表皇帝的恩宠，彰显接受赐予紫色袈裟的和尚之地位崇高。紫色深染后的色相，称为"黝紫"，相对于明度、彩度较高的紫，以黝字来表现深邃的

紫草根

紫色、靠近黑的紫，用以象征浓郁的富贵感。黝紫与日本的"灭紫"，色相接近，意义却不同。灭紫是把象征富贵的紫色灭掉，意味着看破富贵红尘的出世感。但，实际的染色反而是复杂且耗费人力，一般的穷和尚是负担不起的。

不过一般口语中的紫色，不论闽南话或客家话，大都会以茄色来表达。茄子确实是紫色，用来表现紫色，属于借物喻色的手法，此一手法经常在语言中出现。说到植物，另外还有紫藤也是紫色，一般会直接以紫藤色来表现。色彩无所谓贵贱之分，色彩阶级产生的原因是紫草的种植、采集、制作皆须耗费大量的人力，高人事成本，使得紫色的取得，有其一定的门槛。有可能是受到道教的神仙思想影响，也有学者推测是受到西方影响，紫色的地位始终居高不下。

色彩本无贵贱之分，是因为后天的处理技术难易及制成品多少等因素，而决定了其社会地位。

齐桓公恶紫

齐桓公好服紫，一国尽服紫。当是时也，五素不得一紫。桓公患之，谓管仲曰："寡人好服紫，紫贵甚，一国百姓好服紫不已，寡人奈何？"管仲曰："君欲止之，何不试勿衣紫也？谓左右曰：'吾甚恶紫之臭。'于是左右适有衣紫而进者，公必曰：'少却，吾恶紫臭。'"公曰："诺。"于是日，郎中莫衣紫；其明日，国中莫衣紫；三日，境内莫衣紫也。

——《韩非子·外储说左上》

春秋第一代霸主齐桓公喜穿紫衣，带动了齐国上下的紫色流行。紫色的衣服，在当时是很贵的，五匹素绢还不一定能换得一件美丽的紫衣。为了跟上流行，齐国人散尽钱财添购紫衣，因而影响到国力的蓄积。当时的宰相管仲建言："若要人民不穿紫色衣服，何不由王先带头不穿紫衣？"恰好，有人上朝时，投其所好地献上紫色布匹，齐桓公就适时地对进贡者说："紫色衣服很臭，我不喜欢。"

《韩非子》把齐桓公和管仲的对话保留了下来，让后人有机会读到这段关于紫衣的故事。历史上管仲本是敌人，齐桓公却不计前嫌，拜他为相。因为重用管仲，齐桓公成为英明的君主，可是在管仲去世后，却不相信他留下的警语，用了不该用的人，令自己死后无人收尸，造成齐国的纷乱。

核对紫衣的染色技术和材料，可以发现，这段记载还挺真实的。以紫草染出的衣物，确实带有特殊的味道；不过，还称不上臭，顶多是异味，臭味是齐桓公加强语气的表达罢了。

《韩非子》记载的这段对话，大致有五层意思：

一、紫色曾经在齐国大流行，可见时尚流行，并不是近代的产物。

二、齐国当时对服装的色彩，没有特别规定，只要经济负担得起，紫色是任何人都可以穿的。

三、染紫色的染料是紫草，蔚为流行后，紫草的需求增加，必然不是野外采集所能供应，推论应有相当规模的人工栽培了。

四、齐桓公讲了真话，紫草确实具有天然草臭，闻起来有些微的异味。

五、文中，染紫色的纤维是"素"，就是所谓的白绢。绢是蚕丝，比棉麻等植物纤维，具有更强的紫色吸附力。

在那个交通不便、信息不容易传递的时代，能有一群人跟风，造就大范围的流行，是不太容易的事。除了齐桓公的案例外，在《左传》里，也记载了哀公十七年"良夫乘衷甸两牡，紫衣狐裘"。紫衣是当时各国国君惯穿的上衣，可见紫色的流行并不只在齐国。紫色甚至跨越时间，持续出现于南北朝，直到唐代武则天时，仍有把紫色袈裟当作恩宠，赐给法朗等九位僧侣的历史事件。韩愈的《河南少尹李公墓志铭》里，也有一段关于紫衣的记载："天子使贵人持紫衣、金鱼以赐，居三年，州称治。"

紫草的染色部位是在根部，晋郭璞解释《山海经·西山经》时，说明茈草是染紫色的材料，"茈"通"紫"字。在《本草纲目》中，也记录有名为茈草的药材。在《论语》的时代，紫和红的社会印象并不是很高，是在赤、朱之下的，可是到了唐代制定服制时，却把紫定在红色系之上，甚至出现"满朝文武皆朱紫"的诗句。紫色等级的上升，究其原因大致有三：一、受到紫草材料采集不易、染色工序繁复，及其染色特性之影响；二、受到道教、佛教、神仙思想的影响；三、推测可能受到西方的影响。

关于工序难度，经实验复原，以古法试染，一斤的干燥紫草根，经过一早上的搓揉，只可染成两尺见方的丝质衣物，如要取得较深或浓的色相，则要反复地染，约达十数次。可见紫草染色确实有其繁复的特质，加上古时记载并非指麻、棉、葛等较为平民化的布料，而是染着力较强且较昂贵的丝质衣物，紫衣在古代显得高贵可见一斑。

关于紫和道教、佛教或神仙思想之关系，可以从紫云、紫书、紫衣、紫霞观、紫阳道人、紫气东来等名词的使用中得到一些理解。至于西方紫色为贵之推论，可能是受丝路传递影响的缘故。

<div align="right">深紫和浅紫</div>

紫，来自动物与植物

紫色在东西方世界中，都是相当尊贵的色彩，但染色材料却不相同。

东方的紫色材料取自紫草的根部，西方则是从海里的紫贝腺体挤出液体。有人说，两千颗紫贝的腺体，仅能取得十克的染液；也有人说，一万颗紫贝才可挤出十克。无论哪一种说法正确，都显示了取得紫色染料的困难。渔夫出海捕得紫贝，上岸后再齐力挤出腺体，好一番劳作后才能染出紫色的衣物。无论是人工还是染色的技术，都不便宜，致使一般平民穿不起。因此，每当看到古埃及或古罗马题材的电影，看到埃及艳后或罗马帝国的将军、元老等大人物穿着紫色衣物的身影，就会联想起地中海沿岸的许多贝冢，以及一群工人蹲在贝冢边挥汗收集腺体的辛苦景象。

东西方所染出的紫色是不同的，西方由动物性的紫贝取得，是偏红色的紫；东方以紫草根部染出，则是偏蓝色的紫，但都被统称为紫色。紫色，其实是个比较宽泛的概念，稍浅、稍深的紫，都被称为紫，顶多是以浅紫、深紫区别而已。人们即使看到偏蓝或近似红的紫，也还是会以紫色来称呼，再细一点分类的话，也许就是蓝紫或红紫。

语言的称呼对色彩表达而言，通常不是很精确，但其中没有绝对的对错。除了每个时代的色彩称谓各有其特性外，语言本来就有其解释上的宽度。紫，只是在最广范围内统合紫色色相的概称。因为以单字表达颜色，总有不够精确之处，后来发展出一些复合词形容颜色，如湛蓝、蔚蓝、宝蓝等，也拓宽了色彩的诠释空间。

西方的紫贝叫"purpura"，也是现今英文中紫色"purple"的由来，色彩上受到材料的影响，是形容稍微偏向红色的紫色。英文也有稍微偏向蓝紫色的单词，那是花朵中的紫罗兰"violet"，借用花朵的色彩来表达相似的色彩信息。

紫贝，因为高价的缘故，也提升了紫色的社会地位，让紫色成为罗马帝国时期权贵的象征之一，因而被昵称为"帝王紫"。观赏欧洲流传至今的早期贵族肖像画，如果看到人物衣饰是带红的紫色，则可以推断那衣料的色彩应是由紫贝染出来的。

偏蓝的紫色，在欧洲其实不像偏红的紫色那样显得高贵，反而带有烟的意思，是有害人类的，那也是祭悼耶稣的丧事色彩——教堂祭司的服装、覆盖十字架或圣像的布料都是偏蓝紫色。而东方诠释中尊贵的紫，应是用紫草根染出的偏蓝的紫，其色相与欧洲的紫罗兰色较为接近。

东方紫色和西方紫色的关联，可能因汉朝时经营西域的丝绸之路而

紫色的织物

发生，推测紫色在东方也象征尊贵，多少受到丝路引进西方"紫色为贵"思想的影响，加上紫草染色技术与材料处理的困难度，使得紫色在东方也具有了凌驾于红色之上的高贵属性。

紫草的染色，是取其根部，干燥后，可以保存，也可以生鲜染色。具体的染色方法是：先高温搓揉或敲击，使色素溶于热水，再将事先浸泡过碱水的丝质纤维，放入搅染。一个工人通常半天能处理的量，约是现在一块手帕的面积，如果要深染，则必须多次重复染色的工序，必然带动价格升高。此外，紫草的色素很不稳定，有遇酸会变红、碱度过高会偏蓝的特性，类似现今石蕊试纸的酸碱色彩变化反应，染色技术有其难度。以上种种原因，都造就了紫色成为高贵的色彩。

紫的染色

紫色的紫字与红字都是较晚出现的汉字，亦是由植物的"茈"字借用而来的。紫字是将"茈"的草部首去除，留下"此"字，再加上"纟"字在底下，当时造字之人并未将"纟"加在左边，而是加下底部，是较为奇特的构造。造字的人该不会是为表现紫草的染色是用根部，因此用"此"造字结构，暗示紫草的可用部位吧！

在许多古代字典中，都有说明紫字是由茈字延伸来的，茈通紫。检索古书中的紫草，同时可找到茈草的用法。但在《尔雅》时，尚未出现紫字，直到西汉《急就篇》里，紫字才出现了。茈是和紫同属形声字，紫字是由"此"和"糸"两字组合。茈字则由草和此合组，此字的古意，具有微小的

意思。晋代的郭璞在解释《山海经·西山经》时，说明茈草就是染紫色的材料。明代的《本草纲目》也有关于"茈草"的记载：

【释名】紫丹（《别录》）、紫芙（《本经》。音袄）、茈戾（《广雅》。音紫戾）、藐（《尔雅》。音邈）、地血（《吴普》）、鸦衔草。〔时珍曰〕此草花紫根紫，可以染紫，故名。《尔雅》作茈草。瑶、侗人呼为鸦衔草。

【集解】〔弘景曰〕今出襄阳，多从南阳新野来，彼人种之，即是今染紫者，方药都不复用。《博物志》云：平氏阳山紫草特好。魏国者染色殊黑。比年东山亦种之，色小浅于北者。

紫草，多播种于初春，6月份开花，准备结果。台湾一般常见的紫草属于硬根品种，与中药店卖的软根紫草不同。中药店贩卖的紫草大部分是由大陆运来的软根品种，品种是不同的。中药店贩卖的软根紫草，产自新疆，干燥后的根部干脆，一捏即碎。硬根的茜草，就必须用切或捶打、浸泡热水等不同方式处理。

萃取紫草色素的方法，古代是用酸碱法，把采到的硬根紫草清洗干净后，放进臼用木槌子捶打，将捶碎的紫草根放入布袋里，置入39摄氏度左右的温水搓揉，温水即会溶出紫红色的色素。染色的蚕丝或羊毛，须先泡碱5—10分钟，低碱度即可，拿出以清水冲洗后，晾到半干状态即可开始染。接着再将事先制好的紫草溶出液体，加温水稀释，即可将媒染好的蚕丝放入，搅拌染色。乍看有其复杂性，真正实做过，便知难度不大。这是古法的紫草染色，结果较为稳定，不过最后还是要泡一下酸，让其适应人体汗水的微酸性。

紫草根染色

制　色

高　贵

紫草的色素与试酸碱度的石蕊试纸相同，遇上酸碱会有颜色的变化，紫草色素因为不怕碱的特性，也被应用于需要使用强碱皂化的肥皂工艺制作上。可在萃取色素后，加入欲皂化的油脂里，再加入强碱进行皂化反应。市面上贩卖的治疗蚊虫叮咬之紫草膏，做法相似。

　　染色上，另有快速的萃取方法，只要使用75%或90%纯度的酒精，浸泡一晚上，即可溶出色素，再加入酒精进行第二次溶出，之后将两次溶出的染液混合使用。此法可用明矾先媒染，即可置入以热水稀释的酒精紫草溶液里，搅拌染色。紫草的染色材料，以蚕丝、羊毛等蛋白质纤维的色素染着度较佳，无法染上棉、麻等植物的纤维。

　　紫草染色坚牢度不是很高，一段时间后通常会褪色或变色，但还是能使用一段时间，褪色后，再染一次就好。由于染出后的色彩不甚稳定，染制品不建议用于商业销售。

吉
庆

———

谦逊的红

茜草染

甲骨文的红色

　　日常生活中，红色的表达是很寻常的，但往往都只使用到一个字——红，便总括一切的红色。其实，这样的表达虽简洁方便，但有些过于粗糙。在此我将过去因好奇而收集的红色的复合词，稍做汇总作为参考之用，发现红色的词汇还挺丰富的，其中不乏至今仍被广泛使用的，但也有些词汇，今人已不太能知晓其来龙去脉了：

　　大红、中红、本红、真红、品红、洋红、枣红、砖红、朱红、肝红、祭红、积红、锈红、韩红、寒红、血红、暖红、暑红、火红、唇红、锦红、舌红、颊红、鲜红、橙红、粉红、暗红、铅红、嫣红、花红、霞红、脂红、含红、拟红、残红、油红、羞红、愁红、翠红、闪红、退红、褪红、朝红、踏红、缥红、罗红、菱红、老红、乌红、冷红、晕红、丹红、枫红、豆红、紫红、腊红、青红、铁红、锰红、淡红、薄红、硬红、水红、莲红、桃红、银红、蕉红、艳红、曙红、榴红、梅红、猩红、猩血红、妃红、肉红、殷红、棕红、绛红、绯红、唐红、腮红、口红、茜红、柿红、酒红、金红、通红、辣红、热红、深红、浅红、微红、纷红、正红、赭红、绀红、霁红、雪红、木红、状元红、夕阳红、落霞红、樱桃红、珊瑚红、苹果红、西红柿红、朱砂红、宝石红、牡丹红、深漳丹、深蒲红、波罗红、月季红、雪里红、釉里红、郎窑红、钡铬红、深木红、月季红、落叶红、草莓红、荔枝红、苏芳红、琉璃红、猪肝红、胭脂红、荷花红、圣诞红、鸡血红、鸡冠红、兔眼红、鱼鳃红、鹤顶红、海棠红、玫瑰红、珍珠红、红豆红、枫叶红、枣皮红、膏药红、洒金红、胚体红、中国红、鸡冠花红、富贵红、双头红、鹿胎红、文公红、迎日红、转指红、洒金红、瑞云红、寿阳红、冰囊红、福胜红、青丝红、腻玉红、楼子红、绣衣红、妒娇红、夹竹桃红等。

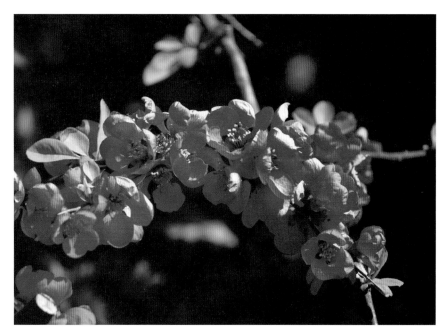

海棠红

　　由以上色彩词汇的红色表达，可以理解红色并不是指单一特定的色彩，而是指各种不同变化的红所组成的庞大色群。我们暂且不去深究复杂的组合意义，要理解这一大群的色彩词汇前，恐怕先要从单字去理解。汉字里到底有多少个单字，被用以表达不同的红呢？其意义与差别又是如何呢？

　　从文字起源去探讨，或许尚存有意义的线索，甲骨文里的红色表达，只出现赤、朱、丹三字，并没有红字。甲骨文在表现上与其说是文字，不如说是图画，因此可以从字的造型去看出其根源。而色彩是抽象的现象

感受，并无固定的实体外貌可以去象形。那么所谓"红"的感知，就是甲骨文里的赤、朱、丹三字，是如何被表达的呢？

赤和朱字，在古文献里，被使用得最为频繁，两字都属于五行五色中的正色。所谓的正色，就是正式场合使用的字，相对的就是间色，如红字就是间色，其意思为次要的意思。赤字的甲骨文"🔥"是以火字上面加个"人"之组合，乍看好像是烤人肉的意思，或许是酷刑的一类？比较可能的推测，是赤与古代的过火仪式有关，而后逐渐演变成借用"火"的色彩表达。

稍微深究火的色彩，火是光源直接照射的色彩。从色彩学来说，以火来形容的赤字，是光源色，火的色彩则是橙红的色相，当然就因此带有火的特性，是跳动的、有温度感觉的，带有生命的、神圣的意象，亦涵盖了燃烧、毁灭的意义。

赤的颜色在《说文解字》中，被解释成："南方色也。"《易说卦》中，则指赤属于盛阳之色之故，所以"干为大赤"。赤是属于盛阳之色，火光、火旺的南方色彩。但不知何时开始，出现如《玉篇》的赤色解释："朱色也。"因此也有"近朱者赤"的说法。赤字和朱字，在时代的推移里，逐渐变成了同义字。而郑玄在《说文解字》注解中指出"朱深于赤"，也就是说朱比赤还要深。赤是光源色，当然比属于反射色的朱，在明度上要亮许多。通常在汉字当中，对亮一点儿的色彩会觉得比较浅，暗一点儿的色彩则会使用深字去形容。另外，赤字也是造字的基本结构之一，因此形成部首。在赤部首里，有许多字与赤色有关的，如赧、赭、赪、赯、䞓、䞓、赨、䞒、赩、䞐、䞍、赫等。

朱的甲骨文"🌳"，则是画成开叉树枝中间有个点，可能是以树根造型，表示色彩在地底下的位置，或许是与矿物有关，如果推测属实，那即是朱

砂的意思。从材料的立场来看朱字，后来的演变可能和矿物中的朱砂有关联。

古代的绘画颜料中，红色原料有朱砂、铅丹、胭脂红等；而赭石、红土是最早的红色颜料，也就是现今的赤铁矿、氧化铁，尽管彩度并不很高，红中带有点褐感，但还是属于红色的范围之内。

朱砂最有名的是辰砂，也就是辰州所产的朱砂。朱砂与铅丹都是矿物质的颜料，朱砂是水银的硫化物，铅丹则是铅的氧化物，两者的成分不同。而朱砂又可以分成红朱与银朱，红朱是以朱砂矿物直接使用，银朱则是以水银和硫黄混合制成，也就是硫化水银。

朱砂的色相是接近红色的橙红色，因此容易和红色相混，甚至不少字典都会解释朱就是正红色、大红色。朱色是中国正色之一的说法，从五行灵兽的分配中亦可得知，如镇守南方的灵兽为朱雀或朱鸟，而不叫红雀或赤鸟。

朱砂是水银（汞）的硫化物硫化汞（HgS），具有毒性，因此只可以用在涂料上。朱砂的英文为"Chinese vermilion"，在古希腊时期就已出现，在庞贝古城的壁画里，也发现有此颜料的踪迹。在甲骨文时期，龟壳或牛骨上刻上文字后，人们会在刻痕中推入朱砂，以使文字更为清晰明显。另外，它也被当作印泥使用，在汉朝的许多画卷的落款处，出现有朱色的印章。

至于"丹"字的甲骨文，就比较单纯，以"井"为主体的表达（井），就跟矿物有关，通常称之为铅丹（red lead）或丹黄、光明丹。为了与朱区别，英文又称之为"secondarium minium"或"orange mineral"。《禹贡》上有"砺砥砮丹"的说法；在《春秋左传·庄公二十三年》里，也出现"秋，丹桓宫楹"；在《辞源》里，丹被解释为朱红色，也另外被解释成依

方精炼的成药，如还魂丹。

在词汇的变化上，丹砂也另叫作丹干、丹矸、丹砂、丹粟。丹砂与青雘合并指称时，有丹青一词。青雘是叫作空青的矿物质颜料。有青雘，也有丹雘，就是红色的油漆。用红色油漆漆成的宫殿台阶，叫作丹陛、丹墀；红色的宫门叫作丹阙；红色的太阳叫作丹曦、红色的荔枝叫作丹荔。古代宫廷妇女在月经来时，会于额头上或双眉之间，用红色的颜料一点，作为识别，叫作丹点。这种化妆的习惯，可以上溯到汉代，《释名·释首饰》里，就有这样的解释："以丹注面曰旳。旳，灼也。"后来到了魏晋南北朝时，发展出以黄粉涂在额头上的化妆方式，叫作额黄；在额头上贴花，则叫作花钿。《儿女英雄传》第四回则有："一双秋水无尘的杏子眼，鼻如悬胆，唇似丹朱，莲脸生波。"以丹朱来形容妇女嘴唇的色彩。而形容嘴唇的色彩，除了丹和朱之外，也使用绛、红等字，如绛唇、大红春、淡红心等。此外，丹字也容易让人联想到道教中的炼丹，炼出来的化合物同样称为丹。中国最早的炼丹术著作是魏伯阳所撰的《周易参同契》，全书共6000余字。至于炼丹的记载，则早在司马迁的《史记·封禅书》中，便出现有关于炼丹术的内容，描述方士李少君向汉武帝进献求仙、长生之道时，便曾经提及丹药："祠灶则致物，致物而丹沙可化黄金，黄金成以为饮食器则益寿，益寿而海中蓬莱仙子乃可见。"这类求仙服丹的记载，在战国时期的古文献里，亦可见到。

到了晋代，葛洪是炼丹的典型代表人物，著有《抱朴子·内外篇》。在《内篇·金丹篇》里，出现关于九鼎神丹、太清神丹等金丹的文字叙述。而到了南北朝，则有陶弘景的《合丹药诸法节度》《集金丹黄白方》《太清诸丹集要》《练化杂术》。到了隋唐时期，道教的思想更是兴盛，炼丹之术到达极盛。以后各朝代，不乏炼丹知名之士。宋代并刊刻了《庚辛玉

册》《造化钳锤》《乾坤秘韫》《黄白镜》等有关炼丹术的著作。

这些道士所炼出来的丹，究竟是什么颜色？事实上其颜色并不固定，有铁色、黄色、朱色、金色等。宋朝张邦基所撰的《墨庄漫录》里，就叙述"其丹作铁色"。此外，也有使用水银、硫黄所炼出的红色丹砂，亦有炼出如石榴籽状的紫黑色丹砂，经过研磨后，可以得到红过光明砂的色相。

人造红色，借由炼丹术出现，对于如何以汞做朱砂的方法，在《参同契五相类秘要》就有如下记载："亭脂是石硫黄，化汞为朱砂。汞得石硫黄更不动，为被土制也。硫黄属土，汞被制如泥，入炉烧成丹砂。"

炼丹的材料有多种，多数为金属类，因此"丹"字亦容易和金属联系在一起；更因为使用火炼，也容易与火的温度感觉联系上。在金属材料的种类上，《本草纲目》中的金石部出现66种材料，便是与炼丹有关的素材，如水银、朱砂、灵砂、银朱、轻粉、粉霜、红升丹、白降丹、三仙丹、铅、铅丹、铅粉、铅霜、密陀僧等，都属于矿物。

尽管以单字数量而言，表现红的单字字数输给了黑字，但表达红色的复合字组成的词，却多到难以计量，且还在持续增加中。如此的差异，令人深刻感受到红色受到喜爱的程度，以及在日常口语里，使用之广泛。

红字外的绛绯

在"红"字出现的同时，有许多与红色表达有关的单字，例如绛、绯、纁、缇等字，其先后顺序已难以辨别了。目前出现较为频繁、仍在使用的字，就剩下"绯"字了。绯字在《说文解字》里，被归类于形声字。尽

红染围巾

管至今尚在使用，但"绯"字的意义与色彩已无直接关联了，而是以衍生义为主，如绯闻。如果从色彩的立场来解释，绯闻就是浅红色新闻、桃色新闻的意思，其意思已不再是色彩表达，而仅是读取浅红色、桃色去代表男女之间的情爱气氛或交往等意思，一般人大概不会理解绯闻与色彩是有关的吧？

　　"绯"字现在指红色的绸子或直接解释成红色，而"绯"字在《说文解字》中则是指"帛赤色"。帛是丝织品的意思，整体解释起来就是丝织品上的红色。另外，也有古籍解为"绛色""赤练"。根据《旧唐书·舆服志》的记载，在唐朝文武官员的服装色彩中，四品官穿深绯，五品穿浅绯，并着用金带。在此绯色都被解释成赤色、红色、绛色，绛色也是红色之一。这种相互解释的结果，就使得颜色变得没有深浅变化，而有些混乱之感。绛字，于今偶尔可见使用，也是属于形声字。《说文解字》称："绛，大赤也。"清朝的段玉裁解释："大赤者，今俗所谓大红也。"而较早出现绛字的古籍有《墨子·公孟》："昔者楚庄王，鲜冠组缨，绛衣博袍，以治其国。"汉朝皇帝身旁的卫士，身上穿的叫作绛帻，用现代说法就是红色的衣服。在字典中，以绛字组成的词汇，大都与红色有关，如"绛宫"是指朱漆的宫殿，"绛节"是古代使节所拿的红色符节，"绛唇"为女人红色的嘴唇，"绛蛸"是红色的蜻蜓，"绛蜡"则是红色的蜡烛。

　　在道教的规制里，"绛衣"是道士在举行仪式时重要的服饰。道士的服饰除了绛衣之外，还有海青。海青分成文海青、武海青，文海青较多用作平常的家居服，而武海青则是进行法事时穿着的服饰。而绛衣的主色为绛色，其他的搭配性色彩有金、银、黄、蓝、黑、白、绿等。在台湾较高阶的道士，也会穿黄色的道袍做法事。这是因为道教在其发展过程中，于明朝时，达到国教等级，黄色就成为皇帝赐封的表现媒介，使得绛衣就成

为第二级的道教袍服。

关于绛衣的染色材料，据《本草纲目》的记载，是由茜草和苏芳染成的，但茜草和苏芳染出的色相，与现今道士穿着的大红色绛衣，则有显著的色相差距。茜草染出的是偏橙色的红，而苏芳深染后，则是枣红色。关于绛衣的色彩还有另外一种可能，即是以朱砂染成。朱砂在道教里，具有很高的地位，意义也是多重、正面的。尤其对于炼丹派、符箓派的道士而言，朱砂代表着至高无上法力之存在。不论符咒的书写或法器文物的使用，均以朱砂的朱色为最佳色相。因此，做法事时所穿着的衣服色彩，是为了彰显其法力高强，而使用了朱色的服色之说法，是很容易被接受的。目前笔者所观察到的道士袍，尽管还是称为绛衣，但色相上已经有所变化，与古代的绛衣绝对是不同的。最后关于"纁"字，《尔雅·释器》里记载着："三染谓之纁。"在《考工记》里则说："三入为纁。"因此三染、三入与纁字有着高度密切的关联。以染色的立场来说，重复染三次之后，所出现的颜色便叫作纁。关于纁的色相，根据《说文解字》之说为"浅绛色"；而纁色都已要三染或三入了，绛色的话，就要四染或四入以上了，均是表达很红的意思。而比绛字还深的色彩，则是缁和缅两字，两字均是以黑色表现为主的单字，已经不在红色的范畴了。由此可见，经过重复染色之后，色相会逐渐往深色或黑色变化，古人就早已理解了染色与色彩之间的关系。至于《考工记》里，所提到的"一入为缘、再染为赪、三入为纁"等的顺序，由此推论，绛色比纁的色彩还深，就可构成缘、赪、纁、绛等深浅顺序的红色表达。

红字的出现

甲骨文中并没有"红"字，大约在金文时期才出现"红"字，大抵晚于赤、朱、丹字。而从字的结构上来说，"红"的部首为"纟"，此部首之字通常与染织有关，由此推断，红字的出现与染色活动有关。

在《说文解字》的分类中，红字属于形声字，指"赤白色也"。在红色染料中，有朱砂、苏芳、红花、茜草、紫矿等，均可以表现红色。由这些材料染出的色相，综合构成了汉字"红"的概念色相群。

徐灏《说文解字注笺》解释红字时，称其为"赤中有白，盖今所谓粉红"。而段玉裁又加注："按此，今人所谓粉红，桃红也。"东汉王逸在《章句》中，对红字对应于粉红色相，有如下解释："红，赤白色。"赤白色就是现在的粉红色，如此的色相解释似乎难以被现代人所接受，但也代表着王逸所生活的时代，对于红这个字所表示的色相的理解吧。

红字对应大红色相，大约是在汉代以后，才逐渐出现的，这时的红字所对应的色相是与赤字接近的，开始产生混用的情形。如《史记·司马相如列传》中就出现："红杳渺以眩湣兮，猋风涌而云浮。"绯骃《集解》中，引晋灼解释为："红，赤色貌。"红和赤成为相互解释的字，意义也彼此融合了。

早期古代文献里的红色表现字，均以赤和朱为主，较少见到红字。一直到了唐代，红字的出现才比较频繁，尤其是在唐诗里。唐诗或许是因为韵脚，让属于平声、较为柔和的红字，取代去声的赤字，而更容易烘托诗的意境。基本上唐代是赤字与红字出现频率的交叉时代。到了现代，赤字已较少使用，除非是比较特殊的专有名词，如台湾话以赤肉表达瘦肉。

在色彩词汇的演变过程中，红字的色相，本是指很浅的粉红色，并且是布料染色行业的专门色彩用语。在当时许多表达红色色系的字词里，按照色相深浅变化，依次为朱（絑）、绛、赤、绯、纁、赫、丹、红。朱和絑为通假字，在红的色相表现里，朱字代表着彩度最高或最浓深的色相；其次是赤、绯、纁、赫四字，其中赤和赫字，都带有辉亮的意涵；绯和纁则与染色有关，属于反射性色彩。接下来的丹字，则是受到炼丹影响，带有些微黄色色相之红色感觉；红字，则其实是最浅、最亮的粉红色，偶尔也包含带有荧光效果在内的红色色相。

现今使用最普遍的红字，是从汉代以后开始扩张，超越了行业的局限，并在色相上取代了赤、朱、绯、绛等表现红色的汉字。红字不仅取代了作为正色的赤、朱二字，并且成为非指单一特定的红色色相，而是涵盖了广大范围的红色感觉。浅一点儿的红、深一点儿的红、黄一点儿的红、蓝一点儿的红，这四个方向变化的红，均会被认知为红的色相，这时的红已经只是一种感觉。而单一个红字扩大到不足以涵盖或表达的程度时，便会在其前面加上另一字词来区别彼此的色相，所以产生了殷红、砖红、水红、桃红、血红、火红、洋红、品红等复合词，也由于这些词汇的加入，红色的语言表达更加丰富与多样化，亦表现出从历史里所累积的人们对红的喜爱程度。

色彩语言的痕迹

1856年陆续展开的人工合成染料开发，对于人类在使用染料和颜

料、涂料、印料、化妆品、食品色素等色彩原料上，有着划时代的意义。这丰富了人类的色彩生活，更使色彩有更大的表现空间。染料开发初期的洋红色相是带紫之红色，与现今认知的鲜艳、彩度较高的大红色是有差异的。

　　洋红染料是接近黑的深色粉末，少量加入温水中稀释后，即可释放出大量的鲜艳红色。相信这一变化过程一定让许多人感觉不可思议，因而凸显了具有千余年使用史的红花、茜草、苏芳、紫铆等传统染色的处理工序繁复、不稳定、坚牢度不佳的缺点，加速其消失。洋红染料引进初期，染出色相与既有色名"品红"必定有段混称的过渡期。不过现今统称品红。《辞海》中，以"Rosaniline chloride"玫瑰色精之氟化物，呈现深绿色金属光泽的结晶来说明，可见其持有现代合成染料原料的立场，已与传统断无关系了。

　　品红的"品"字，具有皇帝对古代官员之类别、阶级区分的意味，即一品、二品、三品等。由于对官位与服装色彩有所规定，品字也对应于古代官服的颜色。唐代后，官服色彩制度逐渐明朗，按职位高低依次为紫色、红色、绿色、青色。其中，红色有时也称为绛色、朱色、绯色，青色有时也和黑色并列，同属低阶官吏或仆役的服色。平民百姓均以蓝色或黑色为主，因此朱色和紫色被延伸为指高官贵族的意思，借着服饰色彩比喻权贵，才会有"满朝皆朱紫"的词句。

　　红色在文字使用上，经常与绛、绯、朱、赤等字混用或通用，但其造字的原始动机和表达各有不同，字典上的解释也各有其义。以红字作为红色表现统称的代表，从唐代开始已出现。以红字作为主体的词汇，质量之丰富与表现的细腻程度，会令人惊叹的，尤其以物比喻方面，更是随各人喜好增添，数量已无法计算。闽南语辞典里，以红字作为开头的词汇

<p align="right">红花</p>

十分丰富，如红土、红包、红肉、红心、红毛、红目、红豆、红花、红面、红柑、红茄、红柿、红纱、红茶、红桃、红柚、红菜、红猴、红圆、红筋、红线、红烧、红龟、红矾、红糟、红甘蔗、红孩儿、红乌帖、红渗渗、红膏赤脂等。可以感受到红字的表现范围，并不专指某特定的单一色相。

 品红之命名是有其缘由的，由其被重视之情形来看，赤、朱远比红字早出现，却没有发展出品赤、品朱、品绛、品绯的用法，反而是红字后来居上。从以红字为字根形成的复字组合色彩词数量上来看，数量和使用领域种类都远远超出其他同类型的表现红色之单字。可是传统官员的服饰色彩为何会和西洋引进的红色染料扯上关系？这问题的答案，恐怕尚待有缘人去探究了。

华人喜欢鲜艳的红色，追求高彩度的红是不争的事实。初期由西方进口的洋红染料，由于数量不多，由官方垄断，成为官服红色专用材料。彰显官威的同时，洋红也成为专业用语，悄然与传统的品红名称溶合混用。鸦片战争后，随着洋人进口的红色合成染料，用量少，工序单纯，容易控制，彩度高，应用面广，材料适应强，染着度、坚牢度与耐旋光性，都胜过传统的植物染色一筹。相较之下，红色的合成染料大受喜爱，进口需求量也随之加大，以至于"洋红"一词普遍化，成了百姓间的日常通用语。

西洋进口的红色染料，亦存在于台湾的日常用语与礼俗活动中。依台湾传统习惯，会在小孩满月时，分送红蛋给亲朋好友。红鸡蛋的染料，通常是由村庄的杂货店购入，是散装或小包分装状态贩卖的。目前仍于乡下小店铺可买到，仔细端详，可发现包装加印着"红色六号食用色素"之说明。使用时，只要将小包染料倒进温水，稍加搅拌，再将煮熟的鸡蛋沾染即可。南部地区叫红色六号为"红蕃仔染"，中部地区称之为"红花米"。红蕃泛指西班牙人、葡萄牙人、英国人、法国人、荷兰人等，意指当时居住于台湾的西洋人，高雄和淡水各有红毛城，嘉义有红毛埤。明朝末年镇守边关的袁崇焕大将，曾以"红夷炮"大败关外清军。红夷炮之红夷便是指当时在南方贸易港口往来的洋人，洋人的洋炮因而被称为红夷炮。

至于台湾中部地区，所称呼的"红花米"一词，是由早期的红花染色材料借用来的。早期红花因为对棉、麻材料具有高吸附力，颇获庶民青睐，不仅是布匹染色材料，也是化妆品的红色色素、食品染料、印刷色料。但台湾不产红花，大都是由大陆供给，至今仍可于中药店买到药用红花。红花的染色部位是花瓣，花瓣属生鲜有机物，长时间运输过程中，容易发霉或腐败、变质。因此，红花花瓣在采收后须干燥处理，花瓣于干燥后呈现似米粒大小，因此以米字称之。当洋红之化学合成染料普及后，习

惯上还是沿用以往的名称，才有以传统而自然的称呼来称西方的、现代且化学的色彩之现象。

语言随着时代发展，或增或减，色彩的变化亦如此。台湾的色彩历史里，曾出现的红花米、红蕃仔染，日后恐怕也会在时间淘洗下，被遗忘。

谦逊的色彩

"满朝文武皆朱紫"，说的是朝廷官员衣着尽是朱色、绛色、绯色、红色、紫色等，以红色和紫色构筑了高贵的印象。历史上，亦有皇帝将紫色衣物赏赐给大和尚等的记载，朱与紫更联结成为富贵的象征。若再加上金色、银色等贵金属色彩，则更豪华了。从配色来看，紫金的绚丽也与朱紫富贵一样，同为荣华富贵的象征。

官服色彩之阶级，始于紫色，依次为绛色（绯色）、绿色、蓝色、黑色的顺序，紫色属于一、二、三品官的服饰，分别由深、中、浅三个色阶的紫色对应。红色的官服是四、五、六品官员的服饰色彩，因而有品红的色名出现。

日本的官服是由唐朝传进，尽管之后有些变动，大致上仍是以紫、红、绿、蓝、黑之序定位，其中红色仍使用于高位的服饰。红色的染色，因彩度高，尽管自然界艳红色的花朵不少，但能染出鲜红的材料，却不多。红色的染色材料中，以红花的染色最引人关注，日本的鲜红色染色材料，是使用了红花、茜草、苏芳等材料染色，苏芳为进口，稀少而昂贵，大都献给天皇了，一般民间难以用到。茜草染出的红色则是偏橙红，不甚鲜

艳。红花的色素成分里，因含有植物荧光成分之故，染出的红色鲜亮，但染色过程繁复，耗费人力。

日本的红色染色最流行的时期，是以二十斤的红花染一匹布，最为豪华，染好后再叠染上薄薄的黄色，成为大红色。当时的日本天皇为了要遏止如此奢侈的风气，避免浪费，遂下了一道有名的禁奢令，规定除非得到天皇的特别允许，一般百姓不准穿着二十斤红花染一匹布的"红"，只能穿一斤红花染成的"红"。日本将这种一斤红花染出的红称为"一斤染"。因此"一斤染"的浅粉红色，就成为一斤染红花的代名词，与贩卖时的称重无关。

在日本的历史里，第二次的禁奢令亦跟红色有关，却意外延伸出四十八茶百鼠的独特色系发展。四十八茶百鼠，就是四十八个茶色与一百个灰色，其实四十八与百的数目无关，只是形容很多的意思，并非只有四十八与一百而已。茶色，可用染色材料数量是很多的，广泛存在于自然界植物里，如栗壳、杨梅树皮、樟树树叶、洋葱皮、莲蓬、钩藤等，取材容易，色彩变化微妙且多样，才得以演变出四十八茶的丰富色彩。

与四十八茶相同，百鼠的色彩数量也不少。用鼠色来表现色彩是相当近代的发展，意即各种深深浅浅的灰色系。使用鼠字的灰色表达，在汉字的历史上并不多见，汉字使用的历史里，是以小黑、浅黑、薄黑、亮黑、淡黑等方式表达的，不直接使用鼠或灰字。灰色的染色材料很多，如壳斗科植物、乌桕、紫薇花的枝叶、五倍子等，以铁媒染，即可得到深浅不一的灰色。但，得到的色相中，多少带些褐色或黄色、蓝色、红色、紫色等色素，并非纯无彩色的灰色变化。

四十八茶百鼠的色彩，与不鲜艳的茶褐色、灰蓝色等色系，共同构筑出日本江户时期的重要色彩特色，与早期从中国传进，以追求鲜艳色系

之发展方向，迥然不同，衍生出日本色彩的独特风貌。这些茶色与灰色等浊色系，不似紫、金、红色等艳色的喧嚣，带有谦逊的色彩感觉，共同构筑了日本江户时期的沉稳日常风貌。尽管日本的浊色系多少带点无奈，是被政令所限的另外发展，却也演变出历史舞台的另一个欣赏浊色的独特风貌。

在红色表现里，还有个很特别的色名，叫"退红"。退红就是比一斤染的红，更为淡薄的红色。在唐代王建的咏牡丹《题所赁宅牡丹花》诗里，就有退红一词，"粉光深紫腻，肉色退红娇"，在薛能的《吴姬十首》里，亦有"退红香汗湿轻纱，高卷蚊厨独卧斜"，可见"退红"一词，在唐代已相当流行，且与牡丹花的花色有密切关系。

在宋代张先的《定风波令·般涉调》"碧玉箫扶坠髻云，莺黄衫子退红裙"，黄庭坚的《阮郎归》"退红衫子乱蜂儿。衣宽只为伊"里，再次感受到退红色，延续到宋代，仍存在于文人的字里行间，雅致依旧。

在南宋，陆游《老学庵续笔记》卷的一段记载，对"退红"的解释是："床上小熏笼，韶州新退红，盖退红若今之粉红，绍兴末，缣帛有一等似皂而淡者，谓之不肯红，亦退红类耶。"由退红色，再延伸出另外的红色色名，这颜色叫作"不肯红"。根据陆游的解释，不肯红就是退红的另外一个名称。

"韶州新退红"，出自唐末花间派词人薛昭蕴写的《醉公子》：

慢绾青丝发，光研吴绫袜。

床上小熏笼，韶州新退红。

叵耐无端处，捻得从头污。

恼得眼慵开，问人闲事来。

紫胶虫染退红

制 色

此处的新退红，就是新的退红色，推测应为牡丹花苞优雅而薄淡的嫩红色。退红色，使用退字表达，带有不争艳的态度，与褪色的褪字，有截然不同的意义。至于陆游后段提到不肯红，也可以说是退红色的插曲。然而，从陆游文中的"似皂而淡者，谓之不肯红"，解释不肯红是淡皂色，皂和皁是相同的，黑色的意思。不过，陆游在后面又加了一句"亦退红类耶"，就是说不肯红类似退红色。陆游到底是在说"不肯红"是淡红色，抑或淡黑色呢，还是兼具呢？令人困惑的陆游，不把话说清楚。

　　退红，受到古代文人的青睐，从唐诗到宋词，运用以形容花朵或衣服的色彩，不仅影响到日本，也是古代独特的色彩之一。退红的流行，推测与唐代开始的淡薄生活或道教的避世想法似可联结，表现了看尽官场起伏与乱世的无常变化的态度。相对于大红、大紫而言，一般人会以色彩的鲜艳、浓郁作为追求的目标，从相反的方向，舍弃鲜艳的色相，转而欣赏淡色系的色彩美，可感受到其谦逊态度或淡泊的世俗生命观。若再加上人的情绪表达，去看待不肯红，便油然升起看淡了世俗的消极退隐感，可说是很特别的古典色彩命名。

恨紫愁红话唐诗

　　打从记事时起，摇头晃脑地跟着大人背诵唐诗，似唱非唱，似吟非吟，虽不知其所以然，但朗朗上口的韵律，却深印在心上。随着年龄的增长、阅历的丰富，开始理解诗句背后的那个历史时代，开始为那些青山白云、大漠孤烟的景象，那些激扬豪迈的生命、悲天悯人的情怀而心神激荡。

唐诗一直是海内外华人，或者应该说是整个汉字文化圈最喜爱的文学作品。许多旅居外地的游子，借着唐诗词句，排遣心中的乡愁。那些唐代的吟咏者，通过诗文留下了各自人生际遇的情绪，有感伤，有讴歌，有褒美，有悲怆。作者的身份涵盖了帝王、文臣、武将、僧侣、豪侠、歌妓、隐士、农夫等。《唐诗三百首》成为家喻户晓、老少咸宜的读物，"初唐四杰""大小李杜"的诗句脍炙人口，流传极广。有些启蒙诗，比如诗人张继的《枫桥夜泊》，因为内容晓畅、画面可感，被一些邻近国家的小学课本所收录。"姑苏城外寒山寺，夜半钟声到客船"，有声有色，有情有景，孤寂的美感打动了东瀛来客的心灵，甚至让他们动起了偷钟的念头，据说寒山寺的那口唐代古钟，如今还藏在日本的某座寺庙。

根据清代初年编修的《全唐诗》记载，存世唐诗约有四万余首，后人精挑细选其中最耳熟能详的部分，结集为《唐诗三百首》。早在唐宋时期，就有人汇编唐诗，到了明代，胡震亨的《唐音统签》收录了1033卷，清初季振宜的《唐诗》收录有717卷。通过这些人的努力，将宋元两代的刊刻本、传抄本予以汇整，才有了稍微完备的唐诗总集。目前市面上《全唐诗》的编辑工作，是从康熙四十四年（1705）三月开始的，完成于康熙四十五年（1706）十月。康熙皇帝在1705年春天南巡苏州途中，兴起了汇编唐诗的念头，并将主持修书的任务交给了江宁织造曹寅（曹雪芹的祖父）。曹寅于是以内府所藏季振宜《唐诗》为底本，展开汇整，参与编修的有彭定求、沈三曾、杨中讷、潘从律等十人。汇整编辑的对象，还包括明代胡震亨的《唐音统签》和吴琯的《唐诗纪》等唐诗总集版本。全书编排的先后次序为：帝王后妃的作品编排在最前面，其次为乐章、乐府，接着才是唐代诗人的作品。诗人则以时代先后顺序排列，并附有作者小传。再来是联句、逸句、名媛、僧、道士、仙、神、鬼、怪、梦、谐谑、判、歌、谶

记、语、谚谜、谣、酒令、占辞、蒙求，最末加上补遗、词缀。

《全唐诗》规模庞大，内容繁复，收录近千卷作品；加之编撰时间仓促，只以十人之力，费不到两年的时间完成，其中难免有缺失遗漏之处。汇集诗作的数量，根据康熙所作序文，谓全书共"得诗四万八千九百余首，凡二千二百余人"。其实，康熙所举的数目并不精确，近年日本学者平冈武夫在《唐代的诗人》《唐代的诗篇》文中，将《全唐诗》所收作家、作品逐一编号统计，发现该书共收诗49 403首，诗句有1555条，作者共2873人。

唐诗中有许多描写色彩的诗句，既充满想象力，又饱含深情。比如李白的《子夜吴歌·春歌》写道："秦地罗敷女，采桑绿水边。素手青条上，红妆白日鲜。蚕饥妾欲去，五马莫留连。"绿水、素手、青条、红妆、白日，通过这些细腻的色彩表达，一位春日阳光下，河边采桑的年轻女孩被刻画得十分娇艳灵动。再如温庭筠的《相和歌辞·懊恼曲》："藕丝作线难胜针，蕊粉染黄那得深。玉白兰芳不相顾，倡楼一笑轻千金。莫言自古皆如此，健剑刺钟铅绕指。三秋庭绿尽迎霜，惟有荷花守红死。西江小吏朱斑轮，柳缕吐芽香玉春。两股金钗已相许，不令独作空城尘。悠悠楚水流如马，恨紫愁红满平野。野土千年怨不平，至今烧作鸳鸯瓦。"诗中有黄、白、绿、红、朱、金、紫等字，色彩的使用将全诗的气氛烘托得更为浓郁。

《全唐诗》中出现的颜色，经统计各色系的数量，以红色系的红、丹、朱、赤、绛、彤、赪、绯、赭、缙、赪、缥、缇等最多，其次是黑色系、青色系、白色系、黄色系与其他色系。其中，红字出现4701次，赤字738次。赤字属于正字，通常用于官方或正式场合；红字对应间色，适用于一般民间非正式的场合。

诗歌属于个人情感的抒发，因此唐诗中红字的使用未受限制，加上红的字义与绚丽、浪漫、柔美、凄伤等意义相通，在描摹女性或抒发情感时更能衬托气氛，相对于赤字使用频率更高。唐诗是用来吟诵的，诗人创作时要考虑押韵，而红字的扬声很方便押韵，更为诗人所钟爱。红颜、红颊、红鬓、红唇、红泪、红妆、红脂、红粉、红艳、红烛、红璧、红镜、红闺、红楼、红云、红地、红泥、红尊、红蕊、红叶、红花、红药、红莲、红树、红茵、红缨、红袖、红裙、红纱、红缕、红纬、红绵、红锦、红夹罗等，这些唐诗中经常出现的词语，都是以单个红字来表达色彩，多数跟女性相关，其中以红颜、红粉出现得最多。

从《全唐诗》来看，以红字作为字根组成的复字色彩表达形式，如曲红、斜红、花红、深红、粉红、薄红、微红、淡红、残红、蜀红、早红、日红、愁红、乱红等，相对数量较少，究其原因，可能跟文体的字数和发音限制有关，凡单字足以表达的，自然不需要使用双字词。但有时也会出现如"红洒洒"等特殊的复字用法，以拟声词加强红之状态，好像水洒下来一般茂盛，这是属于叠字后置形容词的使用形态，也是汉语词汇中的特殊现象。

用同样的角度观察赤字，《全唐诗》有赤日、赤月、赤光、赤电、赤风、赤云、赤精、赤气、赤水、赤火、赤土、赤地、赤山、赤岭、赤壁、赤沙、赤泉、赤城、赤霜、赤浪、赤尘、赤埲、赤帝、赤子、赤族、赤龙、赤凤、赤鸾、赤麟、赤虎、赤豹、赤兽、赤牛、赤马、赤驴、赤鹰、赤兔、赤雁、赤雀、赤乌、赤鸦、赤鼠、赤鲤、赤印、赤符、赤令、赤军、赤旗、赤帜、赤箭、赤羽、赤骥、赤斧、赤刃、赤丸、赤珠、赤字、赤笔、赤简、赤玉、赤诚、赤心、赤血、赤面、赤眉、赤口、赤汗、赤足、赤节、赤甲、赤松、赤藤、赤桑、赤黍、赤芒、赤花、赤叶、赤藓、赤茸、赤琥珀、赤芦苇等。

整体看来，赤字的组合比较阳刚，且带有宗教意味，其中以赤松、赤精、赤符为代表，颇具几分神秘色彩。显然赤字也与帝王不无关系，如赤龙、赤堰、赤旗、赤凤、赤麟、赤军、赤鲤等。与红字不同的是，由赤字组成的复字色彩词较多，如赤黄、赤碧、赤白、紫赤等，应是表达混合或并置的色彩，如赤黄可能是指橙色，也可能是形容赤色和黄色的杂陈。复字色彩词中，赤字有前置和后置两种状态，赤白属于前置，紫赤则是后置，一般而言，后置的字是主色。

　　唐诗追求一种凝练的美感，诗人们惜墨如金，反复地推敲，想要让每一个字都精确、传神地表达心中的意象。所以，他们笔下的色彩并不是单纯的色彩，寥寥数语间，往往承载着更为丰富的内涵。以"恨紫愁红"为例，紫字在此指代权贵，红字则代表喜爱的女性，搭配上下文，多半有富贵一场空的意思；而百紫千红、万紫千红等成语，则用以表达富贵满堂、令人眼花缭乱的景象。红和紫摆在一起表现富贵，大约是受到了唐代官员服制的影响。《新唐书·舆服志》记载："文武三品以上服紫，四品服深绯，五品服浅绯。"所以紫色、绛色、绯色和红色都是在表现富贵。另外，也有"含红复含紫"的说法，即是富上加富的意思。"紫锦红囊"则用来形容服饰配件的富贵华丽。当然，在唐代诗人的笔下，紫色和红色搭配起来，也能表现萧瑟或无常的氛围。如王继鹏《批叶翘谏书纸尾》诗云："春色曾看紫陌头，乱红飞尽不禁愁。人情自厌芳华歇，一叶随风落御沟。"同样的紫和红，放在不同的字群中，能产生不同的意境，就像不同色相的配色，因色相、面积、造型、题材、材料的不同，也会产生不同的感觉。

　　除了红、赤、紫、绯，唐诗中表现色彩的字还有许多，像是蓝、绿、青、碧、翠、苍、黛、缥、绀、艳、黧、黪、玄、乌、黑、缁、黝等，简直难以

计数。这些色彩给唐诗注入了源源不断的活力，正如白居易笔下"日出江花红胜火，春来江水绿如蓝"的江南景象，一派欣欣向荣跃然纸上，历经千年而无半分衰减。

琼箫碧月唤朱雀

某次造访陕西，我曾专门拜谒阳陵，那是以"文景之治"著称的汉景帝刘启的陵墓。遥想当年，景帝为了平息"七王之乱"，万般无奈之下，不得不腰斩自己的恩师晁错，再派周亚夫平乱，其中的艰难与挣扎，令人感慨良多。承前启后的一代帝王，不论当年如何神武，如今也只是剩下一抔黄土。

阳陵正南方曾设有朱雀门，在历史的漫漫长河中，它早已湮灭了踪迹，现在只能看到根据史料仿制的一道屏障，通过它，依稀可见当年的盛世繁华。唐长安城中的朱雀门是皇城的正南门，由它为起点的朱雀大街为长安城的中轴线。模仿唐长安城规划的平安京（日本京都）也有朱雀门和朱雀大路。

民间故事里有不少关于青龙、白虎、玄武、朱雀四灵的传说，《淮南子》《仪礼》《尔雅·释天》《吴子》等文献中也频现它们的身影。四灵的形象留存在诸如墓室壁画、棺椁漆画、铜镜和帛画等载体之上，反映了古人对彼岸生活的诸多想法。四灵之中，朱雀是象征南方的灵兽——古代的皇城多坐北朝南，正前方的位置为南方，属火。从中国古代天文学的角度来看，朱雀也称朱雀七宿，是位于南方的井、鬼、柳、星、张、翼、轸七宿的全称。

古文献中，朱雀有时也写作朱鸟，如《史记·天官书》有"南宫朱鸟"的说法。《白虎通义·五行》的记载则颇为详细，曰："时为夏，夏之大言也。位在南方。其色赤。其音徵，徵，止也，阳度极也。其帝炎帝者，太阳也。其神祝融，祝融者，属续。其精为鸟，离为鸾。"《淮南子·天文训》也有类似记载："南方，火也，其帝炎帝，其佐朱明，执衡而治夏……其兽朱鸟。"这些都说明了朱雀位于南方，属火，与太阳有关。

有时朱雀也被称为金乌、三足乌。长沙马王堆汉墓出土的T形帛画，用笔墨和重彩描绘了天上、人间和地下的场景，充满自然气息、神秘意味和浪漫色彩。在融合了古代神话和永生追求的画面右上方，有一轮红色的太阳，中间立着一只金乌。《楚辞章句》提到了后羿射日的故事："尧时十日并出，草木焦枯，尧令羿仰射十日，中其九日，日中九乌皆死，堕其羽翼。"唐代诗人喜欢用金乌来指代太阳，如温庭筠《郭处士击瓯歌》诗云："乱珠触续正跳荡，倾头不觉金乌斜。"这些都将金乌与太阳联系在一起，而太阳又象征着光芒，所以与朱雀的特性也很接近。

除此之外，另一种易与朱雀混用的就是凤凰了。《山海经·南山经》中曾有过凤凰的描述："又东五百里，曰丹穴之山，其上多金玉。丹水出焉，而南流注于渤海。有鸟焉，其状如鸡，五采而文，名曰凤凰，首文曰德，翼文曰顺，背文曰义，膺文曰仁，腹文曰信。是鸟也，饮食自然，自歌自舞，见则天下安宁。"《说文解字》中有更具体的表现："凤，神鸟也。天老曰：'凤之象也，鸿前麟后，蛇颈鱼尾，鹳颡鸳思，龙文虎背，燕颔鸡喙，五色备举。出于东方君子之国，翱翔四海之外，过昆仑，饮砥柱，濯羽弱水，莫宿风穴。见则天下大安宁。'"《春秋演孔图》载有"凤，火精"，《春秋元命苞》也有"火离为凤"的记载，这些都体现了凤凰与火的关系，而火与朱雀又是密不可分的，故而凤凰与朱雀容易混用。

朱雀不只形态令人困惑，它的颜色也不明确。按照字面意思，朱雀应当就是朱色。那么，朱究竟是什么颜色？甲骨文中的朱字是在木字的中间加一圆点，意指树心，与《说文解字》中"赤心木，松柏之属"的说法相似。《山海经·大荒西经》也有类似的描述："有盖山之国。有树赤皮，支干青叶，名曰朱木。"如此推断，朱的色相应当就是赤色。而赤字可说是红色中最具表现力的单字，其甲骨文写法为一人立于火焰之上，有学者认为这是古人在借火的形象来表现红色的色彩。《说文解字注》中，赤为"南方色也。尔雅。一染谓之縓。再染谓之赪。三染谓之纁。郑注士冠礼云。朱则四入与。按是四者皆赤类也"。《玉篇》里赤字解释为："朱色也。"这里出现了用朱字解释赤字，再用赤字解释朱字的互训现象。由此可知，朱雀的颜色应当就是赤色，不管是艳一点的红、暗一点的红，还是玫瑰红或粉红，都是属于赤字色相的认知范围。

观察史料典籍对朱、赤两字的诠释，很难指定某个色相是朱雀的色彩，仅能说出大致的色彩方向而已。在漫长的历史中，色彩总是在增减、修补、改变，诠释色彩时，除了直观感受外，还必须加上抽象的诸如冷暖、明暗等感觉，其过程复杂难解，界限模糊，但正是因为这层隐晦不清，为语言文字转化为艺术表达提供了广阔的空间。

红色花海

春日，漫步在被杜鹃花包围的校园里，不知不觉地哼唱："淡淡的三月天，杜鹃花开在山坡上……"春天的温度，让人身轻心明，全身弥漫着

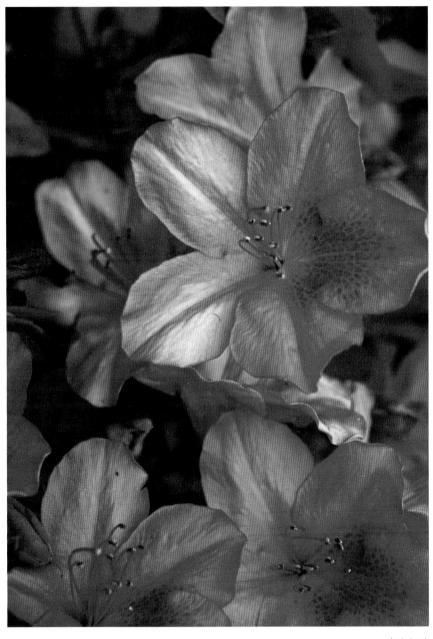

森氏杜鹃

吉 庆

浪漫的气息。

　　杜鹃花古名"踯躅"，查了字典，才知道除了指代杜鹃之外，踯躅还有用脚击地、犹豫不去的意思。古代文献里经常出现对踯躅的描述，如唐朝韩偓的诗《见花》里有一段："血染蜀罗山踯躅，肉红宫锦海棠梨。"此处的"山踯躅"就是指山杜鹃，是一种花形较小的杜鹃花，花朵有白色、红色和橘红色。这段诗句以血色比喻红色的色相，并借以描绘眼前整片红色的壮阔花海，给人的感觉有如现代的三维成像技术，是立体全面的，而非点状的局部表现。

　　文人将自己的感觉转换成文字，表达的韵味因为驾驭文字能力的高低，让读者产生不同的感受，而不同的比喻也各有巧妙。《见花》里的"山踯躅"三个字，若是不熟悉古文词意的人，无法想象那是在表达杜鹃花，一旦知道山踯躅是山杜鹃的别名，就能奇妙地将这个比喻与古典文学的浪漫元素相联结。

　　关于色彩的称呼方式，学习艺术或设计的人，必定熟悉近代色彩学里的曼赛尔表色法。它是国际上最广泛采用的色彩分类和标示方法之一，也是许多色彩分类法的基础。1905年，美国艺术家阿尔伯特·亨利·曼赛尔（Albert Henry Munsell）通过《色彩表记》（*A Color Notation*）一书，提出了一个描述色彩的合理方法。他将色彩分成色相、明度和彩度三个独立要素，并以三要素分配量的多寡，来形容与表示色彩。曼赛尔根据这样的想法，建立了一个不规则的色彩立体球，用以解释色彩之间的关系。在立体球里，每个色彩对应一个编号，这个编号使用英文与数字的组合方式来标记，标记的方法为HV/C，H是色相（Hue），V是明度（Value），C是彩度（Chroma），例如5R 5/6表示色相为第5号红色，明度为5，彩度为6。

1921年，曼赛尔的遗作《色彩的原理》（*A Grammar of Color*）出版，书中以较为系统的编号来标记色彩，表述得相当明确。但在复制色彩时，仍不可避免地会出现色差，因为不同材质上所形成的色彩效果并不相同。因此当双方沟通色彩时，如果没有色票比对，仅凭文字和数字等记号，仍然很难复原出对方陈述的颜色。

1964年，日本色彩研究所推出"实用配色体系"（Practical Color Co-ordinate System，简称"PCCS"），对曼赛尔表色法进行了发展。相对于以色相、明度、彩度三要素来界定色彩，1962年修订的德国工业标准色票则另辟蹊径，通过色相、饱和度、暗度三要素，界定了589种颜色。

当代人用文字和数字组成的系统性符号表现色彩，虽然比较精确，却无法像古人的形容文字那样体现历史底蕴和文化深度，如韩偓以"血染蜀罗山踯躅"来形容满山杜鹃的色彩，就充满着历史与文学气息。

一般人没有精确表达色彩的需要，所以还是习惯使用非系统化的语言。这种语言经常会有区域性的变化，一段时间后，也会有淡化与简化的趋向，例如目前使用的语言，就多半以红、橙、黄、绿、紫、黑、白、灰等单字来形容颜色。在闽南话这样的方言中，也出现了简化色彩用语的倾向。当代人形容颜色不再像古典文学那般细腻，闽南话里鲜活的色彩用语，如老鼠色、灰铺色等，恐怕也只能存在于老人家的闲聊之中。

回顾古代丰富的色彩表现用语，以明代的《天工开物》为例，形容红色就有真红、水红、粉红、紫红、莲红、桃红、银红、鲜红等词语。而明代四大小说之一的《金瓶梅》，光是对红色的表达就有数十种，包括红、朱、赤、绛、茜、丹、彤、大红、红红、朱红、通红、银红、粉色、茜红、桃红、鲜红、红馥馥、猩红、绯红、花红、金朱、青赤、粉赭、淡红、肉红、胭脂赤、珍珠红、鹤顶红等。

清代曹雪芹的《红楼梦》对红色的表达也十分多样化，其中部分用语和《天工开物》有所重叠，可见这些从明朝沿用到清朝的色彩词汇，具有跨时代的流行性，也表明这些用语已经获得了社会的认可，尤其是水红、粉红、桃红和鲜红等今天尚在使用的词语，它们的用法可以引起人们的共鸣。

提到红字，便会想起红花，也会想起小孩满月时，送给亲朋好友的红鸡蛋。过去家里孩子满月，总要到杂货铺买包红花米或红番，回家后用水稀释，染在煮熟的鸡蛋外壳上，再将红蛋分送出去，让大家都沾沾喜气。吃完红蛋的人，手上沾着红色，也分享了这份喜悦。如今鸡蛋已经不稀奇了，大部分人嫌麻烦，也不再自己染红蛋，收到红蛋的机会也变少了，生命的礼俗正在悄然发生改变。

"红花米"一词的历史渊源，大约和植物红花有关。在台湾这样气候湿热的地方，无法栽种红花，因此红花大都是从周边地区运来的。红花和汉字中"红"这个字的起源有着密切关联，是红色的染料之一，同时它也具有药用价值，现在的一些中药铺仍有贩售。不过，如果仔细阅读柑仔店（即杂货店）售出的红花米外包装，就会发现如此具有古味的名称所对应的并非传统植物染料，而是化学合成的"红色六号"。

烂红如火雪中开

岁暮寒冷之际，新竹、苗栗、南投等地陆续传出举办茶花展的消息。小时候在乡下长大，认识了许多植物，但是与茶花无缘相见，因此在高中

时期，读到苏东坡"山茶相对阿谁栽？细雨无人我独来。说似与君君不会，烂红如火雪中开"的诗句时，总感到有种缺憾，在温暖的台湾，无缘见到白雪皑皑的景色，更没有机会见到像火一般灿烂的茶花。

与苏东坡同时代的黄庭坚也咏叹过茶花："丽紫妖红，争春而取宠，然后知白山茶之韵胜也。"因无缘亲眼看见其景，像"丽紫妖红""争春而取宠"这般的形容，猜测应是投射了作者的心情吧。直到某年除夕，走进台湾大学实验林，观赏草皮上举办的茶花展，才惊觉茶花的美妙。茶花拥有梅花的冷艳，亦兼具牡丹的富贵。本以为茶花的茶字指的是茶叶，返家后翻阅资料，才厘清两者的不同。原来茶花是山茶科山茶属的植物，也称山茶花。

山茶花

山茶花总在农历新年前盛开，几乎是在百花凋谢的最冷时刻绽放，与梅争宠。回忆起有年冬天，造访东京小石川植物园，沿途种植了许多耳闻却不曾见过的植物，如桵、椋、榆、榛木、桂木、科木、满作、冬青、槟榔、酸枣、朴木、小楢木、橡悬木、秋百合木等。在园林一角，也发现了盛开的山茶花，五颜六色。旁边刚好也有茶树相邻栽种，是阿萨姆红茶的茶种，花朵小小的，颜色为白色，花蕊微黄，零星散布在叶子之间。园里观赏用的山茶花则大了许多，颜色也很丰富，印象中有雪山、银龙、夕阳、笑颜、千代鹤、镰仓绞、根岸红、富士之峰等品种。原本单瓣的茶花经过改良，还有复瓣、重瓣等各种品种。经过插枝的技术，同一株山茶也可以长出不同颜色的花。

山茶花在中国很早就出现了，另有宝珠、千叶红、玉茗、海榴茶、石榴茶、踯躅茶、宫粉茶、串珠茶、曼陀罗等种类繁多的别称。观赏茶花的雅事，先是在文人圈子中流行起来，之后扩及民间，甚至传到日本。随着爱好者数量的增加，加上品种培育的多方尝试，逐渐发展出一百多个品种。翻查历代文人吟咏茶花的词句，发现有月丹、渥丹、黄香、粉红、玉环、吐丝、桃叶、鹤顶红、红百叶等品种的记载，这些品种各有各的花形与色彩。

在日本，有一种叫椿花的植物与山茶花极为相似，要分辨两者的差异，往往得去细心观察它们落花之时的状态：山茶花的花瓣是一瓣瓣地掉落，而椿花则是整朵凋零，颇具壮烈、悲怆之美，因此被视为日本武士的灵魂。山茶花开花早于椿花，而且花季贯穿冬季和春季，仿佛在寒冷的冬季鼓舞着人心，诉说着百花齐放的春天已不远了。

中国民间传说昭君出塞时，发髻簪着一朵红山茶。后来不论戏剧或电影都会表现这样的画面。王昭君簪上红山茶是为了增添风情，还是激

励自己？是为了对比塞外荒凉的景色，还是表达怀念故土的情绪？我们不得而知。今日，茶花有以"王昭君"命名的品种，花朵是粉嫩的水红色，色彩呈现的感觉虽难以用语言表达，但与王昭君惹人爱怜的命运，却有几分精神上的相似。

历代文人对茶花的喜好，反映在他们咏叹茶花的作品之中。唐代高僧贯休《山茶花》诗曰："风裁日染开仙囿，百花色死猩血谬。今朝一朵堕阶前，应看人怨孙秀。"用猩红的血来表现茶花的红，充溢着辛酸和悲凉。

明代画家陆治在《练雀粉红茶花》中，用"美人初睡起，含笑隔窗纱"比喻茶花的美，有如隔了层轻纱看见睡眼惺忪的美人隐秘又娇嫩的模样，这样的形容就比猩红柔美了许多。在《南乡子·题折枝粉红山茶》词中，明代才子瞿佑吟道"岁晚自矜颜色好，端相。剩粉残脂满面妆"，以"剩粉残脂"来表现茶花盛开后将要凋谢的破败感。两人捕捉的茶花神态各不相同，但与王昭君簪上的红山茶相比，都是多了柔肠，少了哀壮。

山茶花的颜色，有白色、粉红、桃红、大红、深红到红中带紫；色彩花纹的分布，有斑点状、条纹状、镶边等不同的深浅变化。茶花是中国十大传统观赏花卉之一，与梅花、牡丹、菊花、兰花、月季、杜鹃、荷花、桂花、水仙花等一道，受到民众的长久喜爱。趁着年假期间，不妨到各地观赏茶花的美姿，享受茶花带来的色彩盛宴。

富贵花开

小时候，读过牡丹花的诗词，盖过牡丹花图案的被子，却没能亲眼看见牡丹花的壮丽，之后只能从绘画作品与照片中欣赏牡丹。直到近年，终于能在地处亚热带的台湾地区，观赏到牡丹盛开的景况，这是杉林溪森林游乐区引进花苗与细心培育的成果。

留学期间，学校附近有位栽种牡丹花的爱好者，在牡丹花开的四月，我受邀前往做客赏花。花园不大，但小巧精致，显露出主人精心栽培的优雅品位。一杯新茶寒暄之后，随主人在花园散步，终于有了首次近距离观赏牡丹花的机会。那花朵的色彩至今仍深深烙印于我的脑海。隔年四月，我前往京都东福寺参访，适逢牡丹花季，只可惜游人如织，无法从容端详牡丹花的色彩与样貌。

尔后阅读资料，得知还有冬天开放的牡丹花，称之为"冬牡丹"。我一直对冬牡丹感到好奇，但终日忙于论文，无暇一探究竟。直到十几年前至东京武藏野美术大学客座，从电车广告得知东照宫牡丹苑内的冬牡丹已然绽放，于是前往观赏。现场有大批携带相机的赏花痴客，他们兴致高昂地捕捉着冬牡丹的倩影。冬牡丹在寒冷的一月开花，为了防雨防冻，每株花的顶部都罩上了用稻秆编成的围栅，可以很好地遮风避雨及保持温度。后来在东京小石川植物园、新宿御苑等地，亦发现了冬牡丹的踪迹。

中国历史典故中，有一段武则天的传说与牡丹有关。据说武则天称帝后，有天在长安皇宫内饮酒，酒后给御花园的花草树木下了一道谕令，说女皇隔天要去赏花，请所有的花朵必须开放。隔天，百花慑于女皇的权势，均违时开放，唯有牡丹花仍干枝枯叶。武则天大怒，下令用火烧了牡丹，将其贬至洛阳。没想到，牡丹在洛阳生根开花，盛大炽烈地绽放，只

制　色

在枝干留下了被烧焦的痕迹。

历史上不乏神化皇帝命令的传说，但洛阳确实是牡丹的大本营，至今市民仍十分喜爱牡丹花。套用唐代白居易《牡丹芳》中的一段："花开花落二十日，一城之人皆若狂。"说明牡丹从花开到凋谢，虽然只有短短的二十余天，但整个洛阳城的居民都为之疯狂。在这首长诗中，诗人用极富色彩的语言，将牡丹的丰姿神韵尽行托出。刘禹锡《赏牡丹》里也有类似描述："唯有牡丹真国色，花开时节动京城。"此诗句贴切地描述了洛阳城花开时节的盛况，更把牡丹升华为了"国色"。

历代文献有不少关于牡丹的记载，其中《神农本草经》提及牡丹味辛寒，有鹿韭、鼠姑等别称。牡丹在唐代开始流行，造成花价大涨。白居易《买花》诗曰："帝城春欲暮，喧喧车马度。共道牡丹时，相随买花去。贵贱无常价，酬值看花数。灼灼百朵红，戋戋五束素。上张幄幕庇，旁织巴篱护。水洒复泥封，移来色如故。家家习为俗，人人迷不悟。有一田舍翁，偶来买花处。低头独长叹，此叹无人喻。一丛深色花，十户中人赋。"诗中提到，花草本与贵贱无涉，却因流行的缘故而奇货可居，一丛深色牡丹的价钱，相当于十户中等人家一年的赋税，真是令人唏嘘。

牡丹有一千多个品种，用颜色来分类，有白、黄、粉、红、紫红、紫、绿、墨紫（黑）、雪青（粉蓝）、复色等十余色。牡丹花的命名，大多和色彩的表现有关，如魏紫、姚黄、豆绿、赵粉、藤花紫、水晶蓝、鹤望蓝、荷花绿、首案红、平顶红、醉言红、飞来红、天外红、袁家红、种生黑、紫斑白、玉板白等。

有时，牡丹花的命名也会借用历史典故，如"二乔""粉乔"等花名，就是借三国的大乔、小乔来突出牡丹的美艳，增加其历史厚度。同样的例子还有"瑶池砚墨""酒醉贵妃""昭君出塞"等。此外，古人也曾借用

别的花名来形容牡丹，比如"桃花遇霜"，乍看上去像是在表现桃花的色彩，其实是赞美粉红色牡丹的温润、通透。

中国人爱牡丹，因为牡丹象征着富贵，有兴旺发达、繁荣昌盛的寓意。河南洛阳和山东菏泽（古称曹州）每年都会举办大型的国际牡丹花会，几百种牡丹竞相开放，争奇斗艳。

过年的红

年节将近，满心喜悦。经过街道，年的感觉浓郁起来，蔓延在人们忙碌的身影，店家贩卖的春联，以及应景的年糕、发糕、柑橘、橙子和蜜枣等食品间。除夕前，大家忙着打扫门面，拂拭累积的尘埃，重新布置一番新气象，好迎接一整年的好运。过年的感觉，就色彩而言，非红色莫属。红色绝对是华人过年的首选，连内衣裤、袜子、帽子都要选穿红色，红透全身里外，吸引福气上身。

红色，对华人而言，是喜气洋洋的色彩；在外国人眼中，红色也是最能代表中华文化的色彩印象。华人自古就钟情红色，皇帝、大官、百姓都喜欢红色，尤其在红色色相取得还很困难的时代，鲜艳就是社会地位的象征，加上处理工序的繁复，更显红色尊贵。

古代的红色染材中，植物有中国茜、红花和苏枋；矿物有朱砂和铅丹；动物则有胭脂虫、紫胶虫或动物的鲜血。其他如属于颜料类的红土和砖红之红色，就没有那样艳丽。英国化学家珀金1856年为了合成治疗疟疾的药物，无意间从焦油的蒸馏物中发现了第一号人工合成色素苯胺紫。

苯胺紫的色相是偏紫的红色，属于盐基性染料，也被称为阿尼林紫。珀金后来成立了世界上第一家合成染料公司，推出的第一款苯胺紫产品被命名为"Mauve"，取自古法语中紫红色的锦葵一词。

因为苯胺紫的色彩不够稳定，欧洲各国竞相投入研发，开启了合成人工色素的辉煌历史。继珀金的发明之后，较著名的红色合成染料，是法国人韦尔甘（Fran.ois-Emmanuel Verguin）经由乙烯发展出的马真塔红，取代了曾在欧洲象征贵族的昂贵染料贝紫。

韦尔甘所开发的紫红色染料，因为类似倒挂金钟（fuchsia）的颜色，最初被命名为"Fuchsine"，不久后为了纪念第二次意大利独立战争中，拿破仑三世和北意大利联军在米兰西北方的马真塔小镇取得的军事胜利，更名为"Magenta"。"Fuchsia"后来也被直接用作色彩名称，翻译为洋红或品红，而本来是地名的"Magenta"，随着使用得越来越普及，甚至成为印刷的四原色（CMYK，即Cyan、Magenta、Yellow、Black）之一。

华人的红色色彩称呼，有赤、朱、丹、红、赪、缇、纁、绛、绯、赫、絑、茜、赧、赭、绝、赯、赬等单字，用来指称不同变化的红色。有些字后来变成不用的死字，只有《康熙字典》才查得到。这些表现红色的单字中，赤、朱、丹等三字早在甲骨文时期就出现了。

赤字，约是从火的祭祀活动开始，逐渐转往表达色彩。赤是由"大"和"火"组合而成，因此被用来形容火的色彩。朱字，其甲骨文的字形类似树根，推测是借由树根表达地下的意义，因此属于矿物；《说文解字》里却说是"赤心木"，意思是红色的树心，然而所有木本植物树心的颜色，并没有朱红色，令人怀疑是否被解释错误了？

赤和朱的色彩要如何区别？根据段玉裁《注》引郑玄注《易》的解

释："朱深于赤"，意即朱比赤的颜色还要深。深字，代表鲜艳、浓郁，也带有暗沉的意义，因此到底是说朱比赤鲜艳还是暗沉呢？令人不解。

丹在甲骨文中，是画成水井的"井"字，因水井和矿物的关系，通常泛指挖井取到的矿物，因此丹同时指涉青色、红色、绿色等多种色彩。同样属于矿物质的赭字就没那么鲜艳了，赭是指一般红土的色彩，或红石头磨成粉的颜色，是很沉的红色。

红字，是由糸和工两字组成，可解释为纺织业里专精的意思。红字象征的红色，和李时珍于《本草纲目》里，提到汉朝张骞通西域时引进的红花有关。红花因带有大量的黄色色素和些微的蓝色色素，以及少量的植物荧光物质，色相是有点亮且鲜艳的偏紫红色，绝非现在的大红色。彼时因红色的染色技术较困难，也成为古代染匠是否能独立作业的判断依据，红字因而带有专精的意义。

由红花提炼的色素，也同时是化妆品的材料，导致红字带有柔和的浪漫感。至于其他红色染材如苏枋或茜草，产生的色彩则带点橙色或偏紫的变化。茜草的茜字，偶尔也被当作色彩表现，直接称作茜色。唐朝的颜师古则认为"绛"是赤色，古代使用字，不用绛字，所以他进一步指出，绛是汉朝的用语，才是更古典的用语。

在《说文解字》里的解释是"浅绛也"，所以和绛的颜色原来是有区别的。另外，绯字是指带粉的桃红色，是故现代讲闹绯闻，就是闹桃色纠纷。

以上的红色材料产于不同的年代，各有不同的染色工序，但红色处理上通常比其他颜色难以控制，常出现染不均匀或染斑等现象。因此红色才会在传统官服色彩中处于仅次于黄色和紫色的高位，与朱色和紫色并列，成为权贵的象征。因为染色材料的不同，赋予红色极大的表现空

间，产生带点蓝的、带点粉的、带点橙的，或略为暗沉的红色表现。

根据国际照明委员会（CIE）的定义，光波的波长在640 nm—780 nm为红色，英文为"Red"，色彩学上简称R。尽管定义上是以光学的光波为标准，但人类通过眼睛传达到大脑的视觉却是综合的印象，常和记忆中的色彩混合作用，即使浅一点接近粉红的红，还是会用红色的语汇去表达；甚至，接近紫色的红，也以红色来形容。

人的色彩认知，存在极大的模糊区域。采用一个固定的标准去解释红色，是否能够正确表达或符合人类经验的"红"呢？加上民族或信仰的诠释，每个人的色彩表达会出现很大的差异。由此来看，单凭光波波长界定的红色，通常无法充分表达喜悦与满足的感觉，反而使用诠释空间较大的文字或语言来表达色彩，更能丰富地表现喜悦的红、年节喜庆中的红。

豇豆红

某次偶然的机会，我在阅读时，发现一本有色票性质的书籍，是1957年由中国科学院所出版的《色谱》。当时搜索系统不像现在发达，仅能依靠图书馆目录查找。原以为该书已绝版，意外发现日本国会图书馆尚存有孤本。于是我利用到日本学会发表论文的空当，前往调阅，才晓得该书的编辑模式是以色名与色票对照性质编辑的。当时是由周太玄召集、张兆麟挂名色彩指定，集合各领域专家20多人，仿照苏联、美国、德国的色票做法，短时间内指定1617个色彩与13个灰色，冠上了色名与对照色样。

吉庆

《色谱》的编辑出版，是为了生物学、矿物学、印染、绘画等各领域之色彩使用。因为编辑时间过于仓促，《色谱》收集的色彩样本不是很多。不过因出版得早，对于中国传统色彩有一定的见解，还是有其参考价值的。特别的是，我在书中发现了没有见过的"豇豆色"。

有次参观"台北故宫"，在许多展品中发现了一个清康熙时期的瓷器，被命名为豇豆红，再次勾起了悬宕心中已久的豇豆回忆。我寻找豇豆的过程里，只看过绿色的新鲜豇豆与腌渍过的酸豇豆，始终没能找到红色的豇豆。豇豆的外形，类似四季豆，细细长长的，豇豆的豇字是念作"江"。

釉药在陶瓷的色彩表现，借用了生活中植物食材的色彩来命名，是非常有趣的，这种以植物色彩作为语汇的沟通模式，现今已十分普遍，且具有色彩的沟通性。可见中国传统色名的取用，并不仅限于染色行业，有些名词的命名是来自陶瓷业，更有来自生活中的植物或日常食用菜肴，如酸菜色、榨菜色等的表达，让人倍感亲切。

猩红色

我在某个失眠的夜晚，一夜看书到天明，喜欢的书，一不小心就看到天亮了。因为书上写了猩猩红、猩红色，燃起了好奇心，翻阅其他的书，稍微查证，猩红色都被解释成猩猩的血色，因此也叫作猩红色。

我对"猩红色"的困惑，已存放心中二十余年，包含网络或词典在内，都采用猩猩的血之字面得来的色彩名称说法，但我心中始终是存疑的。猩红色也名列中国传统色名中，但古代中国境内也没有猩猩这种动

物，为何不是猴血、猪血、狗血？血色不都是一样的吗，为何选用猩猩的血呢？我满脑子困惑。

隔天在翻找其他资料时，意外发现该书作者写着：猩猩红或猩红色的来由，是在表达寇奇尼尔（胭脂虫cochineal）的染色，可以染得非常红。猩猩是葡萄牙语的翻译语，葡萄牙语里，很红的发音就是"猩猩"。随着大航海时代的到来，葡萄牙将胭脂虫送到各地，用以染出鲜红色，大家便沿用葡萄牙语的命名，称此色为猩猩血。血字的加入也许是翻译的人善意，多加上血字在猩猩音译后，引导词意的色彩想象方向，为了避免直接使用猩猩两字，会被误认为是猩猩皮毛的颜色或猩猩屁股的颜色。

可是，在葡萄牙语出现前的时间，唐代的唐诗里，韩偓已有"猩色"的诗句了："碧阑干外绣帘垂，猩色屏风画折枝。"就是说在唐代，已有"猩色"。但时间上，与前述大航海时代之葡萄牙是对不上的。难道，还有其他的原因吗？又出现新的谜团，真是无止境的探寻，还是没能找到具有说服力的理由。找资料也要点机缘，曾经遇过百思不解的问题，等了二十余年，翻找阅读其他数据时，才意外遇上。因此，只能再次耐心等候答案的出现了。

赭红

赭红是由叫作赭魁的植物染成的，在李时珍的《本草纲目》里，有其明确的记载。赭魁，经常出现在台湾的山区，但不起眼，因此容易被忽略，而不知其宝贵。爬山时，可留心一下路旁的爬藤类植物，闽南语称之

赭魁果实

为红薯榔，属于爬藤类植物，其藤坚韧，难以用手扯断。

　　赭魁的染色是用其根茎，根茎大小差异很大，小如番薯、大如篮球，呈不规则状。早期广东、福建、台湾沿海渔民拿来染麻绳编制成的渔网，因其含有高植物碱与蜡质，染于麻绳渔网纤维外，会形成薄膜，作为防止海水侵蚀麻绳的染料。此外，亦可作为皮革的染料，2—3月是采收其根茎作为染料的较佳季节。

　　《本草纲目》的相关记载，如下：

　　〔时诊曰〕赭魁闽人用入染青缸中，云易上色。沈括笔谈云：本草所谓赭魁，皆未详审。今南中极多，肤黑肌赤，似何首乌。切破中有赤理

　　　　　　　　　　　　　　　　　　　　　　　　　　制色

如槟榔，有汁赤如赭，彼人以染皮制靴。

古代的染色方法较为简易，可先将赭魁搓成番薯条状或切成小块状，直接置于石臼内，用大石头或槌子，将其打烂，挤出汁液，将纤维泡入汁液，爱泡多久就多久。泡好后晒干即可，染出色彩是赭红色。

现代，当然不必那样辛苦，切好片后，交给果汁机代劳即可，用个布袋过滤一下，凉染、热染两相宜。使用热煮法的话，将薯椰签或切片，放进去煮，什么都不必加，煮烂即可。薯椰属于碱性植物，含有植物碱，不必媒染。被染色材料以棉麻类的植物纤维最佳，有不错的坚牢度。

虫虫的颜色

看标题，或许你会睁大眼睛，满心诧异与惊吓！心里想，是用从昆虫的身体或分泌物中取得的液体来染色吗？听着也许会觉得恶心，但从昆虫取得的色彩是很特别的，而用昆虫染色是过去的一段有趣历史。

在用作染料的昆虫中，紫胶虫最为特殊，此虫与树木共生，分布于中国南部各省、印度、不丹、缅甸、泰国、印尼、马来西亚等地。早在唐代的《新修本草》里，就有关于紫胶虫的记载；另外，在欧洲地中海沿岸，也出现过用作染料的昆虫，被称为"kermes"，但此虫与东方的染色历史并无关联。

随着哥伦布发现美洲大陆，也发现了墨西哥的阿兹特克人及印加人等当地原住民，他们使用仙人掌上的寄生虫，压碎后取其体液，涂抹于脸部

吉 庆

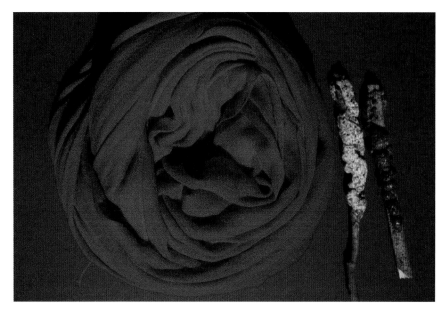

紫胶虫染红

化妆。这新奇的现象，吸引了西班牙人的注意，因此派重兵守护，其后大量繁殖该虫，并引进欧洲，引领了一股特殊的色彩风潮，那寄生虫就是胭脂虫。历史舞台上，用昆虫作为红色的染色材料，大抵就是上述这三类。

　　紫胶虫（lacca），古代称为"紫矿"，也叫紫铆、赤胶、紫胶、紫梗，曾被当作口红或胭脂的材料。它是胶蚧科的昆虫，通常寄生于豆科、漆树科、木兰科、无患子科的植物上，会把树枝包覆成热狗般的棒状，外表呈现深紫褐色，外露出白糖粉般的细毛状物。事实上，紫胶虫的成虫很小，比蚂蚁还小，包覆树枝的深紫色硬壳并不是虫体，而是虫分泌出来的胶质壳。用作染料的，正是雌虫分泌出来的那层外壳。

　　紫胶虫寄生的植物，在台湾十分常见，像是在榕树、龙眼树、荔枝

树、释迦树的细条树枝上，都可能看到这种令果农头疼不已的"害虫"。台湾原先并没有紫胶虫，1915年开始，陆续由印度、泰国引进，最近一次的引入记录是1940年时从泰国引进，作为提炼虫胶之用。虫胶后来被合成塑胶所取代，紫胶虫就此被弃置野放，因而到处泛滥，现今连合欢、酪梨等树，都有其踪迹。昔时采收染色材料，先剥下暗褐色的胶壳，置于阴凉处风干，再敲打，将胶壳与树枝剥离，方便日后使用。有趣的是染色的色彩，还会因为寄生的树种不同，而有若干不同的变化。

紫胶虫的色素含量不高，约为6%，属于酸溶解的染料，色素是虫胶红酸。高温染色时，紫胶虫的巢或壳因含有虫胶，会在染色结束冷却后，附着于锅边，很难清洗。紫胶虫的胶质，是黑胶唱片的原料，具有热塑性，也可以拿来涂在木器的表面，保护木器。紫胶也被拿来当作电器绝缘体、防锈剂，溶解于溶剂后，即目前市面上常见的洋干漆，是木家具的保护漆料，拥有多重经济价值。

紫胶虫染出的色彩是偏紫的红色，因为浓度和染色时间长短的差异，会形成深浅不一的状态，因而无法以单一色彩作为紫胶虫的对应色相。紫胶虫不像胭脂虫染出的色感，呈现浓郁的红豆色，而是有点偏暗紫的红色，彩度也没有胭脂虫那样鲜艳浓郁，带点沉浊的感觉。但其早期曾是口红的材料，也是中药材的一种，目前尚可买到。

胭脂虫染出的红色色相，比传统欧洲使用西洋茜草（又称"六叶茜"）染制的红色浓郁多了，风靡当时欧洲的上流阶层，因而获取了极大的商业利益。西班牙人为了保有利益，故意隐瞒胭脂虫的相关信息及繁殖技术，让欧洲人对胭脂虫的本体到底是什么产生了各种联想。有人猜想黑黑的小虫体可能是一种花的种子，也有人说那是一种果实。直到16世纪90年代前后，秘密才被破解，大家才知道这些干燥的颗粒原来是

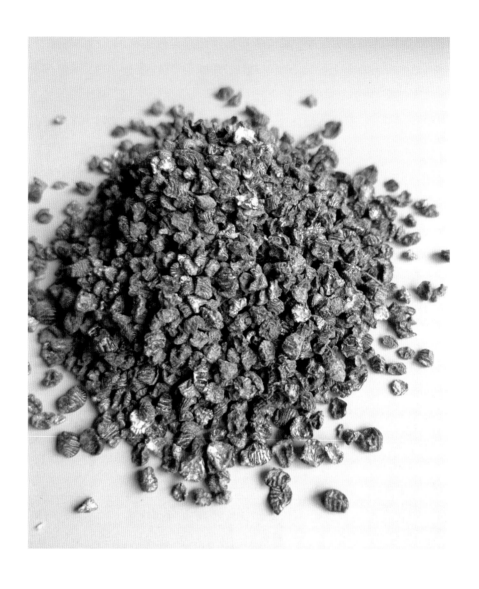

晒干后的胭脂虫

制　色

昆虫。

胭脂虫的浓郁色彩，也随着东印度公司的东进，于16世纪70年代前后，越过印度洋、马六甲海峡，传入菲律宾，相信也抵达了华南各口岸。当时中国人给胭脂虫染出的色彩，取了个寻常的名称，叫作洋红。为何称为洋红？其实如同番茄、胡瓜、西瓜、洋枪等名称，都是给舶来品加上了"番""胡""西""洋"等代表异邦的字眼，自然就散发出浓浓的海洋的味道和异国气息。

胭脂虫寄生于仙人掌上，用口器吸取仙人掌的汁液存活。母虫没翅膀，有红色的体液，身上会分泌白色的蜡质，变成硬壳保护自己；公虫则有翅膀，但没颜色。胭脂虫成虫后，呈现黑枣红的卵形，属于椿象科的介壳虫，体积像蚂蚁般微小，所以重量极轻，一磅晒干的胭脂虫，数量高达十万两千四百多只。虽然墨西哥是原产地，但目前多依赖智利的养殖，所以智利成为现今胭脂虫最大宗的出口地。

欣赏欧洲17世纪前后的人物肖像画，通过画家以写实笔法描绘的服饰颜色与光泽，不难看出其材料为何，甚至可判断是以何种色彩原料染色而成。其中，胭脂虫染出的深枣红色，更是很容易被辨识出来。

紫矿

古代的紫胶虫，除了紫矿的称呼外，另有紫铆、紫梗、赤胶、紫胶、紫矿、虫胶等名称。明代李时珍的《本草纲目》记载："……紫出南番。乃细虫如蚁、虱，缘树枝造成，正如今之冬青树上小虫造白蜡一般，故人多插

枝造之。今吴人用造胭脂。按张勃《吴录》云：九真移风县人视土知其有蚁，因垦发。以木枝插其上，则蚁缘而上，生漆凝结，如螳螂螵蛸子之状。人折漆以染絮物，其色正赤，谓之蚁漆赤絮。此即紫也。……"

　　不论是"矿（矿）"还是"铆"字，均是金属部首，我推测是为了表现紫胶虫虫体采收后，从寄生的树枝上敲落的块状虫体硬如金属，而使用的字，以金的部首作为表现。深感此命名的表现，是很贴近事实，实际敲落虫体时，虫体真的坚硬如金。

　　晋朝人张勃在《吴录》一文中，生动记录了生态观察。紫胶虫实体很小，雌雄异体，以吸食树汁维生。只有雌虫分泌虫胶，就像蜜蜂分泌蜂蜡般，把自己包起来。紫胶虫另从肛门处，分泌蜜露喂养蚂蚁，以对抗其他昆虫的侵扰，与蚂蚁形成共生的关系。文中形容紫胶虫分泌的虫胶类似螳螂蛋，亦是很贴切的观察。虫胶又称为"漆"，台湾果农至今仍保留着

紫胶虫与胭脂虫染色

"漆"或"蚁漆"的称呼。

古代紫胶虫产在广东、云南一带,将紫胶虫硬块剥离树枝后,运送至苏州或杭州等染色重镇,再经过处理,即可生产出化妆品、颜料及染料等,同时紫胶虫也被作为中药材贩卖,甚至销售到日本。根据敦煌研究所的研究,敦煌千余年的古壁画上也化验出具紫胶虫成分,但色彩已消失。

紫胶虫的色素坚牢度很强,经过反复染色后,可以得到浓郁的红色,以羊毛和蚕丝染色较佳,尤其以蚕丝的吸着力更强。超过一定的浓度后,会呈现紫色的色相,并逐渐往黑色方向移动,明度亦随之降低。古代紫矿的染色,通常是以明矾媒染,最高彩度呈紫红色,因此被称为紫胶虫,加上紫字表达其命名是有其道理的。

台湾地区的紫胶虫是在1910—1940年间,从印度、泰国分批引进养殖,为的是取其虫胶,虫胶即当年制作黑胶唱片的黑胶原料,紫红色的色素只是副产品。此外,虫胶也是口香糖、软糖、电器绝缘体及木材涂料等的原料。1945年,紫胶虫被化学合成塑料取代,经济价值消失,因而被果农弃养,反成为害虫。偶尔在南部乡间如台南的东山、大内和玉井,高雄的大岗山,云林的古坑,南投的中寮等地,龙眼树、荔枝树、释迦树、榕树、合欢树的细枝上,可发现像热狗状包裹于树枝上的虫迹。

若读者有兴趣,找到树上的紫胶虫后,可挑选较粗的虫体,将树枝折断取下,留下小颗较薄的虫体,让其来年持续长厚,可控制虫子扩散。紫胶虫通常繁殖于3—4月间,红色幼虫会从胶壳蹿往新的树枝。公虫交配完后便结束生命,留下没翅膀、没脚的母虫,以口器叮住树皮,吸食树汁维生,并分泌虫胶包裹全身。见到树枝上的紫胶虫,外侧均长出细细白白的胶纤毛,像被撒上了一层薄薄的糖霜,那糖霜感觉是由紫胶虫的纤毛构

成的, 纤毛是为了方便蚂蚁以触须搔抚刺激, 以分泌蜜露。蚂蚁来回取食蜜露的同时, 仿若卫兵巡逻般, 协助防卫紫胶虫的天敌。这是紫胶虫与蚂蚁生物共生现象, 十分有趣。

紫胶虫的染色工序, 首先要晒干紫胶虫, 从树枝上剪下虫体后, 最少要晒段时间, 此时可发现曝晒中的虫胶块融化, 粘在一起。待完全干燥, 再敲更细, 研磨成粉, 即可使用。染色方法非常简单, 先准备个小布袋, 装入敲碎后的紫胶虫细粉后, 以橡皮筋扎紧, 放进加了一点儿醋酸的水, 加热, 别煮沸, 就可见到橘红色在煮水中溶出。等溶出较多色素后, 再放入明矾媒染好的蚕丝或羊毛织物进行染色, 即可染出漂亮的古典胭脂红色彩。反复多染几次, 可染成较浓郁的胭脂红。最后置于通风处阴干即可。紫胶虫的染色坚牢度很高, 不太会褪色, 以蚕丝的色彩变化较佳, 毛料稍差些, 较不适合棉与麻等织物。

千年色胭脂

胭脂一般用于脸部化妆, 大多是红色系, 但也带有黄、紫等其他色相。胭脂二字既可指材料, 也可指颜色, 蕴含复数色相的意思。广义的胭脂, 还可指代女性。

《金瓶梅》中曾清楚道出铅粉和胭脂都是化妆的材料, 红色的胭脂和白色的铅粉一起, 合称"脂粉"。脸颊的上妆程序, 通常是以白色铅粉作底, 然后扑上红色胭脂, 再晕开, 让铅粉和胭脂混色达到渐层效果。尽管胭脂的红是彩度较高的红, 但和白色的粉质材料混合后, 呈现出粉红

色，又称"桃红""水红"。

古代的胭脂多半是膏状的，浓缩后涂在纸上出售。《红楼梦》第四十四回就有这样的叙述："然后看见胭脂也不是成张的，却是一个小小的白玉盒子，里面盛着一盒，如玫瑰膏子一样。宝玉笑道：'那市卖的胭脂都不干净，颜色也薄。这是上好的胭脂拧出汁子来，淘澄净了渣滓，配了花露蒸叠成的。只用细簪子挑一点儿，抹在手心里，用一点水化开，抹在唇上；手心里就够打颊腮了。'"此处可发现胭脂膏买来后，还要讲究地过滤杂质，配上花露等香料，才可涂抹于脸颊或嘴唇上。

根据《齐民要术》《本草纲目》《天工开物》等记载，制作胭脂的材料有朱砂、红蓝花、紫铆、紫草、山榴花等。其中，含有微毒的朱砂曾是古代妇女装点嘴唇和脸颊的红色材料，所谓"朱唇点点红"。因朱砂产量稀少，用者非富即贵，平民百姓负担不起这笔开销，反倒幸运地避开了它的毒性，改用了较为安全的色彩材料。

"胭脂"一词的由来和古代地名"焉支山"（今甘肃省永昌县的焉支山附近）关系密切。古时焉支山一带盛产红花，在使用红花提炼色素时，必须搭配天然碱性矿和天然酸马奶等酸性物质。除了有大量的红花可供采集，当地干冷的气候条件也非常适宜制作胭脂。

古代文献中，胭脂也称作燕脂。"燕"是古代地名，相当于现在的河北省北部；"脂"是指油脂。推测胭脂刚发明时，是以油脂涂抹皮肤防止干裂，后来才加上色素。胭脂和燕的关系，《中华古今注》记载道："燕脂起自纣，以红蓝花汁凝作之。调脂饰女面，产于燕地，故曰燕脂。或作敫。匈奴人名妻为阏氏，音同燕脂，谓其颜色可爱如燕脂也。俗作胭肢、胭支者，并谬也。"如果记载属实，那么早在纣王时期燕地的妇女就已经开始使用胭脂了，且原材料红蓝花并不是由西域引进，而是本地产的。所以，

红花染胭脂色

古代的胭脂是由红蓝花和凝固的油脂做成的。

红蓝花较常出现于古代文献，现今称为红花，另外的名称尚有《诗经》中的游龙、郭璞注《尔雅》中的红草、《别录》中的天蓼和石笼、《唐本草》中的苊鼓、《本草拾遗》中的水荭和大蓼、《汉英韵府》中的荭蓼，同时还有捣花、果麻、家蓼、辣蓼、大毛蓼、东方蓼、水蓬稞、大节龙、大接骨、追风草、八字蓼、丹药头、水红花等别称。

唐代司马贞《史记索隐》引东晋习凿齿《与燕王书》曰："山下有红蓝，足下先知不？北方人探取其花染绯黄，挼取其上英鲜者作烟肢（胭脂），妇人将用为颜色"，说明红蓝花产自北方，取鲜艳的花瓣能染出绯黄的色相。这里的绯、黄二字连用，可能产生两种不同的解释。第一种解释基于古代混色的概念，认为"绯黄"是明度较高但并不鲜艳的粉红色和黄色的混色结果，即淡橙粉红色；第二种解释则认为，红蓝花可以染出粉红色和黄色两种颜色。

红花含有黄色色素Safflomin A（$C_{27}H_{32}O_{16}$）、红色色素Carthamin（$C_{43}H_{42}O_{22}$）和少量的蓝色色素与植物荧光物质等，确实可以染出粉红色和黄色两个色相。从技术上来看，红花的黄色色素是水溶性的，以水浸泡即可溶出黄色色素；而属于碱性的粉红色色素不会溶出，两色可轻易分离。

胭脂另称"阏支""阏氏"，这个典故和匈奴有关。汉朝时，匈奴的势力扩张至山西地区，危及当时的中央皇权，汉高帝刘邦引军亲征，结果被冒顿单于使计围困于白登山，发生了著名的"白登之围"。大臣陈平为了解困，贿赂冒顿单于的妻子"阏氏"，才成功脱险。汉朝初期，是以和亲的方式来与匈奴外交；直到汉武帝时国力稳定后，派骠骑大将军霍去病出兵，才将匈奴赶出陇西地区。记载当时状况的《西河旧事》（见录于唐代

的《史记正义》《史记索隐》）就有如下诗句："亡我祁连山，使我六畜不蕃息；失我焉支山，使我妇女无颜色。"

"阏氏"根据唐朝颜师古的注释，因匈奴王的皇后叫作阏氏，而成为皇后的概称，焉支山有可能是指皇后山。唐朝张泌《妆楼记》中，也有"燕支，染粉为妇人色，故匈奴名妻阏氏"的记载，因此推测胭脂一词之所以会出现那么多种同音异字的写法，正是由于它是从匈奴语音译借用而来。

红记记①的探索

关于红花，就用记录陈述方式来说明这段经验吧！2008年，我本来预备前往四川简阳县，探访以种植川红花闻名的地区。登机前几日，发生汶川特大地震，因而取消行程。对红花的印象也仅限于书上的阅读而已，见过的红花，都是中药店里的散花模样。真正与红花相遇，是2007年，我拜访日本高崎市染色植物园区的时候，时值6月底，园区田里，耸立如菊花的红花，鲜艳地绽放着。

第二次与红花的相遇，则是拜访在宫崎骏《回忆的点点滴滴》一片制作前，剧组曾拜访的染色基地，以求能充分理解日本传统红花染色过程的实际状况。那时正逢红花的绽放季节，我仔细地观察了田里所种植的红花实态以及采摘、发酵、浸泡与染色等全部过程，那是日本山形县与

①红记记，闽南语，极红的意思。

发酵

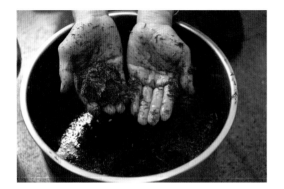

去黄

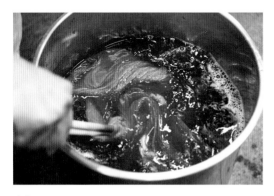

染色

京都红花染色的传统做法。

关于古代红花的种植与制作方法，早先总是停留在文字的描述，心里将这次的拜访经验以及所见制作过程，予以对照古籍《农政全书》或《齐民要术》的记载，对于红花种植染色有了实感，也逐渐理解，便兴起了自己试做的念头。

红花染色，首先遭遇的是烧灰取碱的难题。由农家得到稻草后，试着烧灰取碱。将稻草秆烧成灰，加水浸泡一段时间后，就看到水里的色彩呈现黄色变化，大概就是所谓植物碱溶出来的现象。经过反复过滤两三次，得到呈现较澄清的黄水。拿石蕊试纸测了一下，果然是碱性。

接着，把已洗去黄色色素的红花放进去，静置了两个钟头后，拨动一下，见到水里已有些红色出现。但花瓣里，感觉还存有红色，表示花瓣里

的色素，并未完全溶出。翻阅染色书籍，发现过去未注意到的烧稻草灰之细节，再次实验。当置于盆里的稻草几乎全部都上火，完全燃烧时，在这当下，赶紧浇水浇熄。果不其然，这次取出的灰水碱度PH值高达11.2。过滤后，浸泡红花，色素便顺利溶出。事后想想，早先试作时，应是稻草燃烧过度，烧掉了所含之碱，导致碱度不足。可知关键是当稻草秆燃烧，快完全碳化的那个当下，就立刻浇水取碱，效果最佳，不能等到完全烧成白灰的状态。问题解决后，接着便是洗红花、烧稻草秆取碱等繁复的程序。此时我才开始注意萃取碱度的许多问题，联结到后来对于取碱方法的探索。

台湾取得的红花，均是从中药店购买的大陆的川红花，呈花瓣散花状的包装。目前，大陆的种植区域分布于新疆、四川、江苏、安徽、河南等地。红花通常长在寒冷地区，在日本以山形县的种植最为闻名。红花产量最多的地方，则是美国。美国产的红花，通常是取其种子榨油用的，以制成红花籽油。而红花籽油的另一用途，便是在燃烧后，收集其黑烟，制成极具梦幻感的红花墨。

红花具药用价值，有扩张血管、促进血液流通的功效。世界上的红花品种，根据美国诺尔斯（Knowles P.F.）的研究，分成4组，有11个品种。目前中药店贩卖的川红花（Carthamus tinctorius L.）是与巴勒斯坦红花（C.palaestinusd）、尖刺红花（C.oxycantha M.B.）、木本红花（C.arborescens L.）、蓝色红花（C.caseruleus L.）属于同组的红花分类。

红花约种植于初春，6月底始开花，花瓣的色彩初期是黄色，后期才会由花萼处长出红色。因此古书中，也将红花称为"黄蓝花"。红花的色素，以黄色居多，其次是红色和蓝色，并含有植物荧光物质。因为黄色色

素是水溶性，而红色色素非水溶性，因此才有洗红花的步骤，先用清水把黄色色素溶出，只留下不溶于水的红色色素。之后，利用了红色色素只溶于碱的特性，将红色色素溶出。不知古人是如何发现此现象的。红花的染色属于酸碱法，利用碱溶出色素后，再用酸中和，调到适合纤维染色的酸碱条件。当醋酸加入经过碱溶出的红花染液时，液体会反应而产生细泡，同时液体也由暗红色激烈地转为鲜红。红花的染色，适合棉、麻等植物纤维，丝、毛等动物纤维反而着色力不高，只能染到带点肉色的薄粉红，而棉类纤维就可以反复染，直到把染液里的红色色素完全吸光，呈现透明为止。

若经反复染色，棉纤维会逐渐呈现很艳的红，但过程繁复且耗费心力，古代的艳红色物品之所以价格高昂，是其来有自的。用碱液溶出红花的色素，加入醋酸中和，必须加点清水稀释，染色时较不易出现染斑；尚

桃红染

必须将调制好的稀释染液放到炉子上，稍微加温至40℃以内的微温状态，那温度是红色色素最为活泼、着色力最佳的状态。温度太高的话，反而会破坏色素，太低则着色力不高。此外，以醋酸中和时，保持中性偏微酸的状态即可。

红花，除了含有黄色与红色色素外，另有少量的蓝色色素与少量的植物荧光物质，因此这少量的荧光物质，会使得染出的红色，呈现鲜亮的效果。如果先染栀子、黄檗、姜黄等黄色，再叠染红花的红，就会成为艳丽的红色，这亦是日本传统色中的红色染法。明代的《天工开物》，对红花染色的描述极为精彩：

> 其质红花饼一味，用乌梅水煎出，又用碱水澄数次，或稻稿灰代碱，功用亦同。澄得多次，色则鲜甚。染房讨便宜者先染芦木打脚。凡红花最忌沉、麝，袍服与衣香共收，旬月之间，其色即毁。凡红花染帛之后，若欲退转，但浸湿所染帛，以碱水、稻灰水滴上数十点，其红一毫收转，仍还原质。所收之水藏于绿豆粉内，放出染红，半滴不耗。染家以为秘诀。不以告人。

作者宋应星简明扼要地说出了红花的染色秘密，结尾还说这是染家秘方。文中所提"先染芦木打脚"的芦木即为现在的栌木，栌木染出的色彩是带橙的黄色，再叠染上红花的红色，就可得到很鲜艳的红。如单就红花深浅染色的话，即是宋应星说的"大红色、真红、莲红、桃红色、银红、水红色"等颜色了。

红花的色素有个特性，先以碱水溶出，再用酸中和，染于棉布上，之后如再将已染色的棉布放入碱水里，红色就会被再次释放出来，再用酸

<div align="right">茜草</div>

中和，又可以染上其他的纤维，如此收放自如的方法，也是浓缩、保存的概念。只是，《天工开物》里所记载将红色色素藏于绿豆粉内，就是用绿豆粉吸附色素的意思。如此收存的色素，通常是被用于古代的化妆品或当作水印版画的颜料来使用。同样的方法也出现于槐花米的黄色色素吸附上，把黄色色素集中于豆粉保存，他日再用于印刷或化妆、彩绘。

　　至于该段所提的红花饼是否与日本山形县的红花饼相同，便不得而知了。不过，日本的红花是由韩国一位名叫昙云的和尚传过去的，韩国的红花则是从中国传过去的，据此便可推测日本的红花种植与处理技术，应与中国古代极为类似。因其扁平的形态，才被称为"饼"。做成饼状，干燥后，除了保存容易外，也轻量化，更方便于运输。另外，也有以捏成丸状方式处理的。红花源自埃及周边，4000年前的木乃伊裹尸布上，即被验

出有红花的黄色色素。红花的传播路径，是从埃及地区经中亚，传进西域的新疆、甘肃的河西走廊，最后再扩散到四川、河南等各地去的。

关于红花的记载，曾出现于汉武帝时期，霍去病击退甘肃的匈奴人，将匈奴人赶出了居住地的一段历史。此事被记载于唐代李吉甫《元和郡县志》卷四十中："匈奴失祁连、焉支二山乃歌曰：'亡我祁连山，使我六畜不繁息，失我焉支山，使我妇女无颜色'。"唐代段公路的《北户录》中，有首《西河旧事》歌，亦提及上述的描述。《西河旧事》是歌集，作者不详，大约出现于北凉时期。其白话大意如下：汉朝的大将军，使我们的六畜没有了肥美的水草；汉朝的大将军，让我们的妇女脸上没有了颜色。

这段记载中妇女脸上没了的颜色，是使用红花萃取的色素，涂抹在脸上的色彩。当时匈奴的居住地，即是现今甘肃张掖市山丹县境内，以祁连山脉的焉支山为主的红花产地。焉支山的焉支，古代有好多种写法，有燕支、阏氏、胭脂、焉知、臙支、燕脂、燕肢、烟支、胭支等，都是从蒙古语"阏氏"音译而来，蒙古语的阏氏，可能是从突厥语转用而来的。"阏氏"蒙古语是指皇后的意思，匈奴的酋长叫作"单于"，皇后则被称为"阏氏"，阏氏的发音如同"胭脂"。后来逐渐转用，就变成现今的胭脂，泛指化妆品或红色的意思。

红花的传入，除了霍去病这段历史外，也与张骞通西域有关，据说是由张骞在公元前2世纪，从西域把种子带进。此说法出现于许多文献，如西晋张华的《博物志》就提到，"张骞通西域还，得大蒜、安石榴、胡桃、蒲桃、胡葱、苜蓿、胡荽、黄蓝"，其中的黄蓝就是红花，古代也称红花为红蓝花、黄蓝花。东汉张仲景在《金匮要略方论》里，已把红蓝花列为药材。到明代李时珍的《本草纲目》中，亦提及红花是由张骞通西域引进的种子。尽管汉代时，已引进了红花，但那时用途是以中药用途居多。

染色的记载，较早的是出现于东晋习凿齿的《与燕王书》，书中提到："山下有红蓝，足下先知否？北方人采其花染绯染黄。挼其上英鲜者做烟脂，妇人用为颜色。今始知为红蓝，后当致其种。"习凿齿在文中说明红花种植于燕地，是否就是其后来称为燕脂的由来呢？当时的"燕"指的是十六国中，由鲜卑慕容皝建立的国家，国力最强盛时的统治范围涵盖了冀州、青州、幽州、徐州、豫州等前燕地区，当时还发生过强占百姓种麦的田地，改种经济价值较高的红花之事件。到了南朝时期，红花的种植逐渐往南移动。明代时红花的种植区域已扩及河北、河南、山东、山西、安徽、江苏等地。

红花因有很高的药用价值，才得以留存至今。可惜其染色过程繁复，加上容易褪色与变色，致使大部分染家制作意愿并不高。

古代亦曾萃取红花色素以作为口红与腮红的化妆品原料，但近代均被化工合成色素取代。甚至在日本古都京都，以红花所制作的口红"京红"也消失不见。目前仅有艺伎仍爱用而已，使用方法是将膏状色素抹于小磁盘内，干燥后保存。使用时，将磁盘上的色料，以小毛笔蘸水晕开，涂抹于嘴唇上，呈现暗沉的深紫红色，某个角度望去会有多彩的反光，日本称此色彩变化为"玉虫色"，只是不知道此传统，还能维持多久。

另外，传统的木刻版版印年画里，有个醒目的粉紫红色的色相，在化学合成色素尚未出现前，大都是以红花或紫矿的色素作为印制的色彩材料。大陆现在尚在印制的版印年画，几乎已全改用丙烯颜料了，丙烯颜料就是台湾市售的亚克力颜料。从红花的衰落史，我们看见了色彩于时间递嬗的过程，无法挽回时代巨轮，只能在历史文字记载里，一窥红花的姹紫嫣红之浪漫过去了。

晒茜草

趁着天气晴朗，我把在信义乡山上挖到的茜草根，拿出来晾晒。这茜草，有人管它叫作红根草。似乎与它特别有缘，走到哪里，它都会跟我挥手打招呼似的。10多年前，我到甘肃的天水参观麦积山佛窟，被巨大且精致的佛像所震撼，无意间，弯下腰拨开草丛捡拾掉落物时，发现草丛里的茜草。某次与一群人到云南丽江附近的白沙古镇，被路旁篱笆的植物钩住衣服，正要拨开时，才惊觉钩到衣服的植物是茜草。

我喜欢京都的寺院氛围，有空就往京都跑，没目标地四处逛逛，享受那古典优雅的感觉。有次到访贵船神社，我搭缆车上山顶，一路顺着蜿蜒山路走到贵船神社。本想找间"溪上床屋"，清静地体验一下夏日的凉爽风情，只见整个溪面都被床屋占领了，游客杂沓，心里有些失望。走在狭窄的山路，从路旁山壁处，意外地见到了茜草芳踪。茜草的茎有倒钩的刺，像衣服上的魔鬼粘，很粘黏人。叶片呈现心状，四片向外辐射，茎很脆，一折就断，透过这些特征，我当下便确认确实是野生的茜草。

有年夏天，我搭巴士前往京都北边，以日式村落闻名的美山町。散步于村屋小道间，居然在一间小屋前，发现田里种满了蓼蓝，叶片正硕大肥美，应该不久便可采收了。有蓼蓝田，就会有作蓝人，果不其然，在不远处发现了本地传统蓝染人家。除了蓼蓝，还有柿子、栗子、栎树、艾草等日本传统染色材料。在路旁山坡的杉木林下，再度发现熟悉的心状叶片植物——茜草。停下脚步仔细观察确认，正是一丛丛的茜草，成带状分布。叶片虽然是心状，但是更为细长了，与中国台湾茜草肥胖短小的叶片有些微不同。

多年前，我赴韩国的南山游览，在下山的梯阶旁，亦发现有茜草的踪

迹。有位大陆朋友提及他找了30多年，从没找到过茜草，以为是绝迹了，还问台湾是否有茜草生长，当下我便回复他，台湾茜草生长非常茂密，很多地方均可发现。大陆在福建、四川的攀枝花、河南的云台山风景区，甚至在甘肃、云南等地，都发现过茜草，不可能是灭绝的状态。

我看见茜草爬满小山坡的样子，想起了《诗经·东门之墠》的情境。当时，茜草并不叫作茜草，而是被称为"茹藘"；茹藘在《诗经》里出现两次。《东门之墠》的内容为："东门之墠，茹藘在阪。其室则迩，其人甚远。 东门之栗，有践家室。岂不尔思? 子不我即。"其大意是在描述有位士兵，随着部队行军经过家城门前，远望了旁边爬满茹藘的小山坡，家即在不远处，却无法归去，心中无奈之感。看见山坡后的小屋子，穿着茹藘色衣服的娘子，即在不远处，却无法见面，更加感觉无奈。诗句表现了当时的皇命不可违，人命如蝼蚁。

不过，也有从不同角度的诠释方式，解释这首诗是在调情的，借用了茹藘作为媒介。如此一来，诗意就变成，第一段仍是男性口气，描述东城门的小山坡后，有位穿了茹藘衣服的女孩，很适合追求，不知道佳人是否有意，不敢靠近。第二段转为女方口吻：我穿上漂亮的茹藘衣服，等着你来追求，你却连走过城门、穿越小山坡的勇气都没有，辜负了我的期待。充分表达了男窥女、女慕男的隔层纱情节。

另一篇则是出现在《诗经·郑风·出其东门》："出其东门，有女如云。 虽则如云，匪我思存。 缟衣綦巾，聊乐我员。出其闉阇，有女如荼。虽则如荼，匪我思且。缟衣茹藘，聊可与娱。"其中的"缟衣茹藘"，意为身穿白衣，着茹藘色裙子，綦巾的綦字指的是蓝黑色。从染色的角度来看，茹藘在《诗经》出现时，染色技术已臻成熟，且十分普遍。由文中看来，当时色彩应无社会阶级的规定与限制，人们可以自由穿着。

那个时代的红色染料，除了朱砂，就是茜草的"茹蘆"了，苏芳、红花、紫矿是较晚才出现的红色材料。到了明代李时珍的《本草纲目》，才记载了"茜可以染绛"，原来茜草可以染出绛色。茜草同时也被称为"染绯草"，染出的色彩是绯色。不知绛和绯，两字的色彩差异究竟为何。李时珍在书中并未详加说明。若以《考工记》与《尔雅》记载看来，縓、赪、纁、緅、缁等色彩，都有可能是茜草的染出色彩。如再加上李时珍的绯色和绛色，红色的表达就更丰富了。

茜草的古色名

古代色彩的留存，大致可分成颜料与染料两类。颜料的耐旋光性较佳，留存至今的古颜料色彩实体较多，如敦煌壁画等。而染料的色彩表达，通常必须依存于纤维载体。纤维载体不论是植物性的或动物性的，均是属于有机质，易受紫外线与氧的侵蚀，不仅色彩本体会变色、褪色，甚至纤维载体也会出现毁坏、脆化、黄化、褐变等现象，导致留存至今的古遗物，稀少且脆弱，不堪作为解释古代色彩的直接证据。

对古代的色彩表现，另外的理解，大都是依附于语言之上，尽管语言的表达较为间接，且容易受到人为诠释而改变。在此的语言可分为文字或口语的语言，至于系统化色名是相当近代发展出来的数值表达方式。而依附于语言上的色彩表达里，口语类的变化较大，也较容易受地方方言的影响，在区域的隔离下，有各自的演变特色。在声音保存科技尚未发达的过去，只能透过口语传承，尽管有其脉络可供部分参考，但于传承

过程里，色彩表达容易受到人为的改变，产生变质，导致无法真实被留传下来。唯有文字语言，从古至今的轨迹，均有记录脉络可供追查理解，但也有类似口语传承的干扰因素存在，导致意义诠释混乱及意义过于宽松等缺点。我阅读古文献时，察觉茜草之古名就有此类问题存在，因此兴起了探讨的兴致。

探讨的进行，主要是借由文献的追溯、比对，以理出该色彩材料，在命名上的变化情形。加上其他研究定性定量染色技术实验所得色相的配合，核对与实践染色，追求稍微能正确地捕捉古代色彩和染色材料配对状况之概率，以理解红色的古代色名和材料的关系。

在众多红色材料中，属彩度较高的，有朱砂、茜草、红花、苏芳等。其中：朱砂是矿物类，大都被使用于颜料、涂料，大多出现于绘画、印泥、彩绘、涂料、化妆、宗教仪式等。朱砂为矿物性材料，暂且予以排除，其他则有茜草、红花和苏芳等是属于植物性染料，是与纤维有关的色彩材料。另外，还有如赭石、红土、虎杖、薯榔等可以染赭色系或褐色系的植物。大部分的杂木类植物都有赭色系的色素，但缺乏高彩度的红色，因而丧失了较高的社会性地位。

具较高彩度的红色染料里，有茜草、红花、苏芳三类植物，据李时珍的《本草纲目》记载，红花是张骞出使西域时，传进中原的植物。苏芳，是由印度尼西亚语音译而来的，其意思是由南方进口的红色材料。至于茜草，是中国境内的植物，且其生长范围扩及大东亚地区。这些地区，所出现的茜草，通称为四叶茜，也称之为中国茜、日本茜、东洋茜等，均是相同科属的植物。

四叶茜的植物特征，非常好认，茎为四方菱空心，有倒钩，很脆，一折就断。叶形是心状，呈四片往外放射，叶柄细长。叶子，一般为四叶对

生，但也有五叶、六叶、七叶对生的状态。叶片的造型，有矮胖形的心状，也有细长的心状，长长短短各种变化。根据江苏新医学院于1999年编写的《中医大辞典》，除了中国茜外，以叶片形状来区分的话，有长叶茜草、狭叶茜草、黑果茜草等长短形状的叶片变化。因无法取得实际样本，以分析这些不同叶形的茜草根部所含有的色素状况，故无法加以比对，理解其差异性。

茜草，只要将茎折断个两三节，埋进土里，即可繁殖，是属于多年生植物。冬天会枯萎，来年的春天，又长出来，秋天开的花很小，有白色、淡红色的，染色的部位在根部，根部可分成软根与硬根。通常取生长2—3年的根部，色素较多。茜草，可以说是中国古代红色染色的重要材料，也是古文献里，确切记载且较早出现的红色染料。

在中国古代文献里，茜草以茹藘的名字出现，出现较早的是在《诗经》，其他的文献里，也被称为絮藘、如藘、茹藘、蒿藘等。茹字，有吃、柔软、蔬菜等意思。藘，在诸多字典里，就直接解释为茜草或茅蒐。尽管《诗经》称茜草为"茹藘"，但在《史记·货殖列传》里，有段"若千亩卮茜，千畦姜韭：此其人皆与千户侯等"之记载，却将"茹藘"改记载为"茜"，不再称为"茹藘"，由"茹藘"演变为"茜"。在此，可以理解《史记》的时代，茜草已经有大规模的栽种，且技术已经成熟了。只要栽种千亩的茜草和栀子，农户就可以有与千户侯相当的财富。可见茜草的栽种，在《史记》出现的时代，已有不错的利润了。

茜草，又叫作"茹藘"。茹藘的称呼方式，出现于《诗经·小雅·瞻彼洛矣》："瞻彼洛矣，维水泱泱。君子至止，福禄如茨。茹藘有奭，以作六师。瞻彼洛矣，维水泱泱。君子至止，鞞琫有珌。君子万年，保其室家。瞻彼洛矣，维水泱泱。君子至止，福禄既同。君子万年，保其家邦。"

茜草根染色

　　文中的靺鞈，念作"妹各"，靺鞈又称"茅蒐"。而茅蒐即茜草，亦可直指为"赤黄色"。汉《毛亨传》"靺鞈者，茅蒐染草也"，清楚说明靺鞈就是茅蒐，是可以染色的植物。至于"靺鞈有奭"的奭字，音念作"释"，在《康熙字典》里，解释为"赤貌"。甚至，在《康熙字典》里，另收录有"贾逵云：一染曰靺"，"缊，赤黄之间色，所谓靺也"之说明。因此，可以理解靺字，所表达的色彩是处于赤和黄之间的橙色系，与茜草染出的色彩颇为类似。另外，于《尔雅·释草》中，有更进一步的说明记载："茹藘，茅蒐。注：今之蒨也，可以染绛。"

到此，可以感到茜草在古代的称呼方式是很混乱的，从茹藘到蒐鞈，再到茅蒐、蒨，这些名称还可能是同时进行的状态，抑或是不同区域的不同称呼方式。就好像人有名字，之后再有字号，另外父母亲再给个乳名，长大后，自己再改个名字，其实是同一个人。茜草，在古代初期，或许也有如此的状态吧。

除了茹藘、蒐鞈、茅蒐外，也有直接以单字表达的，例如藘、蒨、蒐、鞈等。在诸多名称里，有因植物的缘故，而冠上草的名称，如蒨草、染绯草、染绛草、活血草、风车草、四补草、四轮草、西天王草、铁塔草、红血草、破血草、风车儿草、四岳近阳草、血茜草、山龙草、拈拈草、涩涩草、锯锯草、大锯锯草、粘蔓草、金线草、红线草、红根仔草、红根草、染蛋草、锯子草等。

蒨草的蒨字，在古代和茜字同音，是通用的。染绯草和染绛草中之绯字与绛字的色相，属于比较接近的表现方式，只是绯和绛两字的色相表达上，绯是属于较浅的红色，绛字就属于较浓郁的鲜红色，两者都是从色相特色上命名的。

与血有关的名字，有红血草、破血草、血茜草、地血、血见愁等。至于风车草、四补草、四轮草、风车儿草等，是和其叶片之造型有关，有点像风车，或直接表达四片叶片的意思，表达其外形的特色。

茜草的茎有细细的倒钩，摸起来有点粘、黏、涩涩、锯锯的感觉，才有拈拈草、涩涩草、锯锯草、大锯锯草、粘蔓草、锯子草等。又茜草是属于爬藤类，因此就有牛蔓、铁血藤、大仙藤、红根藤、拉拉藤、鸭蛋藤、蒨藤、五叶藤等命名。

茜草会到处攀爬，有点像龙一样，因此也有龙字的命名，五爪龙、小红血龙、过山龙、爬山龙、九龙根、红龙须根等。与茜字直接有关的别

名，有茜根、沙茜秧根、红茜根、土茜苗、红茜等。也有以红字替代的，如红蓝、四方红根子、红内消、满江红、小女儿红、红丝线、红棵子根、红髻巾等。

茜草具有药性，在许多药物性书籍里，均载有其使用药方的命名，如活血丹、草本入骨丹、破血丹、牛人参、土丹参等。

其他，穿骨车、麦珠子、八仙草、挂拉豆、小孩拳、娃娃拳、拉拉秧子根、驴伞子、苗根等，猜测可能与地方语言有关。以上搜罗的命名，是从《诗经》《神农本草经》《尔雅》《山海经》《诗正义》《诗传》《诗疏》《史记》《蜀本草》《陈藏器》《土宿本草》《救荒本草》《本草补遗》《尔雅义疏》《植物名实考》《说文解字》《履山巉岩本草》《纲目拾遗》《贵州民间方药急》《河南中药手册》《江苏植药志》《山东中药》《浙江民间草药》《农政全书》《本草纲目》《齐民要术》《闽东本草》《江苏药材志》《植物名实考》《松村植物名汇》《格致余论》《正字通》《康熙字典》《广韵》等文献，所归纳出来的。

其中，以《神农本草经》的记载最为周详，也发现了茜草有各式各样的命名。《神农本草经》的作者不详，约于秦汉时期成书，里面登载有365种药物。到南朝时，陶弘景为其作注解释，并补充名医别录，编订本草经集注，药品增加为730多类。后来经过清代孙星衍考据修定，成为现在的通行本。在书中，关于茜草的说明，如下：

茜根，味苦寒。主寒湿，风痹，黄疸，补中。生川谷。〔名医曰〕可以染绛，一名地血，一名茹蘆，一名茅蒐，一名蒨。生乔山，二月、三月采根暴干。案：说文云：茜，茅蒐也。茅蒐，茹蘆。人血所生，可以染绛，从草从鬼。广雅云：地血，茹蘆，蒨也。尔雅云：茹蘆，茅蒐。郭璞云：今蒨

也，可以染绛。毛诗云：茹藘在阪。传云：茹藘，茅蒐也。陆玑云：一名地血，齐人谓之茜。徐州人谓之牛蔓。徐广注史记云：茜，一名红蓝，其花染缯，赤黄也。按：名医别出红蓝条，非。

《神农本草经》里，说明地血、茹藘、茅蒐、蒨、茜、牛蔓都是相同的植物，可以染出的色彩是绛色、赤黄色。好像人血一般的红，像是藏在地底的人血。另外，在徐广注《史记》说茜字，有两类植物的说法很是奇特，一指茜草，另指红蓝。红蓝的花，染在蚕丝上，呈赤黄色，赤黄两字组合的色彩，即橙色。红蓝，也有可能是指红花，红花的花瓣，可以染出赤黄色。关于此，有待进一步证明。

另《农政全书》的《土茜苗》里，记载着："本草根名茜根，一名地血，一名茹藘，一名茅蒐，一名蒨。生乔山川谷，徐州人谓之牛蔓。西土出者佳，今北土处处有之，名土茜。根可以染红。叶似枣叶形，头尖下阔，纹脉竖直。茎方。茎叶俱涩。四五叶对生节间。茎蔓延，附草木。开五瓣淡银褐花。结子小如菉豆粒，生青熟红。根紫赤色。味苦，性寒，无毒。一云味甘，一云味酸。畏鼠姑。叶味微酸。"

《农政全书》前段的记载与《神农本草经》类似，称茜草为土茜，可以染红色。其对植物的外形，叶似枣叶、头尖下阔、纹脉竖直，茎方，四五叶对生节间等，描述较多，亦颇真实。此外，比较特别的是明末张自烈《正字通》，在茜字的诠释文里，记载着古代人也把红花称为茜，"通红蓝乃知今之红花古亦称茜"。综合起来，茜草的分布区域广阔，且各地区分别根据植物的各种特色，给予不同的命名，深感茜草于历史洪流中，与人民相处的亲切感觉。

茜草学名为"Rubia cordifolia L."，英文为"Madder"。世界上出现

用于染色的茜草，有中国茜（东洋茜、四叶茜）、西洋茜（六叶茜）、印度茜三类，出现在中国的茜草，称为中国茜，别称东洋茜、四叶茜，日本则称为日本茜，在此统称为中国茜。中国茜，广泛地分布于亚洲温带地区，最远到阿富汗等西亚，是多年生草本植物，叶子是四片对生，且具有长柄，茎有四角形的倒钩。在古文献的记载里，中国茜是出现得较早的染色材料，《诗经》称其为茹藘。台湾民间，则称之为"红根草"，现在的茜草称呼，则是出现于《史记》里。

西洋茜（Rubia tirctorum L.）又叫作六叶茜，其特征是叶子六叶对生，茎上长有四角形逆向细刺，原产地为西亚，广泛种植在地中海沿岸、南欧、西亚地区，也是多年生草本，为欧洲古代的主要红色染料，染出的色相较为鲜红。

印度茜（Rubia cordifolia Linn.）或称之为"Indian madder"，外形与中国茜相似，主要的产地是印度、缅甸、泰国、印度尼西亚等国家，多年生草本植物，结的果实带红色，染出偏暗浊的红色。

关于茜草的染色技术，于古籍上，缺乏详细的记载，只知道其染色部位为根部，采集时间、详细的步骤均阙如。根据实践的经验，首先将茜草根洗净、晒干，方便保存。在中药店亦可买到茜草根。不论哪个品种的茜草，处理方式大致相同。将干燥好的茜草根部，磨成细粉末，密封后，可长期保存。染色时，将适当的茜草粉末加入水中，并加入微量醋酸，小火煮开10—20分钟。茜草染色的关键，在粉末与醋酸，多以明矾媒染，以丝毛染色效果较佳，棉麻较不易上色。另外，亦可仿古法不用明矾媒染，改以稻草灰的碱水作为媒介，染出的色相是较偏向红的橙红色，明矾媒染的结果是偏橙红色。

根据高冈昭等人的实验结果，中国茜的主要色素成分，包括茜素

（Alizari）、紫茜素（Purpurin）、伪紫茜素（Pseudopurpurin）、茜草素（Rubiadin）、紫黄茜素（Purpuroxanthin）、茜草色素（Munjistin）6种，其中主要成分是紫黄茜素、茜草色素两种。西洋茜与印度茜的色素含量，各不相同，西洋茜更含有19种类似的色素成分，三类茜草的主要色素成分也各不相同。且一年生、两年生的色素含量也有差异。其染出的色相，中国茜是偏橙色的红，西洋茜的红色彩度较高，而印度茜则是明度较低的暗红色。染出的色彩，会受采集样本地区土质的影响，加上染色条件的诸多变量，因此很难以单一的色相去指定茜草的色彩，只能以大致的涵盖范围表现。

《考工记》里，记载着"一染缥、再染赪、三染纁"，缥、赪、纁等三字，是一系列的色彩关系，由浅到深色的变化。一染、二染、三染是重复叠染的意思，逐渐由淡变浓的关系。缥字在《说文解字》里是"帛赤黄色也"，现在字典解释缥字为"浅红色""赤黄色"，赤黄色即橙色。赪字在《说文解字》里，只作通"經"字，没有相关色相的说明。赪字在《康熙字典》里，是解释为"赤色也鱼劳则尾赤"，另外《尔雅·释器》也记载有"再染谓之赪"的解释。纁字在《说文解字》里，是被解释为"浅绛也"，换句话说就是在绛色等级色相里，属于浅的绛色。

至于早期的茹藘为何会变成茜，根据茜字是由"艹"与"西"两字组成的字构来看，可能彩度较高的西洋茜品种，早就通过丝绸之路传进中国境内。近年中国丝绸博物馆研究员刘剑化验新疆出土的羊毛织品，亦发现有西洋茜的存在。日本的文献里，也提及很早就有西洋茜的移入栽种记录。《诗经》时代，茹藘是属于东洋茜的品种，染出的色彩是稍偏橙的红，不似西洋茜所染出的彩度较高之红色。因此将新品种的西洋茜，命名为茜，用以与茹藘区隔的说法，有其道理。另有一说，是因为茜所染出

的色彩，很像太阳西下的晚霞，因此在草头下加上西字表达。两种解释都很有趣，增加了茜草的故事性。

茜草染出色彩之文字表达，有缐、赪（經）、纁、緼、靺、赤黄、茜、茜红、绯、绛、浅绛、红、赤等。但，在各古代字典里，解释茜字的色彩是以"绛"居多，其次为赤黄、赤、红的表现。在现今的色彩语言表达里，除了红字外，其他单字均已博物馆化，不是通用或常用的字、词了。

苏芳色

进入梅雨季，雨连着下了几天，不知何时才要放晴。趁着雨势稍歇，我径自信步穿行于对街的羊肠巷道，遇见围墙边角的苏芳科蛱蝶花，花开得艳丽，装点了巷弄。花朵娇艳欲滴，尤其含着雨滴，艳红色的花昂首瞻望的姿态，惹人怜爱。蛱蝶花，除了色彩艳丽外，亦有其生命力。

苏芳的芳字，可写成"方"，也可写成"枋"，古书有同音多字的名称，大都是翻译语得来。苏芳即是由印度尼西亚话翻译得来的，古代的印度尼西亚被古书称为"苏芳国"。印度尼西亚话的苏芳，就是染红色的树木之意。苏芳的学名为"Caesalpinia Sappun L."，就是采用苏芳的印度尼西亚语"sappan"，其发音类似"苏芳"。

苏芳的染色部位为树干，可染出红色系的色彩。唐代或更早时，就已有从南洋进口的记录，一上岸就被官府收购，送进染坊，用来染制官服中高阶官员的袍服，颜色叫作"绛色"，浅一点的则称为"绯色"，是接近桃红色的色相。

苏枋的果实

　　台湾见到的蛱蝶花，花是鲜艳的红色与黄色、橘色的配色，其结的果实与苏芳类似，均是豆荚，尖端有个微钩，很好辨识。苏芳绽放的花朵亦类似蛱蝶花，叶片也相同，一样使用树干染色。树干剖开后，颜色并不太红，却可以染出很红的色彩，非常神奇。

　　通常苏芳的染色是以明矾媒染，经过反复叠染后，可以染出接近艳红色的浓郁色彩。另外，亦可用铁离子媒染，染出不同的色彩。树干要适当晒干，如要长期保存的话，就别剖开。当要用时，将其剖成条状后磨成粉状，如此较易溶出色素。药店贩卖之苏芳，是细条状的形态，可以直接加酸，以高温水煮，即可溶出染色。染材的使用，以丝毛等动物纤维较

制色

佳，棉麻类等植物纤维则着色力不佳。

　　此外，虽然苏芳可染出浓郁的红，但苏芳的染色不太稳定，染后容易出现变色或产生色斑或褪色等问题。因此，苏芳常用以叠染其他色彩，作调整色相之用，不太建议单独使用，这也是苏芳较少现身于近代染家使用名单的原因。

虎杖与钩藤

　　第一次见到虎杖，见到其枝干上的斑纹，感觉其命名确实符合外形特点。在野外若要辨认虎杖，还可依据另一个特征，就是枝干如竹节般一节一节的模样，而且有刺。

<div align="right">虎杖</div>

《本草纲目》记载的虎杖如下：

〔颂曰〕今出汾州、越州、滁州，处处有之。三月生苗，茎如竹笋状，上有赤斑点，初生便分枝丫，叶似小杏叶。七月开花，九月结实。南中出者，无花。根皮黑色，破开即黄，似柳根。亦有高丈余者。尔雅云：蒤，虎杖。郭璞注云：似菝草而粗大，有细刺，可以染赤。是也。

总结起来，虎杖的古名有蒤、虎杖、苦杖、斑杖、酸杖、大虫杖、黄药子，另外也被称为花斑竹、酸筒杆、酸桶笋、酸汤梗、川筋龙、斑庄、斑杖根、大叶蛇总管、黄地榆，学名是"Polygonum cuspidatum"。

虎杖的染色是用其根茎，使用一般的煮染，明矾或铁媒染均可，会染出带点红的褐色。因此，古书中才会有染出赤色的记载。实际上，那赤色并不明亮，较偏向褐色。染出色彩与虎杖类似的植物，尚有台湾地区的钩藤。钩藤染色也是使用根茎，方法类似。另外，赤阳木、杨梅等许多树之树皮或枝叶，经过热煮、重复叠染后，均可染出偏红的暗藤赭色色相，是介于黑色与褐色间的色彩。

中

和

———————

尊贵的黄

寒山寺黄墙

黄的起源

　　谈论传统色彩时,可由颜料或涂料、染料、陶瓷釉药、生活食品或环境动植物等色彩材料分述。黄色的颜料以土黄、石黄、雌黄、雄黄、密陀僧等矿物材料为主,早期也会使用栀黄、槐黄、栌黄、檗黄、藤黄、姜黄等植物性黄色材料,但植物性材料属有机质,有容易受氧化或紫外线分解的缺点。而动物性的胆黄和管黄等材料,亦是有机质,同样易受紫外线与氧化干扰,且难以避开昆虫的啃食易毁损。

　　另外,藤黄、檗黄与其他的黄色材料较不相同,虽因具有微毒性与碱性,让昆虫较不喜啃食,但仍无法避开紫外线与氧化等难题。至今,尚未

出现完美无缺的黄色材料。

其中，古抄纸业爱用的黄檗，因使用于经纸，再加上被重重封存之故，例外地得以留存至今。其他颜料的土黄、石黄、雌黄、雄黄与密陀僧等，均是属矿物性颜料，各有其特性。矿物的色彩材料在使用时，因为颗粒过大，无法染入纤维的分子里，只能依赖胶质物固着于载体上，本文暂不予谈论。本文的说明范围亦不包含萤火虫、荧光藻类与海中软体动物等动物性黄色荧光物质。

根据《本草纲目》记载，黄色染料共有：荩草（金色、黄色）、小檗（黄色）、黄栌（黄）、槐（黄色）、栾华（黄色）、柘（黄赤色）、山矾（黄色）、番红花（黄色）、郁金（黄色）、姜黄（黄色）、栀子（赤黄色）等。此外，还可新增目前较易取得的福木与桑叶、万寿菊等所染出的黄。以下将说明黄色染色技法与黄色汉字字词概念，使两者间的呼应关系易于理解。

黄色的光线波长范围，根据日本色彩研究所发行的《色彩科学手册》（『色彩科学ハンドブック』），在573nm—578nm之间。红色的光线波长为640nm—780nm，夹在黄、红之间的，便是橙色的578nm—640nm。波长573nm—578nm之间的光线对黄色的定义，是建立于物理的绝对数值之上的黄色，这5nm的黄色波长范围，较趋近于红色，因此被归类于暖色系的色相。在明度上，黄色是所有色相中，最接近透明光线的色相，也就是最亮的色相，所以黄色带有光线的特质。但在彩度上，相较其他色相，黄色就没那么高了。

橙色光波在光谱的分布图里夹在红色和黄色之间，其实这是区域状的分布，也就是说黄色与橙色、红色有段交叉的区域，该区域难以确认究竟属于哪一色相的范围，除非各自落在人为的绝对定义光波上。如此极

端的物理定义，常与每个人的认知不同而产生落差，尤其在反射性光源呈现之色彩的颜料或染料上，人们对于色彩范围的认知，并没有明确断定区分，总是模糊不清，呈现渐层变化的状态。再加上文化与历史因素，在语言表达上，便有很大的诠释空间。

黄色常和红色光线一起被认知，橙色也混入其中，土黄、茶黄、有透明度的蜂蜜，也是属于黄色的认知。靠近白色或透明光线这端的变化，如淡黄玉石的田黄或玉黄，亦属于黄色的认知范围。再如茶叶的浓度，从微黄到带茶褐的黄色；发热钨丝灯泡或蜡烛所发出的微黄光线，在冬天里散发着温暖，大概不会有人说那是红色或橙色光线吧？黄字是个很广泛的色彩概念，是一群由白黑上下、橙绿等所构成的矩阵区域之大黄色范围，所形成的色彩概念。

从汉字上看，黄字的起源与定义密不可分。清朝段玉裁的《说文解字注》对黄字的诠释为"土色黄。故从田"，清楚阐述了黄的色彩与土地的关系。"黄"字从田的说法，如果与甲骨文字构"田"比对的话，是相互吻合的。在中国的观念里，人生活的一切几乎都来自土地，受土地供养，《白虎通义·社稷》记载"人非土不立，非五谷不食"，说明人是离不开土地的。《尚书》里也记载："土者，万物之所滋生也，是为人用。"《管子·水地》则说："地者，万物之本原，诸生之根苑。"这显示古代人们认为土地和生活互不相离。因此甲骨文的黄字造型，就是一个肚子吃饱而站立起来的人形"黄"，金文将"黄"人字形的头部加上一个"廿"，类似嘴巴张开的形状，成为"黄"。因此，"黄"字的原意是强调人若要张开嘴填饱肚子，就离不开田土。

"黄"字与土地关系密切，但黄土并非土壤的唯一色彩，例如新疆便出现五彩山土，而北京地坛则有祭祀四方土地的五色土，仅能说黄色

是最常见的土色。《说文解字》对色彩的解释就用了五行概念，土是中间的色彩，中间除了有尊贵的意涵外，也带有基础的、原始的、出发的意思。《说文解字》是以部首为汉字分类编撰的字典，"黄"字同时也是其中一个部首。近代文字学者们对于黄字的甲骨文造型，各有说法，笔者曾将之综合归纳为玉佩说、土地说、巫尪说、稻禾说、兽皮说、皮肤和性器官说、蝗虫说、黄病说八类。

然而，历代编撰的字典或字书里，并未出现上述的各种起源说，反而是以阴阳五行的中央说为主流，其次则为土地说。近代文字学者对于"黄"字的解释，与古代字典编撰者于诠释上的出入，显示出学者们具有多元思维且富于想象力。

此外，在表达黄色的汉字中，以"黄"部首里的字最多，综合历代字书共有黄、黔、黅、黆、黇、黈、黊、黋、黤、黖、黗、黕、默、黙、黚、黛、黜、黝、點、黟、黠、黡、黢、黣、黤、黥、黦、黧、黨、黩、黪、黫、黬、黭、黮等。这些字对于现代人而言，几乎都已是不使用的死字。

当中，黤、黥、黦、黣等字是在表现"赤黄色"；"黇"字是表现"白黄色"；"黡"字为"黄白色"；"黊"字是"青黄色"；"黬"字是表达"黑黄色"。其余的黔、黅、黆、黈、黕、黋、黟、黚、黠、黜、黝、黙、黯、黦、黩、黛、默、黖、黗、黢、黭、黨等字，便只是"黄也"（黄色也），字书并没有进一步说明差异状况。

除了"黄"部首之外，"纟"是表现黄色单字中，比较多的部首，有紏、綛、绞、绿、缃、緫、縺、繗、纕9个字。因此，以上9字里除绿、缃两字是分属不同的色系，在此出现是稍微奇怪些，其余7字，则是目前尚在使用中，但缃字已较少出现于日常用语了。

另外，属"艹"部的华字有许多字义，亦有黄色的解释，例如《广韵》

及《正字通》便称"华,黄色也"。直接使用的案例则出现在《礼记·玉藻》中:"杂带,君朱绿,大夫玄华。"郑玄将之注释为"外以玄,内以华",意为衣服外侧为玄色,内侧则是被称作"华"的色彩,此时的"华"指的便是黄色。

而在黄色的词汇表现中,比较特别的有双字的"窃黄""留黄""蒸栗""郁金"四个词;如果再加上三字以上的词,黄色的表达领域,还是很宽广的。窃黄与窃蓝类似,窃代表很浅的意思,窃黄意指浅黄色相;蒸栗是蒸熟的栗子之色彩,而非使用栗子来染色;郁金则是姜黄类,色彩浓郁的黄。蒸栗与郁金的色名,均属于移用或借用自物体原有色彩的表达。至于留黄,有的说法是带有涩涩感觉的硫黄矿之黄,有些书中将留黄记载为"瑠黄"。关于留黄或瑠黄的意义,目前仍没有明确解答。

至于黄色颜料,除了较为人所熟悉的栀黄、藤黄、雌黄、雄黄、土黄外,古文献中,还有不少关于黄色染色材料的记载,加上近代从南洋等其他国家引进的染色树种,自然界中的染黄色材料之数量,应是最多的。一般的黄色很好染,但坚牢度不甚高。古代使用的黄栌、柘木、槐花米、石榴皮等是坚牢度不错的材料,加上近代从国外引进的福木,都是不难取得的好材料。还有以前不曾使用于染色的万寿菊,染色效果也很好。如果不介意色彩存在时间长短的话,栀子、姜黄、黄檗等也是很不错的,是传统常用的黄色染料。

黄色的概念,也经常夹在茶色与褐色之间,如果两个色相一起计算的话,可以染色的材料就更多了,如洋葱皮、杨梅、栗壳、栎实、茶叶、莲蓬、胡桃、桑叶等。这些材料在染色时,有些使用树叶,有些则是使用枝干或树皮,也有些是使用花朵、果实,其坚牢度也各不相同,有兴趣者不妨多多尝试。染色的方法大致类似,均是以煮染为主,但是纤维染材也

各有所长，有些以蚕丝的吸色力较佳，有的则是棉麻丝毛皆可。

事实上，相较于其他色彩，关于黄色的汉字或色彩词汇比较单纯，颜料选择不多，但可作为染料的植物却不少。只不过，黄色的色彩材料易受氧化或紫外线及其他化学物质的影响，因此，古代所遗留下的绘画或衣物中，黄色较为少见。

尊贵的黄

黄色在色谱分布图里所处的位置，夹在红色和绿色之间。黄和红的亲近性较强，靠近红就形成橙色，是松软橘子的颜色——橘子剥开皮后，呈现淡淡的黄。黄色靠近绿，就显得有些混浊。黄的近亲是蓝色，蓝住在黄的对街。人盯黄色盯久了，闭上眼，脑中浮现的全是蓝色的影子。黄和蓝好似互补的一对。

泰皇喜爱穿黄色，带动了泰国人对黄色的喜爱。可是，在欧洲社会，黄色却是低下的色相，长期以来带有歧视色彩，也蕴含背叛的意义。比如欧洲中世纪死囚的衣服是黄色，而文艺复兴时期的画家在创作《最后的晚餐》时，大多也会给犹大的衣物涂上黄色。

黄色对南美的巴西人而言，代表着绝望；黄色的菊花，对现代的中国人而言，却有着清高或悼念意味。通常，黄色电影指的是色情电影，不过英语系国家的色情电影则更多是以蓝色电影（blue .lms）来指代。黄色在欧洲历史中，带有背叛、胆小、低俗、颓废、病态等意思，也可直接以"yellow"来骂人胆小。但调查现代欧洲人喜好的颜色，黄色已然跻身前

四名之列，由此可知，黄色所蕴含的负面观感，已经是过去式了。

黄色在英国人眼中有守护的意思，尤其对作战将士的亲人而言，在树上系一条黄丝带，代表思念、尊敬和信赖。对大多数欧洲人而言，黄色是太阳的象征，因此英文才有太阳黄（sunshine yellow）的色彩名称。

在印度，黄色象征极乐世界；在中东部分地区，黄色使人联想到沙漠、干旱，象征着死亡，是忌讳的色彩。东南亚的佛教国家，如泰国、缅甸、越南等，认为黄色是神圣的，因此和尚们都披上了黄色的袈裟。在日本，黄色容易使人联想到江户时期通用的金币"小判"，带有世俗、财富的味道；而春天遍布山谷的黄色小花，日语中的色彩是"山吹色"，展现了浪漫的情怀。

对古代的中国人而言，黄色是尊贵的、权威的，表示最高的敬意，是只有皇帝才能穿着的色彩。平民除非得到皇帝的恩赐，否则穿上黄色就是大逆不道，会被杀头的。宋朝开国皇帝赵匡胤在陈桥兵变时，就是使用了黄色的军旗权充黄袍，演绎了一段史上著名的"黄袍加身"、自封为帝的传奇。

黄色也可以对应土地，土地就像母亲一样，包容并滋养万物，因此黄色也成为受到景仰的色彩。同时，黄色的"黄"字和象征天的"玄"字，构成天与地的色彩对比。玄的色相大部分属于黑，略微带有一点红，以代表黑色的玄字来形容天，象征的是黑夜的色相变化。黑暗的相反就是光明，天与地是相对的，所以黄所代表的就是大地色彩，带有光线明亮的意思。从现代色彩学的立场来看，黄色的光线属于红的光波变化之一，是由红转为绿、蓝光波的过渡性色相。有时黄色也被当作是红色变化的一部分，只不过黄色是红色的变相，是不存在的色相。

黄色的光线波长范围，根据日本色彩研究所《色彩科学手册》（《色

山吹花

制 色

彩科学ハンドブック》）的说法，是573 nm—578 nm。578 nm的波长靠近640 nm—780 nm的红色波长，夹在中间的是橙色的色相。在明度上，黄色是所有色相中最接近透明光线的，也就是最亮的色相。

文学语境下神明的神性，往往和光线有着密切的关系，如古典文学作品总以万丈光芒来描述神佛出现的情景或异象。杜甫的《蕃剑》诗云："致此自僻远，又非珠玉装。如何有奇怪，每夜吐光芒。虎气必腾踔，龙身宁久藏。风尘苦未息，持汝奉明王。"这里就是以每夜吐光的异象，来表现神剑不凡的力量。

《三国演义》的第三回也曾以光线来表现神迹："帝与王伏至四更，露水又下，腹中饥馁，相抱而哭；又怕人知觉，吞声草莽之中。陈留王曰：'此间不可久恋，须别寻活路。'于是二人以衣相结，爬上岸边。满地荆棘，黑暗之中，不见行路。正无奈何，忽有流萤千百成群，光芒照耀，只在帝前飞转。陈留王曰：'此天助我兄弟也！'"这段记载利用了萤火虫聚集不散的光线，来表现异于平常之景象，借以强调天助我也的信心。西方也有类似的用法，如圣母玛利亚的头部，也和东方一样以圆形的光晕造形，表达不凡的神性。

东西方都以黄金作为敬神的最高献礼，如道教里的神祇总是漆满金色，脖子上也挂满信众捐献的金牌，而佛教则用鎏金的做法，给佛像布满金黄色。佛像背后的身光或头光也用相同方法，以金黄色象征光线般无远弗届的神力，暗示神明无时无刻不在接受人们的苦难告解，照应信众的祈求。

古代流传着一种说法，每当天空中出现黄色或紫色的云彩，就是帝王要出世了，这种云彩被称作"天子气"。据传汉朝开国之初，曾出现"黄旗紫盖"的瑞兆，这种说法很好地中和了造反带来的负面影响。到了东汉

末年，道教推崇黄老，提倡穿戴黄色衣服和帽子，并宣称"黄衣当王"，导致后来的张角等起义时，也穿黄衣、戴黄巾，此即为史书所称的"黄巾起义"。

在汉朝的规制中，只有皇帝才能住黄色屋顶的宫殿，用黄色的车子。到了南北朝时期，黄色仍旧是皇帝的专用色彩，如谢灵运《从游京口北固应诏诗》所云："玉玺戒诚信，黄屋示崇高。"皇帝身上和周边器具也遍布着黄色色相，因此黄色象征着至高无上、无边权力在握和庄严威肃。

但在中国，黄色并非毫无瑕疵的色彩。除了正面的意义，它也传递出病态、死亡、警告等消极信息。比如，人们常常形容病人的脸色为"蜡黄"，甚至直接称脸色会有黄色变化的疾病为"黄病"，如黄疸的症状，白眼球和脸部会特别显黄。黄种人的皮肤本就偏黄，营养不良时，会变成没有生气的蜡黄色；而当人濒临死亡时，脸上则呈现出失去血色的、死气沉沉的黄色。

植物的枯黄也象征着死亡。秋天天气转凉，叶片上的叶绿素逐渐流失，只剩下叶红素和叶黄素，叶黄素消失得比较慢，于是植物枯萎就表现为由发黄到枯黄的色彩变化过程。黄色的负面意义大多与死亡、枯萎相关，因此将死亡的国度称为"黄泉"之国，也就不会令人感到意外了。

黄色与病痛也曾出现浪漫的结合，例如"黄花病"，出现在《红楼梦》第三十八回"林潇湘魁夺菊花诗，薛蘅芜讽和螃蟹咏"中的《忆菊》一诗："怅望西风抱闷思，蓼红苇白断肠时。空篱旧圃秋无迹，瘦月清霜梦有知。念念心随归雁远，寥寥坐听晚砧痴，谁怜为我黄花病，慰语重阳会有期。"曹雪芹以黄花病来指代相思病，黄花一词用以表达未嫁或待嫁闺女，因此有黄花闺女的说法。

"黄花闺女"一词源自《太平御览》，"宋武帝女寿阳公主，人日卧于

含章殿檐下，梅花落公主额上，成五出花，拂之不去。皇后留之，看得几时。经三日洗之，乃落。宫女奇其异，竞效之，今梅花妆是也"。文中叙述南朝宋武帝时，某天寿阳公主正在殿外酣眠，恰巧有梅花落在她的额头，印上了花瓣的形状和色彩，宫女们竞相效仿，流行起在脸上勾画梅花瓣的妆饰。可是，梅花只有冬天时才有，其他时间就以菊花即黄花来替代，因此衍生出黄花装扮的闺女，称为黄花闺女。

黄色因为是古代帝王的专用色彩，其衍生的意义通常比较正面。黄在阴阳五行中处于中央的位置，是正统色，也是至高无上的色相，更是养育万物的土地色彩。黄色在现代是三原色之一，可以和蓝色混合成绿色，和红色混合成橙色。黄色因为无法由其他的色料来组成，因此是基本色，是古代调色时常出现的色相，也是中国古代化妆品中颇具特色的颜料，使用这种颜料的妆饰就叫"额黄"，是以黄粉扑于额头上。

在现代都市里穿行的出租车，通常也是黄色。黄色在自然界中，和红色、橙色、白色、黑色构成条纹状的配色，具有警告的意味，人们将之应用于交通系统，成为斑马线、电线杆的警告色彩。更因为黄色有较高的明度，容易引人注意，也被应用于信号灯、自行车或雨衣，以及小学学童的帽子和交通警察的夜间制服，带有警告或小心等含义。现代人使用黄色大多出于功能性的考量，已与古代文化里的象征意义截然不同，更与美感的流行无关了。

　　大约从唐代开始，黄色成为皇帝的专属色彩。之后各朝代依循此规制，黄色也就成为中国传统的禁制色彩。在植物界，可以用于染黄色的材料是最多的，有姜黄、黄檗、栀子、石榴皮、杨梅、荩草、槐花、柘木、桑叶等，而黄色也有各式各样的黄，那么皇帝的龙袍到底是怎样的黄呢？

　　日本奈良的正仓院是天皇的宝库，里面保存的栌木依照年代推算，可能是日本的使节在隋唐时出使中国收到的馈赠。既然推测这栌木是中国皇帝赠给日本天皇的物品，其等级肯定不同凡响。因为按照习惯，唐朝对于周边藩属国来访的回礼均极为郑重，这栌木极可能就是当时皇帝黄色袍服的染色材。

　　根据日本许多染家的推测，当时栌木染出的色彩是偏赭的橙黄色。若以栌木染黄后，再叠染上苏枋，就成为丹黄色或黄丹色，即日本皇太子的服色。栌木的染色部位是树心，黄色素较多，是较为沉稳的色泽。栌木的染色配方，载入了日本平安时代中期的法律实施细则《延喜式》："黄栌绫一匹，栌四十斤，苏枋十一斤……"没想到千余年前的赠礼，宛如时光胶囊般被封存于仓库，连方法都保存下来了。

　　历代皇帝的服饰色彩各有其特色。秦始皇时期采用的是上玄下纁的配色，依据五德轮替的说法，水、火、木、金、土对应黑、白、青、赤、黄，属水的秦就是尚黑色。汉高帝刘邦登基后，仍是沿用秦制，后来才采用臣子的建议，改用属土德的黄色作为崇尚的色彩。

　　《后汉书·舆服志》说，黄帝、尧、舜之时，帝王衣着的色彩是"上衣玄下裳黄"，玄、黄两种服色象征着天和地，借以彰显帝王的天命说。

　　史籍也陆续出现以黄色为君服颜色的主张，《管子·幼官》即记载着

"君服黄色"，说明当时的君王开始穿着黄色。早期虽然君王喜欢穿戴黄色，但黄色也是百姓惯用的色彩，所以文献中也可看到"玄端、玄裳、黄裳、杂裳可也"（《仪礼·士冠礼》），"绿兮衣兮，绿衣黄裳"（《诗经·邶风》），"绿，间色；黄，正色"（《毛传》）等记载。黄色在古代的色彩使用中，属于五正色之一，出现的频率是很高的。

黄色衣服的染色材料分成植物性与矿物性。矿物性染料如黄土、雌黄、雄黄、石黄等，通常实用性较低，且以黏着方式附于衣物纤维上，时间久了，黏着剂容易因氧化、败坏或震动而掉光。此外，雌黄有毒性；黄土和石黄是铁的化合物，虽然无毒，但黄土必须由土壤取得，而石黄因为是结晶状，必须研磨成粉末才可染色，相当耗费人力。矿物性染料因为昂贵且容易掉色，通常不被用于布料染色，而是用作颜料。从色相来看，黄土的色相是沉稳的土黄色，石黄则是偏橙的黄色。

染黄色较佳的选择是植物性染料，尤其黄色是所有植物中最常出现的色素，十分容易取得。也正是因为这样，后人才推断早期皇帝选用黄色并非因其珍稀，而是基于五行的象征意义。

一般植物的黄色色素，多为赭黄色或暗黄、浊黄色相，这是因为自然界的植物含有的大多是复数色素，受到较多杂色的影响，无法取得较明亮的黄色。如果想要亮一点的黄，就得选用柘木、姜黄、黄檗等材料，尤其姜黄和黄檗均带有植物荧光物质，能让染出的黄色更加明亮，只可惜耐旋光性与坚牢度都不佳。

皇帝服饰选用的染色材料栌木，染出的并不是清纯或明亮的黄色，而是偏沉的赭黄色。黄河流域一带是栌木的产区，染色常因染色材的产地与其取用部位的不同，产生染色色相的差异。因此，可以推测皇帝服饰的黄色，可能不是每个朝代都相同的，而会因材料的变化或其他的染色

变项产生不同的变化,有时可能偏向橙色一点,有时则趋近赭色的范围,总之,黄色的色相是浮动的。

皇袍除了选用的色彩要讲究,上面刺绣的图案也蕴含各种象征意义。周朝以后的纹饰是以日、月、星、龙、山、华虫、火、宗彝、藻、粉米、黼、黻等造型作为主题。在日、月、星的表现上,是以鸟象征日、以蟾蜍或玉兔象征月或星,来表现光泽万物的含义。龙象征变化多端的自然界;山象征皇帝的伟大,也表示皇帝必须具有山一样的威严;华虫就是雉鸡,以其美丽的羽毛象征帝王的风貌;火象征热和光明;宗彝则是国家祭器,也是代表国家的符号,上面刻有象征勇武的虎和象征智慧忠孝的蜼(长尾猴);藻是水草,表示帝王的洁净和公正不阿;粉米就是米,象征养育万民;黼是斧,代表着用武器割断是非;黻是亚的造型,表示民心向善、君臣同心。在色彩的对应上,根据《尚书大全》的说法,"山龙纯青,华虫纯黄,作会;宗彝纯黑,藻纯白,火纯赤",山龙华虫是以黄色的丝线绣出的图案,由此可一窥皇帝服饰图腾与色彩选用之华美。

《辽史·仪卫志二》中记载:"皇帝柘黄袍衫,折上头巾,九环带,六合靴,起自宇文氏。"由此可知,自西魏宇文氏起,皇帝开始喜穿黄袍,而当时黄袍的色彩叫作柘黄,是由柘木的枝干染出来的,染出的色彩也称为"黄赤色"。柘木出现的地区非常广泛,其枝干常被用来制弓,因此不难取得。黄色染材的供应不虞匮乏后,才可能形成不分贫

黄檗

<div align="right">黄栌</div>

富贵贱皆穿黄色衣服的现象。

隋唐初期，虽皇帝袍服崇尚黄色，但并不禁止臣子百姓穿黄色。《隋书·仪礼志》里记载道："百官常服，同于匹庶，皆着黄袍，出入殿省。高祖朝服亦如之，唯带加十三环，以为差异。"隋朝后来也以服装的色彩作为区分官阶等级的规制，如五品以上的官员穿紫色、六品以下穿红色或绿色、小官吏穿青色、一般百姓穿白色，而屠夫和商人只可穿黑色。

唐代也受隋代的影响，根据《唐六典·车舆志》的记载，唐高祖是以赭黄袍为常服，天子袍衫则使用赤黄色，后逐渐禁止臣民穿用黄色。《旧唐书·舆服志》里载明了黄色的禁制："武德初，因隋旧制，天子燕服，亦名常服，唯以黄袍及衫，后渐用赤黄，遂禁士庶不得以赤黄为衣服杂饰。"这段文字说明一开始皇帝和臣子均可穿着黄色，色彩规范制定后，

黄色凌驾于其他颜色之上，成为只有天子才能够穿的颜色，黄色的社会地位也由此被提高。禁制颁定初期，皇帝所穿着的黄色衣物是偏橙或赭的，是接近橙色的色相，除了《唐六典·礼部》记载的"柘黄"外，栌木染出的色相也极可能是其中之一。

日本从圣德太子时期开始展开与中国的交流，先是派出遣隋使，其后又有遣唐使，之后大量派遣留学僧、留学生和官员进入中国，学习各种生活技术和典章制度。日本正仓院里的收藏和相关记载，也许可以作为隋唐染色技术资料的辅助参考。

到了元代，根据《元史·舆服志》"庶人除不得服赭黄"的记载，可知此时民间禁止使用的黄色还只是赭黄。《明史·舆服志》提及，明代弘治十七年（1504年）禁止臣民使用"柳黄、明黄、姜黄诸色"。据此推测，明朝皇帝所使用的黄色范围已有扩展，包含了以往的赭黄、赤黄和当时的柳黄、明黄、姜黄等。关于当时皇帝所穿着黄色的实际情形，可以从几位明代皇帝的画像里略窥一二。

清代时，皇帝服饰改用鲜亮的明黄色。清制规定，明黄是帝王的专用色彩，贵族只能使用深黄色，对于略带黄色的杏黄则没有禁止，民间也可使用。除了龙袍外，皇帝所居住的宫殿使用黄色琉璃瓦，宫内装饰、宝座、车辇也都是黄色的。清代的皇袍除了用植物染色外，甚至采用了金线的编织方式，即以黄金打制的金箔裹上生漆捻包住蚕丝线，再用来编织。皇袍的黄色色相遂由赭黄、赤黄至柘黄，演变为由黄金打造的金黄色相。到了清代，黄色的禁制可说到了极致，凡是和皇帝有关的器物，均以黄或黄金的色相来表现。

黄色除了是帝王之色外，也象征着美好，如"茀厥丰草，种之黄茂"（《诗经·大雅·生民》）、"黄，嘉谷也"（《毛传》），描述了除草使稻谷

长得更饱满、美好的情形。黄金属于黄色，所以黄色也具有富贵、辉煌等含义。《史记·平准书》里提到，"虞夏之币，金为三品，或黄，或白，或赤"，这里的"黄"就是指黄金。"黄金谓之荡，其美者谓之镠"（《尔雅·释器》），富贵人家常使用金色器皿，佩戴金制饰品，显示富贵之气。在古代，有很长的一段时间庶民不能随意使用黄色，不论是橙黄还是赭黄，而现代的人就幸福多了，可以自由自在地在生活中使用色彩。

食在安全色彩

　　一段时间以来，社会上发生了一连串让大家"食"在很不安的问题，从塑化剂到毒淀粉，从假油品到铜叶绿素。本来以为是单一厂牌的问题，最终却演变成众多品牌全盘沦陷的局面，人们陷入没有东西可放心吃的窘境。"花生油里没有花生，芝麻油里没有芝麻，米粉里没有米，辣椒酱里没有辣椒"，已经成了社会讽刺食品安全问题的顺口溜。

　　人类的行为大部分依赖视觉与外界沟通，色彩当然是其中一项重要依据。当食物发霉时，通过视觉比较食物的一般状态和色彩变化，就可知道是否有问题，不一定得经过嗅觉或味觉确认，便可过滤掉许多的危险——色彩成为判断食物是否安全的第一道警示防线。西红柿红了，代表可以吃了；芒果转红时，也是品尝甜美的时机。然而，正是由于人类太依赖视觉，不良商家便凭借这个判断基准，悄悄地把不该用的、有危害的东西加入食品里，导致消费者误判，危害大众健康。

　　以乳玛琳（人造奶油）为例，上市初期并不是目前的奶油色，而是雪

白的色彩。消费者察觉到雪白的产品和以往取自牛奶或羊奶等天然奶油制品的色彩不同，因而购买意愿低迷。商家因此在乳玛琳里加入人工合成色素，让人误以为乳玛琳和天然奶油是相同的产品，不明就里地购买且吃进了肚子。

如果说乳玛琳是个美丽的视觉误判，那么黄色腌渍萝卜就是明知道是以人工色素"黄色四号"染制的有害食品，消费者却仍不以为意而食用的案例。或许有的专家会说，人工合成的化学色素是水溶性的，可以排出体外，但毕竟这些化学成分还是有害的，长期食用，点滴累积在身体内会带来的影响，谁也不敢保证。

中国是天然黄色色素栀子的产地，消费者却愿意冒着危害健康的风险，食用有毒的"黄色四号"，这种相互矛盾令人感到错愕。

消费者和食物供应者之间发生了什么问题？消费者如果能理解食品色彩原料的特性，就可以用消费的力量抵制不好的产品，让安全的原料出头，降低生活中的危险性，避免影响健康。古人用生命做赌注，反复实验，才从自然界萃取出许多安全的食材，积累了处理的技术，如酿造天然的醋或制造红曲的技术，都是耗费很长时间才能创造的。但天然食材的制作过程与快速制造且大量稳定生产的期待有所落差，商家才以化学生产方式来替代，可是这对身体造成的副作用着实让人不安。

近日新闻揭发的食品安全问题里，虽未涉及"红色六号"，但它的影响却远比铜叶绿素还广泛与深刻。"红色六号"属于焦油系列的人工合成色素，虽是法定的食用染色材料，但其安全性仍受到质疑。"红色六号"的身影，出现在市面贩卖的香肠、火腿、红龟粿、糖葫芦、红色发糕、生日寿桃等食品上，连蛋糕上极不自然的红色樱桃都是"红色六号"染制的。恐怕不少酒类也早已沦陷，利用"红色六号"来提升卖相。

人们在日常生活里往往受到色彩的诱惑，被激起食欲，却忘了背后的危机。"黄色四号""红色六号""蓝色一号"等人工合成色素，与苯甲酸盐（防腐剂）等化学物质共存于食物里。研究者认为这些化学原料是引起儿童多动、过敏与注意力不集中的原因之一。在许多重视食品安全的地区，这些材料早就被禁止使用，但在台湾却仍广泛出现于各类食品里，尤其是儿童食品中那些色彩鲜艳的糖果、饼干、冰棒、果冻等。这些食品添加人工色素后，变得不易褪色，对商家的贩售比较有利，却对儿童的成长造成不良影响。

其实大自然中就有许多可为食品添色的材料，我们不妨使用各种谷物、果蔬和中草药，例如红豆、绿豆、红曲、紫米、紫苏、菠菜、火龙果、柑橘、葡萄、芒果、桑葚、紫薯、紫山药、红苋菜、红凤菜、甜菜、胡萝卜、洛神花、番红花、姜黄、艾草、郁金、栀子等，制成安全、可食用的色素，根本不必借用含有毒性的人工色素。

比方说，姜黄就是天然的黄色色素。一畦一畦的姜黄田与辛苦采收姜黄的农人共同构成一幅祥和的田园风景画。姜黄是咖喱料理中不可缺少的材料，同时也可用作染料，染出的色彩是天然带有荧光感的明黄色，上色也非常容易。

天然植物色素的萃取方法很简单，大部分都是加点醋，稍微煮一下，色素就可溶出；或者用果汁机、食物料理机打出果蔬汁液，直接喝或加入菜汤里，均可让餐桌上的菜肴色彩变得丰富。只要保持现煮、现打、现吃的习惯，就可为饮食安全把关。要健康，便不能马虎。但现代人忙碌，总想要煮多一点食物保存，放着慢慢吃，如此就需借助腌渍、冷冻，以及真空的保存方法。

每次路过田野，看见那些可用作天然色素的植物，心中都不免有些

姜黄花

苦涩。如此简单自然的染色材料，却无法在现代社会完全发挥作用。农民
耗尽气力耕种，赚来辛苦钱购买食物，可这些食物却添加了无益于身体
健康的合成色素，这是多么吊诡的一件事啊。

秋黄岁时记

　　时间与温度的转移让人感到了四季变化，在季节的变化中，色彩从
不缺席。虽然无法明显察觉台湾的秋，但在海拔稍高的山上，还是有许多
秋的色彩。南投奥万大的枫叶由黄转红；溪头一角的银杏树由夏季青翠

的绿叶，一起换上了黄色的衣裳。对比夏天的绿，置身秋天的黄、红色彩中，愈发浪漫。

进入深秋，叶片出现黄色、红色的斑点，之后转为全红的胜景，直到变为茶褐色凋零为止，色彩的变化实在奥妙。台湾南部古坑的橙子园入秋后，叶丛间隐藏的余留夏绿的果实，由日晒较多的一面开始逐渐转黄，从部分到整体，变成了橙黄色。果园黄澄澄的一片，散发着即将收获的喜悦。嘉义和东势靠山的区域，整片柿子园结实累累。此时生产柿饼的苗栗开始了一年一季的制作期，削过皮的柿子平铺着，接受太阳的洗礼，准备迎接霜糖浓郁的甘甜，空气中也弥漫着清甜的柿干果味。南投草屯和嘉义大林的栀子花田也替秋日色彩做出贡献，在香气四溢的花期后，结满了泛红的黄色果实，不时会有雀鸟抢在采收前聚集啄食。嘉南平原由北往南，二期稻作稻穗饱满，穗头低垂，又是可期待的丰收季节。

随着十一月的到来，秋意渐深，该是菊花上场的时刻。菊花给人清高的感觉，吸引着古往今来的爱菊人。菊花茶的清香，慵懒地飘荡在秋凉气候里，引人入胜。坐在树下吹着凉风，看夕阳斜照下的菊花摇曳生姿，享受菊花不艳、菊香不野的慢生活，赏花、喝茶两相宜，抚慰了一日的忙碌。菊花入茶后，茶汤呈现淡菊黄色，清新的菊香沁人心脾。此时即使茶未入口，菊花的色彩也会营造出淡雅素净的氛围。

菊在中国文化中，与梅、兰、竹并称"四君子"，深受读书人的喜爱，伴随琴、棋、书、画等读书人的雅好，平添了高雅、不俗的印象。历史上喜欢菊花的文人不少，其中以陶渊明最为著名。在《饮酒·其五》里，陶渊明写下了"采菊东篱下，悠然见南山"这般广为流传的佳句，表现了清高、豁达的人格，以及避世、隐居的闲情。这是辞去彭泽令幽居于田野的陶渊明心情的写照，可能也是他对理想世界的表达。

晒柿饼

　　菊花有很多品种，各有其颜色。台湾种植观赏用菊花，以彰化县的田中闻名。每当夜间乘着火车，或是驱车经过中山高速公路田中、员林段附近，总可看见田间点亮的灯海，蔚为大观。这些灯光是为了控制菊花的生长和开花而点亮的。苗栗的铜锣九湖村则是台湾最大片的饮用杭菊栽培区。每年十一月，该地区就开满了白色的杭菊花朵，中间点缀着淡淡的鹅黄色。爱菊人更是花尽心思，用心栽培与改良品种，培育出许多新鲜的菊花造型，色彩上也充满了变化。

　　除了清淡、高雅的菊黄印象外，黄色出租车已经成为街头最常见的黄色景观。黄色与出租车的结合，方便了民众从众多车辆中注意到出租车的存在。从视觉效果来看，黄色在自然界的意义不尽相同：枯叶所产生的

万寿菊

枯黄色，代表着秋天的来临；而像虎头蜂这样的昆虫，以黑黄条纹配色，则带有警告的意味。秋天是虎头蜂的活跃期，爬山的民众会特别留意自然界里鲜艳色彩的警讯。黑黄相间的配色也被应用于交通标志，如电线杆以斜条纹的黑黄配色提醒路人切勿撞上；同样的，医院也会出现黑黄配色的警示标志，提醒这里存在辐射区。此时黄色的意义，并不是美感要求下的产物，而是视觉效果优先的配色。

　　自然界的黄色材料是非常丰富的：在颜料上，有植物性的藤黄、栀黄，矿物性的雄黄、铅黄、黄土；在染料上，则有植物的栀子（果实）、黄檗（树皮）、姜黄（块根）、福木（枝叶）、桑树（枝叶）、槐花（花朵）、柘木（枝干）等，各有不同程度的黄色。食品中，爱玉子半透明的淡茶黄色，

带有夏天特有的凉意；橙黄色的橙子皮，是食材中常用的芳香剂；黄色的柠檬，一想起就会浮现一股酸的感觉。由黄色联想到蜜蜂，似乎便会浮现甜丝丝的蜂蜜气味。偶尔经过西班牙餐厅，看见用番红花染成的黄色炖饭，诱人食欲。番红花常被误认为是中国传统染色使用的红花，其实两者是不同的植物。

　　生活于都市，整日忙碌，经常忘了四时的变化。人受到四季影响，并不只是温度变化的冷热感受而已，作息和呼吸都会顺应四季而改变。入秋后除了早晚的凉意外，别忘了看看路边不经意掉落的叶片，也会出现令人惊艳的一抹秋天色彩。路边的偶然邂逅，引人驻足欣赏，捕捉秋天的痕迹。尽情于山野时，也别如过客般匆匆穿梭，适时地停下脚步，感受周遭秋天的色彩，如此就不必羡慕远方的美景，因为片刻的美丽在身边俯拾即是。

满城尽带黄金甲

　　唐代黄巢几赴长安参加科举考试，但都落第，他以《不第后赋菊》为题，写道："待到秋来九月八，我花开后百花杀。冲天香阵透长安，满城尽带黄金甲。"张艺谋导演曾将电影取名为《满城尽带黄金甲》，背景影射五代十国时期的后唐，描述了一段关于皇家纷乱豪奢的故事。黄巢写下诗句的时间是在唐代末年，他以"满城尽带黄金甲"来表现长安权贵生活的奢华。后来这位诗人举兵造反，带着部队攻进长安，在金銮殿登上皇位，但因部队进城后的一些错误行为，导致民心溃散，最终起义失败，加快

了李唐王朝走向衰败的步伐。

黄金做成的盔甲，代表着威风与力量，在战场上可以起到威吓的作用。明朝也设有名为"金吾"的护卫亲军。金吾，即金乌，神话中具有辟邪趋吉的能力，因此在皇帝的仪仗队前，会安置礼官手执金吾，驱逐前方的邪恶不祥。担任此工作的礼官被称作"执金吾"。执金吾有时也用来形容被派出去领兵远征的将帅。西汉昭帝时，执金吾马适建就带兵讨伐羌人；东汉和帝时，执金吾耿秉北伐匈奴。《汉书·百官公卿表》中记载了相关内容，颜师古注："金吾，鸟名也，主辟不祥。天子出行，职主先导，以御非常，故执此鸟之像，因以名官。"

金色算不算一种颜色呢？按照日常用法，金色、银色、铜色、铁色都是表现颜色的形容词，譬如"脸色铁青""金光闪闪"等。金色在汉语中无疑可列入表达颜色的词汇之一，但为何在色谱中没有被表现出来？若说金色是颜色，银色也是颜色，那铅是否也可按此法则类推为铅色？其余如锡、铜、锑、铬等金属也能表示颜色吗？事实上是有困难的，有些金属的颜色并不太容易分辨，因此中国古代就挑选了色彩差异较大的金属进行色彩归类，如颜师古所说"金者五色，黄金、白银、赤铜、青铅、黑铁"，颜色依序是黄、白、赤、青、黑。

金属间也有混色的情况，如白金，除了黄金的成分外，还含有25%的钯、镍、锡等元素。黄金纯度指的是黄金的含量，一般用K来表示。按国际标准，K金分为24种，也可看成是黄金纯度高低的表现方式。另外，在黄金市场上，一般称呼纯度99%的黄金为足金。如果是千足金的话，其纯度则为99.9%。比较容易混乱的是将白银称为白金，当然与现在的白金（铂金）不同。在《尚书·禹贡》里，将金属粗分为三类："厥贡惟金三品"；汉朝的《汉书·食货志》更将金属分成三等："黄金为上，白金为中，

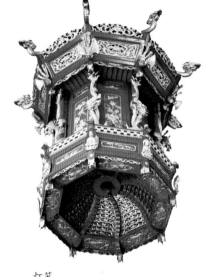

金丝翼善冠　　　　　　　　　　　　灯笼

赤金为下", 在此, 所谓的白金就是银, 赤金就是铜, 黄金是属于最上乘的, 也就是最有价值的金属。从色彩上来看, 古人所使用的, 不外乎黄金、白银、赤铜、青铅、黑铁这样的名字, 以形象地对各种金属做外观上的区分。但铜、铝、铁, 也有用不同性质的金色来形容的情形, 只是颜色上更难做判别罢了。新闻报道中常见有人在太鲁阁公园的河床, 捡到含有黄色金属结晶的石头, 以为那就是黄金。美国的外行淘金者也曾发生这样的事, 淘金业把这种骗人的金属叫作傻金。

　　黄金当然也有夸耀财富、展现权力的含义在内, 宋朝以后, 黄金的使用也体现了皇帝的权力, 如明万历皇帝陵墓出土的皇冠, 重约826克, 全部使用极细的金线编织而成, 看起来很像金纱, 有如蝉的翅膀, 因此被称为"金丝翼善冠"。从色彩的角度来看, 黄金等金属是属于金属色的归类, 也有人将之称为特殊色。金属色, 有其特殊的光泽感, 也有别于透明

的玻璃或钻石的光泽度，同时也具备一般色料的色彩感觉。

在古代，金色的主要材料就是黄金，现代则未必，有时也以类似的金属为替代材料，做出黄金的色彩与金属光泽，例如冥纸中的金银箔都是便宜的锡箔纸，只是在上面染色而已。金纸的话，就染些橙红色的化学染料，感觉上就像是金色；银纸的话，就直接采用锡箔的银白色，看起来和真的金色、银色相差无几。用染色来美化金的做法，古代就有了，在定陵出土的万历皇帝陪葬品中，金锭就有染红色的痕迹，应该不是为了改变成分或纯度，可能只是为了好看而已。

金线不仅可以编成皇冠，也可以织成衣服。明朝时，皇帝与皇后的礼服就有很多装饰是用金线直接编织而成的。当时的金线，是通过全手工将真的黄金抽成细线，作为编织材料。后来才有用金箔捻合丝线做成的金线，使用的黏合剂为漆料。这样用金箔漆料黏成的丝线比黄金抽丝制成的线，更容易弯曲编织进衣服里，重量相对较轻，以方便皇帝的行走，使其身体负担不至于太重。

黄金的抽线技术看起来不易执行，其实是运用了黄金极佳的延展性。在门捷列夫周期表中，黄金的原子序数为79，相对原子量为196.967，比重是19.3 g/cm3，熔点是1064℃，具有良好的延展性和可塑性。黄金的特性是不为一般的酸和碱所影响，也不易氧化，但可溶于王水等某些混酸。黄金因为贵重，加上不易氧化，因此被认为具有神秘的长生作用，也常被拿来当作养生或炼丹的材料。

在道教炼丹活动中，黄金是配方之一，因其性质稳定、不易朽坏，被视为天地日月之精华，炼丹者希望通过服食金丹达到长生不老的目的。另外，金粉也常被误解为黄金粉末，其实它的真实身份是铅粉，也就是"胡粉"。胡粉质地细腻、色泽润白，制作工艺复杂但易于保存，所以其

售价远超用米粉研磨成的妆粉，并因此获得了金粉的美名，在《西厢记》《桃花扇》等经典戏曲里也频现身影。

在中国传统绘画中，被归类于北派以李思训为代表的金碧山水，也常用金箔贴金的技法。后来这种技法影响到日本，发展出糅合了日本与中国特色的画风，最著名的莫过于日本宗族画派——狩野派。狩野派一家，使用金箔贴金的方式表现豪奢的氛围，受到丰臣秀吉的喜爱，成为其御用绘师，引领风骚，尤以狩野永德在聚乐第、大阪城等地的障壁画令人印象深刻，以浓绘的花鸟、名胜和风俗为主题，极其华艳。赏识狩野派的丰臣秀吉特别喜欢这种金碧辉煌的感觉，其于1585年所建的茶室，墙壁、天井、柱子等全部用金箔贴敷，茶室内的风炉、茶碗等也均为金制，而当时主张空寂、朴素美感的千利休则修建了名为"待庵"的茶室，以诚言丰臣秀吉韬光养晦。中国的汉武帝刘彻也不遑多让，他幼小时喜爱表妹陈阿娇，并说"若得阿娇作妇，当作金屋贮之也"，使得"金屋藏娇"的成语沿用至今。丰臣秀吉与汉武帝对金的喜爱，一个是现实的营造，一个是抽象的表达，汉武帝并没有真的打造一间黄金屋，而陈阿娇最后也失去恩宠被打入冷宫，引得后人扼腕叹息："千金纵买相如赋，脉脉此情谁诉。"近代西方绘画中，维也纳分离派的创始人古斯塔夫·克林姆特也喜欢用金作为颜料，他的创作巅峰期又被称为"黄金时期"，这一阶段的代表作《阿黛尔·布洛赫-鲍尔夫人肖像》《吻》等都用上了璀璨耀眼的真金，画风极为华丽浪漫。

《唐国史补》载曰："纸则有……蜀之麻面、屑末、滑石、金花、长麻、鱼子、十色笺"，《翰林志》里也有"凡将相告身，用金花五色绫纸所司印"等记载。古代色纸以唐代的"薛涛笺"著称。薛涛本是长安人，其父为宫廷乐官，因安史之乱入蜀避难，定居成都。她从小就善诗文、音

律，在与元稹、白居易、杜牧、刘禹锡等诗人交往时，发明了适于写诗的深红色小纸笺。这种特殊的彩笺后来便称作薛涛笺，又因薛涛居住在成都浣花溪，别名"浣花笺"。

金用于纸上的方法有两种：一是直接洒金；二是用笔蘸调制后的金银粉，在纸面上绘制花纹，这种纸被称为描金笺或金花笺。金花笺始于唐宋，在明清时期大为流行。唐朝就曾有玄宗皇帝以金花笺赐李白，命其当场作诗的记载。唐朝官民订婚时，男女双方需要彼此交换庚帖，有条件的人家会使用绘有龙凤等吉祥图案的金花笺。

金的使用并不限于纸张，也可用于建筑等各方面，技法也有多种，如日本京都金阁寺就以金箔贴金的方式，先用天然漆料涂在载体上，再用细竹片将金箔轻轻挑起，敷于预定位置，用嘴轻吹气，使其平顺附着于预先涂好的漆料之上。

另外，也有使用鎏金的技法。鎏金也称为飞金、金错，是先将金与汞以大致1:7的比例混合溶解，变成液体合金，即金汞剂。之后用笔蘸上金汞剂，涂于器物表面，用火烘烤令汞蒸发，最后仅留下薄薄的金附着于物体表面，再稍加打磨即可。魏晋以后，该技法通常用于佛像等宗教器物。其他还有大众较熟悉的镀金技法等。

《后汉书·西域传》中记载着汉明帝的一段梦话："世传明帝梦见金人，长大，顶有光明，以问群臣，或曰，西方有神，名曰佛，其形长丈六尺而黄金色。"这段话里，金人、顶有金光等描述，代表金色与光线都同样具有神奇的象征意义。金还有不少和皇帝有关的词汇：皇帝讲话，叫作开金口；皇帝治理国家的记事簿，叫作金册；皇帝办公的宫殿，叫作金銮殿。黄金跟皇帝紧密相连，难怪黄金表达的不外乎贵重、明亮、神秘等意象了。

黄色在现代，一方面有尊贵、光明的意义，同时也有色情的意义，与很多色彩一样，同时具有正负双面意义。正面的意义，前篇已有描述；负面意义方面，黄色最容易被联想到成人电影，成人电影也叫作黄色电影。可是，在欧美英语系的国家，成人电影被称为蓝色电影，到了日本，则被叫作粉红色电影（pink）。此例也是文化和语言差异的一个观察角度，可见色彩意义的解读，充满了多样性。

另外，英文中的红色"scarlet"，这个单字源自中世纪时生长于橡树的染色昆虫（Coccus ilicis）染出来的红色"kermes"之波斯语"saqirlāt"，出现时间约在1250年。刚开始"scarlet"被用来表现青色和红色，是欧洲枢机主教衣服的颜色，同时也具有淫妇和通奸的意思，与枢机主教的神圣性对立。虽不清楚欧洲使用"scarlet"的发展过程，但翻阅字典查阅"scarlet"的解释，可知其同时象征罪恶与很高的地位，以及性的意义，也是同一色彩具有正、负双面性意义的好例证。

除了色情的联想以外，黄色也很容易与生病的意象相联结，例如小孩刚出生时眼白部位常会出现黄疸过多症，必须放到日光灯箱里照射蓝光，促进胆红素排出体外。黄疸多寡与否也是医生判断肝脏好不好的依据。状况不好，就会呈现黄色，像是牙齿使用一久便会发黄，需要定期请牙医洗牙，把藏在牙缝里的牙垢清出来，也把附在牙齿表面的黄色清除。

人体健康与否，有时由脸色的色彩变化即可判断。健康状况不好时，脸色发黄，尤其是死亡时，人体便会呈现没有生气的蜡黄色。黄色菊花，原本是古代文人爱菊的清高象征，不知何时，到了现代转变成悼念亡者

黄染

的象征物。尽管菊花有许多品种，黄色、白色、紫红色，但都是悼念的象征色，尤其菊花的白与黄连用时，其象征悼念的意涵，更为强烈，搞不好跟黄泉路一词有些关系也说不定。换成黄色的玫瑰花，一样具有强烈的离别意味，若系上黄丝带，更是带有思念或纪念的意义。

其他的色彩如蓝色、黑色、白色等，各自也有其负面意义。这些意义的产生都需要根据前后文或周边的搭配色彩与造型去引导、推敲，才会被理解并产生作用，单独一个色彩是很难产生一定方向的意义。

禁制的黄

黄色，具有威权、神秘等的意涵，在漫长的历史中，是长期被限制使用的色彩。一般的黄色常与金属色的金黄并用，亦被当作向神明表达虔诚敬意的色彩，如赠送金牌或在神像上贴金箔等。唐高祖前的时代，并未禁止人民穿着黄色衣物，限制是在唐高祖武德初年，即公元618年颁发的诏令，明文记载，"禁士庶不得以赤黄为衣服杂饰"。此处的赤黄，指的是广义的黄色。自此之后的黄色，就成为禁制的色彩，未经皇帝允许不得穿用，也因此黄色被推向社会阶级地位的高峰。

黄色在大自然界里，有很多植物材料的，只是色素的含量多寡不同而已。但从历史文献中，汇总出使用于皇帝专用的染黄材料，大致有黄栌、柘木、桑叶、地黄等。这些染色的材料，可能会因为色相的特殊性、技法的困难度与材料的稀少性而被选用。当然也可能在战乱时，被凑合着使用，只要能染出黄色，意思表达到就可以了。

在历史舞台上，除了上面所提的染黄色植物外，尚有茋草、槐花、姜黄、黄蘗、石榴皮、栀子等黄色的染色材料，这些植物大都是因药用或观赏目的，而被大量栽种，因而取得容易，且以热煮法即可染成。可能因此没被皇家选用。其中的桑叶，因为养蚕种植，取得较为容易，但也在文献中发现，曾被选用为皇帝使用的黄色衣物染色材料，我猜想也许是因兵荒马乱时期，皇室无法挑剔，就地取材，临时被选用的。

其中，《齐民要术》的《杂说·御染黄法》里出现的"地黄"算是比较特殊的，属于中药"六味地黄丸""明目地黄丸"的材料，染色使用部位与中药同为根部。北魏末年，约公元533年时出现的《齐民要术》，作者贾思勰，其中《杂说·御染黄法》一节有如下的记载：

> 碓捣地黄根，令熟，灰汁和之，搅令匀，挹取汁，别器盛。更捣滓使极熟，又以灰汁和之，如薄粥。泻入不渝釜中，煮生绢。数回转使匀，举看有盛水袋子，便是绢熟。抒出，著盆中，寻绎舒张。少时抈出，净揾去滓，晒极干。以别绢滤白淳汁，和热抒出，更就盆染之，急舒展，令匀。汁冷抈出，曝干，则成矣……大率三升地黄，染得一匹御黄。地黄多则好。柞柴、桑薪、蒿灰等物，皆得用之。

此处记载的地黄染色，是用灰汁取得的植物碱去溶出地黄的色素，再以丝绢去热染，得到的黄色。这种做法算是比较麻烦的，多了项烧灰取碱的步骤。至于文中提到烧灰取碱的植物是柞柴、桑薪、蒿灰等，也说明以三升的地黄染出一匹布的配比，更提到地黄越多，则会染到更好的黄，推测此处所提的好字，是指较浓郁的意思，详细地记载了古代染色必然遭遇的分量问题。《齐民要术》的时间早于唐高祖颁发诏令，当时并没

有黄色的使用规定。北魏统治的区域在北方，而贾思勰曾做过高阳太守，高阳也就是今天的山东淄博，他所到访的黄河和渭水交界以北之区域，正是地黄产区。但许多学者经过考究，认为前述所引用之《杂说·御染黄法》的内容，根本是由后人擅自追加的，不知作者是宋代抑或明代，并非作者贾思勰本人所写的内容，可信度较低，仅能参考。在许多版本的《齐民要术》中，并没有此篇内容，因此难以这段内文佐证"地黄"就是皇帝的穿着色彩。而在卷55及卷85里，关于地黄可以染黄的相关记载，仅能说明在贾思勰的时期，已经可用中药的地黄染黄色而已。

古文献里所提到的染色植物，在隋唐之后，较明确的记载是黄栌、柘木的树干，尤其树心的部位，黄色的色素含量较高。两树的生长较缓慢，取得相对困难，提炼也稍需人力，分布区域均在黄河、淮河、长江流域之间，算是生长于历史舞台的中心地。从色相的角度来看，黄栌染出的黄，是偏橙的黄色，也就是古文献上的"赤黄"，是接近太阳光线的色彩。栌黄一词，亦已经出现于隋唐时期的诗词里。柘黄，则被明代李时珍的《本草纲目》明确指出是染皇袍的色彩，实际染出的色彩，亦是浓郁的黄，与黄栌带有一点红的黄色不同。因此，说这两种植物染出色彩是贵族或皇家的黄色是有迹可循的。其余的，就是庶民百姓的黄色。以下的两篇，就分别以黄栌与柘木两类的说明为主。

栌黄

五年前，我第一次到北京的中国传统色彩学术年会发表论文，为了

一睹秋日红叶要角黄栌的风采，趁着会议空当到访香山公园。那时已是深秋，只见黄栌的叶子并非传说中的红色，而是黄色。北京的朋友说来晚了，早些时候黄栌叶子还是红色，随着天气变冷，便转黄了。

来年再度前往北京发表论文，心中仍然挂念着黄栌风采，便稍微提早了出发时间，果然在碧云寺附近遇见了阳光下灿红的黄栌叶片。北京朋友建议搭缆车到山顶，山间红叶便可一览无遗。第三年再赴北京，补上搭缆车往山上走的行程，果然见到山林间点缀着各种红叶，肉眼便可清楚分辨哪棵树是黄栌。真是如三顾茅庐，才得以一见黄栌真面目，见到秋日红叶之景。

黄栌曾是唐代皇帝黄色皇袍的主力染色材料，它的染色部位是树干，只有稍微粗大点的树心部分具有色素。一整棵大树，只有树心含有黄色色素，实在稀少，因此只有皇帝有权使用。黄色除了在五行中与赤青黄白黑等的色彩对应时，象征中间最尊贵之意义外，材料的稀少性相信也是被考虑的要素之一。

黄栌，在唐代曾经被作为礼物送给日本天皇，保存在奈良的正仓院千余年，传递了那个时代的色彩信息。正仓院，就在奈良东大寺的后面，是个原木构建的长条状高脚屋。东大寺在当时是国家等级的大佛寺，天皇会参加东大寺的各种祭典，正仓院于是成为保管天皇使用器物的仓库。当时日本与唐代的交流频繁，除了遣唐使带回的器物、文书外，佛寺也会派遣自己的贸易船，运回许多器物，两国贸易热络。那时的日本受唐朝的文化影响颇深。

不过有段时间，也许是日本锁国或动乱之故，双方贸易终止，导致日本染人无法取得黄栌材料，只得用漆科的山漆树去替代，染好后，再叠染苏芳的红色，染出稍沉稳的红赭黄。直至目前，日本仍保留此色彩，并且

仍在继续使用。而中国的皇帝袍服色彩，则随着时代变化，早已经历了多次更迭。到了清朝，甚至豪奢地使用蚕丝线抹上生漆，再在外裹上金箔，做成金丝，最后才织进皇袍里，使得皇袍的重量增加。所以皇帝出场走路速度很慢，除了表现威严外，也许与衣服很重有关吧！

日本的平成时代嫣然落幕，新的令和天皇已然就位。在就位仪式中，平成天皇或令和天皇的服饰，就是使用的黄栌染。黄栌染的色彩是带点赭的黄色，那是因为日本天皇皇袍的栌黄是叠上了薄苏芳色的。那栌黄，也可能与隋唐时皇家的专用色彩有关，但已无法证实隋唐时皇家专用之栌黄是否有叠上苏芳。实际以黄栌染色，所出现的色彩是有点闪闪发亮的橙黄色。至于黄色变成皇帝专属的色彩，亦是随着唐高宗后，官服制度的建构才明确被划分出来的。黄栌染的黄色，在日本因此被称为"禁制色"。

读者若有机会秋天到访北京，别忘记到香山公园逛逛。香山公园的秋红景色的主要角色之一就是黄栌。黄栌叶片进入秋天后会先转红，再转黄，色彩变化颇大。黄栌通常是长在寒冷的北方，在江南较少见，但我还是在江南发现了难得的黄栌踪迹。某年5月，我趁着赴湖州师范学院演讲的空当，在附近的公园逛了逛，竟然发现了开花中的黄栌树，首次见到黄栌开花的样子，心中感觉兴奋。此外，朋友还赠我一小袋黄栌树干碎片。回台湾后，迫不及待地放进锅里煮，使用明矾媒染，果然染出了有点亮的橙黄色，不舍得叠染苏芳，直接保留黄栌的色彩。后来，又使用了安全的钾离子进行比对性的碱性试染，得到淡淡的黄色，证实了媒染的金属不同，确实会出现不同的色彩。

又想起某年夏季我去访日本的德岛，意外地在小庙宇的入口处，发现一棵黄栌，接着于兵库县小野市马路边，陆续发现几棵处于花朵盛开

黄栌染

状态的黄栌。其奇特的开花状态，已让人无法感觉到那是黄栌了，难怪英文会称黄栌为烟雾树（somke tree），整棵树是烟雾缭绕的感觉。不过黄栌被称为烟雾树，俨然仅看到其观赏用途，染色用途似乎被忽略了。

端详黄栌碎材染出的色彩，确实是令人着迷的沉稳黄色，仿佛循着唐代的足迹，想象尊贵的黄栌色。黄栌的染色，与一般的煮染没有两样，方法单纯容易，只不过材料较难取得而已。蚕丝与羊毛的色素附着度较高，棉麻较不佳。黄栌也是属于酸性染料的一类，染出的色相是带点红的黄色。看水中的黄栌染色，丝巾在搅动时，闪耀着金黄色的光，很神奇。或许那闪耀是因蚕丝的缘故，在用其他材料染黄色时，并不会出现如此的闪耀。但也许正是这个原因，宋应星才说黄栌染出的色彩是金黄色。金色与黄色是不同的色彩，金色在色彩学上是属于带有光泽的金属色，黄色则是一般的反射色彩，但不论在书写还是口语表达上，两者是通用的。总之，缅怀着古代皇帝的黄色穿着，虔诚地望着黄栌染出的栌黄色彩，突感贵气逼人。

百变的柘木

曾在一趟大陆巡回演讲行程的最后，安排了拜访南通博物苑。南通是传统的桑蚕之乡，附近区域目前仍保持着大面积的种桑田地与散在田间的养蚕蚕房。我特地前往参观蚕房，巧遇农家正在收取第一季的蚕茧。让人想起以前，江南多桑蚕之家的景象，尽管目前蚕户所剩不多，仍是相当有特色。老妇利落地剥下厚纸板蚕格里的蚕茧，此地是将蚕放在厚纸

板隔出的格子里，让其吐丝结茧。我曾经在苏州丝绸博物馆的展示厅，见到稻草编成格子，让蚕吐丝结茧的展示。其他地方也见过杂乱地抓一把稻草秆，随意让蚕吐丝结茧的方式，略有不同，各有其特色。

在南通博物苑演讲过后，我参观了馆设陈列，缅怀张謇的历史过去，了解南通曾是江南织造局重要的染织重镇，目前仍是桑蚕之乡。最后，转往馆后面的百草园参观，这里种植着垂丝海棠和西府海棠，也有染色材料栀子和虎杖、栗树，最后竟在园区一隅，发现一群柘木，有粗壮老树，亦有细枝幼苗。根据导游的说明，幼苗均是后面三棵老树自然繁殖出来的。仔细辨认后，发现幼苗的叶片有很深的开裂，而大棵树的叶片造型则类似榕树的叶片，与幼苗的新叶长相全然不同，完全没有开裂的痕迹。柘木的叶片实在是太多变了，光凭这些形状，让人不敢置信它们是来自同一种树的叶片。如果这群柘树隐身于树林里，单要靠叶片辨认，是有其一定困难度的。

对柘木感兴趣，是因为李时珍在《本草纲目》里的记载："其木染黄赤色，谓之柘黄，天子所服。"对其中的"天子所服"，我甚感兴趣。由古代文载可知，柘袍始于隋文帝时期，唐代的王建在《宫中三台词》里便有佐证："日色柘袍相似，不着红鸾扇遮。"杜甫在《戏作花卿歌》"绵州副使着柘黄，我卿扫除即日平"中，亦提及柘黄。虞世南的《琵琶赋》中"木瓜贞柘，盘根错节，或锦散而花开，或丝萦而绮结"也提到了柘木。到了宋代，苏轼在《牧马图》里也有"岁时翦刷供帝闲，柘袍临池侍三千"的"柘袍"用词。从这些文献中，已可确认柘木被当作黄色染料使用，柘黄甚至是皇帝衣服的尊贵颜色。这不免令人感觉好奇，想以柘木的材料试染，看看到底能染出何种黄色，可惜只在台北植物园发现几棵柘木，看起来刚种下不多久的样子，粗细约略与食指相同。

柘木

柘黄

　　　　　　　　　　　　　　　　制 色

柘木长得慢，大都长在江南。后来我在苏州的拙政园，发现有棵上百年的老柘木，斜斜地矗立于池边。可是左看右看，都不像是上百年的老柘木，可能是因为长得慢，所以树干腰围不甚粗，看起来像是长了二十多年的感觉。在大陆，柘木大都生长于石灰岩的土质，树干总是弯弯曲曲的，因此有"十柘九弯"的说法，另外因树心会吸引某种钻心虫蛀蚀，还产生了"十柘九空"的说法。

柘木长得慢，木质很坚硬，加上树心部位有黄色的纹路，变成名贵家具爱用的木材。柘木还会被加工成佛珠等工艺品，与檀木齐名，有"南檀北柘"之说。因叶片可拿来养蚕，柘木也被称为柘桑或桑木，而在古文献《本草拾遗》《救荒本草》里则被称为柘树，《诗经》简称其为柘，高诱注《淮南子》称之为柘桑，《清异录》称为文章树，《湖阴县志》则为灰桑树。另外，尚有伤脱木、黄桑、柘子、野梅子、野荔枝、老虎肝、黄了刺、刺钉、黄疸树、山荔枝、痄腮树、痄刺、九重皮、大丁癀等称呼方式。

我曾在北京的潭柘寺入口处，见过两棵老柘木，据说也有数百年了，但看起来三十多厘米粗而已。也许为了与潭柘寺的名称有所呼应，周边有不少刚种植的小柘木，也只大拇指粗而已。北京的潭柘寺入口的老潭柘木，恐怕是柘木最北的生长界线，据说是鸟吃了种子，飞到潭柘寺拉下排泄物而长出的树种。本来寺院周边有很多柘木，只是此处的柘木，传说是可以治疗不孕症，便被心急的人们拔光了，因此才又补种。潭柘寺的老柘木，以其存在，默默地诉说着潭柘寺的历史。

柘木的染色部位是树干，和黄栌一样，都在树心位置，色素最浓。染色的媒染剂是用明矾，只要高温煮沸即可染色，染出很亮的明黄色，与黄栌比较的话，黄栌的染出色彩，则是较偏向橙赭色的黄。黄栌染出的色彩，称为栌黄；柘木染出的色彩，就称为柘黄吧！

栀香千户侯

若千亩卮茜，千畦姜韭：

此其人皆与千户侯等。

——《史记·货殖列传》

"卮茜"指的是栀子和茜草，栀子的"栀"字，古时也写作"卮"。《史记》写于西汉时期，可见栀子和茜草在当时的需求量很大，市场价格很不错，于是种植者只要种有千亩的栀子或茜草，在扣除税赋之后，仍可过上"千户侯"等级的生活。因此可推断这两种植物，在当时可能已有一定规模的经济栽培。

栀子除了具有药用价值外，也是一种染色材料。以台湾地区为例，从

栀田

制　色

台中、南投、彰化、嘉义到台南的乡间，都有它的踪迹，眼尖些，即可发现栀子种植在大片水田的畸零角落。每到开花季节，飘香遍野。可惜的是，被采收的栀子很少是自用，多是供贸易之用。

栀子是衣服和食品的色彩染料，也是中药材，但它的食用价值却被淡忘了。夏天市场上卖的黄色粉粿，淋上蜂蜜，加点碎冰，是很清凉爽口的应景食品，也是颇具地方特色的庶民甜点。早期粉粿的黄色是使用栀子果实萃取出来的色素染制，可惜目前被化学合成食用色素"黄色四号"所取代。其他的黄色食品也多以化学染料取代天然染料，真令人无奈。

明明是黄色染料的产地，却无缘使用安全的自然色素，是消费大众无知，还是无所谓呢？每每看到菜市场、百货公司陈列的艳黄色腌渍萝卜，心中不免一沉，又是"黄色四号"。为了卖相好，菜头、腌黄瓜……连菜市场卖的黄鱼，都用人工色素染黄了。如果消费者聪明一点，多关心保健信息，就能避开对人体有危害的合成色素食品。

栀子的染色方法非常简单，只要趁着果实由绿转为橙红时，抢在表皮未溃烂、鸟类也还来不及啄食前，将其采收。采收后，用热水汆烫一下，之后可晒干冷冻保存，也可直接冷冻。使用时，取出一定的量，用热水浸泡片刻，即可轻松剥除硬皮。再将去皮后的果实放入热水中，加一汤匙的食用醋，滚煮数分钟。放凉后的液体，用滤网过滤渣滓，可得到清澈的黄色液体，这就是天然可食用的黄色色素。加入面粉里调和做成黄色的面条或水饺皮，抑或是做成汤品等，都是令人赏心悦目且兼顾安全性的黄。

栀子的色素里除了黄色，也有少量的红色，因此整体呈现偏橙色的黄。另外，栀子里还含有蓝色色素，但需要经过生物酶技术的转化，才能成为人类肉眼可感知的色彩。这些色素皆可用于食品、药品或化妆品的染色，以增加它们的色彩辨识度与美观度。

台湾栀子的传统产地集中在嘉义大林镇的中林里与上林里,有些农民不使用农药,采取放任生长的方式栽培栀子。最后收上来的果实和中药店贩售的球状山栀子十分不一样,个头不大,外观是饱满的长条椭圆形。到了深秋,漫步在栀子田,看着漏采的栀子果实兀自黄甸甸地垂晃于田野间,会不由地生出些许无奈之感。

虫子与鸟共食的栀田

多年前,冬至刚过,我前往台中县东势拜访朋友,经过乡间小道,对散布于田野间的点点橙红色果实感到好奇。后因"9·21"地震的振兴计划案之审查,再次经过那块田地,停车看个究竟,也带了几颗回家当样本。查了植物图鉴数据,才知道是栀子。当地农民说4月应该没有果实的,那几颗是幸运地没被鸟吃掉而剩下来的。

后来,我去拜访住在嘉义县大林镇辖下中林旁边的上林的栀子园主人,可能是4月的缘故,气温宜人,巧遇了栀子花的开花期,处处都有栀子的白花,沿途都是栀子花的香气。后来才晓得那地区是栀子的传统产区,种出的栀子果实大且饱满,色素又多,通常是于冬至前后收成。记下了时间,冬至前再次前往,果然在栀子田里看见饱满的果实景象。农家全员出动,忙碌于枝丫茂密的栀子田里,寻觅那成熟的果实,利落地摘取果实。摘果的农妇,用花布把头到脚包裹严实,连安全帽都戴上了,深怕低矮栀子丛的枝丫戳到头或眼睛,也怕田间有很多小虫。栀子园主人还说栀子不能喷农药,因此,有些果实采下来,手一捏就感觉到里面是空的,被

虫吃光了，还吃得很有技巧，保留完整果实表面，让人无法发觉。栀子的果实有着特殊香气，不仅虫喜欢吃，鸟也喜欢吃，可能是被那香气吸引了吧？心中想着，这园子不喷农药，让虫子和鸟共食，一起享受老天爷的恩惠，真是美好的景象。

采摘回来的栀子，放在阳光下曝晒，那橙黄色的色彩，在光线的映照下，煞是柔美好看。忍不住取了一颗，才理解为何日本人把栀子叫作"不张嘴的果实（くちなし）"的道理。栀子的果实，干燥后不开裂的，保持整颗完整的状态，果壳微硬，以方便种子飘散播种，不像其他植物干燥后会开裂。

栀子的色素很浓郁，泡在热水杯里，黄色马上渗了出来，不多久整杯水就变得黄澄澄的，十分饱和。另外试过把果实剥开后，加点醋泡热水，把过滤后的黄色热水加进电饭锅，放了米煮上整锅黄色的饭，把黄色热

栀子

水加入擀水饺皮的面团里，包一锅的黄色水饺，就是没试过做黄色的面条，相信是很有趣的。

栀子晒干后，整包放进冰箱的冷冻库里，本以为冷冻后会结块，没想到取出使用时，还是颗颗分明。用热水瓶里的热水稍微一烫，外面的硬壳就可以轻易地剥除，留下凹凸不平的果肉，装进准备好的棉布小袋，放进锅水里，加醋热煮，香气满满的栀黄就渗出了。过年的时候，自己做年糕、发糕、年夜饭，都可以加点进去，栀子的色素是安全的食品色素，可以安心食用。何况是本地种植的长条形的大个头栀子，不是中药用、球状结果的栀子。

栀子自古便是染黄色的植物染料，其黄色可染在纤维上。前文提到，在《史记》的《货殖列传》里，就记载着"栀茜千亩"，大意是说当时农户如果有千亩地，种了栀子和茜草，就可以过得如同千户侯等级的生活。可见当时栀子和茜草的种植，已经普及化到经济种植的地步，且价格不错。间接说明了栀子的黄色与茜草的茜红色，在《史记》的年代，染色技术已很成熟。

栀子的染色活动，除了出现于《史记》外，在《齐民要术》《天工开物》或《本草纲目》等不同年代的古书中，亦有记载，可药用或染色用。染色的方法，与食用的取色方法是相同的，只是用量的多寡而已。染纤维时，用量稍多，一样要加醋水煮，不想剥皮的话，就用剪刀将栀子剪成细碎状亦可，只是煮好后要过滤。蚕丝和毛料的纤维，染色效果较佳，棉麻不容易染上。栀子的染色坚牢度不是很好，容易褪色，如果不介意，可以在褪色后，以再染一次来解决。栀子，不论食用或当作染色材使用，均是安全的。

栀子的繁殖可用压条法或从根部分枝移种，通常是在4月份雨季前后

移植较容易成功。当然，还可以将其栽种在盆子里，可到处搬动，但需要充足阳光，也不能缺水。农民栽种栀子时，会挑低洼且稍微潮湿的土地种植，需要一点儿肥料。会结果实的栀子花朵通常是单瓣的，市面上贩卖的栀子品种里，有种开复瓣的花朵不结果的品种，叫作玉堂春。当然，重瓣与否，不是凭借判断是否结果的标准，日本的栀子品种里，就有种会结果的复瓣花朵栀子，只是果实稍小些。另有果实体积很小、外形是倒三角形的栀子品种，色素较少。

还是台湾地区产的栀子，个头大、色素多，不用农药，最棒！

槐黄

唐代沈佺期在《长安道》一诗中写道：

秦地平如掌，层城入云汉。
楼阁九衢春，车马千门旦。
绿槐开复合，红尘聚还散。
日晚斗鸡还，经过狭斜看。

这是沈佺期纪录长安城繁华生活情形的诗句，其中的"绿槐开复合"表现的是槐树开花的景象，大约是在4—5月之间。但也有例外，曾在日本七八月的京都见过仍在开花的状况，不过是以犬槐和龙爪槐居多，与中国大陆的国槐品种不同。

第一次在北京见到槐树，是在颐和园入口处。那里的龙爪槐枝干造型奇特，还以为是加工过的，才会形成像鹰爪的威猛状，印象深刻。于北京街道两旁，则有高大的国槐，为夏天带来阴凉，也成为北京街道的形象之一。

槐树主要分成两类，一类为国槐，另一类为洋槐。国槐，又分成针槐、龙爪槐、豆槐、白槐、细叶槐、守宫槐等，洋槐是北美的刺槐，近代才传进亚洲。有人直接把这些类的槐树并列，西洋槐只是其中一类而已；亦有以开花时间作为分类标准的，分成四五月开白花，八九月开黄花的。究竟是否也可能于同一棵树在不同时间开不同的花，就不得而知了。另有一说是南方的槐树花期较长，从4月开到9月，北方的槐树受寒冷气候的影响，花期则较短。

一般古书中所提到的槐树，大都是指国槐。对生活于华北地区的人而言，国槐是很奇妙的树种，通常村落中会种上几棵槐树，高大的槐树，供村民乘凉遮阴，也是饭后聚集谈论生活的信息站。在明朝永乐年间，为了补充北京地区的劳动力，官府下令迁徙了山西洪洞县的许多居民。洪洞县居民出发前，在槐树下集合，大家都带着槐树的种子，作为对家乡的纪念，因此河北山东一带就成为槐树的分布区域。后代的子孙，以歌谣的方式传唱着或在祖训中留着祖居地是大槐树下的村庄的文字，槐树就成为迁徙的历史共同记忆。

槐树的槐字由木和鬼字组合成，有鬼的字是否会有不吉祥的寓意呢？在日语里的槐树发音是"えんじゅ"，与"延寿"一词同音，因此带有吉祥的意义。在许多八幡宫神社的庭园里，就种有槐树，作为守护妇女平安生产的树木，另外槐树也被当作风水树，种在屋子的北面，都是正面的意涵。

　　　　　　　　　　　　　　　　　　　　　　制色

<div align="right">槐花米染黄色</div>

在中国，因为槐树容易种，长得快，千余年老槐树是很常见的。槐树在八九月份的夏末，亦会开花，是夏季的重要象征之一；其存活期很长，因此被借用来和柏树、桧树一起比喻为太师、太保、太傅等国之重臣，有吉祥和幸福的意思。此外，槐树的槐与怀字是同音，因此含有怀中有大志、品格高尚的意思，北京人盖好房子后，会在家后面种棵槐树，祈求家中男子早早出世，且有三公等级。《本草纲目》里记载着："按《周礼》之法，面三槐，三公位焉。吴澄注云：槐之言怀也，怀来人于此也。王安石释云：槐华黄，中怀其美，故三公位之。《春秋元命包》云：槐之言归也。古者树槐，听讼其下，使情归实也。"由上可知，槐树有其特殊的社会地位。

至于槐树的染色，宋应星在《天工开物》里，就记载着槐花米可以染

黄色："凡槐树十余年后方生花实。花初试未开者曰槐蕊。绿衣所需，犹红花之成红也。取者张度簁稠其下而承之。以水煮，一沸，漉干捏成饼，入染家用。既放之花色渐入黄。收用者以石灰少许晒拌而藏之。"而《本草纲目》里，记载槐花染色的文字，如下："其花未开时，状如米粒，炒过煎水染黄甚鲜。"李时珍的记载颇为真实，染出的色彩确实很鲜黄，坚牢度亦不错。

槐树的染色不是用树干或树叶，而是使用花苞，未盛开的花苞。为何古代的染人知道使用未盛开的花苞，而不使用盛开的花朵，两者有何不同呢？或者根本无须使用花朵，用树叶或树干亦可染出黄色呢？我猜想可能是古人从试作中，发现了槐花花苞染出的色相，黄得特别柔和，加上槐花具有药用的缘故，才被关注。药店贩卖的槐花，称为槐花米或槐米，槐花米除了药用外，亦可食用。我曾在山西太原尝过槐花炒蛋，只是不知道是哪个品种的槐树，是盛开的槐花抑或是中药材里的槐花米？

另外顺带一提，《本草纲目》也记载其种子可以染皂色，皂色就是黑色的意思，尚未尝试过，不知结果如何。槐花米的染色是比较容易的，只要在水里放入中药店卖的槐花米（新鲜的更好），加入点醋酸，煮滚后再熬煮个半小时，稍微过滤后，将染材放入浸染20分钟，就可以染成槐黄色。染材方面，以毛和蚕丝等动物性纤维较佳，棉麻等植物纤维则较无法上色。染出的色相是柔和的鹅黄色。通常水印版年画里，使用槐黄当作印料，我曾在河南的朱仙镇木版年画中心，见过现场印制，询问师傅才知道黄色材料是槐花米，知道此处保留传统做法，心中感觉欣喜。不过服务员另外小声补上说明，虽然师傅说用槐花米，其实现在大都是用丙烯颜料，不禁又令人有些失望。

查了许多数据，确实传统的水印版画的黄色颜料是使用的槐花米，

不过处理手法不太一样。但因为没试做过，于此仅将资料公布，若有读者试做，也请不吝分享结果。据说是把槐花米放进水里煮烂，最后加上石灰，让石灰吸附黄色，变成泥状，以方便刷子蘸取颜料刷在板模上。另有一说是把石灰放进水中，和槐花米一起煮，黄色就会被吸进石灰里。其实二者的做法类似，推测应都可行。据彩绘的古文献记载，槐花米煮后，加入石灰，再用布过滤、拧出汁液，就可以得到黄色。除了单独使用外，亦可加入石绿套印混色，形成较鲜的石绿色，此法为宋代彩绘所使用。虽然尚未实验过，但由槐花米在彩绘文献上的记载，可了解槐花米色相之坚牢度是较高的，不然不会被当作彩绘颜料。

檗黄

"黄蘗"亦可写成黄檗，是树的名称，也是中药材、染料，染色与药材的使用部位是树皮。

树皮剥开后，可见内外两层，外层没有色素，内层才有色素，药材是以片状贩卖的。黄檗里含有植物碱，专吃纸张的蠹虫不喜欢，因此将黄檗的色素以水煮过后，倒入纸浆里，作为防虫的材料，这个步骤就是"装潢"，后来被延伸为室内装潢的"装潢"意义。

台湾地区中药店里贩卖的黄檗，几乎都是大陆供给的，本土黄檗已很稀少。大陆产地里，最有名的要属福州附近的黄檗山，因是附近有座寺院就叫作黄檗寺。明末，有位大和尚叫作隐元禅师，随着郑芝龙的海盗船，出海到日本的长崎，进驻长崎的三福寺（有三个福字的寺院，福济

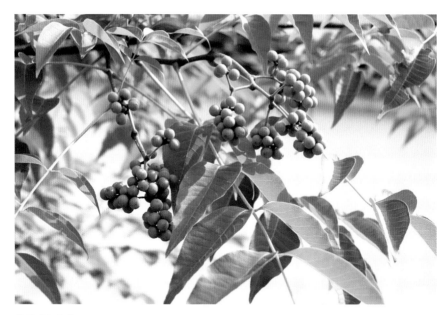

黄檗叶与果实

黄檗染色

制 色

寺、崇福寺、兴福寺）。隐元大和尚带着几位徒弟，往京都、奈良发展，挑战了当时的禅宗。天皇和将军很欣赏他，将宇治附近的一块地赏赐给他，他便建立了日本禅宗的最后一宗，叫作黄檗宗。隐元和尚的故事留待下文再讲。

黄檗寺在宇治站附近，寺里栽种了许多黄檗树。隐元大和尚从明代到日本，除了促成日本禅宗的最后一宗黄檗宗以外，也把隐元豆（四季豆）带到日本，另外也把福州素鸡、素肉的素菜料理引进日本，称为普茶料理，同时带动了日本的煎茶道。黄檗有了中国僧侣隐元和尚的这些事迹，色彩因此增添些许神秘性。

黄檗的染色很简单，因其本身为碱性，不必加酸，只要放进水中煮开，事后再泡酸即可。材料还是以丝毛的染色较佳，黄檗有植物荧光物质在内，染出的色相是偏淡绿的黄色感觉，是亮度较高的檗黄。但是较容易变色与褪色，通常拿来薄薄叠上其他的颜色，如与蓼蓝的青色叠染，借以获得绿色的色相，是传统的绿色染色方法之一。

黄檗寺的黄檗

每到奈良，总能感受到这座城市保有的些许唐代氛围。虽然奈良的许多寺院建筑均历经整修或重建，但如东大寺、法隆寺、药师寺、兴福寺、唐招提寺等，大都能坚持保留原貌，这些寺院也是奈良建筑的典型代表。早期兴建这些寺院的僧侣大多和中国有渊源，如六次东渡的鉴真和尚，就葬在他和僧众按唐代最先进的建筑方法设计、建造的唐招提

寺，而东大寺的山门，大约是在南宋时期，由来自中国的僧侣所改建。另一位令人动容的东渡法师是隐元隆琦禅师（1592—1673），他建造了位于京都南边宇治市的黄檗山万福寺。隐元禅师本姓林，是明代福州府辖下的福清人。福清有座万福寺，位于渔溪镇西北的黄檗山上。黄檗山，古时以盛产黄檗树而得名，万福寺也因此被称为黄檗寺。

万福寺设立于唐贞元五年（789年），莆田人正干从六祖惠能处学禅归来，返乡时路经黄檗山，想起师父临别时的赠语"遇苦即止"，感悟到黄檗树皮的味道很苦，正是师父惠能所指带有苦味的地方，于是便在此定居下来，并化缘建寺。

隐元隆琦禅师东渡的时间是在明代晚期，不是唐代。黄檗宗传入日本时，禅宗已是临济宗和曹洞宗的天下。黄檗宗在宗派林立的情况下，能另树一宗，且获得将军的认可，是很不容易的事。隐元禅师和鉴真和尚东渡前，均是先派弟子前往探路，但弟子多半于途中遭遇海难身亡，所以才亲自前往，经历大海的考验，来到语言与生活环境完全不同的日本，凭借坚忍的毅力和决心才取得如此成就。

1654年，62岁的隐元在日本九州岛的长崎顺利上岸。因为海流的缘故，长崎成为中国人在日本上岸的主要地点，也是中国人聚集的区域。隐元入住崇福寺，之后也在长崎另建普门寺。当时因躲避战乱，前往日本的中国禅师颇多，长崎有三座寺庙就是由中国禅师所建立，分别为觉海的福济寺、超然的崇福寺、真圆的兴福寺。之后，隐元禅师北上，在京都获得幕府将军德川家纲赐地，逐渐累积，才建成了现今模样的黄檗寺。

黄檗寺的印经传说特别感人。据传，印经活动源自某天几位不同佛教宗派的禅师畅谈自己的志愿：曹洞宗的卍山立志要让自己的宗派复古，东大寺的公庆说要重建大佛殿，铁眼道光禅师则发愿要在日本重印明万

历版的《大藏经》。铁眼因此四处化缘募款，募集过程遭逢宇治川泛滥导致的大饥荒，他将募集的印经善款全部拿出来赈灾，救助了万余人，在当时感动了很多的百姓。等灾害过后，百姓们也纷纷解囊协助印经。他耗费十一年时间，在京都二条附近雕版印制的共计1618部7334卷《大藏经》，也被称为铁眼版《大藏经》。

福州的黄檗寺，现被称为祖寺、唐黄檗寺、古黄檗寺；京都的黄檗寺，则被称为新黄檗寺。台南市历史上也兴建过黄檗寺，曾是台南的"七寺八庙"之一，后来改为郑成功的咨议参军、同安人陈永华的居住处，也是天地会的秘密聚会所。直到清乾隆年间，不慧法师被捕后被押解至北京处死，该寺便荒废不复存，只在史料中留下记载。

在新黄檗寺的印经活动中，铁眼禅师为了保护纸张不被虫咬食，造纸时加入了黄檗煮出的液体。黄檗的树皮由于含有植物碱，虫不爱吃，因此自古以来被造纸业当作防虫剂使用。黄檗的黄色在抄纸前就被加入纤维里，进行黄色的染色，这样的工序叫装潢，后来"装潢"一词被延伸用来表示物品、房屋等的装饰。黄檗同时也是一种胃肠药，用于制药的部位是树皮。

黄檗染出来的色彩，是带点绿的黄色，因为含有植物荧光物质，所以有些发亮。染在纸上，有点类似竹纸或土纸的感觉，配上印经的墨色，就形成了典雅古朴的经书风格。

姜黄

姜黄，既是黄色染材，也是药材，使用部位为根部。台湾地区容易栽种，采收后，磨成粉，被当作健康食品贩卖。《本草纲目》描述如下："郁金有二：郁金香是用花，见本条；此是用根者。其苗如姜，其根大小如指头，长者寸许，体圆有横纹如蝉腹状，外黄内赤。人以浸水染色，亦微有香气。"最后一段更写"人以浸水染色，亦微有香气"。可以用来染色这件事是确实的，但姜黄的香气如何，就看个人喜好了。

从染色的立场来看，姜黄染出色相浓郁，而且因为含有植物荧光成分，染出来的黄色是极为鲜艳的、带点红的姜黄色。不过较为可惜的是，姜黄色容易在短时间内，便出现褪色或褐色的变化，读者若不介意这个状况，很推荐各位尝试。

姜黄的染色，十分容易，只要把姜黄粉，放入热水中，再加点醋，就可以进行染色了，温度不需太高。材料的部分，仍是以蚕丝的纤维吸色力较强，棉麻次之。可以考虑用家里未食毕、剩余的过期姜黄粉，染条姜黄色的围巾。如果褪色了，再染一次就好，非常环保。日本有些染家，喜欢在红花染后，再叠染一层薄薄的姜黄色，用以消除红花染的粉红，得到大红的色相。

石榴皮

深秋时，石榴红通通地挂在树梢，与蔚蓝的天色形成对比，煞是好

看。但是小小的石榴，是无法食用的，不像市面贩卖的美国红石榴，个头很大，种子晶莹别透，宝石般的亮红，吃起来有种酸酸甜甜的滋味。

　　某次赴大陆旅行时，我见到售卖的新疆产的石榴，外皮火红，买来一尝，虽带点涩感，但酸甜适中。石榴的种子很多，一般多取其象征多子多孙，作为吉祥的装饰，门窗的木石雕刻、梁柱彩绘常用它作题材。

　　石榴的染色方式，一般是在食用后将皮留下，小颗的台湾石榴则可整个晒干保存，积存到一定数量后，便可进行染色。石榴皮的染色，有多种色彩，从黄色染到黑褐色，既受棉麻丝毛材质的影响，也与媒染剂有关：深褐色系的色彩大约是铁的媒染，黄色系是属于明矾媒染的呈色。不论哪个颜色，其坚牢度都还不错，算是很"平易近人"的染色材料。染法不脱离黄色系染材的方式，加酸水煮、过滤，明矾或铁媒染均可，各有不同的沉稳色泽。

　　另外有趣的是，根据李时珍《本草纲目》的记载，石榴皮制的染料可染胡须，至于是否可染上头发并未提及，就留待有兴趣的读者去试染了。

山矾

汇总李时珍《本草纲目》的染色资料时，意外发现有个名为山矾的植物，是可染黄色的材料。文中记载如下："芸，盛多也。《老子》曰：万物芸芸是也。此物山野丛生甚多，而花繁香馥，故名。按：周必大云：柘音阵，出《南史》，荆俗讹柘为郑，呼为郑矾，而江南又讹郑为场也。黄庭坚云：江南野中椗花极多，野人采叶烧灰以染紫为黝，不借矾而成，予因以易其名为山矾。"

在这段记载中，我对"采叶烧灰""染紫为黝"一语甚感好奇。推测山矾应是碱性植物，可以烧制成灰，用在染色中，改变色相，将紫色的色相染成黝色。黝字，根据《说文解字》解释为"微青之黑也"，是带青色的黑色意思。但若将黝和紫结合的话，黝紫也是古代染色的色名，在宋代的《燕翼贻谋录》里，记载着宋仁宗时期，南方有个染工用山矾叶烧灰染成一种黝紫色。因此推测山矾的染色可能是属于碱性媒染，先染好紫色，再将染物过一次以山矾烧制的灰水，变成带紫的黑色，称为黝紫。我从这段与山矾有关的染色记载，意外发现染色与色名间的关系。

宋代诗人黄庭坚特别喜爱山矾花，在他的诗中，吟咏了许多与山矾花有关的诗。如《王充道送水仙花五十枝》："凌波仙子生尘袜，水上轻盈步微月。是谁招此断肠魂？种作寒花寄愁绝。含香体素欲倾城，山矾是弟梅是兄。坐对真成被花恼，出门一笑大江横。"诗中，将山矾与梅花比拟为兄弟。他甚至在《戏咏高节亭边山矾花二首》序中写道：

> 江南野中，有一小白花，木高数尺，春开极香，野人号为郑花。王荆公尝欲求此花栽，欲作诗而陋其名，予请名山矾。野人采郑花以染黄，

不借矾而成色，故名山矾。

　　黄庭坚在此文里，清楚说明山矾是染黄色的材料，而且不用明矾媒染，便可染成黄色。在山矾的诸多品种里，有个台东山矾。尚未尝试过，不知山矾是否真如黄庭坚所说可染黄色，烧制的灰水碱度又是如何。以为已经告一阶段的研究方向，又出现新的课题。研究工作大抵便是如此，一点儿一点儿缓慢地往前推进吧！

檀花

　　栴檀，就是苦楝。苦楝的发音与苦恋很像，因此，换个古代较典雅的名字，称"栴檀"；另外它也被称作千珠、仙丹花，开淡粉紫色花。苦楝在台湾容易栽种，也很适合台湾的气候。到了3月开花时节，到处飘香，仿佛给大家喊着"春天到了"的讯息。

　　栴檀是日本的名字，与仙丹同音，带有仙气意涵。其树皮就是除虫药，取叶片煮后，以明矾媒染，便可得到黄色。橙黄色的种子，就像1000颗念珠挂满树梢，因此获得了千珠的名字。除去果肉，把种子用绳子串起来，就是念珠，穿108颗珠子，念一遍转一个。

　　3月赏樱之余，也请大家别忘了栴檀花、千珠花、苦楝花，带点苦香味、很风雅之粉紫色的花，一点儿也不俗艳、挂满树梢的淡粉紫色的苦楝花。这个颜色也许可叫作香紫色、紫楝色吧！

苦楝花

卡其色

色彩语言会在不同地区相互交流、影响，卡其（khaki）色就是其中一个例子，它目前仍在中文里被使用着，成为布匹色彩的通用语。卡其本是由英文翻译而来，英文的根源是从印度语音译来的。因此，卡其色是依次由印度语、英语、日语、中文的路径流动，而组进中文的语言里。

卡其布指的是土黄色的布。英国军队在进入印度殖民时，本来是穿着白色的军服，但白色的军服在印度的黄土上行动，很容易成为射击目

标，因此英国军队故意将泥土涂抹在军服上，以求隐蔽的效果，类似现今军服用迷彩来达到伪装的效果。卡其色就成为英国驻印度陆军的军服色彩，也成为英国陆军的代言色彩。

印度语的"khaki"具有不洁、脏污的意思，二次大战前，日本也引进英国陆军的军服色彩，将卡其色称为国防色。中文中的卡其色，便是由日语引入的。卡其色是由军方的战场隐蔽需求而产生的，其色相接近土黄色，在裸土较多的环境中，易形成隐蔽的效果。

另外，小时候听老一辈除直接说卡其色外，也常提及"控色"，却一直无法明白控色到底是哪个颜色。后来，学习日语后，才理解控色的"控"发音，就是"绀"字的日语发音"こん"，绀字的汉字发音，则是"gàn"。这样解释，就可以知道老一辈口中的"控色"是什么色彩了。文化，会在不同的文化间相互流动、彼此影响，卡其色与控色就是色彩文化的一部分，可以说是历史洪流里的痕迹。相信不多久，一些色彩名称会随着老一辈的凋零，逐渐消失，谨在此记录之。

褐与黄

晒了整整一年阳光的手球花，储存了许多能量，当冬日结束，春天的脚步来临，手球花便蓄势待发地冒出芽。趁此时机，修剪枝叶，进行试染。将细剪后的枝叶放入热锅里，水煮30分钟，煮到叶片、水都变成褐黄色，没想到叶片有颇多蜡质，热锅边粘了一圈的焦黑。事后刷洗锅物，费了不少力气。再将去年购买的丝巾，先用明矾水泡过媒染后，放入过滤好

手球花染色

福木

的手球花枝叶的褐黄色染液，搅拌15—20分钟，即可取出。手球花染出的色相，就是一般的植物里最常出现的褐黄色，甚为平常的色彩。采收染色的时间还是以深秋最佳，初春的色素已无太大惊喜了，于是染后便将成品放置房间一角，一放就是一个多月。

　　某日清晨起床，稍坐回神，见到角落里放置的褐黄色围巾，意外发现，颜色还挺耐看的，但仍旧是没有惊喜的、甚为平淡的、褐黄色的手球花染色色相。褐黄色是植物里最多的色素，大部分是使用枝叶染得，不过

制色

<div align="right">褐色染</div>

石榴皮、核桃果皮、洋葱皮等是较偏暗的褐黄色。如果使用明矾媒染,大致上会趋向稍稍明亮的褐黄色。如果使用铁媒染的话,就会往深黑的褐黄色变化。

现代染料里,还有一些以外来品种著称的黄色染料,如福木。福木的叶片可以煮染,以明矾媒染,染成鲜黄色。更奇妙的是万寿菊的花、桑树的叶片,用同样的方法也可以染成黄色。只是各自的黄色,各有不同的美妙。在色名的使用上,近代出现的咖啡色、可可色、奶茶色,算是咖啡色系异军突起的色彩,展现出语言文化的新生命,真是此起彼伏。

褐色与媒染

植物的色素，有些是叶片中较多，有些是枝干、根部、果实或花卉中多，因而并非全都使用叶片作为染色材料的。取用时，必须依季节时间，才能取得较高的色素含量。有些植物是秋天采取，如使用茎叶的蓼草；有些是初夏，如取花瓣的红花。山蓝，就适合在盛夏与初秋摘取叶片。在各种染色植物里，褐色的色素算是较多的；褐色常与黄色一起登场，呈现土黄到深咖啡色等深浅不一的色相。

经过反复的染色后，褐色会有深黑色的感觉变化，如栎树、杨梅等枝干、树皮、叶片。这些染材浅染时，由褐黄色开始变化，逐渐加深。染色的深浅，除了与反复的次数有关外，与水煮时染材的浓度比例亦有牵连，而使用铁离子媒染，也是色彩变化的关键。铁离子的媒染，也有不同的铁离子、二价铁或三价铁等的区别。在古代，甚至有将浸泡过染液的布料放入黑色泥巴里媒染，以得到很深的色彩的。这亦是染黑色的做法之一。在日本冲绳就有以杨梅树皮浸泡泥巴的传统深色染，中国贵州亦有使用泥巴的深色染法。泥巴浸染的做法，大都是利用泥巴中所含的铁成分作为媒染剂，以染出色彩。

铁离子的取得，可使用木醋酸铁或自行制作，将铁钉用火烧烤过，去除表面的保护层，放入稀饭，再加点醋，封存三周，取出上层较澄清的褐黄色液体，就可用于媒染了。使用过后，铁钉可以继续使用，再加入新的稀饭与醋，密封等候自然的醋酸铁形成，这是最安全且环保的取得方法。古代，东方许多国家均使用此法，以取得铁作为媒染剂，古文献里，称之为"铁浆"。

使用铁离子的染色材料中，近代由南美引进的墨水树，其树干就是

墨水树

墨水树染紫

不错的黑色染料。墨水树的树干染色，使用铁媒染可得到黑色，改用明矾媒染的话，就会出现偏蓝的紫色，可谓多色变化的染色材。自然界中尚有许多植物含有有用的色素，而古书上并没有记载。对这些新引进的植物，可以借由相同的染色原理，不断地去发现，那也是自然染色的乐趣。

柿柿如意染

小时候不太敢吃柿子，因为家里寄放药包袋后面印着什么和什么不能配着吃，吃了会泻肚子、中毒的图形，其中印了好几个柿子中毒的图示，表示其反应都特别厉害的。可是，每到深秋，祖母总爱从市场买回很硬的水柿子，在蒂头上点一滴碱，放在米缸里。不久后，硬硬的柿子就变红变软了，祖母将它们拿出来摆在供桌上，供奉神明与祖先。吃的时候，要挨着洗水槽剥开皮，以免汁液滴得到处都是，没擦干净，便吸引出蚂蚁大军。因此每回提起柿子，心中总联想起软软、红红的软柿意象，与这些回忆联结在一起。

某年秋天拜访北京的法海寺，走进寺前马路，看见旁边小摊上陈列的柿子，外形好像是棉被叠在一起般。不太确定地，往前询问贩卖的是何物。小贩还没回答，旁边大妈迫不及待地喊出"覆盆柿"的答案。为何会用覆盆柿的名称呢？也许是因柿子的外形，类似用脸盆翻覆下的感觉，想表达双层特色的感觉吧！

柿子除了生吃，亦有晒成柿干的吃法，柿干称为柿饼。往日在日本留学时，日本同学送了一袋自制的柿干，因为知道曾发生过误将结蜜苹果挖

除的糗事，生怕柿霜被洗掉，特别叮咛上面的白白的粉末物不是发霉，是柿霜。

　　台湾地区新竹北埔有家柿饼工厂，每年在秋天柿子收成后，晒柿饼的景象，吸引了不少的摄影爱好者前往猎艳拍照。一个个削去皮的柿子，整齐地排列于竹盘里，在阳光下晾晒。不论从底往上或由窗台往下取景，都可以取到柿饼整齐曝晒的好景致。

　　采收柿子的时节，是令人喜悦的日子，代表秋天将过，冷冽的冬天即将来临。赴大陆旅行时，另发现西安有火晶柿子、黑柿子等各式各样的品种。原以为台湾柿子种类不多，只有很硬的水柿和吃软的软柿子两种，回台后，陆续于东势山区，发现小西红柿般的笔柿、野柿子等品种。近年还引入了甜度较高的日本富有柿，十分脆甜。

　　柿子是很好的植物，在古代即常被用来染色，或制作成为柿漆，涂

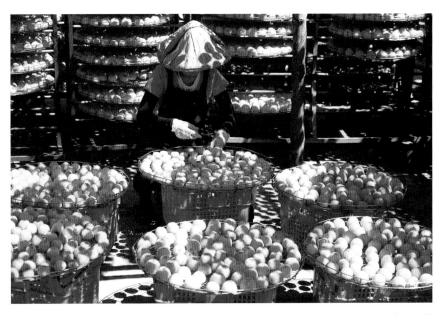

北埔晒柿

在布或纸上，是可以防水的纸伞或防蛀的木材的染色涂料。制作时，要趁柿子尚未成熟时采摘，一旦表皮出现微黄时，果肉开始糖化，就不能使用了。

家中若有柿子树，亦可试着现采现染，只需两三颗青涩的柿子果即可。削皮后用磨泥器具磨成泥状，以布包裹，拧出汁液，再用毛笔蘸着汁液，画于纸或布上，也可以将涩柿子切块，直接于布料上摩擦，即可上色。涂抹画好的作品，放在太阳下曝晒，即可加深色彩，随着曝晒时间增加，颜色会逐渐转变成深褐色，坚牢度很高，也会随着使用年限逐渐变深。古代的柿漆则是将柿子捶成碎片，再用挤压器挤出汁液，过滤杂质，将汁液密封于罐中，静置发酵。汁液会由果汁般的黄色逐渐转变为褐色，放个两三年，稍微过滤，即可成为木料表面的褐色涂料，色泽沉稳且温润。

涩柿子的染色，不用煮，也不用媒染，只要阳光曝晒即可，坚牢度特强，耐洗，是值得推荐的染色好材料。读者若有兴趣，到北埔的柿饼工厂拍完照，也可考虑到访新竹北埔当地的染色工坊，尝试柿染的制作。从柿子的生产，到柿饼制作，再到染色的制程，见到地方用心发展当地特色，真是令人高兴的"柿柿如意"。

幽

玄

———

岁
月
里
的
黑

山蓝深染

岁月里的黑

　　汉字从原型发展至今，是世界上唯一可持续追寻其移动轨迹，且尚在使用中的文字。当然汉字于历史里，除了是可看见的表现形体、字数的变化之外，字的意义也随着不断增删移动。这时，各时代的字典，就是很好的观察指标。例如东汉收录了9353个字的《说文解字》，到了《康熙字典》时代，就变成了97035个字，其数量差异十分明显。

　　本篇尝试透过《说文解字》《正字通》《康熙字典》三本字典，在三个时代之黑部首的不同变化中，感受一下汉字与色彩的时代变化。

　　东汉的《说文解字》收录有如下27个字：黑、黔、黗、黚、黢、黝、点、黟、點、黤、黪、鍚、黮、黲、霉、黵、黢、黡、黥、黱、黸、黟、黢、黱、儵、甄、黳、黔。

　　明末《正字通》则收录有以下78个字：黑、黜、默、黓、黙、黔、黕、黗、黙、黚、黚、黛、黣、黢、黪、黝、点、黡、黟、黪、點、黢、黩、黢、黔、黪、黤、黢、黩、黥、黡、窡、黲、鍪、黢、黯、黦、黩、黱、黱、黥、黱、鍚、黱、黥、黯、黮、黢、黱、黱、顚、顥、黲、黱、黱、黱、黱、霉、黢、黱、黱、黱、黱、黱、黱、黱、黱、黵、黱、簒、黡、黢、黱、黸、黱、黱。

　　《康熙字典》的黑部共收有以下86个字：黑、黜、黓、黖、默、黓、黙、黔、默、黕、黖、黪、黗、黗、黗、黗、黛、黝、点、黚、黣、黪、黚、黔、點、黪、黟、黢、黤、黢、黢、黯、黢、黡、黝、黪、黢、黢、黴、黱、黦、黢、黱、黪、黢、鍚、黱、黢、黲、黵、黱、顚、顥、黱、霉、黲、黱、黱、黱、鍚、黡、黱、黱、黱、黱、黣、黱、黱、黱、黱、黵、黲、黱、黢、黡、黱、黱、黱、黱、黱、黱、黱、黱、黱、黱。

　　将以上的三个不同朝代的字书中所出现的字相比较的话，可以发现

"黑"部首里表现黑色字数是呈现27—78—86的变化。东汉和明的时间距离较大，因此其间的字数差距也较大。另外《康熙字典》里，其他的部首里，尚有"嬒、檕、泑、湦、淄、乌、兹、渿、妍、皷、爠、卢、黳、磇、缁、绞、缜、蕉、袨、眩、鷖、鼥、黎、弋、幽、皁、黻、黬、阴、魗、前"等字是与黑色表达有关的。如果和前者的86个字加起来，共有117个字是在表达各种的黑。如果，再加上非黑部首的黑色表达汉字，如玄、焦、暗（闇）等字，便组成了庞大的黑色表达字群。

这些庞大的黑色表达字群的单字，并不完全是在表现纯黑色，大部分是在表现微妙的黑色和其他色相间的混色现象。至于其间为何会产生那么多的表达色相微妙变化的单字，是否和黑色的表现材料有关？其中，可以解释的是自然界里的黑色表达材料，并没有纯黑色的，即使是墨材，也会因松烟墨和油湮墨的差别，而出现泛蓝和泛黄的黑色变化。但也没到必须有那样多的字数才可表现的地步，令人甚为困惑。

由字数的量，可以理解汉字的黑色表达之庞大。为何会演变出如此多量的汉字，只为了表达不同的黑色吗？不解其中缘由。只感觉到古代的读书人要弄懂这些字的差别，确实是令人头痛的事，难怪大部分的字，已沦为不常用字，仅是一堆留存于字典中的字，就当作纪念吧！

幽玄

"黑"字在中国的概念中，大多与玄、幽并置，同见于甲骨文之中。"黑"字的甲骨文造型有多种说法，这些说法大致上都认为其与火燃烧

后所形成的烟有关。许慎的《说文解字》中，也解释"黑"字为"火所熏之色也"，意即借着烟熏的色彩来表达。

色彩是人类感觉现象的一种，没有具体的形状，时常借用大家熟悉的事物或现象、事件来传达。黑色的色彩感觉是借用煮食时，燃火所造成的黑烟，作为共同的语言表现媒介，更容易为人所理解。

燃火使得黑色带有燃烧后物质结束或质变的含义，也延伸"有无"的境界，尤其"幽"字的字意，更是如此。另外，此处的"无"是指万念俱灰，带有些许悲惨的、痛苦的，宛如地狱的意味。根据"幽"字的甲骨文造型，有些学者解释其与灯具有关，幽的"山"字造型意象是放置灯油的地方，两个"幺"的造型是灯芯，组合起来的"幽"字是在表达燃烧结束后的黑暗状态，是由明亮转黑暗的极端对比，因此幽也带有幽冥之意。

黑被归属于"火"部首，由于从火部之故，与"焦"字的意义有了关联。焦字的部首也从火部首，上方的佳字是鸟的造型，借用了烤鸟烧焦来表达色彩和味道的状态，所以有"焦黑"的词句出现。《说文解字》解释为，"火所伤也"，东西烧焦了，火烧过头、被火伤害了的话，就转变成黑了。

在甲骨文造字初期，"幽"字和"玄"字所借用的事物均是蚕丝，玄字是以蚕丝悬吊的造型作为表达意涵的依据，幽字则是以放置木架上的两卷丝线或是将蚕丝置于火上作为意义表达的根据。尽管文字学家间有不同的诠释方式，大抵都是以蚕丝作为说明依据，"玄"字是蚕丝放久后，逐渐氧化最后成为泛红的黑色。"幽"字如果采取火置于丝下方的诠释方式，就是蚕丝燃烧后的灰烬色相了，但如以蚕丝久置于木架上的说明方式，与"玄"字的字构根据，有类似之处。

"玄"字一般在现代字典的解释中，被当成"黑"字的同义语。可是

玄在古代和黑的色相是有所不同的。根据《说文解字》的解释，"黑而有赤"，所以玄并不是纯黑色，而是黑中带红的色相。玄在古文献中也指涉天地初创时的状态，"天地玄黄"代表天是玄色、地呈现黄色的状态，因此玄黄两色的配色便有了天地的隐喻。

除此以外，"玄"字也是秦始皇服饰的上衣色彩的用语，就是所谓的"上玄下纁"，上指上衣，色彩是玄色；下方的裙子则是纁色，纁色就是红色的色相。玄属于北方的象征色彩，五行对应的是水，秦属于水，周是火德，对应红色。因此推断秦的皇帝服饰色彩，刻意将属于水德的玄色安置在上衣，属于火德的纁色穿在下方。上位较为尊贵，下方则较为卑下，把属于秦的黑色放在上方，而象征周朝的红色系之纁色安置于下方，让人不禁领会到那用意。从五行相克的立场来看，水是克火的，让属于臣子的秦朝继承周朝，代表天命相克的结果，用以美化或合理化以下犯上、夺得帝位的不佳批评或想法。玄上纁下的穿着，若另从天地的象征来看，玄是天的象征色彩，如果下方是以土地来象征的话，应该是黄色，并不是属于火色彩的纁色。

玄所表现黑中带红之色相，从时间点上来看，只有傍晚和早晨才有可能。另外玄亦带有混沌的意思，从一般字典中，可查到含有空洞不实在，或是深奥、微妙等非色彩的意涵。因此，玄的色相所代表的感觉会牵动这些意思，使其沾染上玄的幽冥气氛。玄字后来成为道教喜欢的用语，其祭祀的神，名称有玄天上帝，道士的别名则喜欢使用如玄冥道长等称呼。这些都使得"玄"字在后来带有种神秘、神圣的宗教意味。

黑也是复杂的

黑色的英文是"black"，法语是"noir"，西班牙语是"negro"，德语是"schwarz"。英文中的black，除了表达黑色的色相外，也与dirty（脏）、dark（暗）、gloomy（阴郁）、bad（坏）、sullen（阴沉的）、angry（生气）、wicked（坏）等字义相关，含有颇多的负面意义。而在汉语中，不论是形容黑的字词数量，还是黑色含义的复杂性，都较英文更为丰富。

先看看古人是如何看待黑色的。根据《神农本草经》《齐民要术》《千金翼方》《云梦漫钞》《本草纲目》《天工开物》等古药书和农书的记载，与黑色有关的材料有橡、栎（栎实）、榛、蓝、墨、涅、漆、柿、泥、黛、草、莲蓬、五倍子、乌桕、石榴皮、婆罗得（梵文bhallataka）等。这些材料均可染或涂出黑色，染、涂的对象则包括丝、棉、麻、毛、纸张、头发等。另外在性质上，材料可分为染色性质和沉淀性质两种：一般染后需要清洗的，比较适合染色性质的材料；而不需清洗的，就可以使用沉淀性质的材料。

山蓝深染

因为黑色易于辨识，所以黑色材料也常用于书写，如漆、石墨、树脂、沥青、油烟、松烟、木炭、骨炭、象牙炭、乌贼墨汁等。欧洲人偏爱乌贼墨汁，写后久置会有褐变，与其说是黑色，不如说是褐色的墨迹；而以松烟制成的墨，带有淡淡的灰蓝色，受到东方历代文人墨客的喜爱。三国时期的书法家韦诞以善制笔墨闻名，北魏贾思勰的《齐民要术》里记载了他以松烟制墨的详细方法。

石墨等矿物性颜料是直接涂抹使用的，色相极黑。而墨的原料则是炭粉，由燃烧不完全的炭粒集结，加上动物性的牛皮胶、鹿角（牛角）胶或植物性的阿拉伯胶，以及丁香、肉豆蔻等数十种药材搅和，趁热加工成形。因此，古代的墨条可以一面写字一面舔食，吃墨也等于吃活性炭。

墨条是黑色的，但画家为什么能从墨条中分辨出其他色彩呢？那是因为在燃烧制墨时，使用了不同的材料。譬如燃烧松枝时会产生偏蓝色的黑，燃烧油类则呈现褐色的黑，利用显微镜分析两类的色彩偏向，就可知道造成差别的原因。偏蓝色的松枝，燃烧后呈现的颗粒比较大；而桐油、菜油、豆油、猪油等动植物油脂，燃烧后的炭颗粒比较小，因此呈现褐色系的黑。从光学原理来解释，其中的奥妙比较容易理解。蓝色的光线，在光谱中属于短光波，颗粒较大的松枝烟尘容易反射短波长的蓝光，而造成黑色中带有微蓝的效果。这样的蓝色非常细微，但是画家却能敏感地捕捉到，可见他们长期接触色彩积累了丰富的经验。

黛字，字典解释为青黑色，现代的中药店里仍有一味称为青黛的材料，是制作靛蓝过程中产生的靛花，经干燥后得到的粉状物，可以直接涂在眉毛上，叫作黛眉。黛字也可直接当作黑色使用，如黛绿、黛紫、黛蓝、粉墙黛瓦，都是以黑色来形容别的颜色或物品。

以植物性染料染出的黑，大都不是一般概念中很深或很纯的颜色，

顶多只能说是深色趋近于黑的感觉而已。经过一一试染，可以染出偏向赭色系深黑的，有橡、栎、榛、柿、莲蓬、石榴皮；可以染出偏向蓝色的黑的，有山蓝、五倍子。橡、栎是壳斗科植物，除了可作为黑色染料，两者的果实在古文献中也属于救荒食物，其形状就是皂字的原形。植物染材中漆的本色略带赭色，但加入炭粉后，就呈现纯黑的状态。一般人印象中的漆，其实是加入炭粉后纯黑的色相，并非漆的本来面目，这情形颇为特殊。

另外，乌桕受到媒染剂的影响，有机会成为较纯的黑色或偏向赭色的黑。用植物染色，并不是一次就能染成，而是要通过不断地重复叠染，在纤维间累积色素，才能形成接近黑色感觉的深色。

从以上谈到的植物或矿物材料来看，染制黑色的材料并不昂贵，取得也不困难，染色工序并不麻烦，也没什么技术门槛，同时黑色也不容易脏，如果褪色了，再染一次即可。种种原因，都让黑色具备了平民性格。

白属于牛顿，黑属于歌德

在华人世界，过年只有闹过元宵才算真正地结束。元宵节，最大的活动就是灯会了。以往没有电力的时代，蜡烛是夜晚照明的主要光源。蜡烛的烛芯纤维经过燃烧后，释放出光亮。烛光并不耀眼，带有黄色的昏暗感觉，烛影随风晃动，光线闪烁迷蒙，增加了隐约的神秘感。

灯会，不仅是欣赏光影色彩的娱乐而已，在男女授受不亲、约会机会不多的时代，人们常借灯会邂逅而展开恋情，这类的文学、戏曲作品还不

少。灯会的昏暗氛围让视觉容易忽略某些细节，而集中注意力于所关注的对象上，也增加了这个对象的朦胧美，现代的酒吧与舞厅在光线昏暗上和灯会颇有相似之处。

　　戏剧也常通过光线集中的技巧，吸引观众的注意力，因此现代戏剧十分仰赖灯光照明的运用，来烘托戏剧效果。古代则必须依赖烛光或火光，如在夜晚的舞台表演时，为了便于观众的视觉判别，表演者就必须使用异于平素的化妆方式，重彩涂抹脸部，以渲染人物的个性和表情。随着光线的多寡，有些色相较容易被凸显，有些则变得较不明显。大部分的色彩，会被蜡烛的黄色光线所柔化，而不像明亮时，有着高度刺激与鲜艳的感觉。

水纹

自从牛顿从光线中将色彩释放出来，人们对色彩的认识就进入全新的境界。在牛顿以前，人们所理解的色彩，只停留于颜料、染料的层面。就如歌德所思考"黑色是色彩之母"的概念，当时化学染料店陈设的染料，几乎都是黑色的粉末，根本无法判断是什么颜色，但是，取微量的黑色粉末放进热水里，立刻可看到饱和度很高的各种色彩在水里扩散开来的变化，此时就可理解歌德所提到的黑色和所有色彩之间的关系了。歌德的黑色建立在浓缩、结晶、稠度等概念之上，与牛顿的光线概念截然不同。因此，也可以说白是属于牛顿的，黑则是属于歌德的。

　　在光学领域的定义里，白色包含了380 nm—780 nm波长的光波，它不是一个特定的色相，而是所有色光结合起来的色相。因此理想的白，必须具有百分之百的反射率，但是不可能有这种全白的物体存在，现实中的白多少会减弱一点反射率，或带点黄、青、绿、红的色相。那样的全白，已经是接近亮度感觉上的白，与肉眼所能承受且感知的白是不相同的。如果将白定义为各色光线的均质反射，那么反射程度约在90%以上的均质色光，就会呈现若干白的感觉。日本《色彩科学手册》里如此定义白色："所谓的白就是物体色呈现出和光源相同色度的高反射率时的色相。"

　　根据国际色彩协会（ISCC）和美国国家标准局（NBS）共同推出的色彩命名体系和日本色彩研究所对黑色的定义，此色对应英文的"black"；依据日本工业规格惯用的JIS色票的色名规范，命名为"黑"，色相范围属于N，明度和彩度范围1.5（1.0—2.0）。在固有或惯用色名里，称之为黑、漆黑或墨色。日本色彩研究所将之定义为"能够将光线完全吸收的东西，所反映出来的色彩就是理想中的黑"。事实上，全然的黑色物体和全白一样并不存在，不论多么黑的颜料，都会反射1%左右的光线。

在汉字里，除了黑字外，有各种表达黑色的单字，如皂、漆、暗、阴、幽、玄、乌、冥、墨、缁等，各有其不同的意义。和其他文化与文字相较，汉字表达黑色的单字较多，其意义也较为细腻。在白和黑之间，我们通常会用灰字来表达，可是灰字在古代一般是代表灰烬的意思，而不是用来指颜色或光线。当需要表达灰色时，汉字还是会以黑的概念建构与描述灰色，如淡黑、浅黑、亮黑、薄黑、中黑等。而闽南话里，也偶尔以老鼠色表达灰色。

在台湾商务印书馆1989年版的《辞源》里，对黑字的解释是黑色、昏暗无光、姓氏，当中其实已经包含了光线表达。可是在1958年版的《辞源》里，对黑字的解释仍保有传统阴阳五行的诠释方式，认为黑是代表五行的五色之一，另外两种解释则是类似于近代意义的"晦也、姓氏"等。1958年版的《辞源》也提到，"科学上谓物体受日之光线。全行吸收而不反射。则见为黑"。不同版本的《辞源》对黑的诠释，也反映了些微的时代差异。

《辞源》对黑的解释不仅带有昏暗无光等光线变化的说明，对其他如暗、黯等字也有同义的解释，另外如皂、漆、暗、阴、幽、玄、乌、冥、墨、缁等字，和黑字亦有若干混用的情形。另一方面，通过统计黑字作为部首的用字，也可看出汉字对黑色的表达是较为重视的。东汉的《说文解字》就有黑字的部首归类，收录有27个字；而明末刊行的字书《正字通》，以黑为部首的达到78个字；到了《康熙字典》，不可思议地出现了117个左右和黑色表达意义相近的单字。

翻阅东汉之后刊行的字书，所收录黑为部首的单字，与其他色彩表达的部首相较，数量均是最多的。由此看来，如果说华人特别喜爱彩度较高的红色，那也可以说华人对黑色到灰色、白色间的色彩表达，相较于红

色，在用字上更为敏感，因为从文字的数量观察，的确有这样的趋势。

色彩表达在不同文化中也有趣味的相异处。黑字的英文是"black"，英文里的红茶则称为"black tea"，从字面意思看，翻译成汉字应该是黑茶，为何却变成红茶？这是因为两种语言所捕捉的色彩状态不同，英文是形容茶叶尚未泡开的颜色状态；而汉字的红茶，则是指茶叶泡开后形成的红色茶水，两种文字的解读角度是全然不同的。有位同学提到，于美国留学时，老师问班上来自不同国家的学生"black tea"是何种颜色？美国、法国、巴西、阿根廷同学的回答是黑色，而东亚人和哈萨克人认为是红色的，阿拉伯人则犹豫了一下才回答红色。这是因视角不同，对黑色和红色的解释也不同的一段逸事。

是乌？还是黑？

文字书写和口语表达是不同的，这点也适用于黑色。我曾从广东的潮汕地区，经福建南部漳州和泉州，往北到莆田等闽南语系（或称之为河洛话）分布的地区调查，发现在口语中，黑色是以"乌"的发音为主。尽管黑也有"赫"的发音，但当地人并不常用，仅偶尔在诗文、特殊用语中，或因押韵才可听到，其他地方均以"乌"来发音。

"乌"的发音除了在常用语中表现黑色外，也出现在形容黑色的拟声词结构中，如"乌嘛嘛""乌叽叽""乌噜噜"等，皆是采用修饰语后置及叠字的表现方式，可能是为求得发音的押韵，或是通过反复强调，增强其效果。这种表现方式不同于文字书写中的修饰语前置，如亮黑、油黑

等，通常是以"色彩形容词＋色彩基本语"来表达的。

　　广东、福建、台湾一带的客家人和闽南人一样，都使用"乌"的发音。客家话的地方腔类型很多，有陆丰腔、梅县腔、台湾四县腔、宝安腔、海陆丰腔、沙头角腔、东莞腔等，提到黑时也是以发"乌"的音居多。但是在客家话字典中，却记载有黑的发音"赫"。让人好奇且想深入调查的是，客家话里是否原本就有"赫"和"乌"两种发音，是什么原因使得后来只留下"乌"的发音，且成了通用口语？

　　再往北的福州话里，也有类似"乌"的发音，至于是否也有"赫"的表达，还有待进一步查证。继续向北来到绍兴，在和当地人交谈中，我发现他们的方言里也没有"黑"的发音。奇妙的是，绍兴话和闽南话一样，也出现了形容黑色的拟声词，如"乌恰恰"等。这种表达方式的分布范围是怎样的？绍兴附近的其他地方又是怎么发音的？让人很是好奇。

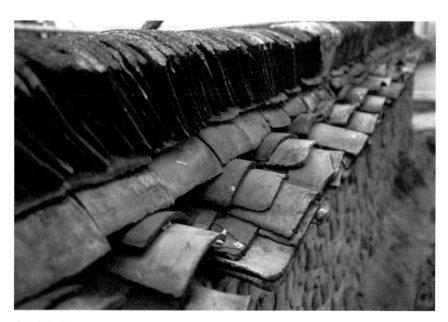

常熟老宅乌瓦

　　　　　　　　　　　　　　　　　　　　　　　　　制　色

一般的古书里，将乌字当作黑色使用的现象十分常见，如乌丸、乌金、乌巾、乌江、乌衣、乌杖、乌盆、乌鬼、乌龙、乌纱、乌云、乌帽、乌衣郎、乌丝栏、乌骨鸡、乌脚病、乌纱帽等。但一般除了使用乌字，并不会放弃黑字的表达方式，所以上述口语表达中选用"乌"，却舍弃了"黑"，带有强烈的地方特色。

百搭的黑衣

黑色在古代，有差异极大的两面性：一方面，可以作为高等级的象征，具有威严感；另一方面，有时也会用在低阶差役"皂隶"的服装上。到了今天，若留意观察，可以发现黑色的使用在许多设计师团体里蔚为风潮，许多国际大师都喜欢全身穿着黑色的衣物。我曾私下询问过两位知名设计师这样做的缘由，他们的回答均是：这么穿省去了为衣服配色的麻烦，而且黑色在任何场合都有强烈的职业感。

古代服饰里的色彩，大都使用天然染料。黑色染料，在古代除了煤炭、烟尘、石墨等天然材料外，也包括乌贼的墨汁等带棕色的有机黑色。但在纤维的染色上，则是以深色作为黑的概念表现，如以蓼蓝、山蓝、木蓝、菘蓝为主体的蓝染，经过多次的重复染色后，呈现出接近黑的深色，也被称为黑。

自然界中，纯黑色的染料只有石墨、煤炭等寥寥数种，所以所谓的黑，大都是经过深染产生的，即使是墨染，也是由浅灰色逐渐叠染，才累积成接近黑的深色。深色的衣服，有时被看作是高贵的，因为必须经过

重复染色，操作的复杂性当然会反映在价格上。《左传》记载管仲在齐国当宰相时，一车紫色布匹可以换五车的素色布匹，即是其中一例。

后来的服制里，深色衣服也成为较高阶级的象征，官吏服饰的色彩因此也依照品位顺序，由深向浅递减设置。黑色的衣服在中国历史上，各自有不同的际遇，其象征的社会地位时起时落，称呼方式也有黑衣、缁衣、玄衣、黝衣、乌衣、皂衣等区别。随着时代更迭，服饰色彩及其象征意义和使用规制亦有变化。秦朝皇帝的服色是上玄下纁，上衣是玄色，接近黑色。黑色除了象征皇帝的高贵外，也曾经是军队的服色。另外，黑色也是燃烧后的色彩，代表着万念俱灰，僧侣所穿的黑色袈裟就有此含义。

皂衣是汉代官吏的服饰色彩，在宋代学者马永卿的考证笔记《懒真子录》中就有"则皂衣者，乃周之卿大夫元冕也。汉之皂衣，盖本于此"的记载。唐代初期，服饰规制尚未确立，官员们流行穿皂衣。不仅文官如此，武官也是。关于武官的穿法，《新五代史·杨行密传》里提到了"皂衣蒙甲"，意思是用皂衣罩住盔甲。

乌衣是皂衣的另一种称呼，同样也是官吏的象征。唐代刘禹锡的千古名篇《乌衣巷》诗曰："朱雀桥边野草花，乌衣巷口夕阳斜。旧时王谢堂前燕，飞入寻常百姓家。"如今南京就还保留着"乌衣巷"的路名。

根据《广雅》："皂，早也。日未出时早起，视物皆黑，此黑色如之也"，即可知道皂是黑色。《隋书·礼仪志七》："贵贱异等，杂用五色……庶人以白，屠商以皂，士卒以黄。"《宋史·舆服志五》："端拱二年，诏县镇场务诸色公人并庶人、商贾、伎术、不系官伶人，只许服皂、白衣、铁、角带，不得服紫。"《明史·舆服志三》："洪武三年定，皂隶，圆顶巾，皂衣。四年定，皂隶公使人，皂盘领衫，平顶巾……"从以上典籍可知，皂衣

在多个朝代被规定为屠夫、商贾、低级官吏等的穿着，对应的是比较低的社会阶层。

在服饰或信仰的系统里，黑色的地位时起时伏。以职业种类来看，今日衣着上常用黑色的多为设计师、律师等，因为黑色衣物在现代象征了专业与可靠。随着当代染织技术的进步，色彩不再有技术上的限制，所具有的等级属性自然就消失了，代之而起的是传媒带动的流行趋势。

偷来的色彩

在现代色彩学的书上，灰色被归类于无彩色的范围，迥异于红、橙、黄、绿、紫等的彩色，意即无彩度、明暗或黑白之变化。其中没有颜色的意思是包含了物体表面，从黑到白之间的变化，涵盖了明与暗的变化，即是光线多寡的意思。灰、白或黑同样是建立于相同的色光均质反射上，是物体不对特定的色光有强烈的反射，因未达到明亮如白色的程度或是极黑或极暗的状态，介乎两者间的变化，这时所呈现的色彩，便是灰的感觉。

从彩度来看，灰色在彩度上是零，没有彩度的意思，只有明度的变化。可是，当属于无彩度的灰，带点蓝或红或绿时，在一般认知里，还是会被视作灰。所以物理学所定义的灰色，包含了其他各式色彩。对色彩的认知范围远比物理色相的定义要广、要多、要大，且定义是浮动、变化多端的。灰色和黑色都必须建立在白色或光线的基础上，因此在提到灰色或黑色前，必须先说明白色。一般所指的白色，就是不论任何波长的光

线，被完全反射之物体表面色。只要光线有变化，便会产生程度不同的灰色感觉，直到彩度暗到产生黑为止。

各种不同程度之明暗或黑白的变化，均可称为灰，可定义有八阶，亦可定义为十阶、百阶，可依需求，分裂出数量不等的灰阶变化。在色光或影像的再现技术上，有所谓的灰度，指的是将白与黑的变化，分成不同级数，通常级数越多，灰色的表达越丰富，级数越少则明暗变化较为激烈，意即所谓的高反差。

赵锡如主编的《辞海》中，将灰度解释为："由于景物各点之颜色及亮度不同，摄成之黑白照片上，或电视接收机重现之黑白影像上，其景物各点呈现不同程度的灰色。在电视接收机中，调整亮度控制器与对比度控制器可获致最大灰阶等级数。"从以上说明可知，定义的根据与对象均是建立于摄影术和电视的影像上，从黑到白的灰阶之丰富表现能力是影像变调或正常运作的依据。

在语言表现上，汉字解释灰色的表现方式，可分成两种类型：一种是以黑字为主体的表现，另一种则是从明亮或白的方向往黑色的表现。两类型的表现，均与现代色彩学之灰色定义吻合。灰色的汉字基础表现方式是从黑的概念出发，如浅黑色、淡黑色、薄黑、亮黑、清黑等，均是以黑作为基础，在前面叠上形容词之结构来表现的，也颇符合现代色彩学中的色名命名方式。当然也有例外，如形容词以后置的方式出现的，如台湾话中的"乌罡罡""乌汁汁"。

除了黑色表现外，在其他色彩的部分，闽南语亦有使用叠字的表达方式，如白抛抛、青绿绿等。比较特别的是闽南语惯用的黑色表现中，偶尔会出现"墨色"，但似乎没有黑的发音或使用习惯，并没有出现其他表现黑色的如玄、黛等措辞。黑色以"乌"发音的居多，因此灰色的表现也

是以乌字作为基础来传达,如浅乌色、油乌、深乌色等。客家话里,似乎亦有类似的现象。其实文学与普通的口语表达,也常有以乌字来表现黑或灰的,如建筑的乌瓦粉墙,此处乌瓦的实际色相,并非深黑色或黑色的屋瓦,其实就是在说灰色的屋瓦。

绘画领域的水墨画,亦可说是以墨的浓淡变化延伸而来的绘画。在画论中,墨所磨出来的灰色变化被称为五彩,以焦、浓、重、淡、清五字表现。焦的阶段相当于深黑色,色彩如字义般,指物质烧焦的色彩,因此"焦"字在字典里,被归属于火的部首,具体解释的话,焦字所呈现的色彩是黑色,只要想象一下烧焦的感觉,就会很容易理解黑亮亮的,加上点味道的色彩感觉了。其余的浓、重、淡、清四色,尽管都是墨磨出来的,

色相就是灰色变化。灰色表现除了前述的黑、乌、墨外，与黑色表现有关的皂、黛、玄、涅、缁、字亦均具表现灰色的可能性。究竟灰被视作色彩，是由何时开始的？查遍古代字典，对"灰"字的解释大多是指燃烧后的灰烬，比如《说文解字》里的"死火余烬"，明末《正字通》亦未出现任何以"灰"字表现色彩的例子，书中出现的灰之解释，皆与燃烧后的灰烬有关。

"灰"字是灰烬的意思，并不被用来表现色彩。灰前缀首次被当作色彩使用，目前只查证到中华书局所出版的《辞海》中，才出现了与色彩有关的解释。因此，推测灰字被当作表现色彩使用，应是近代的事。不过灰色的色彩使用案例，并非近代才出现，灰色也不是近代才被感知的色彩。在实际文字表现上，早已出现零星的案例，例如《晋书·郭璞传》记载"时有物大如水牛，灰色卑脚，脚类象，胸前尾上皆白"，就是以灰来表现色彩的实例。其次在《史记·天官书》里亦有："二星色赤黄而沉，所居野大穰。色青白而赤灰，所居野有忧……"这里的赤灰色是带点红的灰色，并不是纯灰色。尽管于各时代的字典词条中，至目前为止，尚未见到"灰"字在色彩方面的使用之说明，但仍可能有所遗漏，因此可在古籍中，找找"灰"字被当作色彩表现的范例。

"灰"字在意义上有灰尘、石灰、意志消沉、灰色思想等意，同时如"灰色地带"，亦带有中间、尚未决定或兼有之意。尽管在色彩学上，灰色被视为无彩色，可是在中国人的心目中或概念里，灰色等同于色彩，被认知为颜色之一。因此在日常用语中，灰色是独立的一个色相，不论文字或口语表达，皆不附属于黑或白。

从语言的表达结构上，较常使用的表现方式，是以基本色作为基础，在前面或后面加上形容词，以增强或牵引色相的微妙变化方向。如现

代色彩学书籍文献中,所使用的淡、暗、深、浅、鲜、浓、浊、清、钝等字,就具有色彩的引导作用,这些字亦影响了灰色的表现。除了这些字外,在古代字书里,还有纯、貌、甚、迹、微、加、染、恶、沃、坚、暗、阴、窃、中、短、小、大、太、粉、显、漠、寒、掠、热、温、鲜、明、亮、瘦、菲、麻、莹、好、盛、反、洁、嫩、真、素、好、轻、抹、薄、闪、辉、正、艳、美、笑、娇、嫣、全、烈、姥、粹、浓、湛、蔚、焦、重、雅、弱、曝、污、老、钝、垢、沈、腐、烂等字,具有牵引明度、彩度的作用。与明度关系较为密切的表现修饰字,如浅、轻、显、微、暗、阴等,分别可表现不同程度的灰色,用法如弱黑色、暗白色等。在其中,最特别的是"窃"字,窃字相当于浅之意思。窃字表现了偷窃时,有点胆怯、顾虑,因此只偷一点点儿的状态,例如窃蓝就是浅蓝之意。黑色用窃,只能偷到一点点儿,所以变成灰色。灰色变成从黑色偷来的色彩,真是十分有趣的形容方式。

　　看完本文,读者应可认知淡、暗、深、浅、鲜、浓、浊、清、钝几个字,是无法周全地表达色彩的,应可再次地感受到汉字表现的多样性与其细腻度。灰字的对应色相很难被单一认定,具有很大的认知范围。现代色彩学多以日本或欧美对应翻译的结果作为教学内容,汉字文化对灰的更细腻之色彩表现说明,则是缺席的状态,这将是色彩学教育里,可发展的内容之一。

漆黑

　　在涂料里,漆是相当重要的黑色涂料,是防腐剂,亦是色彩表现,通

常被用于涂装木材家具和器物，曾出现在秦代兵马俑的表面涂装及湖南长沙马王堆出土的食器里。在古文献中，《诗经》称其为"漆"，《说文解字》则称为"桼"，学名是"Rhus verinicflua Stokes"，属于漆树科，羽状叶乔木，产地遍及中国的河北、河南、山东、陕西、湖北、湖南、四川、云南、贵州、福建、台湾等地。台湾的漆树曾经种植在埔里附近山区，主要用于取漆汁贩卖。

从树皮取得的漆汁，可加工制成黑褐色半透明的涂料，如混入碳粉后，就成为黑色漆器的涂料，是重要的黑色涂料。漆本为淡褐色，在色彩表现上，通常要调和其他色彩原料，才有可能表现出色相。漆料的色彩表现，以朱砂和烟尘等调制红、黑色居多，其中尤以烟尘所构成的黑色，更为常见。而于制漆过程中，偶因失败而导致漆料败坏，无法使用。于是，制墨业会将败漆燃烧后，收集其烟尘，即可制作漆墨。

漆工艺的制作，以黑色最为常见，这让漆的意象就带有黑的色相，也形成连用的状态，如漆黑、黑漆漆、乌漆等措辞。另有椑柿也叫作漆柿，根据《本草纲目》的说明，"将之捣烂取

漆树

其汁液,可作为漆料,也可染罾扇"。柿亦是指柿子,利用尚未成熟的涩柿子,榨汁后将其涂抹在布帛上,经过石灰媒染,可得到近黑色的深褐或是褐色色相。柿漆目前尚存在于日本染色活动中的型染里,以柿漆黏合数张棉纸,再熏烧干燥,就可以得到遇水不溶化、耐刮磨的模型制作用纸。早期的纸伞也利用了柿漆的耐水特性,将柿漆涂于棉纸上,之后再黏着于伞架,即可制成纸伞。

生漆除了制作漆工艺的涂料外,其枝、叶片亦可染色。染色方法是煮沸法,将枝叶切碎置于锅中高温水煮,通常使用明矾或铁离子做媒染剂。加明矾染出的色彩是较偏沉稳的茶黄,若使用铁媒染的话,就会得到棕褐色的色相结果。

墨黑

从"黑"的甲骨文造型中,可以理解黑色和燃烧后产生的黑烟之间的关系。在古代遗留下来的洞穴绘画里,不乏以燃烧后遗留下来的黑色木炭作为色彩材料的痕迹,东西方皆是如此。木炭的黑色材料经过了四五千年岁月,仍然保持原有色泽,可见木炭的黑是相当稳定的色彩材料。

黑色的色彩材料,一直是东西方各时代艺术家表现艺术的重要媒介体,包括铅笔、炭条、乌贼墨汁、石墨、木炭、碳粉等。艺术家以不同的黑色变化,表现出心中的感觉,尤其东方的画家们,更是直接以黑色为主体发展出灿烂的绘画作品风格。黑色绘画材料使用上,与书写材料大致相

同，历史上曾出现过石墨、煤炭、木炭等其他黑色材料的记载，这些材料大多以燃烧后的烟尘，加上其他配料所制成的墨为主。目前所发现的全世界黑色的书写材料，有石墨、树脂、沥青、乌贼墨汁、油烟、木炭、象牙炭、骨炭、漆、松等。

墨主要可分为黑中带蓝的松烟墨与带褐色味道的油烟墨两种。其中，油烟墨是收集麻油或桐油、猪油等油脂燃烧后所产生的烟制成的。至于近代发展出来的墨汁，大都是使用石油相关产品燃烧出来的黑烟作为原料，色泽是以偏褐色感觉居多。墨色会偏褐色或偏蓝色的原因，是与墨原料的颗粒大小有关，亦与光线的波长有关。光线中属于短波长的蓝色光线较容易受到外物的反射或散乱，这也与一般风景越远越会呈现蓝色的道理是一样的。

属于长波长的红色光线，其特性是穿透力强，因此早晨或傍晚时，光线属于斜射，需要穿透较厚的大气层，短波长的蓝色光线在抵达前，已被空气所散乱，最后只剩红色长波长光线抵达白云，而形成黄昏或早晨的红色云彩景色。同样道理，墨的发色关键亦取决于墨的构成，烟尘颗粒之大小。以松树燃烧得到的松烟墨，烟尘颗粒较大，对短波长的蓝色光线的反射较有利；相反，油烟墨的颗粒较小，有利于反射长波长的红色、黄色等光线，因此形成褐烟墨或带黄色、茶色等的色彩感觉。

墨的发明者，一般认为是东汉的韦诞，在北魏贾思勰《齐民要术》中有记载。墨在中国出现的时间很早，在陕西半坡出土的陶器上便有黑色颜料。而墨字造型最早则出现于西周的青铜器的铭文上，原意为黥面的刑罚。作为书写工具的墨的文献记载，则出现于《庄子·田子方篇》中："宋元君将画图，众史皆至，受揖而立，舐笔和墨。"文中说明当时人是以嘴巴将笔舐尖，再蘸墨书写。

东汉许慎在《说文解字》里，将墨字解释为"书墨也"，直接表明了墨就是书写的工具，而不解释黑的色彩含义。墨的色相特性和"黑"字的表现颇具共通性，因此也被当作是表达色相的文字来使用，衍生为表现黑的色相，如"墨黑"两字的连用词。在《战国策》里，就有两字连用的例子，"彼郑、周之女，粉白墨黑，立于衢间"。另外，《广雅》里也有"墨，黑也"的解释。在吐鲁番出土的古文书中，也有"墨绿、墨"的记载，墨已被当作是深色的形容或是黑色的代言了。

墨的材料，除了燃烧后的炭外，亦使用天然矿物性石墨，中国古籍记载中称之为石脂，另外还有黑锰矿也是黑色的材料。植物方面的制墨材料有漆树的漆，其次是松烟及油烟墨。在此所谓的漆的书写工具，是以漆直接书写于较硬的书写物上的意思，漆汁初期流出来时是乳白色，后经氧化才呈现深褐色。《韩非子·楚子·十过》就有"斩山木而财之，削锯修之迹，流漆墨其上"的漆墨文字记载，此处的漆墨和后来出现的漆烟墨有所不同，漆烟墨是以败漆燃烧后，所收集的烟尘制成的墨。

制墨除了要收集黑烟之外，还要在黑烟的颗粒中，加入皮、骨、角、植物等之胶质，经过搓揉均匀，再置入模型加压冷却，这样才成为一般市面上所见的墨条。墨根据颜色分，除了以上的带青与红感觉的黑色墨之外，也有直接以朱砂或银朱、铅丹做成的红墨，以藤黄制成的黄墨，蓝靛制成的蓝墨等彩色的墨。甚至出现间谍影片中才有的隐形墨，南宋枢密副使王庶的儿子曾以明矾书写"秦桧可斩"的字体于纸上，字体沾水后才可见，他却因而遭到勒索。

墨不仅使用于绘画，也使用在漆料的调色，另外也使用于书写、印刷、化妆，甚至也出现于中药的药方。被当作药方的原因是，制墨过程中，会因制墨者的个人配方而加入麝香、紫草、梣皮、茜草根、黄栌、黑豆、

五倍子、地芋、卷柏、胡桃、芍药皮、猪胆、鲤鱼胆、珍珠、零陵香豆、石榴皮、朱砂、丁香、檀香、甘松、樟脑、皂荚、巴豆、生漆、藤黄、蛋白、栀子、秦皮、苏木、白檀、酸榴皮、鱼胶、牛胶等不同成分的物质，有些是防腐用，有的是增加色泽，有的是取其香味，有些是当作黏合剂。这些添加物里，有些是具有药用成分的同时也具有毒性。因此，古代读书人在写字时，一面写字一面用舌尖舔笔，有毒没毒的物质全都吃进肚子了。

至于有中药疗效的材料，如松烟墨中的松材，因其富含植物碱，可以中和胃酸或其他的酸性物质，而具有疗效。作为黏合剂的动物胶有止血的作用，其他如紫草、五倍子、丁香等材料也各具疗效。历史上，出现以墨作为药方的记载，如宋太祖时期，赵韩王的媳妇因生产不顺而大量流血，以墨配合酒服用后，安然渡过难关。

中国人使用墨作为书写材料的时间，可以上溯至公元前14世纪到公元4世纪。在这时期所留存下来的书写文件里，常出现有以黑墨或朱墨书写的记载。除了前述《庄子·田子方篇》里的记载外，《韩诗外传》里亦出现："愿为谔谔之臣，墨笔操牍，从君之过，而口有记也。"《管子·霸形篇》："令百官有司，削方笔墨。"

而在众多制墨材料里，中国历代文人墨客和画家大都钟情于松烟墨，松烟墨的色相中带有淡淡的灰蓝色。曹植的乐府诗中就写有"墨出青松烟"一句，北魏贾思勰在《齐民要术》里，更明确地载有韦诞以松制墨的方法："今之墨法，以好醇松烟干捣，以细绢筛于缸中，筛去草芥。"松烟墨的制作方法，根据《天工开物》的说法，是在松树树干底部挖一小孔，然后在其旁生小火，升高温度，使松树的脂液尽数流出去除后，最后才采集树枝烧制烟尘。之后，再将收集好的松烟颗粒，加上各种胶黏合锤炼，再加入如麝香等的各种防腐、香料配方，最后置入模型中，压制成形。

关于墨的制作方式，在东汉韦诞的《墨方》之后，各朝代陆续出现了不同的著作，详列如下：

〔南唐〕李延珪《墨谱法式》

〔宋〕苏易简《文房四谱》

〔宋〕何远《春渚纪闻》

〔宋〕张邦基《墨庄漫录》

〔宋〕晁贯之《墨经》

〔宋〕李孝美《墨谱法式》

〔元〕张寿《畴斋墨谱》

〔元〕陆友《墨史》

〔明〕沈继孙《墨法集要》

〔明〕程房君《程氏墨苑》

〔明〕方于鲁《方氏墨谱》

〔明〕方瑞生《墨海》

〔明〕麻三衡《墨志》

墨

〔明〕邢侗《墨谈墨记》

〔明〕焦竑《墨苑序》

〔明〕陶望龄《墨杂说》

〔明〕潘膺祉《如韦馆墨评》

〔明〕项元汴《墨路》

〔清〕曹庭《说墨》

〔清〕万寿祺《墨表》《墨论》

〔清〕张仁熙《雪堂墨品》

〔清〕宋荦《漫堂墨品》

〔清〕曹素功《曹氏墨林》《徽歙艺粟斋墨品》

〔清〕汪近圣《汪氏墨林》《鉴古斋墨品》《鉴古斋墨薮》

〔清〕袁励准《中舟藏墨录》

〔清〕内务府《墨作则例》

〔清〕谢崇岱《南学制墨札记》

〔清〕孙炯《砚山斋墨谱》

〔清〕汪绍倡《纪墨小言》

〔清〕丘学敏《百十二家墨录》

〔清〕唐秉钧《文房肆考图说》

〔清〕姜绍书《墨考》

〔清〕徐康《借轩墨存》《窳叟墨录》

〔清〕屠隆《纸墨笔砚笺》

〔清〕谢崧岱《论墨绝句诗》

当代穆孝天《徽州文房四宝史》（存疑）

当代胡学文《中国徽州文房四宝》

从前述文献可以了解历代文人对墨的喜爱，近代的墨则以安徽歙县的歙墨最为有名。墨不仅是画家的色彩表达的载体，更是以往文人的书写工具，墨与笔、纸、砚分列文房四宝，同时晋升为收藏的对象。墨被当作绘画材料使用的历史久远，不论是在绘画还是在壁画、涂装上，均可见其踪迹。中国的传统绘画历史里，墨担当了极重要的角色，尤其在水墨画或是文人画的领域，可说几乎是绘画生命的全部或精神依赖之处。

文人画的画家们更以墨的浓淡变化，表达胸中淡泊清雅的心志。另外，在宗教的驱使下，墨更是被当作出世弟子万念俱灰的代表，墨以外的色彩均被舍弃，以表心中的无念、无欲，墨的黑白层次之表现是人间俗世"俭朴"的最佳代言。

皂、皁色

光看"皁"字的外形，与早上的"早"字很像，是很容易被弄错的两个字。皁也可以写成皂，两字是相通的。早于甲骨文时期，"皁"字就已出现，由"白"与"十"两个字组合的，上方的白字并不代表白色，而是壳斗科的果实造型。"皁"字上方"白"字的一点尖尖，表现壳斗科植物的果实像子弹的尖状。"皁"字下方的"十"字，是表现树枝，与"白"字结合的话，就是在表现栎实、橡实等壳斗科植物的果实在树枝上的形状。

《释名》解释皁字为："早也。日未出时早起，视物皆黑，此色如之也。"原来"皁"与"早"字是有关系的，意思是指很早起床，太阳尚未出来，那时段的天色黑暗就被借用来表达皁字的色彩。

至于与染色的关系，可由《说文解字》的记载一窥端倪："草，自保切。草斗，栎实也。一曰象斗子。从艹，早声。"北宋徐铉在《说文解字》对"皁"字进一步说明为："今俗以此为艹木之艹。别作皁字，为黑色之皁。按栎实可以染帛为黑色，故曰草。"其实，许慎已经说得很清楚了，皁指的就是栎实，北宋的徐铉，则更进一步具体指出皁可以用来染黑色。皁与黑字相通，同样都是表现黑色的意思，因此迄今仍有"青红皁白"的成语，青与红相对，皁与白相对，而不使用"青红黑白"。

成书于春秋战国时期的《诗经》，也有"朴㰀"的记载，朴㰀相当于现今的青刚栎，亦是染黑色的材料。《诗经》除有朴㰀外，也记载了被称作"栩"的黑色染料。栩在《尔雅》里是叫作杼，《诗正义》叫作枹，《诗疏》叫作柞栎，《李斯传》叫作采，《汉书》叫作采木，《失义疏》叫作柞；

栎实

现在则称为麻栎或橡碗子树等，学名是"Quercus acutissima Carr"。产于河北、山东、甘肃、浙江、江苏、江西、四川等地，分布范围广阔。叶子可作为柞蚕的饲料，果实就是皁斗，可以染皁色。

其他可以染皁色的植物还有青冈、金鸡树、槲（《唐韵》）、槲楸（《尔雅义疏》）、械（《郑笺》）、大叶柞、大叶栎、栎橿等。用来染色的部位，除了记载中的果实外，还有枝叶、树皮。除了染色，这些植物同时也可作为鞣皮和渔网的防腐用途，不过染出的色相是褐色。关于古代文献中关于染发剂记载，较详细的记载是在《本草纲目》里，尚有五倍子、安石榴、胡桃、婆罗得等，但这些材料的毛发染色效果如何呢，则有待进一步实验才能确定。

我在日本各地旅行时，常会在公园的大树下捡到像子弹造型的栎实。栎实就是宫崎骏制作的动画《龙猫》中，龙猫喜爱的食物，模样可爱，随着品种不同有不同的大小与胖瘦。台湾山区也常有青刚栎等栎树，树下当然可发现有栎实的踪迹，许多人觉得可爱，捡拾的人多了，反而影响了松鼠等动物的冬日存粮，不经意地影响了生态。

此外，在北京，曾见过许多不同品种的栎树，均是染皁色的好材料。栎，俗名称为橡树或柞树，品种很多，其最为读者熟悉的用途应该就是做酒瓶木塞了，一般是以栓皮栎的树皮制成的。

曾收集过青刚栎的栎实，以铁媒染的高温水煮。初染是灰色，经过反复数次的染色，就得到如古书记载的黑色，觉得不可思议。表面看来是黄咖啡色的植物果实，完全没有让人感觉到其中有黑色的成分，居然具有染出深黑色的可能性。也许可以说起"黑"字，"皁"字是更具有黑色表现的汉字吧！

说写字，不如说是染字

　　近代的人工合成色素，是在1856年才被研发出来的，第一号色素就是红色色相，后来也随着东印度公司传入东方。清朝时沿用胭脂虫染出的"洋红"替人工色素的红色命名，使得"洋红"的色彩对应上了化学色素。现今染红蛋习惯使用的"红色六号"，也是红色化学色素的一种。虽然两种类型的红色色相不大相同，却各自在色彩词汇发展史上，引领了一个世纪的风骚。

　　紫胶虫和胭脂虫，都是红色系的染料虫；五倍子则是蓝黑色系的染料虫。五倍子是寄生于漆树科盐肤木上的蚜虫，雌虫的口器刺伤树干或叶柄的表皮，被刺处就像人的皮肤被蚊子叮咬后一样会肿起来，而雌虫则进入肿起处的囊肿里寄生，一个囊肿常会寄生上百只小虫，因此也被叫作"百虫仓"。严格说来，五倍子用来染色的部分并不是虫体，而是被叮咬后肿起处的树皮，因其中含有大量单宁，所以能作为染色的材料。

　　大陆五倍子多分布在偏南方的省区，台湾低海拔山区，偶也可发现五倍子的踪迹。五倍子的染色是用高温热煮后，再将纤维浸入溶液，后再经铁离子媒染，瞬间会出现蓝黑色的变化，颇富戏剧性。反复染色，就可得到接近黑色的深染效果。煮沸时，五倍子的汁液会飘散出类似酸辣汤的酸咸味道。尽管五倍子目前在中药铺被当作止泻药贩卖，但早前它曾是近代钢笔墨水的蓝黑色原料，古代则是用来染牙齿的染色材料，也可以染胡须、皮革等。

　　中国史料记载古代曾有"涅齿国"的存在。涅字，在字典的解释中与黑色同义、通用。据说用五倍子染牙齿，有预防蛀牙的功效，但现代人即使知道有这样的益处，应该也不愿意让牙齿变得黑黢黢的。涅齿的做法

曾在中国古代的将士中流行，这些将士为了避免错杀同袍，会将牙齿染黑作为标识。两军对垒时，在近距离展露黑牙，还会对敌人产生不错的威吓作用。至于当时涅齿用的材料是不是五倍子，这就不得而知了。

在染齿的历史里，日本算是很特别的存在。早年日本妇女结婚后，会立刻用五倍子将牙齿染黑，以表示坚贞、不事二夫的决心。在某些地方，涅齿则是迈入成年的符号，具有重要的仪式感。现今在日本的时代剧里，仍可发现涅齿的画面。

人们或许会觉得将虫当作染料、涂料、食料、化妆品有点残忍，心理上会排斥、抗拒，甚至觉得恶心。但在色彩材料贫乏的古代，用虫作为染材却带着点浪漫、奢侈的味道。要知道，高彩度的色彩，同时也是财富与权势的象征。古代人受到染色技术、染色材料和色彩使用上诸多禁忌的限制，无法像现代人一样，可以不分阶层贫富、自由自在地使用与表现色彩。所以说，和古代相比，现代真是个色彩自由的时代。

盐巴树下不差盐

有次拜访台湾南投山区少数民族居民的村落，与当地老人聊到过去的生活点滴。闲聊中提及曾在山上缺盐时，采集一种果实当作盐巴使用。正当疑惑时，老人竟信手摘来一把像相思豆大小的果实，稍微敲碎后就放进嘴里。我半信半疑跟着尝了，有点酸、带点苦，但确实是盐巴的咸味。

之后查阅资料，发现这种果实，拉丁语是"Rhus javanica"，台湾阿

盐肤木花

美人称之为"lefos"、太鲁阁人称"prihut"、泰雅人称"piring",闽南话唤作"山埔盐""山盐青仔",正式称为"台湾盐麸子""罗氏盐肤木",而大陆各地则有乌盐泡、乌酸桃、盐树根、酸酱头、乌盐果、盐酸白、盐肤子、木五倍子等名称,从中约略可以看出,此植物的特性和盐巴有些渊源。

长着盐巴的树,分布的区域包含中国、韩国、印度、中南半岛。到日本旅行时,曾意外在近畿山区发现盐肤木踪迹;也曾在中国台湾地区的台东往花莲的沿海公路旁,见过罗氏盐肤木。令人不禁想起日本殖民统治时期的一段历史,当时日本人以盐巴作为控制手段,只给"听话"的人分配盐巴,企图通过断供生存必需的物资,迫使民众屈服。没想到这个办法并未奏效,因为就算拿不到"奖励",当地人长久以来早已掌握了大自然的密码,有天然盐可以采用。

五倍子,也被古人称为"无食子""栎五倍子"等,按照唐朝笔记小说《酉阳杂俎》的说法,五倍子的蚜虫寄生于波斯国的摩泽树上,此树高六七丈,围八九尺,叶似桃叶而长,三月开白色花,子圆如弹丸,初青,熟乃黄白,虫蚀成孔者可以入药。但是根据《本草纲目》等药书的记载,五倍子并非来自西域,而是生长于南方的越南、缅甸一带,中国东南各省或日本南方县市山上均可见其踪迹,寄生于盐肤木上。

盐肤木是木属漆树科植物,表皮受伤后,会像漆树一样流出白色的汁液,可作涂料使用。叶片有两个特征可以辨认,一是叶片与叶柄间,另有个小翼(小叶片),类似柑橘科的双叶片,七到十三个叶片一组,羽状复叶,冬天时叶片会由绿色转为黄、橙、红色,点缀于中低海拔的台湾山林间,不难辨认。另外就是叶柄与树干接触处常有虫瘿,此虫瘿就是可作为中药和染色材料的五倍子。

漆科植物的枯黄

　　盐肤木种子是在十月到十二月成熟，成熟后有一层白色粉末的苹果酸钙结晶覆盖于表面，带有酸苦咸味。因含有许多矿物质，会引来斑鸠等鸟类取食。树皮剥开后，木质部分呈现灰白色，不是很硬，常被拿来当作祭祀用的木札、箱子或雕刻材料。约在七八月份开花，花很小，呈圆锥状的花序。

　　盐肤木被虫叮咬后，会产生很多染色用的单宁。实际染色时，并不是使用虫体，而是使用小虫住的屋子"虫瘿"，因为单宁就存在其中。虫瘿里居住的只有母虫，公虫在交配后，便精力用尽而亡。五倍子的蚜虫并不是单一寄生于盐肤木枝上，而是寄生于花蕾旁边或树皮上受到蚜虫刺激后形成的肿瘤状突起。此树皮的肿瘤含有可供染色用之丰富鞣酸，当鞣酸和铁离子结合时，就可将纤维染成蓝黑色的色相。

盐肤木

百虫仓

十几年前，我拜访日本兵库县小野市的杉山老师，叨扰了两天，享受了短暂的山居生活。在屋后的森林区，偶尔闪见山猪带着小猪奔跑，也看见了在日本各地大量繁殖、形成问题的浣熊，更在晚间遇上狐狸越过车道，尾巴尖端的白色与反光的双眼，令人印象深刻。

更惊奇的是，在山林间，发现了盐肤木的踪迹，就在住家不远处的几棵盐肤木之树干上，挂着"五倍子（虫瘿）"的形影。以前见过的五倍子，都是从中药店买到的药材，外形均是一颗颗干燥过后的奇形怪状。没想到活生生的五倍子，竟是带着一些微红与淡绿色，有种熟悉的陌生感。难以置信，往前靠近，左右观察后，才敢确认是真的五倍子。

昆虫叮咬树皮后，树皮就肿起来，昆虫进入肿起处寄生，树皮受刺激而长出形状不一的空心肿瘤，肿瘤叫作"虫瘿"，也就是五倍子。虫子就躲进肿起的虫瘿空间，以吸食树汁过活、繁殖。寄生的昆虫名称有角蚜虫或倍蛋蚜虫等，五倍子也因为昆虫种类与寄生树种差异，而有不同形状。被寄生的树，叫作盐肤木，属于漆科植物。在日本也被称为白胶木，有些地方将之视为神圣的树种。

曾在金门的大武山径见过盐肤木的踪迹，可惜没见到有虫瘿挂在叶间。比起盐肤木，台湾更多的是罗氏盐肤木，与盐肤木略有不同，但也会被寄生，而长出虫瘿，与中药材里的五倍子类似。只是中国台湾地区的罗氏盐肤木被虫子叮咬后，长出的虫瘿和日本盐肤木的虫瘿形态不同。日本的虫瘿是一颗颗独自挂在枝丫间，像是独栋透天厝；中国台湾地区的虫瘿则是鹿角般枝丫细分的球状，像是一层层的公寓。

秋日10月，在台湾山野间，亦可发现罗氏盐肤木的踪迹，树冠长出淡

<div align="center">中国台湾的五倍子虫瘿　　　　　　　　　日本的五倍子虫瘿</div>

黄色的圆锥状花序。但要于罗氏盐肤木的枝丫上找到虫瘿的踪迹，就有些难度了。读者仍可趁着10月罗氏盐肤木的开花时节，在山间树丛里找寻，看看是否有整坨的虫瘿挂在树枝间。

　　我曾于10月份驱车前往台东演讲，一路从台东沿着海滨公路南行，欣赏多良沿途的湛蓝海洋。路途上见到许多罗氏盐肤木开花，点缀于林间。秋天会开花的树种并不多，此时只要见到树梢上有圆锥状淡黄色的细花群，八成就是罗氏盐肤木了。大约分布于富里往池上、台东、太麻里一带的山坡上。从大武转往枫港的山路边，也有一些，只是不多。台东人有着得天独厚的资源，真是令人羡慕。不过要找到挂在树枝间的虫瘿，所谓的五倍子，仍有些难度。

　　五倍子的染色是先将昆虫寄生的虫瘿割下，晒干，并不是用虫子去染色。其虫瘿中，含有丰富的染色物质，叫作"丹宁"，染出色彩漂亮而多变，是带点蓝紫的黑色。五倍子除了药用的价值外，也是早期蓝黑色钢笔墨水的原料，也曾是揉皮与染皮革的好染料。染色工序通常是用铁离子媒染较多，当然其他的金属离子媒染，则会产生不同色泽，但还是以铁离

子的色彩最有特色。

　　回忆最初接触五倍子染色，发现其过程反应激烈，仿佛变魔术般令人惊艳不已，因此喜欢以此为例，在授课时当作单元展演说明，同时解释古代的色彩变化与典故。

　　五倍子染色，是把中药店买到的五倍子加醋后煮30分钟，煮出酸辣汤的味道。煮后静置冷却一晚，过滤掉五倍子渣，再次静置等候沉淀后，倒出上面的无杂质的清澈液体，稍微加温，即可将棉布或麻布置入，浸染15—20分钟，捞出后，以清水冲洗干净，再将染布放入铁媒染剂溶液，进行媒染，记得要搅拌，因铁离子较重，容易沉淀，导致染色不均匀的现象。最后捞起清洗几次，再次置入五倍子的染液里，进行反复染色，即可得到很深的蓝紫黑色效果。

　　五倍子染色中，所使用的媒染剂，古代是以稀饭的淀粉发酵，再与铁反应变成醋酸铁使用。当然，向化工材料店直接购买醋酸铁也很方便，可惜那是不溶于水的，无法与五倍子产生单宁反应。早期，曾经试过氯化亚铁，反应激烈，色彩很漂亮。可惜氯化亚铁有腐蚀性，制作过程均须戴手套，且会侵蚀纤维，经过一段时间后，就出现纤维断裂的现象。幸好当时只是实验性制作，并未大量生产。

　　经过实验，找到木醋酸铁，这种媒染剂较为温和且无侵蚀性，对环境较友善，只是价格稍贵。若读者不喜欢这些媒染剂的话，可以善用周边的土。铁是地球上到处都有的金属，找个黑土或红土的地方挖个洞加水搅混，再把泡过五倍子染液的布，放入泥巴里搅拌，即会与土壤中的铁反应，出现色彩变化，只须挑选含铁量较高的土壤使用即可。

　　染色效果的部分，棉麻等植物纤维较佳，几次染色后，就会产生蓝紫的黑色色相，是很沉稳的色彩。若稍加绑染后，拿来作为制作笔记书的基

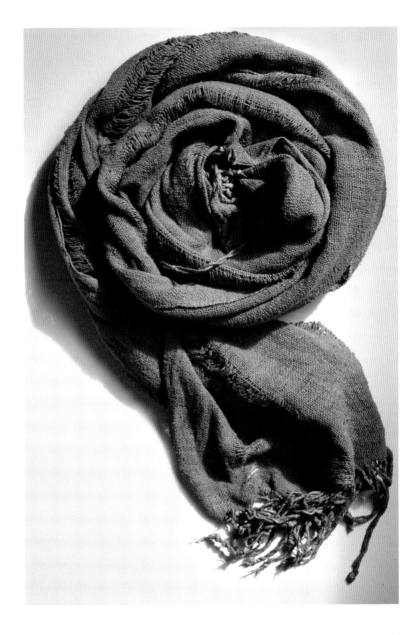

五倍子染色

底纹路材料,让学生理解造型活动,不只存在于笔和纸而已。回忆去年的京都行,我发现各地都有盐肤木的踪迹,可惜并未发现昆虫寄生的虫瘿,因此想起那年在杉山教授家后院与活体虫瘿的邂逅。此次虽未发现昆虫,但也意外发现盐肤木经常与山漆树长在一起,二者叶片形状也有点类似,常被搞混。经过多次观察,总算能弄清楚其间差异,从实际的观察中学习,是很重要的事。尽管没能于枝丫间,找到野生五倍子的踪迹,但也确认了盐肤木的生长形态与可辨别的特征。真的是活到老,学到老。

五倍子,在古代称为"无食子""栎五倍子"。唐代就已经出现于《酉阳杂俎》的记载里,五倍子的蚜虫也寄生于西域一带的栲树。西域的五倍子是由现今伊朗一带的波斯所引进,波斯语直接音译为"无食""摩泽",目前中药店贩卖的五倍子,则是中国湖北放养的居多。五倍子染出的色相,根据《本草纲目》说法,叫作"皂色"。皂即是黑色的意思,皂字和现在的皂字是通用的,但在古代的字书里都是使用"皂"字。皂字的详细内容,前篇已叙述。

五倍子除了是古代的纤维染色材料外,也是染发剂和近代蓝黑色钢笔墨水的材料。当然,五倍子也可以拿来染胡须,只是不知效果如何。日本古代妇女,则会拿五倍子的粉末,染黑牙齿,据说可以防止蛀牙,不过她们染黑牙齿的意义,是坚定嫁入豪门的决心。古文献中记载,在中国南方,曾出现过涅齿国。涅,就是黑色的意思。不过,究竟是刻意以五倍子染黑,抑或是吃槟榔变黑的,便不清楚了。

乌乌的乌桕

每到深秋，在温度变化较大的山上，换装的乌桕就成为红色秋景的植物之一。平地的乌桕，则须待隆冬，甚或冬转春日时分，叶片快掉落时，才会转红色。虽然色素已不多，掉落的乌桕叶片仍可以染色，但最好的染色时节仍属夏季。染色的方法，是先将采下的叶片放入加醋的水里，煮个20—30分钟。待染色的布料，须先使用铁媒染，再置入高温热煮的乌桕叶液体里。乌桕的染着力很强，棉麻丝毛均可染色，只是颜色有深浅差异变化而已。起初染出色彩为灰色，经过多次反复叠染，再媒染后，就会变成深色，靠近黑色，意即所谓乌色。为什么称为乌桕，就是这原因。

乌桕也写成乌臼，在日本叫作南京栌。种子外形很有特色，初结果是绿色的，成熟后会变成黑色，裂开后的种子是白色的，常被拿来当作插花材料。为何称为乌桕，亦有一说是由于其成熟的黑色种子之缘故。

乌桕种子也可榨油，作为灯油、头发油、肥皂的原料，但因具有微毒性，不能食用。乌桕的树干老化后，根部会腐朽成为臼的形状，因此以"桕"字来表现。因为其叶片随季节的色彩变化颇具特色，成为点缀都市街景色彩的常见路树。

至于乌桕的乌究竟有多黑呢？但看字形与"鸟"字相似，但在字典中并非鸟部，而是和黑与焦相同，被归类于火部。"乌"字是甲骨文时期，就已出现的单字，根据《说文解字》的解释，乌是一种会反哺的孝鸟，之所以被借用来表现黑色的色相，便是因为全身黑色的乌鸦，黑到眼睛也不容易被分辨，所以"乌"字的甲骨文是由不画上眼睛的鸟字而来。乌也被借来比喻物体的黑，意义常和黑字连用在一起的，比如乌黑。以"乌"字表现来看，可以从现今的闽南语和客家话表现的黑色发音获得若干的印

乌桕叶

乌桕染色

制 色

证，两者均以"乌"的发音来表现黑。

古代也常有以乌字来表现的词句，例如形容低阶官吏的"乌衣"，迄今南京市内亦留有"乌衣巷"古街道命名遗迹。在唐代刘禹锡的《乌衣巷》便有关于此巷的诗句："朱雀桥边野草花，乌衣巷口夕阳斜。旧时王谢堂前燕，飞入寻常百姓家。"乌衣巷是三国孙权所设立的军营所在地，由于军人身着黑色军服，因此被称为"乌衣营"，居住街道则称为乌衣巷，后来成为官吏聚居的巷道，满街尽是身着乌衣听命于大官的低阶官吏。诗中出现了朱、乌两个表现色彩的单字。朱字的色相是橙红色，乌字相当于现今的黑色。刘禹锡利用了朱色的雀桥所代表的贵族意味，雀桥边的野草花是依附王公贵族的仆役的隐喻，搭配完全相反的乌衣巷，在夕阳的烘托下出现些许凄凉氛围。仆役需要大量的劳动，黑色服饰色彩即使在劳动时，即使有所污损，也较不容易被发现，乌衣因此成为最适合奴仆的衣物。

某次有到访南京的机会，因仰慕乌衣巷的诗名，我前往秦淮河旁的夫子庙前的小巷，巷口挂着乌衣巷的牌子，仅为短短的一条巷子，两旁有几户老宅。物换星移，已不见当时乌衣巷的情境，只能凭借想象，回到王导、谢安家族之乌衣栉比鳞次的画面。心中吟味刘禹锡之诗句，一面思索不知为何不用黑衣，而是用乌衣的措辞之疑问，一面忆起谢安从容破敌的典故。

某次旅行到绍兴，发现当地人亦是以乌的发音来表现黑色，如此的语言分布颇令人感觉吃惊，后来发现不仅此处，大陆其他数处方言，也都用乌的发音表现黑色。不知其原因为何。乌与黑一起使用时，只有乌黑，少见黑乌的组合。日常使用的名词里，熏黑后的酸梅，叫作乌梅，黑色的豆子就是乌豆，黑色的竹子叫乌竹，黑色的鱼叫作乌鱼，从母乌鱼取出的

卵，稍加腌制与曝晒就成为乌鱼子，另有遇到危险便喷出黑墨汁液作为掩护而逃跑的乌贼。绍兴的特色是"三乌"，三乌就是指乌篷船、乌毡帽、乌干菜。另外，官帽也称作乌纱帽。

最后，与乌有关的金属，金和铜的合金称为乌金，铜含量百分之九十以上、金含量约百分之十。还有以硫黄熏黑的银，叫作乌银。有趣的乌字使用，有趣的语言表达，舍弃了黑字的主流表达，发展出系列的乌字组合措辞，应用于书写文字与口语措辞里，令人百思不解。

肃穆

白色的瑞兆

日本三千院屋檐白雪

白是美的极至、美的标准、甜美的表征，因此古今中外爱美人士对美白产品趋之若鹜。俗语说，"一白遮三丑"，东方人自古钟情吹弹可破、白皙无瑕的皮肤，只要皮肤一白，脸蛋的美丑便无关紧要。或许有人会认为对白的喜好，是因为受白种人社会经济地位较高影响。事实上，许多早期文献里，从字里行间，多少可感受到作者对皮肤白皙是情有独钟的，甚至也可查到许多美白秘方，如：

《传家宝》的白肌肤方："鸽子蛋不拘多少，取清调真杭粉，如搽粉状不可见风，如此十日后肌肤莹白如玉。"

梨花白面法："宫粉、蜜陀僧、白檀香、轻粉、蛤粉共研细末，鸡子白调贮钱，每晚用鸡子白调敷，次早洗去，令面莹白绝似梨花，且香美异常。"

《夷门广牍》则有杨贵妃的玉容法："金色蜜陀僧一两，研极细，用蜜调或乳调如薄糊，每夜略蒸，带热敷面，次早洗之，半月后面如玉镜生光。"

《集验良方》中记载了去雀斑润颜的玉容方："白殭蚕、白附子、白芷、三奈、硼砂、石膏、滑石、白丁香、冰片共为细末，睡前用水和少许搽面。"

传说的杨贵妃玉容法或去雀斑法，目的还是为了美白。至于杨贵妃是否真用此法，便无从得知了。从美白偏方中，整理出来的白色材料倒有不少，如白土、贝壳粉、谷粉、铅白、甘汞、轻粉（盐化第一水银）、亚铅

华、氧化钛等。其中深受喜爱的铅白和甘汞是有毒的，看来古人真的中毒甚深，为了漂亮，死不足惜。只要看了这些具有毒性的偏方材料，人便会却步。但只要打出美白的口号，即使存有死亡威胁，为了美，古今仍有人勇往直前，真是叫人惊叹！

表现白色的汉字，是以"白"字为主，《说文解字》解释："白，西方色也。阴用事，物色白。从入合二。二，阴数。凡白之属皆从白。"可见《说文解字》是以方位的西方、阴阳中的阴、数字关系中的偶数等来说明其义，并未具体或借用他物来说明白所表达的色相。而"白"字在甲骨文、金文、篆文、隶书与楷书之字形分别为：甲骨文"白"、金文"白"、隶书"白"、楷书"白"、篆文"白"，字体造型有其一贯性，大体上变化不大。至于"白"字的起源，则各家纷纭，有指甲说、拇指说、白米说、日光说、鼻子说、蚕茧说等说法。

光由字形看来，各说法各掌握了造字具体的社会共通经验法则，均有其特色。尽管众说纷纭，但"白"字起源大都是以借物比喻的方式说明。历代字书对"白"字的诠释，大多受到《说文解字》的影响，没有其他迥异的讲法。反而在《说文解字》前出现的字书，是没受到影响的，因此有不同说法，例如东汉刘熙《释名》"白启也，冰启时色也"和《尔雅》的"秋为白藏"。《释名》借用了冰雪的颜色来表达白的状态，因此才有雪白、霜白、露白等说法，这些词除了表达白的色相外，也传达出冰雪的冷冽感觉。《尔雅》则是借用秋天来说明。秋日茅草，白色花朵点缀大地，收获的季节，也是中国古代的打猎季节。如清代有木兰围场的秋狝活动，借以锻炼游猎技巧，表示不忘本。秋天也带有肃杀氛围，古代处决犯人多于秋天举行，称为秋决。因此秋天的白，多少是带点萧瑟、肃杀的气氛。

归纳古代字书里对"白"字的诠释,有西方、阴、物体色、偶数、明亮、告白、说话、房屋、洁白、素、秋天、姓氏、冰雪的色彩等意思。到了现代版的台湾商务印书馆《辞源》,则登载有"白色、洁净、彰明、清楚、真率、坦白、日光、天明、明白、得昭雪、禀告、陈述、空白、空无所有、不付代价地取用、犹言单是、单只谓、酒杯或罚酒的杯、葱蒜的根、通伯、姓氏"等意思,多了空白、葱蒜根部的白、不付代价地取用等意思。葱根部的白,叫作葱白,亦是目前通用语之一。

白的色相表达上,和其他的红、黄、蓝、青等字一样,是个包含广泛色彩的单字,白的色彩概念包含了所有色相上的淡色。色彩学上,白被归类于明暗的变化上,不是彩度规范的范围,属于明度上的表现。为了记录白的表现程度,有所谓的白度的计测,就是所谓的"白度"。与白的感觉相关的计测,有照度、亮度、光泽度、辉度等,各有不同的定义。白的感觉是红、橙、黄、绿、蓝、靛、紫七个色光被均质反射后的结果,反射的量在百分之九十多时,就会有白的感觉,否则会出现灰或黑的感觉。不均质的反射,会出现各种色彩变化,有的白偏青、偏黄、偏绿、偏红、偏紫等,因而出现乳白、象牙白、青白、雪白等命名表现。

白色是表面色,是光线反射的结果,观察者和光源是相同方向。另外透明也与白色有关,透明是透过物质的透过性色彩,与观察者直接面对光源的色彩呈现,两者性质截然不同。但在目前市售色彩学相关书籍上的叙述,可发现白和透明是混用的,尽管可以如此表达,但从文字使用的精确度来看,稍有不足。在早期文献中,亦有白色光或白光等的使用,混用白色和透明这两个性质不同的名词,并不是现在才有的现象。

汉字中,除了"白"字表现白色外,另有素、缟、皎、皓、洁、粉、雪等字也是表现白色的字。在《康熙字典》的"白"部首里有12字,都被用来

形容特定领域或对象物体的白色，这12字及其解释如下：

　　皅："艹华之白也"

　　皎："月之白也"

　　皙："人色白也"

　　皑："霜雪之白也"

　　皠："鸟之白也"

　　皔："霜雪白状也"

　　皤："老人白也"

　　皢："日之白也"

　　皦："玉石之白也"

　　皬："落鸟之白"

　　皣："物气烝白"

　　皬："草木花白也"

　　月亮的白、霜雪的白、鸟羽毛的白、老人头发的白、玉石的白等，分别以不同的字来表达，如前所述，并非以白字作为字根之口语形容表现，这种表现方式，展现出中国人对白色感觉的敏感程度与表现之细腻情形。其中的白、素二字，在现代一般使用、概念上，几乎相同。古时候没有现代的漂白技术，顶多就是泡水、水煮、碱性物质浸泡，或利用日光曝晒等方法，将色素去除。不管如何处理，都无法达到现代白的效果，多少还是会留下一点黄或少量的其他色相，形成淡杂色的白，而认知上，却已达白的境界。古代白的色相效果，可以说是相对比较的结果，无法与现代加上漂白剂、荧光剂、增艳剂等方法处理后，所得到的白比拟。

文字上的"素"字与纤维有关，代表物质本来面目或色彩的意涵，色彩与白等同，素衣就等于是白衣，其他如素色、素白、素质、素行、朴素等用词，意义上，与其本意有若干吻合。"素"字在《尔雅》中是形容物体的颜色，尤其是指纤维编织品的色彩，因此被归类于"纟"部首。素字，在文字应用上与丝织物结合，如《礼记·玉藻》的"大夫素带"，《诗经·召南》的"高羊之皮。素丝五紽"。《说文解字》解释素字为"白致缯也"，是指未经染色的丝帛。《礼记·杂记》有"纯以素"之记载，此时的"素"字具有纯的意思。《管子·水地》"素也者，五色之质也"，此处的"素"字是本质、本色、无色之意。较特别的解释是《释名·释采帛》一篇里的"素，朴素也，已织则供用，不复加功饰也。又物不加饰，皆目之为素，此色然也"，表达了"素"字的朴素、本质性的、没杂质的纯之境界，且点出其与白字的差异，在于"素"字是没有任何装饰、纹路、色彩等材质本色的编织物色彩。因此《老子》中有"见素抱朴，少思寡欲"，贾谊的《治安策录序》有"百姓素朴"，《古乐府》有"寒素青白烂如泥"等记载。

另外，"素"字也带有平常、习惯以往事情的意思，这也和"本也""始也"的概念相通。后来素字更衍生了始、本、空等意义，从另一个角度来看，也就是不加工、维持本来面目或粗疏的意思。而随着"素"字和"白"字相通之特性，"白"字也带有了这些意思。

关于穿着素服的记载，郭璞在注《山海经·海外东经》的"东方句芒，鸟身人面，乘两龙"时，说明句芒是"木神也方面素服"，用在车子上的形容有《史记·高祖本纪》"秦王子婴，素车白马"，用在乐器上的有江淹《恨赋》"浊醪夕引，素琴晨张"。丧服中常有素冠、素车、素服等，以"素"字代"白"字的用法。丧服中的色彩表达，素和白相通，有表达哀伤、悼念的意义。《红楼梦》第64回里就有"那个青东西，除族中或亲友

台湾秋天溪边的白芒花

制 色

家夏天有素事才带"之记载。初期被纺出来的织品，与其说是纯白色，不如说带有些微米黄色。因此未经漂白的麻纱也称素，素是纯朴，同时表示哀伤到不知道如何修饰、装饰自己的意思。中国的传统丧服中出现的披麻戴孝，便是以麻为材料表达的至极哀悼。

至于"白"字在《说文解字》里，被诠释成"西方色也"，但并不被解释为色彩，而应以方位象征来解读。但又加注"凡白之属皆从白"，意即凡是以白作为部首所构成的字，均带有白的意象，才会出现如前所列的皎、皦、皓、皬、皠等字。其中与白字使用较为接近的字，是"皎"字。"皎"字是"月之白也"，借着月光的明亮，比喻皎的意义，是带点灰冷感觉的色彩。白也有告白，将内心的意思说出来、毫无隐瞒的意思。因此，白字带有本质性的意义，表现了内心的声音，同时具备喜、丧二事的表现，与其他色相相同，具有双面意义的性格。

在白色的性格中，正面意义是较多的，尤其使用于瑞兆，如有白色的鹿出现，就被当作吉祥的瑞兆。到了端午节，少了白蛇传，好像吃粽子少了蘸酱般，缺了点味道。白，在洁净、纯洁、明亮的意义外，从历史的素材中，又获得几许的神奇性格，可说是东方特有的说明方式。

白

白对现代的中国年轻人而言，很容易被和新娘白色婚纱礼服的纯洁、无垢的印象连结在一起，连带地也使白的意义带有喜事的意涵。不过白色对古代的中国人而言，代表的并不是喜事，相反地是丧事中使用的色彩。很容易判断，白与喜事有关是近代受到西方思想的影响，所形成的结果。《礼记·檀弓》中有"殷人尚白：大事敛用日中，戎事乘翰，牲

用白……"，说明了殷商时，古人在中午办理丧事。不仅如此，当时的人在军事活动中驾白马，也会用白色公牛和野猪作为祭祀的牲品。同样在《礼记·明堂位》里，也记载着"夏后氏，牲尚黑，殷白牡，周骍刚"，又云"夏后氏尚黑，殷人尚白，周人尚赤"。殷商在历史上，一直被当作是崇尚白色的民族。事实上，并不是那个朝代喜欢白色，而是阴阳五行的排法，刚好在那个朝代轮到白色，因此做什么事，只要是牵涉色彩的，必定遵守阴阳五行的循环对应。因此，崇尚白色是在害怕失去国家或生命的恐惧下的决定。

喜欢使用白色的国家，不是只有中国古代的殷商而已。受中国影响而使用汉字的日本，到现在于许多传统的结婚典礼上，新娘还是穿着白色的礼服，带着白色的礼帽。日本传统婚礼中，新娘所穿着的白色礼服的意义，并不是只有纯洁、贞节而已，还带有女性迁就夫家，容易被塑造的意义。在此的白色是从染色延伸出来的，白色是所有布匹染色的出发点，溶液染成各式各样的色彩。而新娘尚未结婚前，不带有任何的个性、坚持，一切应以结婚后夫家为重，夫家是红色的话，所穿着的白，很容易就可以染成红色。如果是有颜色，要在上面叠染其他的色彩的话，就比较不容易，且容易变得浑浊。因此日本的新娘结婚礼服，与西方的纯洁意涵是不同的。在日本的室町时代，传统的结婚礼服，男女都是穿着白色的，不是只有新娘穿白色礼服而已。当时的白色礼服，象征着男、女皆是"白无垢"，且要连穿三天。但是到了江户时代就只穿一天，现在则只出现在喜宴上或在神社举行的婚礼过程，变得更短。不过日本的白色使用，并不是只有在婚礼中，也出现于平安时代的产妇服装上，当时刚生产的产妇和婴儿要穿着七天到十天的白色衣服。不仅如此，日本的武士切腹自杀时，也是穿着白色的服装，以象征清清白白地死或是表示死得其所、为负责

而死的意义。白色既是迎接婴儿出生时的色彩,也是武士死的代言, 在意义上好像有点对比,同时接受了生与死,使得白色带有归零和出发的意味。

在死方面的象征意义上,白色一直都是中国传统斩衰、齐衰、大功、小功、缌麻五种丧服的主要色彩,白色具有活人对往生者表现哀悼之意义。如此的白色是建立于"素"的概念上,和编织经纬线的粗、疏、稀之概念相配合使用的。关系越是亲密的,则是纤维越粗,也织得越疏和稀,如斩衰的衣服就是以三升麻做成的不滚边或折边内缝之粗衣,以粗、疏、稀、素的程度来表达生者和死者间的亲疏关系。《仪礼·丧服》里对斩衰的说明如下:"斩衰裳、苴绖、杖、绞带、冠绳缨、菅履者。"对齐衰的说明如下:"疏衰裳齐,牡麻绖,冠布缨,削杖,布带,疏履。"服丧有着严密的规定,国君死亡诸侯和百姓要穿最高一级的斩衰丧服三年,国君的父母、妻子、长子、祖父母,则要穿齐衰的丧服。去哀吊死者时, 不可穿华丽的衣服,要穿"白练深衣",戴"素冠帻"。直到宋以后,根据司马光《书仪》上的说法"去华盛之服",才有只要不穿华服即可之简略穿法。以白色当作是丧服的习惯,可以追溯到西周时期,在桧国的《桧风·素冠》里:"庶见素冠兮,棘人栾栾兮,劳心博博兮。庶见素冠兮,我心悲伤兮,聊与子同归兮。"诗中以白色的帽子作为丧服,来哀悼死者。此处的素色是和白相通的,是纤维材质的本来之色。

日本和韩国在丧服的使用上,也受到中国的影响。尤其在韩国,早期百姓有为其领主之死亡服丧的习惯,遭受领主之分别死亡,因此也形成长期穿白色服装的特色。古代蒙古人称自己为"查干牙孙",就是白色民族的意思。蒙古民族崇尚白色,以至于称农历新年正月为"白月",新年为"白节",过年期间也习惯穿着白袍、白靴。相互之间的馈赠也喜欢挑

选白色的物品，如白马、白骆驼， 奶制品也被称之为白色食品。满族人的白色是象征光明、公正，他们认为白色是天空的象征，也是敬仰和象征吉祥的对象。西方的白色新娘礼服从发展的时间上看，也不是很久之前就有的，在早期的欧洲，很多国家的新娘礼服是红色的，也曾经出现过紫色的，并不是一开始就使用白色。

　　白的色彩对中国人而言，一直充满神秘、圣洁、神灵的意义，因此常被当作是神灵的象征之一，只要有白色的动物出现，就会被当成是瑞兆。如《国语·周上》："王不听遂征之，得四白狼、四白鹿以归。"又如被神格化为白龙化身之西藏取经中的白马，更在现今的河南洛阳建立了白马寺以作为译经之所。和白鹿有关的，后来的宋朝大儒朱熹讲学之所在，叫作白鹿洞书院或白鹿书院。清朝末年假宗教之名，进行反清斗争的白莲教，也是和白有关。

白紫薇

贲如，皤如，白马翰如；匪寇，婚媾。

<div style="text-align: right">——《周易》</div>

贲指马，色白而稍有杂色；皤是白色旗帜的意思；翰字指马毛。这句话的意思是：大队人马穿白衣、骑白马，似一片白光飞驰而来，远看好像有要打家劫舍的气势，其实是浩浩荡荡的求婚队伍。这句《周易》的卦辞和古代的抢婚习俗亦有关联，反映了一段殷商生活史。

商是个崇尚白色的民族，商人认为白色代表吉祥，喜、丧事均要穿白色。其时，人们仍对自然灾害充满恐惧，因此将色彩的使用当作避祸禳灾的方法，并成为一种迷信：出门要骑白马，器皿要用白色的陶器，假如见到白羊、白猪等白色动物，就是一天好运的开始。白色成为商代的特征，白就是商代的感觉。

白色除了象征洁净、光明之外，更具有无瑕、纯粹、理想等美的含义。很多人之所以选择白色的汽车，除了看中它的散热快，也因为喜爱那分干净与纯粹。少女憧憬白色的婚纱礼服，除了想要一圆浪漫的梦，更移情了白色的圣洁与明朗。当然因时代、社会、族群的差异，人们对白色的观感也发生着变化，正如现代人看到白色会联想到正道、光明等社会性较强的正面意义，看到黑色则会感受到尊贵和霸气。

色彩不单只是感官上的美感问题，其所延伸的周边意义，亦成为决定色彩使用的关键所在，如与古代政治相关的色彩运用，也是取决于色彩的象征意义和阶级属性。历史上，由幻想或经验所孕育的神话故事会影响到色彩的综合诠释，进而决定色彩的使用方式。因此，白色的含义由

单纯的明暗变化，升华为多种意义交织而成的抽象感觉。

许多民族将白色与信仰或神仙等结合，留下美丽的传说。中国最著名的关于白色的传说，莫过于《白蛇传》了。白蛇与许仙的爱情故事，加入了法海的角色，更凸显了其中的矛盾，通过戏剧的改编，人物刻画与情节也更深入人心。至今适逢端午节，仍偶有报纸应景地登载某地发现白化蛇的新闻，赢得读者的青睐。甚至，有人偏爱收养白化的动物，也有专门供奉白蛇的庙宇。

对白色动物的崇奉，绝不是从现代才开始，古时已有不少典故歌颂白色动物的象征意义。

汉高帝刘邦尚未登基前，奉命押解壮丁，前往轮替为秦始皇修建陵墓的劳役。被迫服役者，眼见遥无归途，不少人趁机逃跑。刘邦眼看无法交代，恐遭牵累受严刑处罚，干脆一不做二不休宣布解散，自己带头逃跑。一伙人于黑夜出逃时，遇见一条白色大蛇挡道，众人害怕不敢前进，唯有刘邦借胆挥剑斩了白蛇。后到的士兵在斩蛇处，遇见一个老婆婆哭诉，说是化身白蛇的儿子白帝，昨夜被赤帝斩了，于是众人奉刘邦为赤帝的化身。此段故事究竟是真的，还是刘邦的文胆为了助他顺利当上皇帝而捏造出来的神话，就不得而知了。

白马是一种祥瑞，以下叙述的白马，与少女心目中的白马王子并无关联。在古都洛阳附近，有一座千年名刹白马寺，此寺因纪念千里迢迢驮运经文的白马而得名。东汉年间，这匹白马随着印度僧人摄摩腾、竺法兰，将佛教传入中国。白马寺是佛教来华后兴建的第一座官办寺院，被尊为佛教在中国的祖庭；而两位印度高僧也在此翻译了《四十二章经》，对佛教的推广颇具意义。《庄子·知北游》里提到"若白驹之过隙"，以白驹形容稍纵即逝的时光，不知不觉便从指缝间溜走。

除了白马外，白虎也是古代传说中的主角之一。白虎是西方的象征，是奎、娄、胃、昴、毕、觜、参等西方七宿之总称。《协纪辨方书》引《人元秘枢经》中"白虎者，岁中凶神也，常居岁后四辰"的说法，认为白虎是凶神。传说中，西王母的坐骑就是一头白虎。另外，道教的祖师张陵在山中炼丹，数年后炉顶出现五彩云霞，仿佛有青龙、白虎之形，因此炼成了龙虎大丹。张陵是道教的创始者，被尊为天师，其坐骑也是白虎。

在民间的白虎传说中，以薛仁贵、薛丁山父子白虎星转世的故事最为脍炙人口，加上历代戏剧的传颂，深植民心。故事是这样说的：唐太宗夜里做梦，梦到了一位白袍将军，军师为其解梦，说这位白袍将军是白虎星转世，为国家未来的栋梁，后来印证白虎星转世的即是薛仁贵，他克死父母，却以骁勇善战闻名，被唐太宗封为平辽王。根据传说，薛仁贵的儿子薛丁山在仙人的帮助下死而复生，后来又在营救父亲的途中落入一口古井，因吃下了九牛二虎而得到神力，更获得五件法宝，战胜了辽将苏宝同。薛家父子同为白虎星转世，而薛仁贵客死白虎关，生与死都和白虎相系，产生了神奇的戏剧效果，也让世人惊叹世事难料。白虎星是杀伐之神，同时也具有避祸禳灾、惩恶扬善等象征意义。

白虎星因传说改编的戏剧的张力，给人留下威猛无敌的印象。东汉章帝刘炟在宫殿北面设白虎观，常召集博士、议郎等儒生于此讨论五经，班固因此著有《白虎通义》一书。白虎是将领的象征，也是勇猛的代名词，古代军队常以之命名，而虎贲、虎士等词语亦有相似的含义。虎符是古代调兵遣将的凭证，《史记》就记载了一段偷虎符救赵国的历史。除了白虎外，民间也流传着对各色老虎的信仰，如武财神赵公明的坐骑是一头黑虎，而土地公的坐骑是以黄色为主的虎爷，虎爷也被当作配祀神祇得到安置和祭拜。民间日常用品中有虎头鞋、虎头帽、虎头枕、虎娃儿

等，虎的信仰遍布各民族与地区。

在佛教徒眼中，白象是神圣的象征。相传释迦牟尼出生前，其母摩耶夫人梦见一头六牙白象从天而降，由腋下进入自己的身体，夫人顿时感到前所未有的安乐，就像服下了甘露。这就是著名的"白象入胎"的传说。如今在东南亚缅甸、泰国等信仰佛教的国家，还流传有膜拜白象的习俗，在宗教活动中仍然将白象视为神象。

白鹿也是帝王的瑞兆之一。相传，周平王打猎时为了追逐白鹿，一路追到今日的洛阳地区，发现白鹿消失在水草丰美的宝地"白鹿原"。因为这里有利于躲避北方民族的骚扰，周平王决定迁都洛阳，这就是史上东周的开始。

唐朝时，李渤隐居江西庐山五老峰下，以养白鹿自娱，被人称作"白鹿先生"，其读书处也被称作"白鹿洞"。到了宋朝，人们在此设置书院，即"四大书院"之一的白鹿洞书院，朱熹亦曾在此讲学。明清两代也承续设置书院，因而发展出庐山国学、白鹿国学。

宋朝时，《宋书·符瑞志》载有"白鹿，王者明惠及下则至"，说明王如果贤明无所缺失的话，自然会有白鹿现世。东晋葛洪在《抱朴子》里提到，"鹿寿千岁，满五百岁则其色白"；到了南朝梁时，任昉在《述异记》里更称"鹿一千年为苍鹿，又五百年化为白鹿，又五百年化为玄鹿"，"玄鹿为脯，食之寿二千岁"。

中国人对鹿是很有好感的，鹿除了有长寿的含义，还因和代表官位的"禄"字同音，兼而有加官的意思。在庙宇的雕刻或彩绘中，常可发现以鹿象征禄的表现手法。白色的动物中，白鹤、白龟也是象征长寿的符号，经常用于建筑的装饰上。其他如白猿、白雉、白鹭、白狐、白羊、白龙、白鹰、白鸟、白鸡、白蝙蝠等，也出现于历史故事中或戏剧舞台上，以表现吉

祥的意义居多，如《孝经援神契》记载："周成王时，越裳献白雉。"典籍中所记载的白色动物，大部分的毛皮并非天生就是白色，而是白化的结果，因奇特而被神圣化。

虽然不多，但白色也曾出现负面意义。历史上有赤眉、红巾等以颜色命名的起义，白色也不例外。元代就曾出现白莲教，白莲教为韩山童父子创设，初称为白莲会，创设者号称是弥勒佛降世。明朝的创立，也和白莲教有密切关系。进入清朝后，陆续有自称明帝朱姓后裔或白莲教的成员，以反清复明的名义发起多次起义。到慈禧太后时，官方更借用民间白莲教的分支力量"义和团"来对抗西方诸国。

白木莲花

关于白蛇和白虎的传说，其数量是不胜枚举的。蛇在古代等同于龙，和虎一样被当作崇拜对象。《楚辞·天问》记载："女娲有体，孰制匠之？"王逸注："传言女娲人头蛇身，一日七十化。"《鲁灵光殿赋》里更明确地说出伏羲和女娲的形体："伏羲鳞身，女娲蛇躯。"《淮南子》也说明女娲曾经炼石补天、抟土造人、配置婚姻等。因此在汉砖的图像里，才出现人身蛇尾相交的伏羲和女娲造形。据《史记·高祖本纪》记载，汉高祖刘邦在梦中砍死了自称为白帝子的白蛇，以此作为承接天命的合理理由。东汉公孙述到了一个名为鱼腹的地方，发现有口井吐出一股白气，认为是祥瑞之兆，因此将鱼腹改名为白帝。白帝作为五帝之一的记载，出现于《周礼疏》"西方白帝曰招拒"。《洞天记》里有"少昊为白帝"，指出白帝的名字叫作少昊。作为地名的白帝，出现于李白的《早发白帝城》："朝辞白帝彩云间，千里江陵一日还。"中国古代常把蛇和龙相比拟，认为它们是类似的或可转化的，或者根本是一样的神兽。在许多文献中，不难找到相关的记载，如《荀子·劝学篇》"螣蛇无足而飞"，《慎子·威德》"故螣蛇游雾飞龙乘云"，郭璞在注《尔雅》的螣字时，说明螣蛇就是"龙类也"。

中国的白蛇传中的白蛇和许仙展开了一段凄美的故事，加上古代把白蛇当作是象征西方之神的白帝，因而使得白蛇变得不同凡响，以至于现代有人特地寻找白蛇、繁殖白蛇，将之当作神灵一般供养起来。和白蛇相对的象征，是四灵兽中同样象征西方的白虎，《淮南子》中记载有"西方金也，其神为太白，其兽白虎。"白虎也是古代的星宿名，包含了奎、娄、胃、昴、毕、觜、参七个星。《礼记·曲礼》"行，前朱雀（鸟）而后玄武，左

青龙而右白虎，招摇在上，急缮其怒"，明确地记载着白虎。

《周易参同契》里也有一段白虎的记载，"白虎在昴七分，秋盲兑西酉"，叙述了白虎星的位置和季节的变化关系。而白虎自古以来，是中国的战神，也是恐怖的杀伐之神。相传唐太宗夜里做梦，梦见危急，有一白袍猛将骑白马前来救驾。此一救驾英雄，就是白虎星转世的薛仁贵。对白虎的敬畏，源于虎的威猛和力量，因此庙宇中所祭祀的神祇里，也常出现虎爷或是神虎。白虎除了在寺庙中和青龙分占两旁的门口，担任守护的工作外，也是各路神祇的座骑，如道教张天师的座骑就是白虎，当其炼丹时，白虎就在一旁守护。各民族的老虎崇拜，通常和避邪、禳灾、祈丰有关，《白虎通》中就有"虎能噬食鬼魅"的说法。传说中，白虎是仁慈爱民的，并不会伤害人。民间信仰里，白虎偶尔也和财神角色相连，成为祈财的对象。其他还有许多虎的故事，西方的王母娘娘在《山海经》的描述中，呈现虎和豹的造形，其座骑就是老虎。《抱朴子》中则记载着老子的左边有十二青龙，右边有二十六只白虎，前面有二十四只朱雀，后有七十二只玄武，守护规模壮盛。

古人对虎的崇拜中，包含敬畏和希望两种情绪。而白色的老虎更为少见，且有不伤人反保护人的传说流传，因此成为崇拜的对象。

白色常被当作瑞兆，白马、白蛇、白龙、白鹿在神话里都带有奇幻的色彩。传说中在日月潭边居住的邵人，他们的祖先为了追逐白鹿，才发现

了日月潭，就此定居。过端午节，若少了《白蛇传》，节日的氛围肯定会变淡不少。日常生活中，白色的应用更是广泛，例如食品中的米粉、化妆品中的石粉、为建筑装点的石灰白墙，尤其是徽派建筑的白墙，总是令人惊艳。

在云林和彰化一带的海边，到处是养蚵人家采收过后剩下的蚵壳，在夏日的阳光下闪烁着耀眼的色彩。蚵壳是沿海地区养蚵的副产品，摘回来的蚵仔（牡蛎）要剥壳保鲜，剥掉的蚵壳用尼龙线串起来，吊挂于竹棚下放回大海，海里的蚵仔苗会自动附着到蚵壳上，长出另一片壳，来年可以继续采收。此外，蚵壳也可以烧炙后磨粉，盖房子或筑墙时，混入糯米等材料调和，用来黏着石块、红砖。台南一带还留下不少用蚵粉黏着的古建筑，其中以安平古堡附近的古墙最为壮观。

蚵壳烧成的灰是白色的，因此偶尔也被当作色彩材料。制作者通常利用天然日光的紫外线作为漂白剂，将蚵壳置于阳光下曝晒，然后烧炙、磨粉，获得接近白色的灰，沿海地区早期就是用这种白灰色粉末来涂刷墙壁。

和蚵壳同性质的贝壳，内侧薄膜不仅光滑，还有七彩反光，这种色彩被称为"薄膜色"，例如九孔鲍的壳就有这样的色彩。薄膜色是由两层薄膜形成的色彩现象，呈现波峰、波谷彼此相对的非平行光线反射，存在不同色相的七彩分布。此光波的呈现方式，刚好和激光平行波的行进方式相反。拥有薄膜色的贝壳，既可以直接镶嵌进家具里，也可以通过烧炙、研磨，得到带有珍珠闪亮感觉的白色粉末，除了用作白色颜料外，也是化妆品的白色原料。当然，不仅限于贝壳，也可直接将珍贵的珍珠磨成粉，其色彩称为"珍珠白"。

浙江白鹤古镇的白墙

台湾早期化妆品的白色原料中，较为人津津乐道的是新竹香粉，又被称作膨粉、石粉，和新竹米粉齐名，香粉名街竹莲街上的一些店家至今仍有销售。在传统市场的一角，可以看到挽面的摊位，脸上涂满白粉的妇女

坐在那里，让挽面师傅用两条细线熟练地挽去脸上的细毛，很是享受。挽面用的白粉起到润滑的作用，也可以当作化妆美白的材料，其制法是用花东地区的石头或大理石磨成粉末，再加入香料，所以也被称为香粉。颗粒稍微粗点的香粉，就被当作婴儿用的痱子粉。

很多物质的粉末都呈现柔和的白色，那是由于其散乱的反射光线为均质反射的缘故，如生活中常用的糖、盐、面粉、米粉，还有自然界的雪花，有时连土壤都有白色的。因此，汉字中的粉，也常和白色的表达意义相通，有时直接使用粉色表现白色。另外，雪花的白则用更直接的"雪白"来形容。粉色也会冠上其他颜色进行色彩表达，如粉绿色、粉红色、粉紫色等，代表这些颜色混合白色后的色相。

"白"字和"粉"字，其物质状态所呈现的色彩感觉相近，以至于形成了相通的字义。在汉字长久的发展历史里，还有素、明、亮、洁、清、直等字也都和白有近似的含义，同时，也衍生出以白为部首的字，如皎、皓、皞、皜、皑、皛、皦、皤、皖等，这些字也隐含白色的意思，有的则可以形容洁净或明亮，其中皤字和年老后的白发、白胡子有关，于是让"白"字有了经验丰富、年长、使人敬重的蕴意。

"白"字的起源，从甲骨文来推测，有指甲说、白米说、蚕茧说、太阳说等，各有其立论。从这些说法，可以看出白色的表达除了和白色的蚕丝有关，也和太阳的光线密不可分。白字和素字的意义是相似的，有人说白字的甲骨文造型就像蚕茧，借用了蚕丝的白色作为色彩表达的媒介。而素字的字体结构，是由"糸"组合而成的，字典上解释为白色，另外也可以解释为本色，即物质未经过加工、不加巧饰的本来面目。当然两字也可以连用，例如素白色。

蚕丝的素要够清洁，才能显示出白的感觉，而白与素都带有洁白的意义，也有朴素的蕴意，洁白也能反射较多的光线。白色的感觉，大约和光线的多寡及光线的反射性质有关。光线强些，白的强度感受也会变得比较清晰。由甲骨文来探索白字起源的另一个说法，就是太阳说——认为白字的甲骨文像是太阳的造型。

蚕茧

因此，汉字中许多日部首的字，皆和白色有关，如明、昊、杲、杳等字，其中较有趣的是杲、杳二字。从字的结构看，这两个字都是由日和木组成，杲字是把日字放在头顶，杳字则是把日压在木底下。日的位置象征光线的状态，当太阳爬上树林的顶端，光芒四射，所以杲字表示明亮；当太阳落到树林的下方，夕阳西沉，所以杳字表示昏暗。

依据国际照明组织对白的物理性定义，全彩的均质性反射量达到90%以上通称为白。以此定义来看，白和透明是不同性质的。可是在汉字中，对透明的物质，仍以较接近的色相白来形容，例如白酒、白开水、白光等。以白色来形容动植物的例子也不少，植物有白梅、白菊、白杨、白水仙、白牡丹等，动物则有白猫、白狗、白狐、白马、白文鸟、白孔雀等。

有些白色的动物是因为基因的变化，才变种为白色，如白蛇、白虎、白鹿、白猴、白象等，因为稀少，所以容易跟神圣的意象联系，白色的动物也就变成了神兽、瑞兽。在阴阳思想里，白色对应西方，西方世界是西王母娘娘的居处，也对应佛教的极乐世界，因此白色也有极乐世界与理想国度中崇高、祥瑞、洁净的蕴意。白色在生命礼俗中，是象征亡者前往理想世界的色彩，祝福亡者前往洁净无瑕的国度，于是也带有神性的梦幻感。

在白色的表现材料中，和人们关系最密切的，莫过于化妆品中的白色材料。在染色材料中是不存在白色材料的，因为染色中的白大都是指素

材的本色，而白色材料只与增白效果和漂白技术有关，只有在颜料或涂料、化妆品材料中，才可发现白色材料的重要性，尤其在化妆品中。

《战国策·赵策》中记载着："郑国之女，粉白黛黑。"《楚辞·大招》也记载着："粉白黛黑，施芳泽脂。"其中都出现有关粉的记载，表明粉和白色的表现有着密切的关系。涂粉的记载还有出现于《汉书·佞幸传》中：孝惠帝时期，有一个郎侍中的高官就常搽粉。《后汉书·李固传》里也有东汉时李固故意搽粉，搔首弄姿的记载。三国时代曹操的儿子曹植，同样喜欢用白粉搽脸。

在唐诗中，有时也以"粉"字来表现白色的化妆，如孟浩然的《春情》"青楼晓日珠帘映，红粉春妆宝镜催"，元稹的《恨妆成》"傅粉贵重重，施朱怜冉冉"，卢照邻的《长安古意》"鸦黄粉白车中出，含娇含态情非一"，杜甫的《虢国夫人》"虢国夫人承主恩，平明上马入宫门。却嫌脂粉浣颜色，淡扫蛾眉朝至尊"，白居易的《长恨歌》"六宫粉黛无颜色"等。这些诗中都出现了与"粉"字有关的诗句，以粉来表现白和红的混合化妆效果，和黛之黑色色相形成鲜明的对比化妆配色效果。"粉"字在《释名·释首饰》里的解释为："粉分也，言米使分散也。"《释名》从粉的字形上来解释"粉"字，认为粉就是将米粒分散的意思，用以说明米粒分散后的粉沫状态。事实上，粉自古以来就和白色有着密切的关系。生活中有许多物质的粉末，均呈现白色的状态，如盐粉、糖粉、铅粉、米粉、面粉、太白粉、石粉、贝粉、蛤粉、凉粉、葛粉等，因此才会出现"以粉喻白"的说法。

女人对白色美的向往，并不是现代女性的专利，更不是因为受西方的影响。自古就已经出现女性崇白的例证，如在唐诗中的许多词句里，就可发现这样的例子。如方干《赠美人诗》"舞袖低徊真蛱蝶，朱唇深浅假

兰花

樱桃。粉胸半掩疑晴雪,醉眼斜回小样刀",施肩吾的《观美人》"漆点双眸鬓绕蝉,长留白雪占胸前"等,是以"粉胸"和"白雪占胸前"的方式歌咏美人的胸部如粉或如雪般的白。南朝梁武帝《天监》"武帝诏宫人梳回心鬓、归真鬓,作白妆青黛眉"和白居易的《江岸梨》"最似婵闺少年妇,白妆素袖碧纱裙"里,也说明了白色是化妆的重要色彩。

在近代的中国台湾地区的新竹,也出现了叫作石粉的白色化妆材料。新竹石粉又叫香粉、白粉,出现于光绪二十年,由当时的制造者庄泉成在竹堑康榔(今康乐里)设厂制造。到了日本殖民统治时期,又出现了刘金源创立的丸竹香粉。香粉的制作原料是产自花东、苏澳一带的石灰石(也就是大理石),将石灰石碾碎磨成粉,再加上香料,压模成形曝晒干燥后,即可包装出厂贩卖。这种香粉主要用于女性挽面或被当作痱子粉使用。直到1950年,受到征收 50%的货物税的影响,新竹香粉才急速没落。

参考文献

中文文献

〔晋〕郭璞注，〔宋〕邢昺疏，李学勤主编：《十三经注疏·尔雅注疏》，北京：北京大学出版社1999年版。

〔北魏〕贾思勰撰，马国翰点校：《齐民要术》，台北：世界书局1984年版。

〔唐〕孙思邈：《千金翼方》，台北：中国医药研究所1974年版。

〔南唐〕徐锴：《说文解字系传》，北京：中华书局1998年版。

〔北宋〕陈彭年：《广韵》，台北：洪叶文化事业有限公司2001年版。

〔北宋〕沈括撰，李文泽、吴洪泽译：《梦溪笔谈全译》，成都：巴蜀书社1996年版。

〔北宋〕沈括撰，刘尚荣点校：《梦溪笔谈》，沈阳：辽宁教育出版社1997年版。

〔宋〕赵汝适撰，赵博文点校：《诸蕃志校释》，北京：中华书局1996年版。

〔宋〕赵彦卫撰，傅根清点校：《云麓漫钞》，北京：中华书局1996年版。

〔明〕黄省曾、张燮撰，谢方点校：《西洋朝贡典录校注·东西洋考》，北京：中华书局2000年版。

〔明〕李时珍：《本草纲目（上、下）》，台北：培琳出版社1998年版。

〔明〕罗贯中：《三国志演义》，北京：中华书局1998年版。

〔明〕施耐庵：《水浒传》，北京：中华书局1997年版。

〔明〕宋应星撰，董文点校：《天工开物》，台北：世界书局1996年版。

〔明〕张自烈：《正字通》，北京：中国工人出版社1996年版。

〔清〕陈立撰，吴则虞点校：《白虎通疏证》，北京：中华书局1997年版。

〔清〕孙冯翼、孙星衍辑录：《神农本草经》，台北：五洲出版社1985年版。

〔清〕张廷玉等：《明史》，北京：中华书局1997年版。

〔清〕张玉书等：《康熙字典》，台北：泉源出版社1992年版。

白庚胜：《色彩与纳西族民俗》，北京：社会科学文献出版社2001年版。

白化文：《汉化佛教法器服饰略说》，北京：商务印书馆1998年版。

曹先擢、苏培成主编：《汉字形义分析字典》，北京：北京大学出版社1999年版。

曾启雄：《色彩的科学与文化》，台北：思想生活屋1999年版。

曾启雄：《中国失落的色彩》，台北：耶鲁国际文化出版社2003年版。

陈国符：《中国外丹黄白法考》，上海：上海古籍出版社1997年版。

陈炜湛：《汉字古今谈续编》，台北：语文出版社1993年版。

程湘清主编：《宋元明汉语研究》，济南：山东教育出版社1992年版。

丁凌华：《中国丧服制度史》，上海：上海人民出版社2000年版。

董琨：《汉字发展史话》，台北：台湾商务印书馆1993年版。

杜仙洲：《中国古建筑修缮技术》，台北：明文书局1984年版。

杜钰洲、缪良云主编：《中国衣经》，上海：上海文化出版社2000年版。

干祖望：《孙思邈评传》，南京：南京大学出版社1995年版。

高春明：《中国古代的平民服装》，北京：商务印书馆1997年版。

郭文韬、严火其：《贾思勰、王祯评传》，南京：南京大学出版社2001年版。

郝艳华：《中国历代服饰》，沈阳：辽海出版社2001年版。

何金松：《汉字形义考源》，武汉：武汉出版社1997年版。

何九盈、胡双宝、张猛主编：《中国汉字文化大观》，北京：北京大学出版社1995年版。

侯良：《马王堆传奇》，台北：东大图书公司1994年版。

华梅：《服饰与中国文化》，北京：人民出版社2001年版。

李保均主编：《明清小说比较研究》，成都：四川大学出版社1996年版。

李圃：《甲骨文文字学》，上海：学林出版社1995年版。

李香莲、曾启雄：《色彩形容词之台湾话表达研究》，《商业设计学术与实务研讨会论文集》，台北：台中商专1999年版。

李学勤、吕文郁主编：《四库大辞典》，长春：吉林大学出版社1996年版。

李应强：《中国服装色彩史论》，台北：南天书局1993年版。

李永林：《五色稽古》，《艺术史研究（第一辑）》，广州：中山大学出版社1999年版。

李祯泰：《色彩辞典》，沈阳：辽宁美术出版社1989年版。

林书尧：《色彩认识论》，台北：三民书局1991年版。

林维祥：《说文解字叙析论》，硕士学位论文，台北：台湾中国文化大学1992年版。

林志鸿：《色彩词表现状况之调查研究》，硕士学位论文，台北：云林科技大学，2002年。

刘飞白：《中药药材集解》，台北：五洲出版社1984年版。

刘国忠：《五行大义研究》，沈阳：辽宁教育出版社1999年版。

刘叶秋：《中国字典史略》，北京：中华书局1992年版。

刘增贵：《汉代婚姻制度》，台北：华世出版社1980年版。

刘志基：《汉字文化综论》，南宁：广西教育出版社1996年版。

刘志基：《汉字与古代人生风俗》，上海：华东师范大学出版社1995年版。

卢宏民编：《中药大辞典》，台北：五洲出版社1999年版。

陆文郁：《诗草木今释》，台北：长安出版社1992年版。

陆玉林、唐有伯：《中国阴阳家》，北京：宗教文化出版社1996年版。

吕清夫：《传统色名的起源与开展》，《明清官像画图论丛》，台北：台湾艺术教育馆1998年版。

潘承玉：《金瓶梅新证》，合肥：黄山书社1999年版。

潘吉星：《宋应星评传》，南京：南京大学出版社1996年版。

彭德：《中华五色》，南京：江苏美术出版社2008年版。

齐裕焜：《明代小说史》，杭州：浙江古籍出版社1997年版。

祁美琴：《清代内务府》，北京：中国人民大学出版社1998年版。

钱剑夫：《中国古代字典辞典概论》，北京：商务印书馆1986年版。

秦修容整理：《金瓶梅（会评会校本）》，北京：中华书局1998年版。

裘锡圭：《文字学概要》，台北：万卷楼图书有限公司1994年版。

任爽：《唐朝典章制度》，长春：吉林文史出版社2001年版。

容志毅：《中国炼丹术考略》，上海：上海三联书店1998年版。

沈小云：《从古典小说中色彩词看色彩的时代性——以清代小说〈红楼梦〉为例》，硕士学位论文，台北：云林科技大学，1997年。

石定果：《说文会意字研究》，北京：北京语言学院出版社1996年版。

宋永培：《〈说文解字〉与文献词义学》，郑州：河南人民出版社1994年版。

苏宝荣：《许慎与〈说文解字〉》，郑州：大象出版社1997年版。

孙机：《中国古舆服论丛》，北京：文物出版社2001年版。

台湾地球出版社编辑部编：《中国文明史——明代》，台北：台湾地球出版社1995年版。

台湾商务印书馆编审委员会编：《辞源》，台北：台湾商务印书馆1978年版。

台湾中华书局编辑部：《辞海》，台北：台湾中华书局1981年版。

陶毅、明欣：《中国婚姻家庭制度史》，北京：东方出版社1994年版。

王德育：《中国古代色彩与宗教表现》，《"色彩与人生"学术研讨会论文集（下）》，台北：台湾艺术教育馆1998年版。

王定理：《中国画颜色的运用与制作》，台北：艺术家出版社1993年版。

王凤阳：《古词辨》，长春：吉林文史出版社1993年版。

王关仕：《仪礼服饰考辨》，台北：文史哲出版社1977年版。

王兰荣：《台湾青草药》，台北：辅新书局1986年版。

王力：《古代汉语常识》，北京：人民教育出版社1979年版。

王平：《〈说文〉与中国古代科技》，南宁：广西教育出版社2001年版。

王慎行：《古文字与殷周文明》，西安：陕西人民教育出版社1992年版。

王晓家：《〈水浒传〉作者考论》，西安：陕西人民出版社1998年版。

王云五编，林尹注释：《周礼今注今释》，台北：台湾商务印书馆1992年版。

王震中：《中国文明起源的比较研究》，西安：陕西人民出版社1994年版。

魏子云：《〈金瓶梅〉审探》，台北：台湾商务印书馆1982年版。

闻人军：《〈考工记〉导读图译》，台北：明文书局1990年版。

吴东平：《色彩与中国人的生活》，北京：团结出版社2000年版。

吴淑生、田自秉：《中国染织史》，台北：南天书局1987年版。

吴泽炎等编撰：《辞源》，台北：台湾商务印书馆1993年版。

武敏：《织绣》，台北：幼狮文化事业有限公司1992年版。

徐无闻主编：《甲金篆隶大字典》，成都：四川辞书出版社1996年版。

徐中舒主编：《甲骨文字典》，成都：四川辞书出版社1989年版。

许瑞玲：《温庭筠诗之语言风格研究》，硕士学位论文，台南：成功大学，1993年。

杨家骆主编：《康熙字典》，台北：世界书局1972年版。

杨家骆主编：《说文解字注》，台北：世界书局1989年版。

杨建军、崔岩：《红花染料与红花染工艺研究》，北京：清华大学出版社2018年版。

姚淦铭：《汉字心理学》，南宁：广西教育出版社2001年版。

于非闇：《中国画颜色的研究》，香港：南通图书公司1975年版。

袁世硕：《文学史学的明清小说研究》，济南：齐鲁书社1999年版。

臧克和：《说文解字的文化说解》，武汉：湖北人民出版社1995年版。

詹鄞鑫：《汉字说略》，台北：洪叶文化事业有限公司1995年版。

张联荣：《汉语词汇的流变》，郑州：大象出版社1997年版。

张明华：《中国字典词典史话》，北京：商务印书馆1998年版。

张琦平：《本草维新》，台南：大孚书局有限公司1998年版。

张岂之主编：《中国历史》，北京：高等教育出版社2001年版。

张舜徽：《〈说文解字〉导读》，成都：巴蜀书社1990年版。

张瑄：《文字形义源流辨释典》，台北：西南书局1980年版。

张永禄主编：《汉代长安词典》，西安：陕西人民出版社1993年版。

张玉书总阅，凌绍雯纂写，高树藩重修：《新修〈康熙字典〉》，台北：启业书局1984年版。

张运华：《先秦两汉道家思想研究》，长春：吉林教育出版社1998年版。

赵超：《华夏衣冠五千年》，台北：台湾中华书局1993年版。

赵翰生：《中国古代纺织与印染》，台北：台湾商务印书馆1994年版。

赵家芬：《色彩词的传达特性——以台湾现代作家张曼娟的作品所展开的探讨》，硕士学位论文，台北：云林科技大学，1997。

赵匡华：《中国古代化学》，台北：台湾商务印书馆1996年版。

赵锡如主编：《辞海》，台北：将门文物出版社1998年版。

中国生草药研究发展中心：《彩色生草药图谱》，台北：启业书局1976年版。

中华书局编辑部：《说文解字四种》，北京：中华书局1998年版。

周大正：《敦煌壁画与中国画色彩》，北京：人民美术出版社2000年版。

周锡保：《中国古代服饰史》，台北：丹青图书1986年版。

周汛、高春明：《中国衣冠服饰大辞典》，上海：上海辞书出版社1996年版。

朱和平：《中国服饰史稿》，郑州：中州古籍出版社2001年版。

朱裕平：《中国唐三彩》，台北：台湾艺术图书公司1995年版。

祝敏申：《〈说文解字〉与中国古文字学》，上海：复旦大学出版社1998年版。

庄雅州：《夏小正析论》，台北：文史哲出版社1985年版。

[美]爱德华·谢弗著，吴玉贵译：《唐代的外来文明》，北京：中国社会科学出版社1995年版。

[美]钱存训著，刘拓、汪刘次昕译：《造纸及印刷》，台北：台湾商务印书馆1995年版。

中国科学院编译出版委员会名词室编定：《色谱》，北京：科学出版社1957年版。

中国艺术研究院美术研究所编：《2016中国传统色彩理论研讨会论文集》，北京：文化艺术出版社2016年版。

中国艺术研究院美术研究所编：《2017中国传统色彩理论研讨会论文集》，北京：文化艺术出版社，2017年版。

中国艺术研究院美术研究所编：《2018中国传统色彩理论研讨会论文集》，北京：文化艺术出版社，2018年版。

中国艺术研究院美术研究所编：《2019中国传统色彩理论研讨会论文集》，北京：文化艺术出版社2019年版。

[日]井上聪：《先秦阴阳五行》，湖北：湖北教育出版社1997年版。

日文文献

木村光雄、道明美保子：《自然を染める》，東京：自然木魂社2007年版。

吉野裕子：《色彩と陰陽五行》，東京：文化研究所1988年版。

降旗千賀子：《色彩を超えて》，東京：目黒美術館，1998年版。

一見敏男：《色彩学入門》，東京：日本印刷新聞社1988年版。

久下司：《化粧》，東京，法政大学出版局1996年版。

千々岩英彰：《色彩学概説》，東京：東京大学出版会2001年版。

大田登：《色彩工学》，東京：東京電機大学出版局1993年版。

大岡信：《日本の色》，東京：朝日新聞社1979年版。

小町谷朝生：《色の不思議世界》，東京：原書房2011年版。

小林康夫：《青の美術史》，東京：ポーラ文化研究所1999年版。

山崎青樹：《草木染》，東京：美術出版社1995年版。

山崎青樹：《草木染の事典》，東京：東京堂1981年版。

山崎青樹：《草木染 染料植物図鑑》，東京：美術出版社1985年版。

川添泰宏：《色彩の基礎》，東京：美術出版社1996年版。

中江克己：《歴史に見る〈日本の色〉》，京都：PHP研究所2007年版。

中島孝：《染織のこころ》，東京：時事通信社1980年版。

中嶋洋典：《五色と五行》，東京：世界聖典刊行協會1986年版。

日本色彩学會：《新編色彩科学ハンドブック》，東京：東京大学出版会1998年版。

日本色彩学會：《色彩科学事典》，東京：朝倉書店1996年版。

日本色彩研究所：《色名とそのエピソード》，東京：日本規格協會1993年版。

日本色彩研究所監修：《色名事典》，東京：日本色研事業株式会社1979年版。

日本色彩研究所編：《色彩ワンポイント》，東京：日本規格協會1993年版。

日本流行色協會監修：《日本伝統色色名事典》，東京：日本色研事業株式会社2007年版。

加藤雪枝、石原久代、寺田純子、中川早苗、橋本令子、高木節子、大野庸子、雨宮勇：《生活の色彩学》，東京：朝倉書店2001年版。

北島耀編：《色彩演出事典》，東京：セキスイインテリア1990年版。

白川静：《字通》，東京：平凡社2002年版。

目黒区美術館編：《画材と素材の引き出し博物館》，東京：中央公論美術1995年版。

吉岡常雄著，中田昭写真：《京都の古社寺 色彩巡礼：信仰の色、古典の彩りを求めて》，京都：淡交社2013年版。

吉岡常雄：《帝王紫探訪》，東京：紫紅社1983年版。

江崎正直：《色材の小百科》，東京：工業調査會1998年版。

江森康文、大山正、深尾謹之介：《色》，東京：朝倉書店1979年版。

江幡潤：《色名の由来》，東京，東京書籍1993年版。

池上嘉彦：《記号論への招待》，東京：岩波書店1984年版。

池田光男：《色彩工学の基礎》，東京：朝倉書店1980年版。

竹内淳子：《紫》，東京：法政大学出版局2009年版。

竹内淳子：《藍》，東京：法政大学出版局1991年版。

西川好夫：《新·色彩の心理》，東京：法政大学出版局1973年版。

杉下龍一郎：《色·歴史·風土——美術化学私論》，東京：瑠璃書房1986年版。

村山貞也：《人はなぜ色にこだわるか》，東京：ベストセラーズ1988年版。

定方晟：《須彌山と極樂》，東京：講談社1979年版。

板倉寿郎、野村喜八、元井能、吉川清兵衛、吉田光邦監修：《原色染織大辞典》，京都：淡交社1977年版。

武井邦彦：《色彩の再發現》，東京：時事通信社1984年版。

河原英介：《色彩いろいろ事典》，東京：ビジネス社1984年版。

近江源太郎：《色彩世相史》，東京：至誠堂1983年版。

金子隆芳：《色の科学》，東京：朝倉書店1995年版。

長崎盛輝：《色·彩飾の日本史》，京都：淡交社1990年版。

長沢和俊、横張和子：《絹の道 シルクロード染織史》，東京：講談社2001年。

青柳太陽：《工芸のための染料の科学》，東京：理工学社1994年版。

前田雨城：《色》，東京：法政大学出版局1980年版。

城一夫：《色彩博物館》，東京：明現社1994年版。

柏木希介：《歴史的にみた染織の美と技術》，東京：丸善ブックス1996年版。

柳宗玄：《色彩との対話》，東京：岩波書店2002年版。

重森義浩：《色と着色のはなし》，東京：日刊工業新聞社1988年版。

風見明：《〈色〉の文化誌》，東京：工業調査會1997年版。

香川勇、長谷川望：《原色——色彩語事典》，名古屋：黎明書房1998年版。

神庭信幸、小林忠雄、村上隆、吉田憲司監修：《色彩から歴史を讀む》，東京：ダイヤモンド社1999年版。

高岡昭、鳥本昇、広瀬月江、淺田宏子、谷村載美、野村珠代：《自然に学ぼう》，東京：近代文芸社1997年版。

湊幸衛修編：《中國色名綜覽》，東京：カラーフランニングセンター1979年版。

鈴田照次：《染織の旅》，東京：芸艸堂1981年版。

福田邦夫：《色の名前事典》，東京：主婦の友社2001年版。

福田邦夫著，日本色彩研究所編：《赤橙黄綠青藍紫》，東京：青娥書房1979年版。

福田邦夫：《奇妙な色名事典》，東京：青娥書房1993年版。

福田繁樹：《〈染め〉の文化》，京都：淡交社1996年版。

ホルベイン工業技術部編：《絵具の事典》，東京：中央公論美術1997年版。

アーサー.ザイエンス（Arthur Zajonc）著，林大訳：《光と視覚の科学》（Catching the Light），東京：白揚社1997年版。

アドルフ.ポルトマン（Adolf Portmann）、ジャン・ブラン（Jean Brun）、ミルチャ・エリアーデ（Mircea Eliade）、ドミニク・ザーアン（Dominique Zahan）著，谷口茂、長谷正当、久米博、嶋田義仁訳：《光·形態·色彩》（Light Form and Color），東京：平凡社1991年版。

アルバート.H.マンセル（Albert Henry Munsell）著，日高杏子訳：《色彩の表記》（A Color Notation），東京：みすず書房2009年版。

ヴィクター.H.メア（Victor H. Mair）、アーリン.ホー（Erling Hoh）著，忠平美幸訳：《お茶の歴史》（*The True History of Tea*），東京：河出書房新社2010年版。

エイミー.B.グリーンフィールド（Amy Butler Green.eld）著，佐藤桂訳：《完璧な赤》（*A Perfect Red*），東京：早川書房2006年版。

ワシリー.カンディンスキー（Vassily Kandinsky）著，西田秀穂訳：《抽象芸術論》（*über das Geistige in der Kunst*），東京：美術出版社1958年版。

ミシェル.パストゥロー（Michel Pastoureau）著，石井直志、野崎三郎訳：《ヨーロッパの色彩》（*Couleurs de l'Europe*），東京：パピルス1995年版。

ラザフォード.J.ゲッテンス（Rutherford J. Gettens）、ジョージ.L. スタウト（George L. Stout）著，森田恒之訳：《絵画材料事典》（*Painting Materials*），東京：美術出版社1999年版。

后　记

　　在冗长的传统色彩研究过程里，指导过的硕士或博士研究生，各自度过一段翻阅、搜寻、汇总、归纳、解读的枯燥时光，将隐藏于文字中的线索汇集，提供了理解的宝贵依据。这些学生群里，有沈小云、赵家芬、邓诗豪、蒋世宝、林雪雯、范品蓁、林志鸿、刘晏志、张伊蒂、曹志明、林岱莹、李铸恒、林静莹、施尔雅、林慧秋、王伯勋、程莹畛、王乃可等。其中，有的是从事技术性实验，有的是文献整理，有的是从各时代的文体爬梳色彩趋向，均是构成此书完成的基础。谨在此，对以上同学的努力，表示衷心的谢意。

　　研究过程中，庆幸所接触到的传统色彩染色材料，大部分仍于中药店里售卖。只因这些动、植物材料具有药性，而被保存或栽种。使用这些药材进行染色的同时，好像接受某种治疗的感觉。查找这些药书时，亦会稍微注意其药性，如丁香。药书提到丁香具有抑菌作用，起初没太在意。通常染色后，会立即清洗锅子、长筷等工具，并丢弃煮过后的染材渣。不立即处理的话，两三天内，会出现发霉现象。唯独丁子是例外，有次忘了清洗，留在锅里的丁子渣，竟然于一周后，仍没发霉现象，甚感神奇。另外，蓝染的部分，比较清楚的是可以避虫。黄蘗，可以让专吃纸的蠹虫闪避；红花，具活血的药功效；姜黄，对身体不错，因此有不少市售的姜黄粉健康食品。尽管不是医药的专长，仍一知半解地读取染色植物的药性。

　　本书的撰写只是阶段性归纳结果而已，尚留有许多有待厘清的奥秘。只因在历史的长河里，暂时无法找到问题的答案出处或真正的色彩本体而已。或许哪天，古资料又跑出来，促动探索的好奇心，好像没有做

完的一天。此书，只是把目前理解的部分，稍加汇总留存，期待后人去订正或追加。

在条件变量很大的自然染色活动里，包含种植区域、采收季节、品种的变异、保存运送过程、水质、酸碱、温度、纤维材料与处理技术等等，都需要有秩序地分析、比较，去探讨或去证实，不是只限于文献的整理、远古的理解而已，尚有庞大的未知部分，有待后人去理解，以作为未来运用的基础。

传统色的探索，需要长时间的努力去堆叠，无法一蹴而就，且牵涉的领域是广泛的，或许其中的色相与命名，是来自陶瓷、彩绘、食品、服装、家具、绘画、珠宝、矿石、生物，甚至也须顾虑历史沿革变化、生活环境应用可能、民族文化与语言之意涵、宗教信仰的特殊性、自然现象与区域分布的不同等条件。各领域均有其奥秘处，要充分涉猎各领域的知识，涵盖面要够广且深入，才可能横跨于各领域间，穿起那些知识与技术之色彩意义，发现其价值。

书写过程中，我不断思考传统色的意义。如果是重要的，又如何透过教育去涵养垫厚呢？传统色彩必须通过教育与推广，才能深化与普及，最后到达内在自信的阶段。色彩，或许不是只有原理的理解与好看不好看的运用问题，亦可能涉及国民教养或个人的修为等层级。同样的笔墨书写，却常感觉到经过岁月沧桑的老先生，写起来的气势与韵味，总是多了分生命的气息。色彩的运用，亦如此吧！可以通过外在的教育方法，将之提升至某阶段，但后段的特殊化，则是个人须通过一生的修练，才可臻至个性化，展现迷人之处。

思考着色彩的许多细部问题，如传统色彩或许不是纯色相的问题而已，再如佛像绘画里的色彩，大都具有意义，有其一定的仪轨，不是任意

的喜好问题可以解释的，往外拓展的话，相信各宗教绘画里，色彩存在有很大的差异，有待进一步理解。再如配色问题，传统色彩或许不仅是单一色彩的问题，更多的是复数色相所形成配色问题。配色上的色彩分量、面积比例与形态上的搭配等，才是特色形成的关键。再如彩绘中的晕色技巧，由较鲜艳的石青，加粉逐渐变浅的三个类似色的色阶表现；应用如佛像中的头光、身光外围之晕色配色，并不是由类似色构成的色彩配色，而是由补色系形成的配色，追求的是观想过程，因凝视合眼后的视觉刺激之残像效果。宗教的配色，通过分析性的理解后，是否有可能为代替色彩于生活中的运用，提供可能的路径？是净化人的，或具化解暴戾气息、让心灵澄净的可能配色，说得有点玄了。相信尚有更多的未知部分，需要去探寻，绝对不是少数人能完整备齐广大研究领域的理解的，况且现今的科技尚有许多盲点，需要去解决，如更准确的测色机、计算机的屏幕色彩的更细致标准化、印刷色彩再现技术之精进等，越想越多的问题，一一浮现。

　　无论科技如何进步，作为色彩最终接收者的人类，会再以自己的语言或记忆、印象、经验去诠释色彩或应用色彩。本书仅是阶段性的集结，留下的课题仍繁多。至于色彩实貌的分享，日后尚须透过演讲与实际的演示，让读者更直接地分享古典色彩之美好。希望此书的出版，能感染更多的喜爱者，提升他们对中国传统色彩文化的理解。文后，对在这漫长路程中，不断地给予支持、打气、协助的好友们，表达衷心的感谢。